陳澄波全集
CHEN CHENG-PO CORPUS

第七卷・個人史料（II）
Volume 7・Personal Historical Materials（II）

策劃／財團法人陳澄波文化基金會
發行／財團法人陳澄波文化基金會
中央研究院臺灣史研究所
出版／藝術家出版社

感 謝
APPRECIATE

文化部 Ministry of Culture

嘉義市政府 Chiayi City Government

臺北市立美術館 Taipei Fine Arts Museum

高雄市立美術館 Kaohsiung Museum of Fine Arts

台灣創價學會 Taiwan Soka Association

尊彩藝術中心 Liang Gallery

吳慧姬女士 Ms. WU HUI-CHI

陳澄波全集
CHEN CHENG-PO CORPUS

第七卷・個人史料（II）

Volume 7・Personal Historical Materials（II）

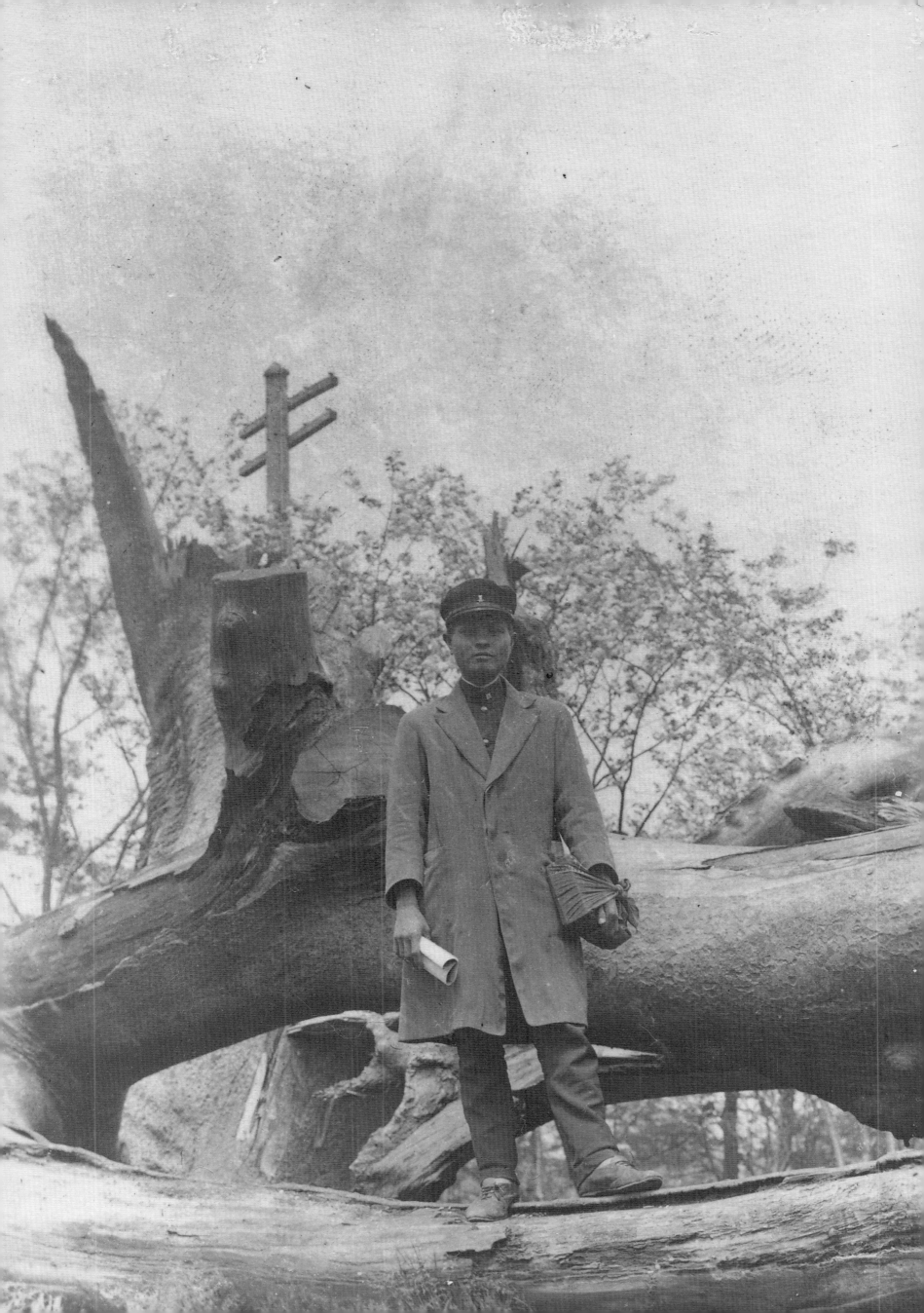

目　錄

榮譽董事長序........8

Foreword from the Honorary Chairman9

院長序........10

Foreword from the President of the Academia Sinica........11

總主編序........12

Foreword from the Editor-in-Chief14

青絲成辮——陳澄波的文章、剪報、書信、照片及字畫收藏........16

Hair Plaited into a Braid: Chen Cheng-po's Collection of Essays, Newspaper Clippings, Correspondence, Photos, Calligraphy, and Paintings........24

文章 Essays........35

剪報 Newspaper Clippings........63

書信 Correspondence........89

　　一、一般書信 General Correspondence........90

　　二、明信片 Postcards........104

　　三、訂購函 Purchase Orders........168

友人贈送及自藏書畫
Calligraphy and Paintings from Friends or Privately Collected........173

　　一、書法 Calligraphy........174

　　二、水墨畫 Ink-wash Paintings........191

　　三、扇面 Fan Paintings........212

　　四、其他 Others........219

　　五、印刷品 Printed Matters........223

圖片與照片Pictures and Photos........225

　　一、畫作 Paintings........226

　　二、本人 Personal........229

　　三、家人 Family Members........290

　　四、親戚 Relatives........294

編後語........300
Editor's Afterword........302

Contents

榮譽董事長 序

家父陳澄波先生生於臺灣割讓給日本的乙未（1895）之年，罹難於戰後動亂的二二八事件（1947）之際。可以說：家父的生和死，都和歷史的事件有關；他本人也成了歷史的人物。

家父的不幸罹難，或許是一樁歷史的悲劇；但家父的一生，熱烈而精采，應該是一齣藝術的大戲。他是臺灣日治時期第一個油畫作品入選「帝展」的重要藝術家；他的一生，足跡跨越臺灣、日本、中國等地，居留上海期間，也榮膺多項要職與榮譽，可說是一位生活得極其精彩的成功藝術家。

個人幼年時期，曾和家母、家姊共赴上海，與父親團聚，度過一段相當愉快、難忘的時光。父親的榮光，對當時尚屬童稚的我，雖不能完全理解，但隨著年歲的增長，即使家父辭世多年，每每思及，仍覺益發同感驕傲。

父親的不幸罹難，伴隨而來的是政治的戒嚴與社會疑慮的眼光，但母親以她超凡的意志與勇氣，完好地保存了父親所有的文件、史料與畫作。即使隻紙片字，今日看來，都是如此地珍貴、難得。

感謝中央研究院翁啟惠院長和臺灣史研究所謝國興所長的應允共同出版，讓這些珍貴的史料、畫作，能夠從家族的手中，交付給社會，成為全民共有共享的資產；也感謝基金會所有董事的支持，尤其是總主編蕭瓊瑞教授和所有參與編輯撰文的學者們辛勞的付出。

期待家父的努力和家母的守成，都能夠透過這套《全集》的出版，讓社會大眾看到，給予他們應有的定位，也讓家父的成果成為下一代持續努力精進的基石。

我が父陳澄波は、台湾が日本に割譲された乙未（1895）の年に生まれ、戦後の騒乱の228事件（1947）の際に、乱に遭われて不審判で処刑されました。父の生と死は謂わば、歴史事件と関ったことだけではなく、その本人も歴史的な人物に成りました。

父の不幸な遭難は、一つの歴史の悲劇であるに違いません。だが、彼の生涯は、激しくて素晴らしいもので、一つの芸術の偉大なドラマであることとも言えよう。彼は、台湾の殖民時代に、初めで日本の「帝国美術展覧会」に入選した重要な芸術家です。彼の生涯のうちに、台湾は勿論、日本、中国各地を踏みました。上海に滞在していたうちに、要職と名誉が与えられました。それらの面から見れば、彼は、極めて成功した芸術家であるに違いません。

幼い時期、私は、家父との団欒のために、母と姉と一緒に上海に行き、すごく楽しくて忘れられない歳月を過ごしました。その時、尚幼い私にとって、父の輝き仕事が、完全に理解できなっかものです。だが、歳月の経つに連れて、父が亡くなった長い歳月を経たさえも、それらのことを思い出すと、彼の仕事が益々感心するようになりました。

父の政治上の不幸な非命の死のせいで、その後の戒厳令による厳しい状況と社会からの疑わしい眼差しの下で、母は非凡な意志と勇気をもって、父に関するあらゆる文献、資料と作品を完璧に保存しました。その中での僅かな資料であるさえも、今から見れば、貴重且大切なものになれるでしょう。

この度は、中央研究院長翁啟惠と台湾史研究所所長謝国興のお合意の上で、これらの貴重な文献、作品を共同に出版させました。終に、それらが家族の手から社会に渡され、我が文化の共同的な資源になりました。基金会の理事全員の支持を得ることを感謝するとともに、特に総編集者である蕭瓊瑞教授とあらゆる編輯作者たちのご苦労に心より謝意を申し上げます。

この《全集》の出版を通して、父の努力と母による父の遺物の守りということを皆さんに見せ、評価が下させられることを期待します。また、父の成果がその後の世代の精力的に努力し続ける基盤になれるものを深く望んでおります。

<div style="text-align:right">

財團法人陳澄波文化基金會
榮譽董事長　陳重光

</div>

Foreword from the Honorary Chairman

My father was born in the year Taiwan was ceded to Japan (1895) and died in the turbulent post-war period when the 228 Incident took place (1947). His life and death were closely related to historical events, and today, he himself has become a historical figure.

The death of my father may have been a part of a tragic event in history, but his life was a great repertoire in the world of art. One of his many oil paintings was the first by a Taiwanese artist featured in the Imperial Fine Arts Academy Exhibition. His life spanned Taiwan, Japan and China and during his residency in Shanghai, he held important positions in the art scene and obtained numerous honors. It can be said that he was a truly successful artist who lived an extremely colorful life.

When I was a child, I joined my father in Shanghai with my mother and elder sister where we spent some of the most pleasant and unforgettable days of our lives. Although I could not fully appreciate how venerated my father was at the time, as years passed and even after he left this world a long time ago, whenever I think of him, I am proud of him.

The unfortunate death of my father was followed by a period of martial law in Taiwan which led to suspicion and distrust by others towards our family. But with unrelenting will and courage, my mother managed to preserve my father's paintings, personal documents, and related historical references. Today, even a small piece of information has become a precious resource.

I would like to express gratitude to Wong Chi-huey, president of Academia Sinica, and Hsieh Kuo-hsing, director of the Institute of Taiwan History, for agreeing to publish the *Chen Cheng-po Corpus* together. It is through their effort that all the precious historical references and paintings are delivered from our hands to society and shared by all. I am also grateful for the generous support given by the Board of Directors of our foundation. Finally, I would like to give special thanks to Professor Hsiao Chong-ray, our editor-in-chief, and all the scholars who participated in the editing and writing of the *Chen Cheng-po Corpus*.

Through the publication of the *Chen Cheng-po Corpus*, I hope the public will see how my father dedicated himself to painting, and how my mother protected his achievements. They deserve recognition from the society of Taiwan, and I believe my father's works can lay a solid foundation for the next generation of Taiwan artists.

Honorary Chairman, Chen Cheng-po Cultural Foundation
Chen Tsung-kuang

院長 序

　　嘉義鄉賢陳澄波先生，是日治時期臺灣最具代表性的本土畫家之一，1926年他以西洋畫作〔嘉義街外〕入選日本畫壇最高榮譽的「日本帝國美術展覽會」，是當時臺灣籍畫家中的第一人；翌年再度以〔夏日街景〕入選「帝展」，奠定他在臺灣畫壇的先驅地位。1929年陳澄波完成在日本的專業繪畫教育，隨即應聘前往上海擔任藝術專校西畫教席，當時也是臺灣畫家第一人。然而陳澄波先生不僅僅是一位傑出的畫家而已，更重要的是他作為一個臺灣知識份子與文化人，在當時臺灣人面對中國、臺灣、日本之間複雜的民族、國家意識與文化認同問題上，反映在他的工作、經歷、思想等各方面的代表性，包括對傳統中華文化的繼承、臺灣地方文化與生活價值的重視（以及對臺灣土地與人民的熱愛）、日本近代性文化（以及透過日本而來的西方近代化）之吸收，加上戰後特殊時局下的不幸遭遇等，已使陳澄波先生成為近代臺灣史上的重要人物，我們今天要研究陳澄波，應該從臺灣歷史的整體宏觀角度切入，才能深入理解。

　　中央研究院臺灣史研究所此次受邀參與《陳澄波全集》的資料整輯與出版事宜，十分榮幸。臺史所近幾年在收集整理臺灣民間資料方面累積了不少成果，臺史所檔案館所收藏的臺灣各種官方與民間文書資料，包括實物與數位檔案，也相當具有特色，與各界合作將資料數位化整理保存的專業經驗十分豐富，在這個領域可說居於領導地位。我們相信臺灣歷史研究的深化需要多元的觀點與重層的探討，這一次臺史所有機會與財團法人陳澄波文化基金會合作共同出版《陳澄波全集》，以及後續協助建立數位資料庫，一方面有助於將陳澄波先生的相關資料以多元方式整體呈現，另一方面也代表在研究與建構臺灣歷史發展的主體性目標上，多了一項有力的材料與工具，值得大家珍惜善用。

<div align="right">

臺北南港／中央研究院
院長　翁啟惠
2012.3

</div>

Foreword from the President of the Academia Sinica

Mr. Chen Cheng-po, a notable citizen of Chiayi, was among the most representative painters of Taiwan during Japanese rule. In 1926, his oil painting *Outside Chiayi Street* was featured in Imperial Fine Arts Academy Exhibition in Japan (i.e. the Imperial Exhibition). This made him the first Taiwanese painter to ever attend the top-honor painting event. In the next year, his work *Summer Street Scene* was selected again to the Imperial Exhibition, which secured a pioneering status for him in the local painting scene. In 1929, as soon as Chen completed his painting education in Japan, he headed for Shanghai under invitation to be an instructor of Western painting at an art academy. Such cordial treatment was unprecedented for Taiwanese painters. Chen was not just an excellent painter. As an intellectual his work, experience and thoughts in the face of the political turmoil in China, Taiwan and Japan, reflected the pivotal issues of national consciousness and cultural identification of all Taiwanese people. The issues included the passing on of Chinese cultural traditions, the respect for the local culture and values (and the love for the island and its people), and the acceptance of modern Japanese culture. Together with these elements and his unfortunate death in the post-war era, Chen became an important figure in the modern history of Taiwan. If we are to study the artist, we would definitely have to take a macroscopic view to fully understand him.

It is an honor for the Institute of Taiwan History of the Academia Sinica to participate in the editing and publishing of the *Chen Cheng-po Corpus*. The institute has achieved substantial results in collecting and archiving folk materials of Taiwan in recent years, the result an impressive archive of various official and folk documents, including objects and digital files. The institute has taken a pivotal role in digital archiving while working with professionals in different fields. We believe that varied views and multi-faceted discussion are needed to further the study of Taiwan history. By publishing the *corpus* with the Chen Cheng-po Cultural Foundation and providing assistance in building a digital database, the institute is given a wonderful chance to present the artist's literature in a diversified yet comprehensive way. In terms of developing and studying the subjectivity of Taiwan history, such a strong reference should always be cherished and utilized by all.

President of the Academia Sinica
Nangang, Taipei
Wong Chi-huey

2012.3

11

總主編 序

作為臺灣第一代西畫家，陳澄波幾乎可以和「臺灣美術」劃上等號。這原因，不僅僅因為他是臺灣畫家中入選「帝國美術展覽會」（簡稱「帝展」）的第一人，更由於他對藝術創作的投入與堅持，以及對臺灣美術運動的推進與貢獻。

出生於乙未割臺之年（1895）的陳澄波，父親陳守愚先生是一位精通漢學的清末秀才；儘管童年的生活，主要是由祖母照顧，但陳澄波仍從父親身上傳承了深厚的漢學基礎與強烈的祖國意識。這些養分，日後都成為他藝術生命重要的動力。

1917年臺灣總督府國語學校畢業，1918年陳澄波便與同鄉的張捷女士結縭，並分發母校嘉義公學校服務，後調往郊區的水崛頭公學校。未久，便因對藝術創作的強烈慾望，在夫人的全力支持下，於1924年，服完六年義務教學後，毅然辭去人人稱羨的安定教職，前往日本留學，考入東京美術學校圖畫師範科。

1926年，東京美校三年級，便以〔嘉義街外〕一作，入選第七回「帝展」，為臺灣油畫家入選之第一人，震動全島。1927年，又以〔夏日街景〕再度入選。同年，本科結業，再入研究科深造。

1928年，作品〔龍山寺〕也獲第二屆「臺灣美術展覽會」（簡稱「臺展」）「特選」。隔年，東美畢業，即前往上海任教，先後擔任「新華藝專」西畫科主任教授，及「昌明藝專」、「藝苑研究所」等校西畫教授及主任等職。此外，亦代表中華民國參加芝加哥世界博覽會，同時入選全國十二代表畫家。其間，作品持續多次入選「帝展」及「臺展」，並於1929年獲「臺展」無鑑查展出資格。

居滬期間，陳澄波教學相長、奮力創作，留下許多大幅力作，均呈現特殊的現代主義思維。同時，他也積極參與新派畫家活動，如「決瀾社」的多次籌備會議。他生性活潑、熱力四射，與傳統國畫家和新派畫家均有深厚交誼。

唯1932年，爆發「一二八」上海事件，中日衝突，這位熱愛祖國的臺灣畫家，竟被以「日僑」身份，遭受排擠，險遭不測，並被迫於1933年離滬返臺。

返臺後的陳澄波，將全生命奉獻給故鄉，邀集同好，組成「臺陽美術協會」，每年舉辦年展及全島巡迴展，全力推動美術提升及普及的工作，影響深遠。個人創作亦於此時邁入高峰，色彩濃郁活潑，充份展現臺灣林木翁鬱、地貌豐美、人群和善的特色。

1945年，二次大戰終了，臺灣重回中國統治，他以興奮的心情，號召眾人學說「國語」，並加入「三民主義青年團」，同時膺任第一屆嘉義市參議會議員。1947年年初，爆發「二二八事件」，他代表市民前往水上機場協商、慰問，卻遭扣留羈押；並於3月25日上午，被押往嘉義火車站前廣場，槍決示眾，熱血流入他日夜描繪的故鄉黃泥土地，留給後人無限懷思。

陳澄波的遇難，成為戰後臺灣歷史中的一項禁忌，有關他的生平、作品，也在許多後輩的心中逐漸模糊淡忘。儘管隨著政治的逐漸解嚴，部分作品開始重新出土，並在國際拍賣場上屢創新高；但學界對他的生平、創作之理解，仍停留在有限的資料及作品上，對其獨特的思維與風格，也難以一窺全貌，更遑論一般社會大眾。

以「政治受難者」的角色來認識陳澄波，對這位一生奉獻給藝術的畫家而言，顯然是不公平的。歷經三代人的含冤、忍辱、保存，陳澄波大量的資料、畫作，首次披露在社會大眾的面前，這當中還不包括那些因白蟻蛀蝕而毀壞的許多作品。

個人有幸在1994年，陳澄波百年誕辰的「陳澄波・嘉義人學術研討會」中，首次以「視覺恆常性」的角度，試圖詮釋陳氏那種極具個人獨特風格的作品；也得識陳澄波的長公子陳重光老師，得悉陳澄波的作品、資料，如何一路從夫人張捷女士的手中，交到重光老師的手上，那是一段滄桑而艱辛的歷史。大約兩年前（2010），重光老師的長子立

栢先生，從職場退休，在東南亞成功的企業經營經驗，讓他面對祖父的這批文件、史料及作品時，迅速地知覺這是一批不僅屬於家族，也是臺灣社會，乃至近代歷史的珍貴文化資產，必須要有一些積極的作為，進行永久性的保存與安置。於是大規模作品修復的工作迅速展開；2011年至2012年之際，兩個大型的紀念展：「切切故鄉情」與「行過江南」，也在高雄市立美術館、臺北市立美術館先後且重疊地推出。眾人才驚訝這位生命不幸中斷的藝術家，竟然留下如此大批精采的畫作，顯然真正的「陳澄波研究」才剛要展開。

基於為藝術家留下儘可能完整的生命記錄，也基於為臺灣歷史文化保留一份長久被壓縮、忽略的珍貴資產，《陳澄波全集》在眾人的努力下，正式啟動。這套全集，合計十八卷，前十卷為大八開的巨型精裝圖版畫冊，分別為：第一卷的油畫，搜羅包括僅存黑白圖版的作品，約近300餘幅；第二卷為炭筆素描、水彩畫、膠彩畫、水墨畫及書法等，合計約241件；第三卷為淡彩速寫，約400餘件，其中淡彩裸女占最大部份，也是最具特色的精采力作；第四卷為速寫（I），包括單張速寫約1103件；第五卷為速寫（II），分別出自38本素描簿中的約1200餘幅作品；第六、七卷為個人史料（I）、（II），分別包括陳氏家族照片、個人照片、書信、文書、史料等；第八、九卷為陳氏收藏，包括相當完整的「帝展」明信片，以及各式畫冊、圖書；第十卷為相關文獻資料，即他人對陳氏的研究、介紹、展覽及相關周邊產品。

至於第十一至十八卷，為十六開本的軟精裝，以文字為主，分別包括：第十一卷的陳氏文稿及筆記；第十二、十三卷的評論集，即歷來對陳氏作品研究的文章彙集；第十四卷的二二八相關史料，以和陳氏相關者為主；第十五至十七卷，為陳氏作品歷年來的修復報告及材料分析；第十八卷則為陳氏年譜，試圖立體化地呈現藝術家生命史。

對臺灣歷史而言，陳澄波不只是個傑出且重要的畫家，同時他也是一個影響臺灣深遠（不論他的生或他的死）的歷史人物。《陳澄波全集》由財團法人陳澄波文化基金會和中央研究院臺灣史研究所共同發行出版，正是名實合一地呈現了這樣的意義。

感謝為《全集》各冊盡心分勞的學界朋友們，也感謝執行編輯賴鈴如、何冠儀兩位小姐的辛勞；同時要謝謝藝術家出版社何政廣社長，尤其他的得力助手美編柯美麗小姐不厭其煩的付出。當然《全集》的出版，背後最重要的推手，還是陳重光老師和他的長公子立栢夫婦，以及整個家族的支持。這件歷史性的工程，將為臺灣歷史增添無限光采與榮耀。

《陳澄波全集》總主編
國立成功大學歷史系所教授　蕭瓊瑞

Foreword from the Editor-in-Chief

As an important first-generation painter, the name Chen Cheng-po is virtually synonymous with Taiwan fine arts. Not only was Chen the first Taiwanese artist featured in the Imperial Fine Arts Academy Exhibition (called "Imperial Exhibition" hereafter), but he also dedicated his life toward artistic creation and the advocacy of art in Taiwan.

Chen Cheng-po was born in 1895, the year Qing Dynasty China ceded Taiwan to Imperial Japan. His father, Chen Shou-yu, was a Chinese imperial scholar proficient in Sinology. Although Chen's childhood years were spent mostly with his grandmother, a solid foundation of Sinology and a strong sense of patriotism were fostered by his father. Both became Chen's impetus for pursuing an artistic career later on.

In 1917, Chen Cheng-po graduated from the Taiwan Governor-General's Office National Language School. In 1918, he married his hometown sweetheart Chang Jie. He was assigned a teaching post at his alma mater, the Chiayi Public School and later transferred to the suburban Shuikutou Public School. Chen resigned from the much envied post in 1924 after six years of compulsory teaching service. With the full support of his wife, he began to explore his strong desire for artistic creation. He then travelled to Japan and was admitted into the Teacher Training Department of the Tokyo School of Fine Arts.

In 1926, during his junior year, Chen's oil painting *Outside Chiayi Street* was featured in the 7th Imperial Exhibition. His selection caused a sensation in Taiwan as it was the first time a local oil painter was included in the exhibition. Chen was featured at the exhibition again in 1927 with *Summer Street Scene*. That same year, he completed his undergraduate studies and entered the graduate program at Tokyo School of Fine Arts.

In 1928, Chen's painting *Longshan Temple* was awarded the Special Selection prize at the second Taiwan Fine Arts Exhibition (called "Taiwan Exhibition" hereafter). After he graduated the next year, Chen went straight to Shanghai to take up a teaching post. There, Chen taught as a Professor and Dean of the Western Painting Departments of the Xinhua Art College, Changming Art School, and Yiyuan Painting Research Institute. During this period, his painting represented the Republic of China at the Chicago World Fair, and he was selected to the list of Top Twelve National Painters. Chen's works also featured in the Imperial Exhibition and the Taiwan Exhibition many more times, and in 1929 he gained audit exemption from the Taiwan Exhibition.

During his residency in Shanghai, Chen Cheng-po spared no effort toward the creation of art, completing several large-sized paintings that manifested distinct modernist thinking of the time. He also actively participated in modernist painting events, such as the many preparatory meetings of the Dike-breaking Club. Chen's outgoing and enthusiastic personality helped him form deep bonds with both traditional and modernist Chinese painters.

Yet in 1932, with the outbreak of the 128 Incident in Shanghai, the local Chinese and Japanese communities clashed. Chen was outcast by locals because of his Japanese expatriate status and nearly lost his life amidst the chaos. Ultimately, he was forced to return to Taiwan in 1933.

On his return, Chen devoted himself to his homeland. He invited like-minded enthusiasts to found the Tai Yang Art Society, which held annual exhibitions and tours to promote art to the general public. The association was immensely successful and had a profound influence on the development and advocacy for fine arts in Taiwan. It was during this period that Chen's creative expression climaxed — his use of strong and lively colors fully expressed the verdant forests, breathtaking landscape and friendly people of Taiwan.

When the Second World War ended in 1945, Taiwan returned to Chinese control. Chen eagerly called on everyone around him to adopt the new national language, Mandarin. He also joined the Three Principles of the People Youth Corps, and served as a councilor of the Chiayi City Council in its first term. Not long after, the 228 Incident broke out in early 1947. On behalf of the Chiayi citizens, he went to the Shueishang Airport to negotiate with and appease Kuomintang troops, but instead was detained and imprisoned without trial. On the morning of March 25, he was publicly executed at the Chiayi Train Station Plaza. His warm blood flowed down onto the land which he had painted day and night, leaving only his works and memories for future generations.

The unjust execution of Chen Cheng-po became a taboo topic in postwar Taiwan's history. His life and works were gradually lost to the minds of the younger generation. It was not until martial law was lifted that some of Chen's works re-emerged and were sold at record-breaking prices at international auctions. Even so, the academia had little to go on about his life and works due to scarce resources. It was a difficult task for most scholars to research and develop a comprehensive view of Chen's unique philosophy and style given the limited resources available, let alone for the general public.

Clearly, it is unjust to perceive Chen, a painter who dedicated his whole life to art, as a mere political victim. After three generations of

suffering from injustice and humiliation, along with difficulties in the preservation of his works, the time has come for his descendants to finally reveal a large quantity of Chen's paintings and related materials to the public. Many other works have been damaged by termites.

I was honored to have participated in the "A Soul of Chiayi: A Centennial Exhibition of Chen Cheng-po" symposium in celebration of the artist's hundredth birthday in 1994. At that time, I analyzed Chen's unique style using the concept of visual constancy. It was also at the seminar that I met Chen Tsung-kuang, Chen Cheng-po's eldest son. I learned how the artist's works and documents had been painstakingly preserved by his wife Chang Jie before they were passed down to their son. About two years ago, in 2010, Chen Tsung-kuang's eldest son, Chen Li-po, retired. As a successful entrepreneur in Southeast Asia, he quickly realized that the paintings and documents were precious cultural assets not only to his own family, but also to Taiwan society and its modern history. Actions were soon taken for the permanent preservation of Chen Cheng-po's works, beginning with a massive restoration project. At the turn of 2011 and 2012, two large-scale commemorative exhibitions that featured Chen Cheng-po's works launched with overlapping exhibition periods — "Nostalgia in the Vast Universe" at the Kaohsiung Museum of Fine Arts and "Journey through Jiangnan" at the Taipei Fine Arts Museum. Both exhibits surprised the general public with the sheer number of his works that had never seen the light of day. From the warm reception of viewers, it is fair to say that the Chen Cheng-po research effort has truly begun.

In order to keep a complete record of the artist's life, and to preserve these long-repressed cultural assets of Taiwan, we publish the *Chen Cheng-po Corpus* in joint effort with coworkers and friends. The works are presented in 18 volumes, the first 10 of which come in hardcover octavo deluxe form. The first volume features nearly 300 oil paintings, including those for which only black-and-white images exist. The second volume consists of 241 charcoal sketchs, watercolor painting, glue color paintings,ink painting, and calligraphy works. The third volume contains more than 400 watercolor sketches most powerfully delivered works that feature female nudes. The fourth volume includes 1,103 sketches. The fifth volume comprises 1,200 sketches selected from Chen's 38 sketchbooks. The artist's personal historic materials are included in the sixth and seventh volumes. The materials include his family photos, individual photo shots, letters, and paper documents. The eighth and ninth volumes contain a complete collection of Imperial Art Exhibition postcards, relevant collections, literature, and resources. The tenth volume consists of research done on Chen Cheng-po, exhibition material, and other related information.

Volumes eleven to eighteen are paperback decimo-sexto copies mainly consisting of Chen's writings and notes. The eleventh volume comprises articles and notes written by Chen. The twelfth and thirteenth volumes contain studies on Chen. The historical materials on the 228 Incident included in the fourteenth volumes are mostly focused on Chen. The fifteen to seventeen volumes focus on restoration reports and materials analysis of Chen's artworks. The eighteenth volume features Chen's chronology, so as to more vividly present the artist's life.

Chen Cheng-po was more than a painting master to Taiwan — his life and death cast lasting influence on the Island's history. The *Chen Cheng-po Corpus*, jointly published by the Chen Cheng-po Cultural Foundation and the Institute of Taiwan History of Academia Sinica, manifests Chen's importance both in form and in content.

I am grateful to the scholar friends who went out of their way to share the burden of compiling the *corpus*; to executive editors Lai Ling-ju and Ho Kuan-yi for their great support; and Ho Cheng-kuang, president of Artist Publishing co. and his capable art editor Ke Mei-li for their patience and support. For sure, I owe the most gratitude to Chen Tsung-kuang; his eldest son Li-po and his wife Hui-ling; and the entire Chen family for their support and encouragement in the course of publication. This historic project will bring unlimited glamour and glory to the history of Taiwan.

Editor-in-Chief, *Chen Cheng-po Corpus*
Professor, Department of History, National Cheng Kung University
Hsiao Chong-ray

Chong-ray Hsiao

青絲成辮
——陳澄波的文章、剪報、書信、照片及字畫收藏

前言

收藏的意義為何？

對於許多人來說，收藏是一種自然的反應。在生命的旅程裡，從喜愛、從經歷、從情感出發，所有想留住之有形的物或無形的情，透過收藏的動作，保留在自己生命往後的旅程裡。物件因為存有著某種意義而被收藏，它們未必是為了世俗價值，而是緊密地連繫著一生成長的情感與思考。

陳澄波一生所留下的圖像資料甚夥，個人因為規劃展覽之故，幾次就近檢視其收藏品，並由基金會提供諸多寶貴資料，在來回翻閱之間，深感這批豐富資料之可貴，感佩不已。倒不是因為藏物的珍稀貴重，而是陳家以三代的力氣，努力將這些文獻資料保存下來，目的為何？筆者難以知悉，但也無意探究，只知道因為文章、剪報、短文、書畫的真實存在，可以幫助我們去認識一位傑出畫家的真實生活，去理解一個時代的生活狀況，從而去恢復那看似接近卻又遙遠的歷史面貌。

李淑珠《表現出時代的Something——陳澄波繪畫考》一書中，深入討論陳澄波繪畫中的內在想法，並將其年表上出現的不同說法加以整理，利用家藏的資料，修正並擬出一份新年表。藉由家藏資料的輔助，讓陳澄波的生命史有更可靠的支持，使其藝術履歷更加清晰；同時也藉著圖像的分析，進一步挖掘畫面所隱藏的深刻意義，清晰闡述藝術家創作的取向，從而探究畫家對於家國的看法。[1]在該書附錄中有一份詳盡的清單，紀錄陳澄波所藏大量的圖像資料，諸如報章雜誌的剪報、明信片、書信等等，正是研究臺灣美術發展的寶貴資產。

《陳澄波全集》的出版，讓家藏物件逐步展示在世人面前。本卷為其個人史料彙整，分為五大類：文章、剪報、書信、書畫及照片。從年少時的照片至1947年前的文字、圖像資料，內容豐富精采，且多有標註日期，此次以圖像方式揭露，無疑讓我們有機會通過這些圖像，一窺他的學習及交友情形，了解一位藝術家的多元生活，從更多面向去探究藝術家一生努力的目標及認識他為臺灣美術所貢獻的心力，並進一步從中省思：政治變動的時代，身處其中的藝術家如何堅持自己所認定的藝術事業。以下略述個人所見，還望多方指正。

文章

藝術家也是社會的一份子，自19世紀法國文學理論家斯達爾夫人（Madame de Stael，1766-1817）開始從社會學的角度來系統考察文學藝術現象後，在哲學、美學、藝術科學、社會心理學的不斷影響下，藝術社會學在19世紀中期成為一門獨立的分支的學科，既是對這學科進行了科學定位，又探討藝術社會在現代形態建設的問題。藝術社會學主要研究社會各個領域與藝術活動之間的關係，以及在具體歷史環境中藝術所發揮的社會功能。陳澄波投身藝術的歷程與臺灣美術發展緊密相關，從其家藏各類文獻、圖像資料的爬梳，可以發現他關心周遭藝術動態，並且產生影響。

在其所寫文章中，清楚可見他對當時的繪畫生態頗多關心，無論為文推介當時其他畫家作品，或是後來起草臺灣美術教育章程，都是在逐步建構藝術教育願望。如他對春萌畫會短評、對於帝展作品的短評，是很細緻的對每位作者作品加以記錄，並提出個人看法與見解。這些文字資料，表明陳澄波不僅能夠在藝術表現上有所成就，也願意將個人心得提供給他人參考，評述的方式是提供欣賞畫作的方向，也讓創作者有參考的指標。

如在臺灣新民報〈鄉土氣分をもつと出したい　大作のみに熱中は不可　▽……陳澄波氏談〉（頁43）採訪中，陳澄波重視臺灣美術發展，希冀畫家能夠細緻描繪自己的精緻思想。雖說為了參展很多藝術家尋求以大作來表現自己的本事，也因為尺幅而容易受到評審的注意。但是臺灣與歐洲，乃至日本，有不同的文化背景，無須刻意追求大件作品，他

提醒參加畫展的藝術家，大幅作品如果技術不足，更容易顯出其缺點，與其在量上的盲目跟進，不如在質上表現。畫作內容取材，是他關心的重點，因為臺灣畫壇已經從過去「畫尪仔」帶有負面意思逐漸朝向美術創作，那麼就當更加重視自身的特質，畫家應該有自覺的體悟與責任，才不負社會的期待。

作為一位藝術創作者，一位藝術教育者，更是一位愛護鄉里的藝壇健將，在他所寫〈嘉義市と藝術〉（頁44）一文中更可以清晰看見陳澄波對於嘉義地區藝術發展極為看重。其中不少對嘉義地區藝術家的關注與提攜，包括當時的書法、水墨等藝術創作者，他都有所著墨，表示他的關心是全面的，不是對單一畫種的關注，而是希冀建設一個具有文化力量的鄉里。藉由畫作傳達對土地的熱愛，也期待能夠結合眾人的力量，打造一個屬於臺灣美術可以堅定發展的道路。

〈回顧（社會與藝術）〉（頁49-59）這篇長文原稿寫在筆記本中。筆記本封面寫著「民國34.9.9，嘉邑，陳澄波」，內文標題「五十年之回顧的臺灣藝術」，這一時間點有其意義，因為在文中他即闡明：「天地之循環，乃是萬物新陳代謝自然之理也。轉瞬間，離開祖國已有五十星霜之寒暑矣，民國三十四年九月九號上午正九時，在南京國民政府大禮堂日本降伏……。」在此稿本上有著中日年代比對的標記，可見其細心之處。文字幾經修改，力求行文呈現漢語文法。該篇文章甚是重要，將日治時代臺灣畫會陸續成立的狀況逐一說明，更強調臺灣美術的進展乃是「臺省同胞努力爭取的結果」，而要使民間藝術興盛，社會文化進步，就必須要建設一個強健的美術團體，從而有「臺陽美術協會」的出現。全文剴切，析論過往並展望未來，可以說是一篇重要的歷史文獻。

值得重視與討論的還有這筆記本後面所附的幾則文字資料。一是短篇小說〈一服三味清心湯〉（頁57-59），一是禮義廉恥的解釋。前者是一篇寓言，似乎是在指涉著當時的社會現況，耐人尋味。

陳澄波在1945年11月15日寫給當時擔任臺灣省行政長官公署參議的張邦傑先生一封書信（頁99）與一篇〈關于省內美術界的建議書〉（頁61）。在該建議書末是這樣寫的：

這些工作，將要強化一步，來建設強健的美麗的新台灣才好。總要來組織一個國立的，或是省立的美術學校來創辦如何？主重第一關于國家的師範教育的美育，訓練整個的美育有智織（識）階級的師長來幫助國家美術的美育的教育，來啟發未來偉大的大中華民國的第二小國民的美育才好。第二呢！一方面造成人材來啟蒙美術專家，所謂叫做世界的美術殿堂法國的現狀如何？已竟（經）荒廢了，沒有力量來領導世界上的美術。東亞誇請（獎）他是世界的美術國，和軍國主義的日本也倒了！所以我們大中國的美術家的責任感激很了！提唱（倡）我國的美術和文化的向上關係當然要來負責做去。欲達到這目的，第一來建設強健的三民主義的美育師長的教育，才可以提高未來偉大的第二少國民的美育才好。第二造成了世界上的美術專家來貢獻于我大中國五千年來的文化萬分之一者，吾人生于前清，而死于漢室者，實終生之所願也。[2]

從文句中清晰讀出陳澄波對於發展臺灣美術有著強烈的使命感，也願意為此貢獻所能。

這些文稿流露出的是作者對臺灣美術的重視與關懷，或許正是依照自己追求的目標前進，順應著自己的本心，逐漸搭建出自己的理想國度，當外在世界風雨如晦之時，才能有認清邊界，不被駁雜外界所吞沒的本事。

剪報

報紙、雜誌，在網路尚未出現之前，是傳播資訊的主要媒介，不單是提供時事報導，還有藝文訊息與社會評論。閱讀報刊，即是掌握新知的方式，可以接收最新的訊息，讓自己與世界一同呼吸。剪報工作，是很多人收集資料的方法，將每天瀏覽的報紙中重要訊息保留下來，方便專注主題，學到更多知識，同時透過閱讀與比較，可以深化自己探究問題

的能力，加深對主題的認知，進而發展出個人志業。在陳澄波所藏的資料中，保留大批雜誌剪貼與剪報資料，富含圖像及文字，可以想見他花費不少時間閱讀雜誌與新聞，並從中裁剪出他認為重要的訊息資料加以黏貼保存，留作資料。

日治時期，報紙更是重要的資訊傳播平臺，新聞報導成為一個知識青年接觸社會的第一線，個人的姓名能夠在報端披露，無疑地，也是一種社會地位的表徵。所藏剪報，有為數不少是有關於個人消息，無論是參展得獎訊息、作品受評訊息、抑或是受訪等等，這些部分是以他出現在報上的記錄。從中可以想見陳澄波因為參加展覽獲獎時個人名字可以出現於報紙之上，意即是他的藝術創作獲得正面的肯定，所以不單將相關訊息剪下，還在自己名字上加上紅筆註記，看出他十分重視新聞媒體的報導。

除個人獲獎訊息外，剪報中還有一類是關於他的繪畫作品的評論，如井汲清治〈帝展洋畫の印象（二）〉（頁68）、小林萬吾〈臺灣の公設展覽會──臺展〉（頁69）、顏水龍〈臺灣美術展の西洋畫を觀る〉（頁78-79）等，顯見陳澄波關心繪畫相關訊息，也重視其他人對他的畫作的評論。另外在他參與臺陽美術協會後，他也重視這協會相關訊息與新聞對此畫展的評介，如吳天賞所寫的〈臺陽展洋畫評〉（頁84-85）、陳春德與林之助〈臺陽展會員　合宿夜話〉（頁87）及幾位會員所合寫的〈臺陽展合評〉（頁87）等。

這些剪報，有著紀錄功能，是呈現畫家所見所聞和所關心的藝術生態最真實紀錄。在此同時，我們也從中感受到當時對於美術作品的評析方式，是從仔細觀察後，提出中肯的評論，顯見當時藝壇對於藝術評論有所認識，不是以數落或譏諷來營造尖銳矛盾，而是切中藝術發展提出合理的建議，這對一個健全的藝術生態而言，尤為重要，也只有評論者對自己進行的工作重視，才能提供有利而符合實際需求的建言。

書信

書信是相隔較遠，暫時見不到面的人們相互交流情感與思想的工具。舉凡日常生活裏面與親朋友好抒情、議論、商討、交涉、祝賀、慰問，或是由於特定的事務，需要與外間的團體機關有所溝通接觸，如查詢、投訴、訂購貨物，以至團體之間需要解決業務往還上的種種問題等，有可能用上書信。陳澄波的生命歷程中，除了藝術創作之外，還有交遊，他與同時代的許多重要人物都有往來，透過書信往返，傳遞展覽活動訊息，也在年節時分，互道平安。

在留存的書信中，為數不少的信件是與家人的聯繫，無論是信件或是明信片，只要是寫給家人的總不乏提醒、關懷與期待，這些書信是回憶、期望、詩意與柔情的混合體，讓人感受到雖然不同處一地，卻能感受到的溫暖。在1946年寫給陳重光的信中，話語飽含著勉勵與期待，而結語處不忘多加一句「*書籍費缺不缺乏否？*」（頁100）讀來讓人感動。又如他寫給女兒陳紫薇與陳碧女的明信片上面，總多詢問與鼓勵，還有如：「*要好好用功！*」、「*我們不在時，你們要乖喔！*」（頁156、160）這類提醒的話語，體現為人父的慈祥。

石川欽一郎、梅原龍三郎等日籍老師與他保持著良好關係，從石川欽一郎約1933年及1934年兩封寄給他的長信（頁92-93）中，可以讀到石川欽一郎對於臺陽展正面鼓勵，更期待陳澄波在帝展上可以持續精進，更上層樓。後續還有多次以明信片對陳澄波的作品評述與建議。而從梅原龍三郎給陳澄波的書信中，除了交代訊息事項，甚至還有急事通知朋友來訪的短語，可以看出陳澄波受到這些日籍老師的重視與提攜甚多，而他也不負老師的期待，在藝術表現上不斷向前。

明信片，可作為美術資料而保存，也有與友人的來往訊息。當時流行的明信片，很多都是藝術家自己的作品，有圖像、攝影還有手繪，面貌多樣，訊息多元。用之寄送，就是美觀大方，又能幫自己的作品宣傳。比如糟谷實（1931.1.1）的明信片，正面是新年賀詞，背面的圖是他參加帝展第十一回的作品（頁116）；洪瑞麟（1934.1.1）的新年明信片，背後是他的春陽會出品的作品（頁124）。魏清德（1934.9.21）寄給他的明信片，還是直接手繪水墨（頁126）。潘玉良寄給他的明信片，上面寫著：「*萬國開畫展，此幢在雪黎。澳南春正好，聊以祝新禧。*」（頁145）或許當時背面那件潘玉良的作品可能正在澳洲展出。

如果說他的作品中有著深厚的人間意味，正是因為他本來就關懷生長的土地與人事。陳澄波的人際網絡，不僅表現其部分生命歷程，亦可藉以一窺此時期臺灣現代美術運動的發展。在這批為數不少書信中，我們可以看到陳澄波留心友朋之間的往來，來往書信都加以收藏，如廖繼春（1931.12.31、1935.1.1、1939.1.1），倪蔣懷（1936.1.1），藍蔭鼎（1936.1.1），李梅樹（1937.1.1）、陳進（約1947.1.1）等等。與嘉義地區藝文圈的往來，也很熱絡，如朱芾亭（1934.10.10）、張李德和（1934.10.10）、吳文龍（1934.10.10）、林玉書（1934.10.12）、林玉山（1934.10.19）等

人，在得知陳澄波帝展入選之時，紛紛寄來賀卡，或以詩作，或是圖畫表達祝賀之意（頁127-131）。

　　此外，家藏書信中，還有幾封是購買畫具的紀錄，與東京文房堂的書信（頁168-169），內容載明選用的顏料與金額，從上頭數字可知顏料價格不斐，想來為了在繪畫上有所成就，花費也不便宜。做為一位藝術家，除了有好作品問世外，還要有很多人支持他努力創作。經由這些的通信中，檢視其中，亦可以發現陳澄波的交遊圈很廣。從社會活動角度來看，這些書信往來亦為彼此存有某種關係，轉換成實際生活上，可能是友好的證據，也是未來作為藝術贊助的可能對象。如他1929年11月12日寫給魏清德的明信片，上面即說：「清德先生！每次對我們的美術很盡力，宣傳廣告，趕快來謝謝你。」（頁113）當時魏清德任職報社，是重要媒體人。

　　透過他和友朋這些標記日期及地點的書信、賀卡，可窺見陳澄波仔細打理他與朋友的聯繫，除了年節的祝賀之外，也不忘協助其他友人的行程，藉由這些書信、明信片中的訊息，可以發現藝術家細緻與用心，對於陳澄波生命史的重建，具有不可取代的價值。

書畫

　　陳澄波以洋畫入展當時重要美術展覽，家中卻藏有不少書畫作品，可見這些書畫作品與其藝術生涯有所關連，茲就四個方向來說明：

一、陳家書法傳承

　　陳澄波雖不以書法名世，但是對於書法學習卻也非常重視。線條美感，對書畫藝術而言，正是來自書法的練習與體認。顯然在他一生經歷中，書法並不只是在學校受教時的經歷，而是在他一生繪畫創作中不可忽略的一股重要影響。這與其生命歷程的重要影響者有關，其一，是來自其父親的影響；再者，是受到學校的課程安排，尤其是在東京美術學校時期的訓練。

　　陳澄波的父親陳守愚為前清秀才，擔任私塾教師，可能也曾在嘉義縣的兩所書院執教。陳澄波與其父雖不親近，但仍長期保存父親遺留的試帖與手札，顯示他對家學典範，保有一定的敬重。家藏《真草隸篆四體千字文》的書末，留有1909年陳澄波簽名，應該也可以佐證他早年曾受漢學教育影響。所藏〔格言〕記有四屏（頁223），雖為印刷品，但是其內容乃是匯集清代舉人純以端正楷書，所錄各式格言，以此科舉人物之字懸於廳前，或是以此為書法學習，亦或是將此中賢達作為師法對象。

　　書法收藏中有李種玉（1856-1942）所書〔李白‧春夜宴桃李園序（部分）〕（頁174）。李種玉，字稼農，臺北三重埔人。光緒十七年（1891）參加臺北府試，取進縣學；二十年（1894）列選為優貢生。明治卅三年（1900）入國語學校擔任教務囑託，教授漢文、習字，提攜學子甚眾。

　　另外還有鄭貽林（1860-1925），〔文行忠信〕、〔心曠神怡〕兩件作品（頁175）。鄭貽林，字登如，號紹堂。原籍福建泉州，清光緒年間渡臺至鹿港設帳，遂定居當地。自少即喜臨摹漢、魏碑帖，並受清代金石學家呂世宜影響，以隸書見長。公學校辭職後，更是專心致力於書法上，是臺灣少數碑帖派書法家之一，與當時鹿港另一位書法名家鄭鴻猷並稱，霧峰詩家林朝崧更以「板橋書法兼工隸」讚譽之。

　　此二位都是舊學教育者。與陳澄波的結識時間或是在他就讀總督府國語學校期間。顯見從嘉義公學校到總督府國語學校，陳澄波在現代學校教育體制當中，繼續接觸了日本從臺灣傳統教育內容當中吸納的「漢文」、「習字」等科目的訓練。從陳澄波所遺留的國語學校「學業成績表」來看，他的「漢文」成績並不特出，但「習字」一科卻有很優秀的表現。或許也正基於這一緣故，陳澄波有不少書法作品的收藏，也讓自己小孩在書法上多有練習。日後，他的子女在成長階段，也都有書法方面的訓練與獲獎紀錄。如陳紫薇所書〔李嘉祐詩句〕、陳碧女〔春風秋月〕、陳重光〔川流不息〕（頁185），可以看出他們在學期間對書法的重視。

　　在東京美術學校，陳澄波考取的是「圖畫師範科」，這意味著他必須接受各個方面的美術訓練，在他的遺物當中，保存了這一時期大量的書道、水墨畫、膠彩畫等東洋美術課程的習作，部分還留有批改痕跡。他在東京美術學校時期，日本畫科目指導教師是平田松堂，書法的指導教師則是岡田起作。當時日本正流行六朝書風，便見到他以鄭文公碑為範帖的習作。可見這一時期的陳澄波仍然熟悉墨硯，並持續練習書法。

陳澄波留有一件完整的書法作品〔朱柏廬治家格言〕，由於作品沒有落款，未能明確斷定其年代。從該件作品筆墨技術相較於在東京學校的習作，線條顯得較為秀嫩，可能是更早期的作品。檢視其所舊藏書法作品中，適有一件羅峻明所寫的〔朱柏廬先生治家格言〕（頁177），該作品寫於1921年，當時陳澄波在水堀頭公學校湖子內分校任教。或許陳澄波〔朱柏廬治家格言〕一作，是在公學校任教時期以此為範本所作的臨習作品。

書法是一種極為特別的藝術門類，既是文字傳播的工具，也是視覺美術的一環，檢視陳澄波相關資料，可以發現他的學習歷程中，書法練習具有相當意義。臺灣的書法教育，自明清以來逐漸啟蒙，作為童蒙養正、識字科考等寫字之教育。日治時期，在國民義務教育中，將書法列入教育項目之一，並由臺灣總督府頒佈《國民習字帖》為教科書，然充其量只是通俗實用的訓練工具而已。臺灣光復後，書法仍列入學校教育課程，只不過後來受到聯考的影響，各級學校只能在國語科中作時間短暫的書法教學，甚或根本將上課時間挪予其他智能科目，直到民國五十七年（1968），政府實施九年國民義務教育，國小、國中的教學才逐漸步入正軌，可以依照課程標準所定，正常實施各科教學。時至今日，學校課程幾無書法教育，希冀未來還能再度列入課程。

二、陳澄波與臺灣書畫圈的交遊

今嘉義市所在地在清代稱為諸羅山，為平埔族一大族社諸羅山社的位置，也是清代諸羅縣治與縣城的所在地，其地位於嘉義平原與丘陵的交界處，又有八掌溪與牛稠溪環繞，形勢優越，並有北控臺灣中北部、南護府城臺南的功能，地理位置十分重要。此地歷經漢人社會建立的過程，由平埔族社會演變成為以漢人為主體的社會。該地早自清朝乾嘉時期以來，就陸續有些書畫家曾活躍於嘉義地區，較重要者有馬琬、朱承、丁捷三、林覺、郭彝、許龍、蔡凌霄、余塘等。至日治時期，更因當時有一群書畫家在這塊土地的努力耕耘，而贏得了臺灣「畫都」的美譽。例如東洋畫的徐清蓮、張李德和、朱芾亭、林東令、林玉山、黃水文、盧雲生、李秋禾等人，西洋畫則有陳澄波、翁焜輝、林榮杰、翁崑德等人，雕刻藝術上亦有蒲添生，這些均是臺灣藝術史上重要人物，他們為嘉義藝壇樹立了優良的典範。[3]

1933年6月，陳澄波返回嘉義，雖近不惑之年，但在鄉人的眼中，仍然是一位文化英雄，也因此有不少人受到他鼓舞而陸續在藝壇上有所成就。作為嘉義士紳，與許多漢學素養深厚（特別是嘉義地方）的士紳、文人，往來密切，在其家藏書畫中可見許多名人的字畫。如徐杰夫、林玉書、林玉山、羅峻明、蘇友讓等人嘉義地區藝術家的書畫作品。〔孟子‧公孫丑下（部分）〕條幅書法（頁176），作者徐杰夫（1871-1959），號楸軒，原籍廣東嘉應州鎮平縣，曾祖徐元星於乾隆間渡臺，營賈為業。祖臺麟遷嘉義。光緒十八年（1892）中秀才。明治四十一年（1908年）被任為山仔頂區庄長，1912年授佩紳章，1913年10月任嘉義廳參事兼嘉義區長。

日本政府以推行教育達到統治的功能，在各級學校設立圖畫課，新的圖畫教育漸成型，其中尤以師範教育對美術有重要的貢獻，此時的繪畫傳授迴異於傳統的師徒相傳。昭和三年（1927）臺灣教育會因應社會上的需要，舉辦首屆臺灣美術展覽會，「臺展」之前嘉義地區只有幾位寫四君子的文人，如釋頓圓（約1850-1949）、蘇孝德、林玉書、蘇友讓（1881-1943）、施金龍等人。其中蘇孝德、林玉書、蘇友讓，都與陳澄波友所交往，家中也藏有他們所寫的書法作品。

〔畫中八仙歌〕（頁179-180），作者林玉書（1881-1964），號臥雲，又號雪庵主人、香亭、六一山人、筱玉、玉峰散人，嘉義縣水上人。當年第七回臺展於1933年10月25日在臺北市教育會館開展，推測林玉書在得知多位嘉義畫家同時入選，便立即作詩並書寫以賀，由此可見當時以琳瑯山閣為中心之嘉義藝文界交遊的確相當熱絡。以詩文內容而言，除了優美文辭顯示出作者深厚文學基底之外，林玉書還評述八位畫家不同的創作傾向及藝術成就，具有珍貴的史料價值；而就書法書跡的流暢雅緻，也頗令觀者賞心悅目。

陳澄波 Chen Cheng-po　朱柏廬治家格言 Master Chu's Homilies for Families
年代不詳 Date unknown　紙本水墨 Ink on paper　136.7×68cm

陳澄波藏有一件水墨畫，描繪湖邊的牧牛場景。畫幅的右側雖然已有部分損壞，仍可見到一片枝葉繁茂的竹林，以及林子在湖面上的倒影（頁193）。這件作品作者是林玉山。在這幅水墨畫上，後補題一段話：「此畫乃五十三年前初以水墨寫生風景之試作，自覺無筆無墨，稚拙異常。難得重光君保存不廢，於今重見，感慨之餘，記數語以留念。時己未孟夏，玉山。」

林玉山與陳澄波關係密切，他小學就讀嘉義第一公學校（即今日嘉義「崇文國小」，也是畫家陳澄波的母校）。課餘他就在家裡幫忙父親裱褙，讀公學校期間裱畫店聘請的畫師辭職，對畫圖很有興趣的林玉山也曾代理畫師工作。當時陳澄波回到嘉義第一公學校擔任訓導，常帶著學生包括林玉山到郊外寫生，從此更堅定了他學畫的決心。後來，林玉山也在陳澄波的建議與鼓勵之下，朝著專業畫家的道路邁進，並遠赴東京習藝。留學期間，他並且還曾與陳澄波一同住在東京上野公園附近的宿舍。及至1929年林玉山回到嘉義，前往上海教書的陳澄波在每年暑假返臺時，還會不斷帶回中國近現代名家的畫冊，讓林玉山等後輩能接觸到海外資訊。

書畫作品中有還有曹容（1895-1993）的條幅及橫幅〔挽瀾室〕（頁181）。曹容，本名天淡，字秋圃，臺北市大稻埕人。十八歲即設塾為師，往來於臺北、桃園兩地。三十五歲曾組「澹廬書會」，研究、教授書法，參加日、臺兩地書展，屢獲大獎。四十一歲獲日本美術協會展無鑑查推薦參展，隔年（四十二歲）任日本文人畫協會委員，活躍於臺灣、日本、廈門等地。亦多參與文藝活動，如參加一九三四年成立的「臺灣文藝聯盟」而與陳澄波時有接觸。所寫〔挽瀾室〕作品，中有款云：「澄波先生為吾臺西畫名家，曾執教於滬上。嘗慨藝術不振。於余有同感。故題此以名其室冀挽狂瀾于萬一耳。」由此可見陳澄波在當時的藝壇受到相當的尊重，並有崇高的地位。

三、上海時期書畫交流

陳澄波的上海時期（1929至1933年），是其「畫家生涯歷程最大的轉折點」，一方面是他以留日身分至上海任教開啟他正式藝術生涯，再者也是他可以直接接觸中國藝術，不是轉引自日本的中國美術概念，透過研究這些與之交往的朋友作品，其價值不局限於個人範圍，而是近現代美術的重要記憶和縮影。

上海於1843年開埠，逐漸躍升為中國對外貿易第一大港。經濟發展造就了新富階級，各種文化思潮、藝術觀點在這裡彙聚、碰撞和交流。當時的上海是中國美術運動最活躍的地區之一，其對文化商品的大量需求，復帶動書畫市場的蓬勃。當時也是中國最混亂、最內憂外患的年代，傳統繪畫面臨是否需要革新、是否該接受西方繪畫的影響等關鍵問題，此刻出現多位經典大師，做出不同面向的繪畫改革甚至中西合璧，奠定了往後現代中國美術的發展基礎。此外，近代學校美術教育的興起與發展，培養了大批專業美術人才，也為美術社團的勃興提供了豐富資源。美術學校與美術社團的發展雖不完全同步，但是在美術社團發展的鼎盛時期，學校美術教育發展也約莫到了高峰期，美術社團集中的區域，同時也是美術學校集中的地區。

在此同時，報刊雜誌等近代傳播媒介為藝術社團的發展提供必要的輿論影響和傳播途徑。這些藝術社團最新的組織動向、最近的活動情況、社員最新的創作和研究成果，藉由報刊雜誌等及時傳向社會大眾，進而加強美術界與社會各界的交流互動，藝術家與藝術社團既能迅速地樹立藝術形象，也擴大社團在美術界以及整個社會上的知名度。這個歷史機緣，讓身處其中的藝術家都有了絕佳的機會，可以發展個人特色。

1929年3月，甫從東京美術學校畢業的陳澄波前往上海。前後在上海新華藝術大學（1926年設立，1929年秋改名為新華藝術專科學校）、藝苑繪畫研究所及昌明藝術專科學校等校擔任西洋畫的教學工作。在上海這幾年時光，他與曾經留學歐、日的中國藝術家交往密切，除了積極參加美展，並與決瀾社及其他上海現代藝術社團藝術家社員互動，希冀以新技法表現新時代的精神。

1929年8月，陳澄波被聘任為新華藝術大學西畫系教授。[4]此學校由俞寄凡、潘伯英、潘天壽、張聿光、俞劍華、諸聞韻、練為章、譚抒真等發起，由社會耆宿俞叔淵（蘭生）出資支持，1926年12月18日創立。1927年春季正式招生開學，初名「新華藝術學院」。設國畫、西畫、音樂、藝術教育四個系，校址在金神父路（今瑞金二路）新新里。首屆校董會中有知名的于右任、王祺、蔣百里、李叔同、徐悲鴻、鄭午昌等人所組成。推俞寄凡為院長，俞劍華為教務長。1928年冬，學校更名為「新華藝術大學」，學校行政由委員會制改為校長制。推俞寄凡為校長，張聿光為副校長，潘伯英為教務長，屠亮臣為總務主任。1929年秋，改校名為「新華藝術專科學校」。

「藝苑繪畫研究所」是近現代美術史中出現於上海的重要西畫團體。1928年，上海的一批西畫家王濟遠、江小

鵝、朱屺瞻、李秋君等人，組織一個非營利性的繪畫學術機構，取名「藝苑」。藝苑位於西門林蔭路，是江小鶼、王濟遠兩位畫家將其合用的畫室提供做為該所的活動場所。1931年4月，陳澄波油畫〔人體〕參展藝苑第二屆展覽會，而與許多書畫名家有所往來。所藏字畫中有王濟遠（1893-1975）〔陸游・夏日雜詠〕書法（頁187）。王濟遠與陳澄波的相識時間，雖尚未明確，但兩人確實保持良好關係。[5]

爾後陳澄波轉至昌明藝術專科學校，該校於1930年初創立。由王一亭、吳東邁為紀念吳昌碩而發起創辦。根據《昌明藝術專科學校章程》，王一亭任校長，諸聞韻任教務長，還設有校董會，並設有國畫系、西畫系、藝術教育系。同年6月22日該校在《申報》登廣告，各系同時招生。另設有暑期進修班。不久由吳東邁任校長。教授有王賢（國畫系主任）、曹拙巢、呂大千、黃賓虹、潘天壽、賀天健、任堇叔、汪仲山、商笙伯、姚虞琴、胡汀鷺、吳仲熊、薛飛白、諸聞韻、諸樂三等，大都是吳昌碩的故舊。

在陳澄波的所藏書畫中，有張聿光、潘天壽、俞劍華、諸聞韻、江小鶼、王賢等人贈送的書法與水墨畫作。還有一件由張大千、張善孖、俞劍華、楊清磬、王濟遠等五人合筆創作的彩墨作品（頁197）。在上海任教時期，結交了多位當時畫壇名家，彼此之間諸多活動，雖然西畫與水墨在使用材料上有所不同，但是若干觀念與領悟卻是可以有所互通、比較與借鏡。同時，上海多元開放的環境讓他也有機會接觸到歷史上的名家之作，這段經歷顯然讓陳澄波在審視油畫創作，評析畫作技巧時，找到可以援引的對象，更加擴展陳澄波畫作的可讀性。

陳澄波的上海時期是他探索自我風格階段，這些書畫作品讓他有機會將傳統繪畫的審美概念與創作元素，吸納到自己的作品當中。在寫給林玉山的信件裡，表露出對中國書畫的仰慕與期待。1934年陳澄波接受《臺灣新民報》訪問時，表示自己「特別喜歡倪雲林與八大仙（山）人兩位的作品，倪雲林運用線描使整個畫面生動，八大仙（山）人則不用線描，而是表現偉大的擦筆技巧。我近年的作品便受這兩人影響而發生大變化。」（頁76）這段文字看得出陳澄波有意識地審視水墨畫傳統，從中觀察到不同畫家處理線條的特色，進而受其影響，體現在作品之中。意即是油畫作品上保有著書法線條的表現方式，這種將線條美感作為處理肌理的手法，委實是討論陳澄波的繪畫美學不可輕忽的重點。

四、日本時期交遊

1924 年陳澄波赴日考入東京美術學校圖畫師範科。這是一所充滿理想的美術學校於1887年由岡倉天心所成立，他在《東洋的理想》一書中，說明他個人對亞洲美術的看法，以整個東亞美術發展為其視野，讓中國傳統美術在日本再次受到重視。而在19-20世紀交接之時，更吸引諸多日本收藏家到中國收購文物。

陳澄波家中藏有一件題著：「拓開國運，蘇息民生。政友同志會創立紀念／犬養毅」的扇子（頁224）。作者犬養毅（1855-1932）為中日書畫交流中一要角。1911年滿清滅亡後，羅振玉帶著女婿王國維和家族成員，連同自己擁有的多件文物寓居京都。此時大量的中國書畫作品流入日本求售，其流通的窗口便是位於大阪的出版社「博文堂」。當時，隨著日本憲政運動的展開，愛好中國書畫而且是犬養毅支持者的博文堂第一代主人原田庄左衛門，在犬養毅引介下成為中國書畫進口商。

陳澄波遺物當中，還有幾件繪於畫織板上的短幀作品，一是〔竹犬圖〕（頁210），畫面清新，保有日本南畫的氣息，惜款識未能清楚辨出作者。還有兩幅朝鮮畫家李松坡的兩件水墨畫，一件〔歲寒三友圖〕，另一件〔山水〕（頁196），前者有款：「丁卯冬於東都客中，玉川山人李松坡寫意。」丁卯年即1927年，當時陳澄波在東京美術學校圖畫師範科畢業後，入同校研究科繼續學業。

此外，家中還藏有許多日人所畫的水彩、油畫作品。這些作品與陳澄波在東京美術學校的學習背景息息相關。因為東京美術學校的教授擔任臺展與府展的評審次數頻繁，無形中，東京美術學校的藝術品味，也影響著臺灣西洋藝壇。

照片

當一切塵埃落定，唯有記憶最珍貴。

時間與記憶，如霧起時那般朦朧飄紗，有時顯得人世蕭瑟，有時又讓人倍感溫存。存在於這些照片背後的，不只是每張照片中的人與物，更是串連這些照片的故事。是一個藝術家成長與生活，是一個立體的、全面的面貌而非建立於虛幻中的樣態，是可被觸及的文化景觀而非海市蜃樓。

老、舊都有隱藏時間很長的意思，老照片就是很長時間以前的照片。一般所說的老照片，大多指在1953年之前擴印的照片，因為這之前的照片感光層中含有較多的金屬成分，色調也比較豐富；而1953年之後，大部分相紙中加了螢光增白劑，成本降低了，照片看起來更白了，但也失去了部分層次感。陳澄波家藏的老照片，不僅僅顯現了一個藝術家的面容，保存了他家庭生活型態，還凝結了那個年代的生活樣貌，藉此可以穿越時空，窺視到1910-1940年代的臺灣、日本與中國。

陳澄波 Chen Cheng-po　我的家庭 My Family　1931　畫布油彩 Oil on canvas　91×116.5cm

這批照片，原先是被珍藏在相片冊中，隨著歲月逐張加入，隨著生活逐漸變化，記錄著成長的軌跡，也記錄著與其相遇的人事物。從1913年嘉義公學校畢業照（頁229）開始，隨著時間軸翻閱，陳澄波的身影從學生一直到士紳，有著一貫的面容。在他就讀臺灣總督府國語學校公學部師範部乙科的畢業照（頁231）中，即能看出他充滿自信的性格。1924-1927間，就讀東京美術學校時期的照片，則看到他與同學之間的交誼情感融洽。1926年10月他第一次入選帝展，在美校畫室中接受採訪所拍攝的照片（頁240），可以清楚看到他興奮且望向未來的積極眼神。

這些照片中，有一張1931年攝於上海的全家福照片（頁255），照片中除了陳澄波全家之外，還有他的六堂弟陳耀棋，每個人都穿戴整齊，甚為莊重。端看此幀相片所著衣衫，比對他的重要畫作〔我的家庭〕，兩者之間似乎存有某種特殊關連性。如畫家本身所穿著大翻領的外衣，次女所穿著的披風與繫帶，幼子的絨帽與長女的圍巾。或許拍攝這張照片不僅是他一次全家合照的歷史紀錄，也是生命中的重要時刻。能與家人相處的片段是他珍惜的時光，於是融入他的繪畫創作中，成為他重要的代表作品之一。

在留寄給她同父異母的妹妹的一張照片（1929.6.21）（頁247），照片中的陳澄波消瘦卻仍帶著淺淺的微笑，照片註記是在病後所攝，他在上海的生活，並非全然都是一路順遂。說來看似光鮮的外表，多少都是遮掩了太多旁人無法切身體會的苦痛與煎熬，而所有的堅持，只是想對得起當初那個不顧一切，奔向內心最深處的自己而奮鬥。正因為有著熱愛，才能看到花開。

小結

近年來，關於陳澄波繪畫藝術的研究工作與相關展覽，不斷有人投入，且越發深刻，而這些家藏物件的出現，必定讓陳澄波的藝術成就與身影，越發清晰。

一位藝術家的收藏物所能代表的意義，本文尚無法進行充分的解釋，但卻深信這些物件的存在提供了不同的觀看機會與詢答的可能。這些看似片段且不連接的圖像與文稿，實際上更加完整的形塑一個真實人物的面貌。吾人相信藝術史中的時間性跟一般時間的線性連接迥然相異。他們並非一個接著一個準確無誤排成一列，而是在不斷變化的複雜互滲中，交錯勾搭，某段時期中有著另外一段時期的內容，某些內容又會在其他時期中重構出現。至此，可以認定，這些物件的存在不僅作為個人的收藏，更在於這些物件可以描述一個時代的面容。圖像資料提供了還原歷史的一種可行方式，期待藉此得以進行更多元的觀看。

撰文／蔡耀慶*

* 蔡耀慶：國立臺灣師範大學藝術學院美術學系東方美術史組博士，國立歷史博物館助理研究員。

1. 李淑珠《表現出時代的Something——陳澄波繪畫考》（臺北：典藏藝術家庭，2012年）。

2. 陳澄波，〈關於省內美術界的建議書〉，1945年11月15日。

3. 參閱李淑卿、明立國、翁徐得《嘉義縣志·卷十一·藝術志》（嘉義：嘉義縣政府，2009年）。

4. 參閱〈新華藝大聘兩少年畫家〉，《申報》，1929年8月26日，第5版。

5. 參閱李淑珠《表現出時代的Something——陳澄波繪畫考》（臺北：典藏藝術家庭，2012年），頁20-22。

Hair Plaited into a Braid:
Chen Cheng-po's Collection of Essays, Newspaper Clippings, Correspondence, Photos, Calligraphy, and Paintings

Preface

What is the significance of collecting?

To many people, collecting is a natural reaction. In the journey of our life, either out of fondness, experience, or sentiment, we want to retain some tangible items or intangible sentiment through collecting so that they will be kept for the rest of our journey through life. An item is collected because of its significance. This significance may not be earthly values, but rather the sentiment and thinking that are closely associated with our development throughout life.

Chen Cheng-po had left behind a tremendous amount of image materials from his lifetime. Personally, because of my work in exhibition curation and organization, I had examined his collections up close on several occasions and had also been offered much valuable information by Chen Cheng-po Cultural Foundation. In poring over these collections, I could not but feel their pricelessness and was consumed with admiration. My admiration was not borne out of the rarity and value of the items, but out of the fact that his family, through the concerted efforts of three generations, had managed to preserve all these documents and materials. What is their intention? I have no way of knowing and no interest in finding out. All I know is that, because of actual existence of the essays, newspaper clippings, short articles, calligraphy, and paintings, we are able to learn about the actual life of an outstanding artist and to understand the daily life of an era, so that we can revive a historical image that seems so close but yet so far.

In her book *"Expressing 'Something' of an Era: An Analysis of Chen Cheng-po's Paintings,"* Li Su-chu discusses in-depth the inner thoughts behind the artist's paintings. She has also sorted out the different interpretations of events arising from Chen's chronicle and, by using the materials he collected, produces a new edition of Chen Cheng-po's chronicle. With the help of the collected materials, Ms. Li lends more reliable support to Chen Cheng-po's life history and makes his art biography all clearer. It is also through image analysis that she is able to further uncover the profound meaning hidden in the paintings and to clearly explain the artist's creative orientation, thereby exploring his attitudes towards family and country.[1] Appended to her book is a detailed list recording the large number of image materials collected by Chen Cheng-po, such as clippings from newspapers and magazines, postcards, correspondence, etc., which are all valuable assets in studying Taiwan art development.

The publication of *Chen Cheng-po Corpus* allows for the gradual presentation of the collected items. This volume is a compendium of Chen's personal historical materials which are classified into five categories: essays, newspaper clippings, correspondence, calligraphy and paintings, and photos. These collections, which are mostly dated, encompass photos from Chen Cheng-po's young days to text and image materials up to 1947, are a rich and stimulating melange. The current disclosure in the form of images ensures that we can have the opportunity to get a glimpse of the way he pursued studies and friendship and to understand the diversified life of an artist. This allows us to examine from more angles his lifelong goals and his contribution towards Taiwan fine arts. We can also reflect on how, during an era of political changes, artists can hold on to the art career they have chosen for themselves. In the following, I will briefly describe my humble opinions. Please oblige me with your valuable comments.

Essays

Artists are also members of society. Ever since in the 19th century, Madame de Stael (1766-1817) started examining literary and art phenomena from the perspective of sociology, art sociology became an independent branch discipline in the mid-19th century under the constant influence of philosophy, esthetics, art science, and social psychology. The establishing of this discipline provides a scientific positioning of art sociology while also facilitates the studying of the issue of constructing the modern form of art sociology. Art sociology mainly concerns studying the relationship between different areas of society and art activities, as

well as the social functions of art within a specific historical environment. Chen Cheng-po's journey of committing to an art career is closely associated with Taiwan's fine arts development. By combing through the various documents and image materials in his collection, we can see how he was concerned with his surroundings and how those surroundings influenced him.

From his essays, we can distinctly see how concerned he was with the painting ecology of the time. Irrespective of whether he was writing to endorse the works of other painters, or drafting the outline for fine art education in Taiwan afterward, he was in fact gradually building up his wish for art education. For example, in his short comments on Chun-Meng Painting Society and the (Japanese) Imperial Exhibition, he had made detailed records of the works of every artist and had noted down his own viewpoints and comments. These text materials indicate that Chen Cheng-po was not only able to excel in artistic performance; he was also willing to share his insights with others. The way he made comments was to point the way to appreciate the paintings, while also providing the artists with benchmarks for reference.

For example, in an interview article in *Taiwan Xin Min Bao* titled "Chen Cheng-po: On Showing More Homeland Flavor and Not Restricted to Pursuing Making Oversized Paintings" (p.43), Chen was concerned with the development of fine art in Taiwan and expressed the wish that painters should depict their own exquisite thoughts in detail. He pointed out that many artists were resorting to making large paintings to demonstrate their capabilities, and it was also a fact that oversized works could more easily draw the attention of adjudicators. Noting that Taiwan had a different cultural background than Europe or even Japan, and so there was no need to make large-sized works deliberately, Chen Cheng-po reminded those artists who were submitting entries to exhibitions that, if one's skill was wanting, making oversized canvas would only reveal one's shortcoming. So, instead of blindly pursuing size, one should focus on pursuing quality. The determination of the subject matter in paintings was Chen's main concern. He believed that, since the Taiwan painting circle had gradually evolved from being called "doodle mongers" to one that is striding towards art creation, so they should place more value to their own special quality, and each painter should be self-conscience in realizing truth and responsibility so that society would not be hoping in vain.

Chen Cheng-po was not only an art creator and art educator; he was also a highly capable member of the art circle who cherished and protected his own hometown. Thus, from his essay "Chiayi City and Art" (p.44), we can clearly see that he was intensely concerned about art development in the Chiayi area, his hometown. In this essay, he did not only express his concern about artists in the Chiayi area but also offered them guidance and help. The fact that the local artists he mentioned included calligraphers and ink-wash painters is a testimony that his concern was all-encompassing—he was focused not on any one art form, but on building a hometown with a cultural strength. He conveyed his love of the land through his paintings, and he longed to unite the effort of everyone to pave a road that allows the steady development of fine arts in Taiwan.

The original draft of the long essay "Society and Art: A Re-examination" (p.49-59), was written in a notebook. On the cover of the notebook are the words "September 9, the 34th year of the Republic Era, Chia Yi Township, Chen Cheng-po". The internal title is "A Review of Taiwan Arts over 50 Years". The time period of 50 years is significant because Chen expounded it in the essay: It is a fundamental law of all living things that what goes around comes around. In the brink of an eye, I have left my fatherland for 50 summers and winters. At 9 a.m. sharp on September 9, the 34th year of the Republic Era, Japan tendered its surrender in an assembly hall of the Republic of China government in Nanjing. In this draft, there are marks indicating year equivalents under Chinese and Japanese era systems, showing Chen Chen-po's attention to details. The wordings had undergone repeated revisions to ensure that Chinese grammatical rules were followed. This essay is very important in that it describes how painting societies in Taiwan were successively founded during the Japanese occupation period. It further emphasizes that any progress in Taiwan art was "the results of hard fights on the part of Taiwan compatriots," and that if art is to flourish among common people, and society and culture are to progress, a robust art organization has to be established. This has led to the setting up of Tai Yang Art Society. As a whole, the essay, which analyzes the past and looks into the future, is thorough and

exhaustive, as well as being an important historical document.

Worth paying attention are the several pieces of texts in the latter part of this notebook. One is a novella titled "A Dose of Three-flavored Heart-cleansing Drink" (p.57-59), and another is an interpretation of the four basic virtues of manners, justice, integrity, and honor. The former is an intriguing fable that seems to refer to the social situation of the time.

On November 15, 1945, Chen Cheng-po presented a letter to Chang Pang-chieh (p.99), an executive officer with the then Taiwan Provincial Executive Office. At that time, he also wrote an essay titled "Proposals for the Taiwan Fine Art Sector" (p.61), In this essay, he wrote:

> We have to intensify efforts further to build a robust and beautiful new Taiwan. How about establishing a national or provincial school of fine art? We should pay attention to, first, esthetic education in teacher training to produce teachers with esthetic knowledge and skills to help carry out esthetic education for future generations of Taiwan of the great Republic of China. Second, we should nurture art professionals to provide art education. What is the status of the so-called the world's art pantheon—France? It is now impoverished and is in no position to lead the advance of art in the world. In East Asia, militaristic Japan, which brags about being the art country of the world, is now defeated. So now the responsibility rests with the artists in our great China! We should of course conscientiously undertake the task of upgrading the art and culture of our country. To meet this objective, first, we have to strengthen the education of teachers in esthetics under the Three Principles of the People before we can improve esthetic education for Taiwan. Second, we have to provide the right conditions to attract art professionals of the world to come to our great China to contribute to our culture of 5,000 years. As one who was born in the former Qing Dynasty and will die under Han National's rule, this is my lifelong wish.[2]

This proposal reveals Chen Cheng-po's strong sense of mission towards art development in Taiwan as well as his willingness to contribute towards such a mission.

These essays reveal how much the writer valued and cared about Taiwan fine art. It is perhaps because he was going ahead towards the goal he himself had set up, and was following his own heart in gradually building his ideal world, that, at a time when the world was darkened by strong winds and heavy rain, he had the capability to identify his boundaries and not swallowed up by the multifarious outside world.

Newspaper Clippings

Before the advent of networks, newspapers and magazines were the main media for communicating information, which included not only news but also reports on literature and the arts as well as social comments. In those days, reading newspapers and magazines meant having the ability to get hold of new knowledge and to receive the latest news so as to be in sync with the rest of the world. Newspaper clippings were the way many people collected information. By retaining important information one had come across in newspapers every day, one could focus on certain topics and acquire more knowledge. Moreover, through reading and comparing, one could increase one's own ability to study issues, deepen one's knowledge on a subject, and proceed to develop one's own vocation. Among the materials collected by Chen Cheng-po, there is a large amount of image and text information either in the form of magazine cut-and-pastes or newspaper clippings. One can visualize that he had spent a considerable amount of time in reading magazines and newspapers, out of which he cut out information and materials he considered important, and pasted them in scrapbooks for retention for later reference.

During the Japanese occupation period, newspapers were an important platform for communicating information, and news reports were an educated youth's first line of contact with society. In those days, a person's name could be disclosed in newspapers and, undoubtedly, that was also a symbol of social status. Among Chen Cheng-po's newspaper clippings, many are about him personally. Irrespective of whether these clippings were about his winning awards in exhibitions, his works being reviewed, or his being interviewed, they were records of his appearing in newspapers. From this, we can picture that when Chen Cheng-po's name appeared in newspapers whenever he won a prize in an exhibition, it implied that his art creation had gained positive affirmation. So he did not simply cut out such reportages, but also personally added some notes in red pen, an indication that he attached much importance to being reported in news media.

In addition to news about his winning awards, some clippings are about comments on his paintings. These include, for example, "Impressions of the Western Paintings in the Imperial Exhibition (2)" by Ikumi Kiyoharu (p.68), "Taiwan's Official

Exhibition—Taiwan Exhibition" by Kobayashi Mango (p.69), and "A Review of the Western Paintings in the Taiwan Art Exhibition" by Yen Shui-long (p.78-79). These clippings demonstrate that Chen Cheng-po paid attention to information related to paintings, and was also very concerned with people's comments on his paintings. Furthermore, after he joined Tai Yang Art Society, he began to take note of news about this organization as well as to comments on the exhibitions it ran, such as "On the Western Paintings in the Tai Yang Exhibition" by Wu Tien-shang (p.84-85), "On Tai Yang Members—A Night-time Chat When Lodging Together" by Chen Chun-Te and Lin Chih-Chu (p.87), and "A Joint Review of the Tai Yang Exhibition" by several Tai Yang members (p.87).

These newspaper clippings served as records—actual records of what a painter saw and heard, and the art ecology he was concerned about. Meanwhile, from these clippings, we can have a feeling of the way of commenting art works in those days: pertinent comments were made after detailed observation. It is obvious that the art circle at that time was knowledgeable about art comments, and was not concerned with creating animosity through chiding or mocking, but with raising reasonable suggestions focusing on the advance of arts. This is particularly important to a robust art ecology: it is only when critics are concerned with the work they are carrying out that they can provide constructive critical assessments suiting actual needs.

Correspondence

Correspondence is a means of exchanging feelings and thoughts between people who have separated quite far apart and cannot see each other for the time being. It will be used whenever one expresses feelings, argues, discusses, negotiates, congratulates, or consoles one's relatives and friends; or has to communicate with or contact an external organization or body to carry out specific affairs, such as making enquiries, complaints, orders, or solving various kinds of business problems among organizations. In the course of Chen Cheng-po's life, besides art creation, he also made acquaintances and had dealings with many important people of the time, such as conveying information on exhibition activities or asking about the well-being of each other during New Year or festivals through correspondence.

Among Chen Cheng-po's letters that were kept, quite a few were his communication with family members. Whether in the form of letters or postcards, as long as they were meant for his family members, his messages were full of reminders, solicitudes, and expectation. These letters were a blend of memories, expectations, poetic sentiments, and tender feelings, so that, though his family members were not with him, they could feel his warmth. His letter to Tsung-kuang in 1946 was very touching: the wordings were replete with encouragement and expectation, and, at the end, Chen Cheng-po had not forgotten to add: **Do you have enough book money?** (p.100) Also, in his postcards to her daughters Tzu-wei and Pi-nu, there were lots of questions and encouragements, as well as reminders such as "**study hard!**" or "**if we are not around, be good!**" (p.156, p.160) that demonstrated his fatherly love.

His Japanese teachers Ishikawa Kinichiro and Umehara Ryuzaburo had maintained a good relationship with him. In his two long letters written around 1933 and in 1934 (p.92-93), Ishikawa Kinichiro gave direct encouragement to the Tai Yang Exhibition and expressed the wish that Chen Cheng-po could make continuous efforts in the Imperial Exhibition and take his success to a higher level. Following these, in a number of postcards, he also gave comments and suggestions to Chen's works. In Umehara Ryuzaburo's correspondence with Chen Cheng-po, in addition to instruction messages, there were also short messages dealing with urgent matters that he asked his friends to visit Chen and discuss. From these, it is obvious that Chen Cheng-po's was given high regards and lots of guidance from his Japanese teachers. Chen, on the other hand, had not failed their expectation and continued to make progress in art.

Postcards, which can be kept as art materials, also contain information on one's correspondence with friends. Many of the fashionable postcards in those days showed the works of the artists themselves. These postcards, varying in forms such as pictures, photos, or hand-drawn copies, conveyed a diversified array of information. Being beautiful and tasteful, they were suitable giveaways while also ideal for publicizing one's own art works. For example, the postcard of Kasuya Minoru dated January 1, 1931 is a New Year card in the front and the painting he entered for the 11th edition of the Imperial Exhibition (p.116). The back of Hung Jui-lin's New Year postcard dated January 1, 1934 was his work showcased in the Shunyokai Exhibition (p.124). The postcard dated September 21, 1934 Wei Ching-de sent to Chen Cheng-po was a directly hand-drawn ink-wash painting (p.126). On the postcard Pan Yu-liang sent him were written "**I am attending an international art exhibition in Sydney. Right now, it is springtime in southern Australia, and I would take this opportunity to wish you a Happy New Year.**" (p.145) Perhaps Pan's painting at the back of the postcard was on exhibit in Australia then.

If it is said that Chen Cheng-po's works are rich in earth-bound qualities, it may be because the artist himself in fact cared very much about the place and the people he grew up with. His social network not only reveals part of his life journey but can also provide a glimpse of the development of Taiwan art movement at that time. From this substantial quantity of correspondence, we can see that Chen Cheng-po really paid attention to his dealings with friends and took care to keep all the letters from them. Among these letters are those from Liao Chi-Chun respectively dated December 31, 1931, January 1, 1935, and January 1, 1939; Ni Chiang-huai dated January 1, 1936; Lan Yin-ding dated January 1, 1936; Li Mei-shu dated January 1, 1937; and Chen Chin dated around January 1, 1947. He also got along very well with the art and literature circle of Chiayi district. This was in evidence when Chen's work had been admitted to the Imperial Exhibition, and congratulation cards or poems were sent in respectively by Chu Fu-ting, Chang Lee Te-ho, and Wu Wen-long on October 10, 1934; Lin Yu-shu on October 12, 1934; and by Lin Yu-shan on October 19, 1934 (p.127-131).

In addition, among this collection of letters, a few are records of buying painting instruments in the form of letters to and from Bumpodo, a stationery firm in Tokyo (p.168-169). Mentioned in these letters were Chen Cheng-po's chosen pigments and their prices. From these prices, we know that painting pigments were not at all cheap in those days, so if one wanted to excel in painting, considerable expenses might have to be incurred. To be an artist, one does not only need to produce good works but also requires a lot of people to support one's creative efforts. By reviewing the above correspondence, we can conclude that Chen Cheng-po maintained a wide circle of acquaintants. From a social activity viewpoint, these written communications could very well evolve from being mere evidence of contacts to evidence of friendship in everyday life and might be used for seeking sponsorship at a later day. For example, on his postcard dated November 12, 1929 to Wei Ching-de, Chen wrote: Dear Mr. Wei: We are highly appreciative of your efforts in promoting every one of our art activities. We cannot wait to convey our gratitude! (p.113) Wei at that time was working in a newspaper and an important media personality.

From the letters and cards between Chen Cheng-po and his acquaintances which were marked with dates and places, we have learned that he had been meticulous in taking care of his contacts with acquaintances. In addition to passing New Year and festival greetings, they were also used to help making trip arrangements for other friends. From the messages of these letters and postcards, we can discern Chen Cheng-po's thoroughness and his intentions, which are invaluable in the rebuilding of his life history.

Calligraphy and Paintings

Though Chen Cheng-po was a participant of important fine art exhibitions of the time because of his western paintings, he had kept a sizeable collection of calligraphy and ink-wash works. This is evidence that there were connections between these works and his art career. These connections are explained in four aspects as follows:

1. Legacy in Calligraphy in the Chen Family

Though Chen Cheng-po was not known for his calligraphy, he gave high priority to the learning of this art form. In calligraphy and ink-wash art, the ability to demonstrate line esthetics comes from the practice and understanding of calligraphy. It is obvious that, in the course of Chen Cheng-po's life, calligraphy was not a subject he learned in school, but was nevertheless an important influence in his lifelong painting career that cannot be overlooked. This was related to key influencing factors in his life, the first of which was his father. Another influencing factor was the school curriculums of his school, particularly the training he received at the Tokyo School of Fine Arts.

Chen Shou-yu, Chen Cheng-po's father, was a "xiucai" (a graduate of the first degree) in the Qing Dynasty. He had been a private tutor in a home school and might also have taught in two colleges in Chiayi County. Though Chen Cheng-po was not close to his father, he had nevertheless kept the essays in Chinese civil examination style and the personal notes his father had left behind. This demonstrates that he had a certain esteem for such traditional knowledge in his family. At the end of a family-owned *Thousand-Character Essay in Four Calligraphy Styles* was Chen's name signed in 1909, which could serve as evidence that he had been influenced by traditional Chinese education in his early years. Chen also had a collection of four scrolls of mottos (p.223),. Though these are only prints, the contents were written in strictly formal calligraphy style by Qing Dynasty scholars who had passed the provincial civil service examination. Such scrolls hanging in the family hall may serve the purpose of calligraphy learning or setting the scholars as examples for children to follow suit.

Among the calligraphy collection is *Li Bai - Banquet at the Peach and Pear Blossom Garden on a Spring Evening (part)* (p.174) written by Li Chung-yu (1856-1942). Li, known by the courtesy name of Jia-nong, was born in Sanchongpu in Taipei. In 1891, he entered

for the Taipei Prefecture examination and was qualified to study in the county school. Subsequently, in 1894, he was nominated as a first-class senior licentiate. In 1900, he joined the National Language School as a part-time teacher to teach Chinese and calligraphy. In that capacity, he had guided and helped a lot of pupils.

There are also two calligraphy scrolls by Cheng Yi-lin (1860-1925), having the characters for "Culture, Morality, Devotion, Trustworthiness" and "Relaxed and Happy" (p.175) written on them respectively. Cheng had the courtesy name of Teng-ju and the extra name of Shao-tang. Hailed from Quanzhou, Fujian Province, he went to Lukang in Taiwan in the Guangxu years to provide private tutoring and thereafter settled in Taiwan. Having taken a liking to copy-tracing stone rubbings from the Han and Wei Dynasties since he was young, and being influenced by Lu Shi-yi, an authority in the study of ancient bronze and stone tablets in the Qing Dynasty, Cheng became an expert in Li-style calligraphy. After retiring from his teaching job, Cheng devoted his time in calligraphy and became one of the few calligraphers of the tablet-rubbing school. He was often mentioned in the same breath with Cheng Hung-yu, another calligrapher in Lukang. Lin Chao-sung, known as Wufeng Poet, commended that his calligraphy standard had reached the level of Zheng Ban-qiao (a famous Qing scholar and artist) while he also excelled in Li style calligraphy.

Both Li Chung-yu and Cheng Yi-lin were educators of classical learning. They probably made the acquaintance of Chen Cheng-po when he was studying in the Taiwan Governor-General's Office National Language School. It is apparent that, from Chiayi Public School to the Governor-General's Office National Language School, while under a modern education system, he continued to come into contact with and receive training in "Chinese Classics" and "Calligraphy," subjects which Japan took from Taiwan's traditional education curriculum. From the National Language School report cards Chen Cheng-po left behind, his "Chinese Classics" scores were not impressive, but his "Calligraphy" scores were outstanding. It was perhaps because of this that he had a large collection of calligraphy works, and had encouraged his children to have more practice in calligraphy. Subsequently, when his kids were growing up, they had all received training in calligraphy and there were records of them winning awards. Such award-winning calligraphy works included the Tang Dynasty poet Li Jia-you's verse by Chen Tsu-wei, the characters for "Spring Breeze and Autumn Moon" by Chen Pi-nu, and the characters for "Continuous Flow" by Chen Tsung-kuang (p.185).

Chen Cheng-po was enrolled in the Art Teacher Training Program at the Tokyo School of Fine Arts, which meant that he had to receive all types of fine art training. Among the items he had left behind, there are a large number of calligraphy works, ink-wash paintings, and glue color paintings which were class-works in the oriental art course of that time. There were even traces of comments and corrections in some of these. When he was studying in the Tokyo School of Fine Arts, Hirata Shodo was the instructor for Japanese painting, and Okada Kisaku was the instructor for calligraphy. At that time, calligraphy in Six Dynasty styles was in vogue in Japan, so we notice that Chen Cheng-po used rubbings of Zheng Wengong tablet inscription for copy-tracing practices. It is evident that, in this period, he was still a frequent user of ink slabs, and had been practicing calligraphy continually.

An intact calligraphy scroll written by Chen Cheng-po was *Master Chu's Homilies for Families*. Since it was not dated and signed, there is no way of determining its date of writing. Judging from the calligraphic skill demonstrated, the brushstrokes were somewhat greener than was in evidence in the class-works done at the Tokyo School of Fine Arts, so it might be an earlier work. Incidentally, among the old calligraphy works kept by Chen Cheng-po, there was a scroll of *Master Chu's Homilies for Families* by Lo Chun-ming (1872-1938, a Taiwanese calligrapher) (p.177). That piece of work was made in 1921 when Chen Cheng-po was teaching in the Huzinei Annex of Shuikutou Public School. Perhaps Chen's version of the Maxims was written using Lo's copy as a model when he was teaching in the public school.

Calligraphy is a very special art form: it is at once a tool for text communication and a type of visual art. A review of related materials of Chen Cheng-po reveals that practicing calligraphy was an aspect of considerable significance in his learning process. Since the Ming and Qing dynasties, calligraphy in Taiwan had been used as a means for childhood ethics education, for literacy education, and for training for civil examinations. During the Japanese occupation period, calligraphy was included in the curriculum of the national compulsory education, and the Governor-General had promulgated the *National Penmanship Copybook* as a textbook. But even so, this copybook was at best a popular and practical training tool. After the restoration of Taiwan, calligraphy was still included in the school curriculum. Later, however, because of the growing importance of the joint college entrance examination, schools at all levels could only afford to allocate short periods of time from Chinese language classes for calligraphy teaching, or even allocated the time for calligraphy entirely to other academic subjects. It was not until nine years of national compulsory education was implemented in 1968 that the curriculums in government primary and middle schools gradually returned normal, and schools could carry out the teaching of all subjects according to the standard curriculum. But as of today, calligraphy teaching is practically non-existent in schools. It is hoped that this subject will one day return to school curriculums.

2. Chen Cheng-po and His Acquaintances in the Taiwan Calligraphy and Painting Circles

In the Qing Dynasty, the place that is Chiayi City of today was called Zhuluo Mountain, home to the Zhuluo Mountain Community, a major constituent of the Pingpu Tribe, and also the seat of Zhuluo County jurisdiction and Zhuluo County. Zhuluo Mountain takes up a prime location at the junction between a plain and a hilly area and is surrounded by the Bazhang River and the Niuchou River. It is geographically important in that it commands over the central and northern areas of Taiwan in the north, and protects the prefectural city of Tainan in the south. Having undergone the establishment of Chinese community, Chiayi has evolved from a Pingpu Tribe community to a Chinese majority community. Since the Qianlong and Jiaxing years of the Qing Dynasty, a number of calligraphers and ink-wash painters had successively been active in the Chiayi area, among which Ma Wei, Zhu Cheng, Ding Jie-san, Lin Jue, Guo Yi, Hsu Lung, Tsai Ling-hsiao, and Yu Tang were the more important ones. During the Japanese occupation years, because of the dedicated efforts of a group of calligraphers and painters, Chiayi had been acclaimed the "painting capital" of Taiwan. For example, artists in oriental painting included Hsu Ching-lien, Chang Lee Te-ho, Chu Fu-ting, Lin Dong-ling, Lin Yu-shan, Huang Shui-wen, Lu Yun-sheng, and Li Chiu-ho; artists in western painting included Chen Cheng-po, Weng Kun-hui, Lin Rong-jie, and Weng Kun-de; while sculptors were represented by Pu Tian-sheng. These are all important persons in the art history of Taiwan, and they had set a good example for the Chiayi arts sector.[3]

In June 1933, Chen Cheng-po returned to Chiayi. Though almost 40 years old, he was still a cultural hero in the eyes of his fellow folks in the area, many of whom were inspired by him and had subsequently made a name for themselves in the art world. As a member of the Chiayi gentry, he had a close association with his fellow gentry and intellectuals who were well-read in Chinese studies (particularly those from the Chiayi area). This is evidenced by the many calligraphy and painting scrolls from famous people in his family collection, including the works of Chiayi artists such as Hsu Chieh-fu, Lin Yu-shu, Lin Yu-shan, Lo Chun-ming, and Su Yu-jang. The calligraphy scroll of excerpts from the chapter of Gong Sun Chou II in the *Book of Mencius* was the work of Hsu Chieh-fu (1871-1959) (p.176). Also named Qiu-xuan, Mr. Hsu's original nativity was Zhenping County, Jiaying Prefecture, Guangdong Province. In the Qianlong years, his great grandfather Hsu Yuan-hsing migrated to Taiwan and engaged in business. His grandfather Hsu Tai-lin settled in Chiayi. In 1892, Hsu Chieh-fu was awarded the "xiucai" (graduate of the first degree) title. In 1908, he was appointed head of village in the Shanziding district; in 1912, he was bestowed a gentry medal; in October 1913, he was appointed Counselor of Chiayi Office cum Head of the Chiayi district.

The Japanese government in Taiwan promoted education as a way to consolidate its rule. Through setting up drawing classes in various levels of schools, a new drawing education began taking shape. Teacher training, in particular, had contributed much to fine arts—the teaching of painting at that time was entirely different from the traditional master-apprentice relationship before. In 1927, in response to social need, the first edition of Taiwan Fine Art Exhibition (Taiwan Exhibition) was held. In the Chiayi district, previous to the Taiwan Exhibition, there were only scholars who stuck to the common themes of painting the "Four Gentlemen" of flowers and trees—the plum tree, orchid, chrysanthemum, and bamboo. Examples included Shih Tun-yuan (ca 1850-1949), Su Hsiao-de, Lin Yu-shu, Su Yu-jang (1881-1943), and Shih Chin-lung. Among these scholars, Su Hsiao-de, Lin Yu-shu, and Su Yu-jang were all acquaintances of Chen Cheng-po, who had also kept their calligraphy works in his collection.

Two calligraphy work in Chen Cheng-po's collection was a poem titled *A Song for Eight Artists* (p.179-180). The author/calligrapher was Lin Yu-shu (1881-1964). Lin hailed from Shuei-shang, Chiayi, and was also known by the sobriquets Wo-yun, Xue-an Zhu-ren, Xiang Ting, Liu-yi Shan-ren, Xiao-yu, and Yu-feng San-ren. On October 25, 1933, the seventh edition of the Taiwan Exhibition was held at the Education Hall in Taipei. It was likely that, when Lin learned that the works of a number of painters from Chiayi were selected to the exhibition, he immediately composed a poem and wrote it down as a way to send in his congratulations. This is evidence that the relationship within the literature and art circle around Linlangshange was quite cordial. As to the contents of the poem, Lin did not only reveal his solid literary cultivation with his exquisite wordings, he also commented on the different creative tendencies and artistic achievements of the eight artists; thus this work is of particular value as historical material. Also, the effortless and refined penmanship is a joy to behold.

An ink-wash painting in Chen Cheng-po's collection is a depiction of cow tendering on a lakeside. Though part of the right edge of the painting had been damaged, we can still discern that it was a densely foliaged bamboo stand and the reflection of the stand on the lake surface (p.193). Lin Yu-shan was the artist of this painting. The following paragraph was added to this ink-wash painting: This was one of my first attempts at ink-wash landscape painting from life 53 years ago. I realized that my master of brush and ink was wanting and the whole piece of work looked extremely immature and crude. It was amazing that Tsung-kuang had decided not to discard it. Seeing it again today aroused in me a lot of painful recollections, so I scribed

down some words as a memento. On the first month of summer, 1979, Yu-shan.

Lin Yu-shan was close to Chen Cheng-po. His elementary school was Chiayi First Public School (Chung-Wen Elementary School of Chiayi today), which was also Chen Cheng-po's alma mater. After school, he would help his father mount Chinese scrolls at home. During the time he was attending public school, the craftsman in the mounting shop resigned, so Lin, who was very interested in painting, had taken up the position of acting craftsman. At that time, Chen Cheng-po had returned back to Chiayi First Public School to work as an instructor, and he often brought his pupils including Lin Yu-shan to the countryside to do drawing from life. That had further firmed up Lin's determination to learning painting. Afterward, under Chen Cheng-po's suggestion and encouragement, he embarked on the road to become a professional painter and went to Tokyo to study the profession. When he was in Japan, he had even lived together with Chen Cheng-po in a dormitory near Ueno Onshi Park in Tokyo. After Lin returned to Chiayi in 1929, whenever Chen Cheng-po returned from his teaching job in Shanghai to spend summer vacation every year, he would inevitably bring back painting albums of famous modern and contemporary Chinese artists so that younger generation painters such as Lin Yu-shan could have access to overseas information.

Among the calligraphy and painting collection was also a longitudinal scroll and a horizontal scroll with the characters for "Flood-Stemming Study" by Tsao Jung (1895-1993) (p.181). Tsao, originally named Tsao Tien-tan and also known by the courtesy name of Chiu-pu, was a native of Dadaocheng, Taipei. At the age of 18, he had already set up a private primary school to teach, which made him traveling between Taipei and Taoyuan. At the age of 35, he had formed a "Dan Lu Calligraphy Club" in which he studied and taught calligraphy. His calligraphy at that time had repeatedly won him major awards in exhibitions in Japan and Taiwan. When he was 41, he received endorsement from Japan Arts Society Exhibition for participation without going through its selection committee. In the next year, at the age of 42, he became a committee member of Japan Literati Painting Society and was active in Taiwan, Japan, and Xiamen. He often participated in literary and artistic activities, and, after joining Taiwan Literature and Arts League founded in 1934, he had frequent contacts with Chen Cheng-po. The following caption is found on the "Flood-Stemming Study" scroll mentioned: "Mr. Chen Cheng-po is a famous artist in western painting in Taiwan who has taught in Shanghai. He often regrets that art is on the wane, and I share his feeling. So I provide this inscription for his study to encourage him to stem the flood against all odds." From this, it is apparent that Chen Cheng-po was well respected and enjoyed an esteemed status in the art circle of the time.

3. Calligraphy and Painting Exchanges in the Shanghai Period

Chen Cheng-po's Shanghai period (1929-1933) was the greatest turning point of his painting career. This was so because, first, he formally started his art career by going to teach in Shanghai in the capacity of one who had studied abroad in Japan. Second, he could then come into contact with Chinese art directly, instead of depending second-hand on Chinese art concepts coming through Japan. The value in studying the works of friends he had made is that we do not only gain a better understanding of Chen Cheng-po, but manage to revive important memories and epitomes of modern and contemporary art.

From its beginning as a harbor in 1843, Shanghai had gradually emerged as China's largest foreign trade port. Economic development had given rise to a newly-rich class, while various cultural thinking and art viewpoints converged, collided and interacted there. Shanghai in the pre-WWII years was one of the most vibrant region for China's art movement, and its substantial demand for cultural goods also fostered the flourishing of the market for calligraphy and painting. For China as a whole, the pre-war years were also a chaotic period rife with internal and external challenges. Classical painting had to deal with issues such as the need for reform and whether or not to embrace influences from western painting. Consequently, many classics masters appeared on the scene, and they had implemented various painting reforms, and had gone so far as advocating for a merger of Chinese and Western styles. Such reforms had laid down the foundation for the development of modern Chinese art. Furthermore, the arrival and development of art education in modern school had nurtured a large number of professional art talents and had provided a rich resource for the proliferation of art organizations. Though art schools and art organizations were not exactly developing simultaneously, at the time when art organizations were flourishing, the development of art education in schools was more or less at its zenith. In fact, areas with a concentration of art organizations were also areas where there was a cluster of art schools.

Meanwhile, modern media such as newspapers and magazines provided the necessary public opinion and communication channels for the development of art organizations. Through newspapers and magazines, the latest direction of movements and the latest activity news of art organizations, as well as the latest works and research achievements of members could be conveyed to the general public in time. This would bolster exchanges and interaction between the art sector and the general public, allowing

artists and art organizations to establish their image rapidly while maximizing the visibility of art organizations in the art sector and in society at large. This historical chance occurrence offered excellent chances for artists to develop their personal styles.

In March 1929, Chen Cheng-po, freshly graduated from the Tokyo School of Fine Arts, set off to Shanghai. He had successively taught Western painting in Shanghai Xinhua Art University (which was founded in 1926 and renamed Shanghai Xinhua Art College in autumn 1929), Yiyuan Painting Research Institute, and Chang Ming Art School. In the following few years, he was in close association with Chinese artists who had studied abroad in Europe and Japan. In addition to being an active participant of art exhibitions, he had frequent interactions with the artist members of the Dike-breaking Club and other contemporary art organizations in Shanghai. His hope was to use new techniques to express the spirit of the new era.

In August 1929, Chen Cheng-po was appointed professor for Western painting in Xinhua Art University.[4] The founding of Xinhua Art University on December 18, 1926 was proposed by Yu Ji-fan, Pan Bo-ying, Pan Tian-shou, Zhang Yu-guang, Yu Jian-hua, Zhu Wen-yun, Lian Wei-zhang, and Tan Shu-zhen. Its financial supporter was Yu Shu-yuan (aka Lan Sheng), a respected senior scholar. In spring 1927, when this institution was formally recruiting students, it was named Xinhua Art Academy. It was located in Xinxin Lane, Route Pere Robert (now Ruijin Second Road) and consisted of four departments: Chinese Painting, Western Painting, Music, and Art Education. The first school board was composed of celebrities including Yu You-ren, Wang Qi, Jiang Bai-li, Li Shu-tong, Xu Bei-hong, and Zheng Wu-cheng. Yu Ji-fan was nominated the dean and Yu Jian-hua the provost. In winter 1928, the school was renamed Xinhua Art University, and it was run by a president instead of a committee. Yu Ji-fan was appointed the president, Zhang Yu-guang was vice-president, Pan Bo-ying was dean of student, and Tu Liang-chen was administration director. In autumn 1929, the name of the school was changed to Xinhua Art College.

Yiyuan Painting Research Institute was an important Western painting organization in Shanghai in China's modern/contemporary art history. In 1928, Western painters in Shanghai including Wang Ji-yuan, Jiang Xiao-jian, Zhu Qi-zhan, and Li Qiu-jun set up a non-profit academic institution for painting named Yi Yuan. Located on Lin Yin Road, Ximen District, Yi Yuan was the joint studio of Jiang Xiao-jian and Wang Ji-yuan offered for staging activities of the institution. In April 1931, upon submitting his canvas *Human Body* for the second Yiyuan Exhibition, Chen Cheng-po made the acquaintances of many famous calligraphers and painters. Among the calligraphy he collected was one by Wang Ji-yuan (1893-1975) titled *Lu You's Summer-day Poem Written at Random* (p.187). Though it was still uncertain when Wang and Chen came to know each other, there is no doubt that they had a great friendship.[5]

Afterward, Chen Cheng-po switched to Chang Ming Art School, which was founded in 1930 by Wang Yi-ting and Wu Dong-mai in memory of the prominent painter, calligrapher and seal artist Wu Chang-shuo (1844-1927). According to *Charter of Chang Ming Art School*, Wang Yi-ting was the principal and Zhu Wen-yun was the provost, and there was also a school board. The school consisted of a Chinese painting department, a Western painting department, and an art education department. On June 22, Chang Ming put up advertisement in *Shun Pao* to recruit students for all three departments simultaneously. A summer class was also set up in the school. Before long, Wu Dong-mai became the headmaster. Chang Ming's list of professors included Wang Xian (Head of the Chinese painting department), Cao Zhuo-chao, Lu Da-qian, Huang Bin-hong, Pan Tian-shou, He Tian-jian, Ren Jin-shu, Wang Zhong-shan, Shang Sheng-bo, Yao Yu-qin, Hu Ting-lu, Wu Zhong-xiong, Xue Fei-bai, Zhu Wen-yun, and Zhu Le-san, most of them were Wu Chang-shuo's close friends of many years' standing.

Among Chen Cheng-po's collection, there were calligraphy works and ink-wash paintings gifted by Zhang Yu-guang, Pan Tian-shou, Yu Jian-hua, Zhu Wen-yun, Jiang Xiao-jian, and Wang Xian. There was also a collaborative colored ink-wash painting by Chang Dai-chien, Chang Shan-tzu, Yu Jian-hua, Yang Qing-qing, and Wang Ji-yuan (p.197). When he was teaching in Shanghai, Chen Cheng-po had made the acquaintances of many famous artists of the time, and there were a host of activities among them. Though Western painting and ink-wash painting employed very different materials, there were many concepts and principles that were equally applicable, comparable, and cross-referable. Moreover, the diverse and open environment in Shanghai gave him the chance to come into contact with the works of many historically famous artists. Obviously, such an experience allowed Chen Cheng-po the opportunity to identify reference materials whenever he examined oil paintings and analyzed painting techniques, making his own paintings the more intelligible.

Chen Cheng-po's Shanghai period was a stage in which he explored his own style. The calligraphy works and paintings in his collection allowed him to include the esthetic notions and creative elements of tradition paintings into his own works. In a letter to Lin Yu-shan, he revealed his admiration and hope in Chinese calligraphy and painting. When he was interviewed by *Taiwan Sin Min Pao* in 1934, he said, "I am particularly fond of the works of Ni Yunlin and Bada Shanren. Ni Yunlin made use of outlining to

make the picture more vivid. On the other hand, instead of using outlining, Bada Shanren displayed mastery skill in the use of a dry brush. My work in recent years has been changed under their influence" (p.76). From this, we know that Chen Cheng-po had examined the traditions of ink-wash paintings consciously, and had noted the different styles of handling brush lines by different artists. As a result, he was influenced by these styles and adopted them in his own works. This means that, in his oil paintings, there are ways of expression as in calligraphic brush lines. The use of line esthetics as a way of treating texture is truly a key point in discussing the painting esthetics of Chen Cheng-po that should not be ignored.

4. Acquaintances in the Japanese Period

In 1924, Chen Cheng-po went to Japan and got accepted into the Tokyo School of Fine Arts. This art school, founded by Okakura Tenshin in 1887, was replete with idealism. In his book *"The Ideals of the East,"* Okakura expounded his viewpoint on Asian art and made art development in the whole of East Asia his perspective, thus once again drawing Japan's attention to traditional Chinese art. In the period in which the 19th century turned into the 20th century, this had also lured many Japanese collectors to go to China to acquire Chinese cultural objects.

Among Chen Cheng-po's family collection is a fan with the following lines written: "Lift the fate of the country, restore the livelihood of the people. To commemorate the founding of our association of political allies. Inukai Tsuyoshi (undersigned)" (p.224). The writer, Inukai Tsuyoshi (1855-1932), a Japanese politician and a proponent of the Japanese constitutional movement, was a key player in the exchange of calligraphy works and paintings between China and Japan. After the Qing Dynasty was overturned in 1911, Luo Zhen-yu, a Chinese classical scholar and a Qing loyalist, brought his son-in-law Wang Guo-wei and other family members along with a number of cultural items to take up residence in Kyoto. At that time, for Chinese calligraphy and paintings that were in Japan, the main revenue of sale would be the publishing house Hakubundo in Osaka. At that time, with the outset of the Japanese constitutional movement, Harada Shouzaemon, the first-generation owner of Hakubundo who was also a lover of Chinese classical art and a supporter of Inukai Tsuyoshi, became an importer of Chinese calligraphy works and paintings under the help of Inukai Tsuyoshi.

Among the items left behind by Chen Cheng-po, there are several short-frame works drawn on painting boards, one of which is the painting *Bamboo and Dog* (p.210). This painting has a refreshing composition and retains the spirit of Japanese Nanga painting. Unfortunately, the artist cannot be ascertained from the signature. There are also two ink-wash paintings by Li Sung-po, a Korean artist: one is *Three Friends in Winter*, and the other is titled *Landscape* (p.196). The former has this inscription: "Yu Chuan Shan Ren travelling in Tokyo, 1927, Li Sung-po's freehand." In 1927, upon graduation from the Art Teacher Training Department, Chen Cheng-po continued his education in the graduate program of the Tokyo School of Fine Arts.

There are also a host of watercolors and oil paintings by Japanese artists. These works are closely related to Chen Cheng-po's studying at the Tokyo School of Fine Arts. Because professors in the Tokyo School of Fine Arts were often invited to be adjudicators in the Taiwan Art Exhibition and the Taiwan Government Fine Arts Exhibition, art preferences in the school were also affecting the Western painting sector in Taiwan.

Photos

When dust returns to dust, only memories matter.

Time and memory, hazy and elusive like rising mist, sometimes make human life seem gloomy, but at other times they could make people doubly cozy. Behind these photos are not just the people and the things shown, but also the stories that link the photos up; the growth and life of an artist; a three-dimensional, holistic appearance instead of an illusionary image; and a tangible cultural phenomenon instead of a mirage.

Both old and outdated implies a long period of being concealed, and old photos are those from a long time ago. Generally, old photos are those developed before 1953 because in photos before that time, there were more metallic ions in the photosensitive layer and the colors were richer. After 1953, fluorescent brighteners have been added to most photo papers to lower the cost and to make the photos whiter, but then some sense of layering is also lost. These old photos in Chen Cheng-po's collection do not only present the facial features of an artist and capture the status of his family life. They also freeze the life situations of his period so that we can travel through time and space and take a peep at Taiwan, Japan, and China in the period 1910-1940.

These photos were originally kept in albums. With the passage of time, additional photos were added one by one. With the

gradual changes in life, they recorded the trajectories of Chen Cheng-po's growth as well as the people, incidents, and items that he met along the way. Starting with the photo of graduation from Chiayi Public School in 1913 (p.229), as we move along the time axis, we notice that, from a student to a becoming a member of the gentry, Chen Cheng-po's outward appearance always bore the same features. When he graduated from the Teacher Training Department, Course B, of the National Language School at the Taiwan Governor-General's Office, his graduation photo (p.231) revealed his confident personality. From photos in 1924-1927 when he was studying at the Tokyo School of Fine Arts, we can discern that he was on very friendly terms with his classmates. In October 1926, when he was selected for the Imperial Exhibition for the first time, the photo (p.240) taken of him during an interview in a studio in the Tokyo School clearly captures the enthusiastic, excited, and forward-looking expressions in his eyes.

Among the photos, there is one taken of the whole family in 1931 in Shanghai (p.255). In addition to Chen Cheng-po's whole family, there was also his 6th cousin Chen Yao-qi. In the photo, everyone was dressed properly and looking serious. If we examine the clothes worn in this photo and compared them with the ones depicted in Chen Cheng-po's painting *My Family*, we can detect that there seem to be some special connections between the two. For example, there was the artist's own overcoat with large turned-down collar, there was the cape with drawstring worn by his second daughter, and there were the youngest son's wool hat and the eldest daughter's scarf. Perhaps taking this photo was not merely a historical record of the whole family, but also an important moment in his life. To be able to spend time with his family was a moment he cherished, so he fused this moment into his creative painting to make it one of his masterpieces.

In the photo dated June 21, 1929 to be retained for sending to his step-sister (p.247), Chen Cheng-po appeared gaunt but was still wearing a slight smile. The accompanying note said that the photo was taken after he recovered from an illness—a hint that his life in Shanghai was not all smooth going. The dapper appearance to a certain extent concealed too much agony and torment that others could not personally experience. And all the perseverance was meant so that we can live up to the promise we made to ourselves despite everything. It is only because of our passion that we can see the flower opens.

Summary

In recent years, the study of Chen Cheng-po's paintings and related exhibitions has been seeing a constant stream of people contributing their efforts, and they are delving deeper and deeper into the subject. The appearance of the present family-own collection is bound to clarify further Chen's artistic achievements and character.

In this paper, we are not yet able to give a full explanation of the significance of all items in an artist's collection. Yet we are convinced that the existence of these objects offers different chances of viewing and the possibility of answering questions. These seemingly disjointed images and documents in fact can more completely rebuild the image of an actual person. I believe that the timelines of art history are entirely different from the linear connectivity of time in general. The timelines of art history are not arranged neatly in a row. Rather, they are intermingled and linked up in an ever-changing complex intermixing: one period may have the contents of another period, while some contents may reappear through reconstruction in other periods. At this stage, we can affirm that the existence of these objects is more than just a personal collection: these objects can describe the features of a period. Image materials offer a feasible way of restoring history, and I look forward to carrying out more diversified observations through such materials.

Tsai Yao Ching [*]

* Tsai Yao-ching: Doctor of Eastern Art History, Department of Fine Arts, College of Arts, National Taiwan Normal University; Assistant Researcher, National Museum of History.

1. Li Su-chu, *Expressing 'Something' of an Era: An Analysis of Chen Cheng-po's Paintings*, Taipei: ARTouch Family, 2012.
2. Chen Cheng-po, "Proposals for the Taiwan Fine Art Sector", November 15, 1945.
3. Li Su-qing, Ming Li-guo, and Weng Xu-de, *Chiayi County Annals, Volume 11, Journal of the Arts*, Chiayi: Chiayi County Government, 2009.
4. In "Xinhua Art University Appoints Two Young Painters", *Shun Pao*, Page 5, August 26, 1929.
5. Li Su-chu, *Expressing 'Something' of an Era: An Analysis of Chen Cheng-po's Paintings*, Taipei: ARTouch Family, 2012, pp20-22.

文章
Essays

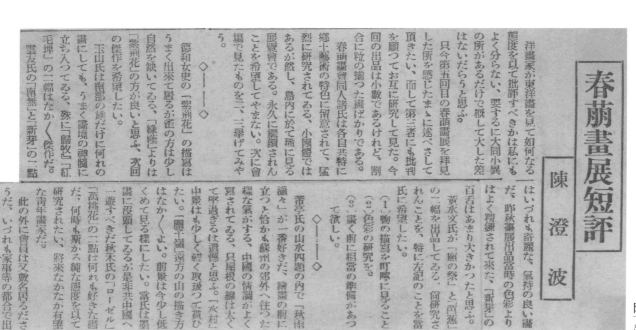

春萠畫展短評

陳澄波

洋畫家が東洋畫を見て如何なる態度を以て批評すべきかは私にもよく分らない、要するに大同小異の所があるだけで概して大した違はないだらうと思ふ。

只今第五囘目の春萠畫展を拜見した所を感じたまゝに述べさして頂きたい、而して第三者にも批判を願つた譯ばかりである。今囘の出品は小數であるけれど、割合に粒の揃つた畫だと見た。

黄氷文氏が「圖の祭」と「西窗」の二幅を出品してゐる。「向研究さ」れんことを、特に左記のことを當「氏に希望したい。

(1)物の描寫が町屬に見ることを願つてお互に研究して見た。
(2)色彩の研究を。
(3)畫く前に相當の準備があつて欲しい。

董亭氏の山水四題の内で「秋雨」が一番好きだ、繪畫の前に立つと恰かも蘇州の郊外へ往つた樣な氣がする、中國の情調がよく寫されてゐる、只屋根の線は太くて呼過ぎるは遺憾と思ふ。「永村」中景は今少し低くめて見る樣にしたい。當氏は雲畫に沒頭してゐる樣だが是非共中國への一遊すべきだ秋末氏の「ローゼル」何幅も斯かる細な態度を以て研究されたい、將來なかなか有望な青年畫家だ。

德和女史の「紫荊花」の描寫はうまく出來て居るが雀の方は少し自然を欲いてゐる。「綠陰」よりはくめて見る方はなかくよい。前景は今少し低はたかくよい。前景は今少し低

玉山氏は南部の雄だけに何れの畫にしても、うまく畫境の神髄に立ち入つてゐる、殊に「歸牧」「紅毛埤」の二幅はかく傑作だ、「紫洲化」の方が良いと思ふ、次囘の傑作を希望したい。

雲友氏の「南無」と「新芽」の二點希望したい。

────◇────

此の外に會員は父數名居るだうだ、いづれも家事等の都合で出品し得なかつたのは遺憾であるが、次囘はより以上盛會ならんことを希望してやまない（一九三四、六廿三）春光畫廬にて

◇帝展◇ 洋畫を評す

陳澄波（二）

牧野司郎氏「船と本」形式な筆法で描いてゐる、二重苦しい感じがする。

福原達明氏「塚山」山のとつしりが、あり過ぎて重い氣がする。

第二室

片岡銀藏氏「褔和」當氏相變らず一般人に好かれさうに書いてゐる、黑坊の女の顏の表現はどうかと思ふ。

橘作治郎氏「夕ばえ」題目通りよく時の現象を寫されてゐる。前の雜草に多少光のある斯かって欲しい。殊にローゼルの花はあまりぼかし過ぎた。帝展中の風景畫としてはなかくうまくうまく恐らくその右に出づるものはないでせう。

故松下春雄氏「母子」當氏に特選を送つたのは氏の在生中の成績及びその努力を特に表徵したものでせう。私の考へとして畫はしとやかに出來てゐる。じみで、六七年前に帝國美術院會の光榮に浴したことがある。左手の親指の色は割合に弱

南寬子氏「游遊二女」色彩に付ては何工夫を要す。その此の室は會員、審査員、無鑑査級の集つた中堅室です。

第三室

安廣信哉氏「湖畔」畫の氣持はヒラメツトで見るが如く相變らず若い氣持で描いてゐるハルビンのはそれです。

福井芳郎氏「滿洲所見」滿人の氣持をよく寫し强烈な色彩を以て大陸の重みと雄大さが出來てゐるがあまりに均等に力がい普であると云はざるを不得ない。

藤島武二氏の山上の日の出です老大家の精神生活の游刺さを示し殊に我雲展の畫員として御來畫は島内の藝術界の一大褔音である。

田邊至氏「裸婦」田邊至氏、蒲園四郎氏等はそれくの境地に依つて相當なものである。殊に田邊氏は裸婦で名聲を博し、六七年前に帝國美術院の

松田文雄氏「老母像」畫はしとやかに出來てゐる。多少力のぬく所があつて欲しもんだ。

故人の偉績に特選を表徵するならば一層優過してゐるらでにあげたらどうかつた。

陳澄波〈春萠（萌）畫展短評〉
出處不詳，1934

陳澄波〈帝展西洋畫評（二）〉
出處不詳，1934

※「文章」辨識與中譯收錄於第11卷。

××ハンモックによる裸體××

◇帝展の……洋畫を評す　陳澄波（三）

第四室

中村研一氏「ハンモックによる裸婦」

同氏はデッサンはなかなか達者だ。恐らくは氏の最初の對象で毎秋人を笑らはす面白い畫を出してゐるが、今年のはあまりよくない。物淋しく憑がすものである。

第五室

池邊釣氏「洛花」

氏は漫畫家で毎秋人を笑らはす面白い畫を出してゐるが、今年のはあまりよくない。物淋しく憑がす。

鈴木千久馬氏「初秋の萠」

同氏の研究はセザンヌ・ブラマンク、それからピカソの研究からして今日に至り、自己の獨有の畫になつた。簡單の樣ではあるが、なか〳〵複雜さを見せてゐるのである。

中野和高氏の二階の畫、大體幾學しき氣持で行つてゐる。いづれも達者な畫だ。

山田隆憲氏「樹路の母子」

此の畫は情味を以て全畫面を纏め描いてゐる。見れば見る程に味が出て來る、なか〳〵味方がない、矢張り作品の如何とあるでせう。

第六室

鈴木三五郎氏「線路踏切」

そばだつて木のはつぱと同一の色でゐるかは分らない。中心は何處に置いてあるかは只見え、立體の樣だ。

高田武夫氏「ジャズ・バンド」うまく出來てゐる樣だがさう大したことはない畫だ。

石原義武氏「唱日茶港」氣持の良い畫だ、力强い畫だ。に腹の底の色は强く描いてゐる下腹の底の色は足りないのは何より惜しい。

第七室

和田香苗氏の靜物、田村信義氏の洋裝女子のある靜物は一得一失はあるが、その中で田村氏のが好きだ

第八室

池田治三郎氏の裸婦、寝てゐる方の裸婦はデッサンがくづれてゐる。裸婦の入浴畫第一番惡かつた方だ。

第九室

此の室に、水彩畫と版畫を以つて勢力を張つてゐるが、しかしその總數が僅か十九點しかない、粒がよく揃つてゐるのは結構だ。

第十室

宮田溫一郎氏「茶の間」

エッチングの中で氏の畫の畫は好きだ、銅版への刻込みについては刀夫に入る。

第十一室

小早川篤四郎氏「日目の像」

今迄の視畫が好きだが、今度の向つて左の聖像の女は何とかならないか。

大祖田富千氏の展宅、瓶と写今度の視畫が好きだ。

陳澄波〈帝展西洋畫評（三）〉
出處不詳，1934

SB13-142

SB13-141

SB13-140

SB13-139

SB13-138

SB13-137

陳澄波〈「帝展西洋畫評」草稿〉*

約1934

◎共31頁

38

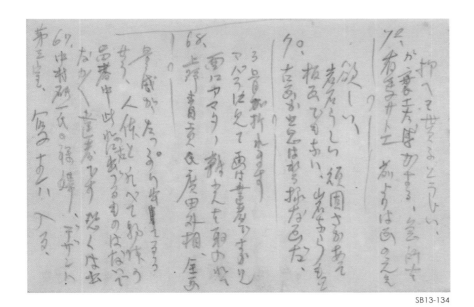

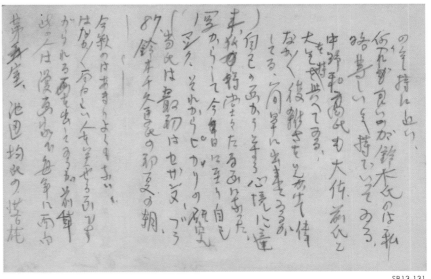

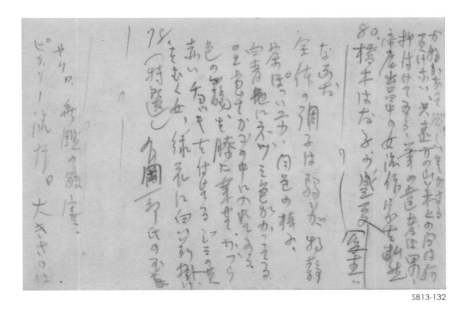

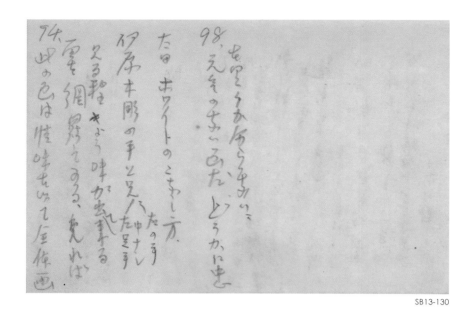

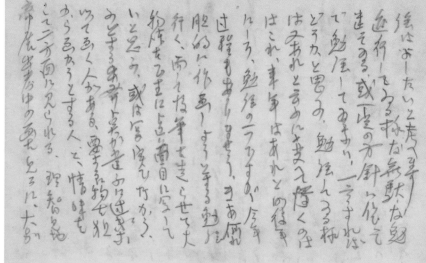

98、青空とか、行く手のこいに
天気のよふであった どうかに書
右田、ホワイトのこなし方。
右の方 中ナレ 左に呈す
伊原宇助の手と足八左に呈す
るる程 きよう味が出来する
雲を細界する。見れば
74、此の色は情味を以て圧作画

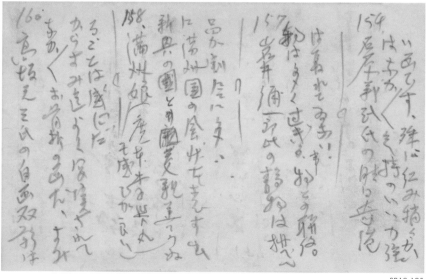

162、小川宇雨氏のお庭は三年
耳八堂

の堂です。

124、（金は今近の作品中の傑作
の一が静見はオリーブ記
惜しみなくよいめてくる
印西氏の郊外の書しか名残り
殊に年に断本まわれた居々銃
毎日きっとの画が生まれよくれてくる
毎朝会近の建畢書とよろこ
オ七草

154、居屋郡試氏の時は寺庵
い面でて子、殊に仁み猫らか
はふらか、色持のいい力強
い品が新らたに来た
に満州国の金井七まちすす
新典の国との融交新えっうな
158、満州娘、屋井七氏を其うな
そ感ひかったい
157、岩井通一新氏の静物は排へ
船はよく通ります。おらぎ開府。
けはくお疲れのあた、うすみ
からまくお疲れのめた、あすみ
るごとは盛にには
高い坂尤三氏の自画双弄け
160、高い坂尤三氏の自画双弄け

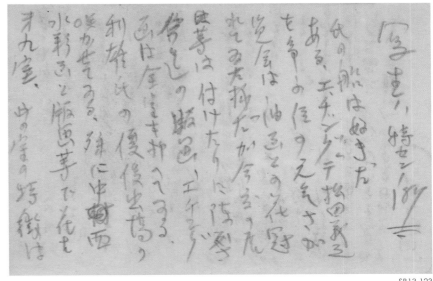

SB13-123

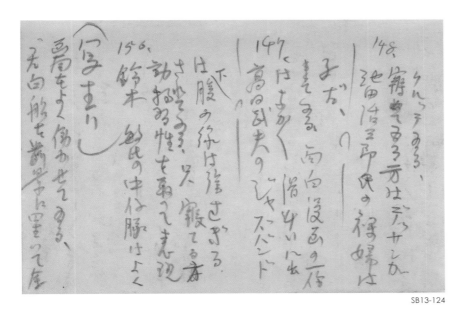

SB13-124

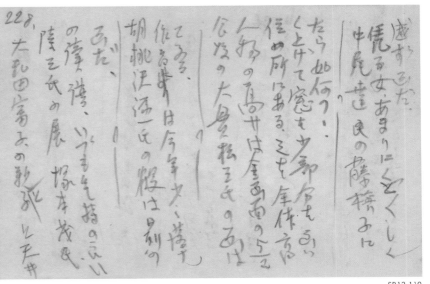

SB13-121

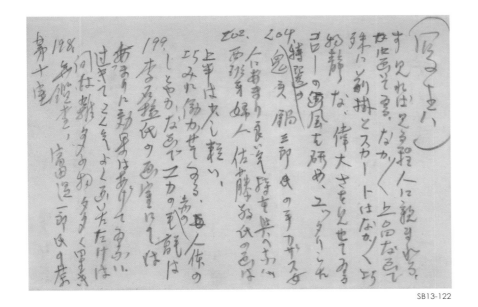

SB13-122

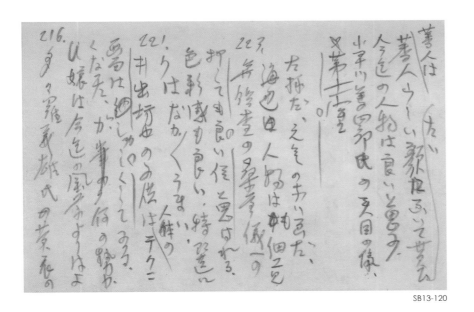

SB13-120

SB13-119

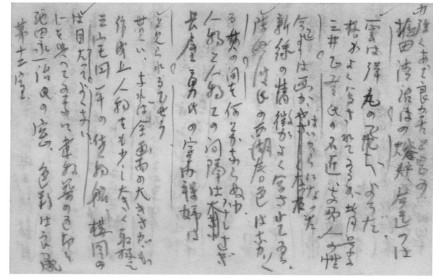

SB13-117

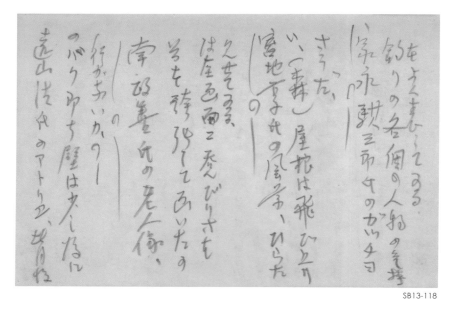

SB13-118

SB13-116

SB13-115

SB13-114

SB13-113

SB13-112

臺灣畫壇回顧

郷土氣分をもつと出したい

大作のみに熱中は不可

▽……陳澄波氏談

近來の臺灣美術が一般に非常な長足を以て發展進步された事は何よりも嬉しいことですが之を顧るに今より卅年程前は如何なる狀態にあつたかであることを考へて見るとなか〈興味のあることです。當時は美術と云ふ物は殆んど世人に價値あることと云はれ認められる所か却て「畫畫け」だと罵倒されやしまれてゐた狀態です

（家）庭に於ては勿論貴房の如きに於ても畫かいたら教師から直になつてから着々として芽が出て來た理です。過去の美術と云ふものは何もないといつても良い位です

に手習を遠つか打たれる小學校に於ても大正初年迄は圖畫科と云ふものはない、此の諸點から見て繪畫は臺灣社會に必要なしとされてゐる情のない話しです大正時代になつてからは學校內に於て成

ふものはない、此の諸點から見て繪畫は臺灣社會に必要なしとさ

（當）時に於ては即昭和二年の春に七星畫壇が先に生れ、夏に赤陽美術展が續いて生れた次第です、同時に臺灣水彩畫展も出來た

翌年の春に赤島展と七星畫壇が合併して赤島社が出來た次第です而して官展と民展とが相携へて臺灣美術の向上と普及の世話役になつたが惜しいことにはその後赤島社展は無形の停頓狀態になつてしまつたのです

（そ）の後東洋畫に於てはセンダン社とか春萌展とかといふのが出來て臺灣に於ては之に依つて稍々美術らしい格好になつて來たので

繪展寫會の附隨物として陳列された位ですからいよ〈昭和の聖代になつてから着々として芽が

（間）もない中に最近又々造形美術を特色とする臺灣美術聯盟が繪面と平行しないが如何にも臺灣らしい特色があり又其の任に富る者は各々相富の覺悟と責任があるだらうか

（伊）太利のルネサンス當時ならいざ知らず今の世の中に二百號以上の傑作が掛けられる住宅は蓋軒あるばかりです

（ま）た之れで形作られてゐが臺灣の美術は稍々要するに現在の我々の純なる心神狀態を求めるよりも質をよくした方得策ではなからうかと思ひます不備な作品があるに違ひない、

（作）品は術の香りの高いものこそ高價的なものであると共に自己を紹介する上に於ても大事であ

美術殿堂である臺展が第八回迄綴に於て微力である吾人は斯う云ひ又はそれを鑑賞する人に於ても頭に於て此だけのことを述べさせて頂いた次第です

嘉義市と藝術

陳　澄　波

我が市當局より「嘉義市と藝術」に就いて書けと命ぜられた。此の主題に付て如何なる考へと態度を以て、又は如何なる順序を以て書けば主題通りに描寫し得るかを考究する必要がある。然し乍ら斯かる拘束を餘りに深く考へずに筆の走る儘に一つ逃べさしていただき度いと考へます。

さて物事には何かの原因があつて必ず何かの結果が得られると同樣に、山麓叉は河川の流域には必ず何かの結合がある如く、我が嘉義は西海岸の嘉南大平野と新高阿里山地帯との結合點に當り交通上の要地である。清朝時代は諸羅山といつて藝術味たつぷりの名前であつて、

地方の名稱から見てもその語意語源に藝術的心理の潜みがある。否それで無くとも藝術的概念は既有性を持つのであつた。東方には雲に聳ゆる中央山脈が南北に連り、新高の主山は毎朝定つた樣にお日樣と共に笑顔を見せてくれる。實に麗しい樣な秀峯であつて、毎日眺むる地方こそ、何かいはれがありそうなものぬ。斯かる大自然の美、天然の景に惠まれて、められる我々市民は何程仕合せであるか知れぬ。

の、今を溯ること凡そ百年道光年間か或は咸豊年間か繪畫の名人林覺と云ふ人がゐた。是と時を同じうして書を以て支那内地に迄名の聞えてゐた蔡凌霄もゐたと云ふ。近くは五十餘年前葉王と云ふ名代の彫刻家もゐて今にその作品が珍重されてゐる。いづれも嘉義が生んだ藝術家で此の道の元祖である。

抑々藝術と云ふ物は一つの社會的現象であ

「必要は發明の母」といふ諺の如く、人間の勤勞も必要の結果である。人類あつて以來雨雪と猛獸の襲撃を防ぐ爲に人は器具、刀、槍、槍並に衣服を作つた。彼等は自由の擇擇に依つて藝術家になる前に、必要に迫られて勤勞した所となり得るが、繪畫の方はさうは行かない。すると、寺院、宮殿の方は只大きな家であり、化程度を知る事が出來るのである。如何に原始的社會でも全然藝術を蔑視したものはない。所謂人心陶冶をするに適切な手法である。

その地、その國に於て藝術の考究が盛に行はれてゐるや、否や又はその賞質の程度はどうであるかを見れば、その地方、その國家の文本的には一つの社會的現象である。如何に原前述の如く、林覺、蔡凌霄、葉王の輩出は既にその時代の文化程度を知るわけになると思ふ。一方には天然の惠澤を受け、一方では社會の慾求に依つて彼等の達成を見たわけになると思ふ。然らば現今我が市はどうであらう。他地方に比し美術家の輩出は少くはない。しかも質に於てもその優を占めてゐることは何よりも嬉しい。

藝術的製作は其の著しき特色に於て他の直接利用厚生的活動と異つてゐる。先づ茲に一の宮殿、寺院があり。一の繪畫があると假定すると、寺院、宮殿の方は只大きな家であり、化程度を知る事が出來るのである。それ〳〵各藝に精進されてゐるのは何より嬉しい事だ。

繪畫に於ては外に藝術の要素が附加されねばならぬ。實用の要素は繪畫や彫刻には隱蔽されて藝術的要素のみが分離獨立するのである。時には補助と成り、時には獨立する此の藝術的要素は、夫自身人類活動の一産物であり、只夫は直接の必要を充たすを目的としない。特に自由な、無욕心の活動であつて、愛撫、愉悅、好奇、恐怖の念──等の一種の活潑な情緒を惹起する活動である。玆に於てか、だけである。是等は嘉義を代表するばかりで

藝術は其の階級を問はず一の贅澤、一の慰みものたる二元的性質を帶びる。即ち繪畫を以て、大抵人倫の補助、政教の方便となし、又の閒えてゐた蔡凌霄もゐたと云ふ。近くは五は建築物の裝飾として用ひられ、未だ羈絆の十餘年前葉王と云ふ名代の彫刻家もゐて今に區域を脱してゐないが、美を美として樂しむその作品が珍重されてゐる。いづれも嘉義が對外、斯くの如き元氣旺盛振りは讚賞すべき生んだ藝術家で此の道の元祖である。であ。其他彫刻の蒲添生氏は目下朝倉塾に抑々藝術と云ふ物は一つの社會的現象であ於て熱心に研究されてゐる。

現在の我が臺灣繪壇を考へて見たい。最近當局に於てば大に藝術を奬勵し、賞讚せられる所以も亦此の點にあると思ふ。その目的が藝術は根他人の感情を刺戟するてふ點に於て藝術は根本的には一つの社會的現象である。如何に原文人畫としては蘭の名人徐杰夫氏、工藝彫刻品のトン智著としては林英富氏、書として、その楷書の名將として羅峻明氏の右に出づるものはない、行書楷書は矢張り故莊伯容氏の領分で、草書の獨占名將は蘇孝德氏に限る。寫眞師の猛將は岡山氏、津本氏、陳謙臣氏の諸氏である。惜しい事には美術裝飾建築家がゐないのが殘念であつた。以上曇記憶し

なく島内の中堅である、進んでは東都に於て、朝鮮、中華民國の各地、に於ても彼等は臺灣青年の爲めに、嘉義市民の爲めに萬丈の氣焰を吐いて吳れつゝあるのは何より嬉しい。對内、張所、嘉義驛、羅山信用組合、元の柯眼科醫院等で、何れも美術見地に出發して建てられたもので、これから所謂裝飾煉瓦時代に遷るのであらう。此の點から見れば繪畫は大いに於て熱心に研究されてゐる。

たる詩人藝人が居ると思ふが此の位で止めや、要するに只今擧げた人達は現在市にゐてう、何とも言へぬ審美的な、古典的な、建築物が日に減びて行くのはなけかばしいこと分。しかし、建築家に言はせると時代のである。しかし、建築家に言はせると時代の

現在市内の狀況を拜察するに二十年前に比べて長足の進步の跡が見える。舊來の家屋は殆んど無くなつて市に相應しい新建築物が立ち並んだのであるが吾々美術家の要地から云ふと、何とも言へぬ審美的な、古典的な、建築物が日に減びて行くのはなけかばしいことである。しかし、建築家に言はせると時代のれには市民の方々は我々と共に藝術を愛顧しよう、鑑賞しようと念願せられ、我が大嘉義市をして藝術の都として行きたいと希望して止まない次第です。

現在市内の状況を拜察するに二十年前に比べて長足の進歩の跡が見える。以上の諸條件から見ても吾々藝術家のみ殆んど無くなつて市に相應しい新建築物が立らず、市の人々の仕合である。終りに臨んでち並んだのであるが吾々美術家の要地から云は吾々は徴力乍ら我が市を藝術化したい。そふと、何とも言へぬ審美的な、古典的な、建れには市民の方々は我々と共に藝術を愛顧築物が日に減びて行くのはなけかばしいことしよう、鑑賞しようと念願せられ、我が大嘉義である。しかし、建築家に言はせると時代の市をして藝術の都として行きたいと希望して古きは土角、臺止まない次第です。

進步を誇るであらう。建物の古きは土角、臺灣煉瓦、それに木、竹材を以てしたのである、それに木、竹材を以てしたのであが、阿里山大森林が開拓されてから殆んど木材を使ふやうになり、最近に至つて漸く裝飾建築物として賞讚すべきは市役所、稅務出材を使ふやうになり、最近に至つて漸く裝飾

　　　　×　　　　×　　　　×　　　　×

春萌畫展短評

陳澄波

自然の惠、豐かなる嘉南平野から兩方とも人物描寫が描い、武劇の方は三國誌中の羅漢割據の一部分を寫された物ですが關公の鬢と、產出された春萌會は今度で第六方は三國誌中の羅漢割據の一部分を寫された物ですが關公の鬢と、革新の寫、總曾を開き今後の成行き、內容を賢覽者の打合があって所謂一種の新生命を表面化していきたいと云ふ考へであるからと、同方面から漏れて開くのである。一方に於いては領臺始政四十週年記念嘉義博覽會が今秋に控いての幸のみならず、島內一般の仕合だと言はねばならないのである。

一方に於いては領臺始政四十週年記念嘉義博覽會が今秋に控いてらして、此の忘れ難い今年のことだと言はねばならないのである。

第一室

蕃鴨　林東令氏

此の繪畫を見れば「玉山氏の雨迫」する一の作品を思ひ出すのである氏は近々南畫に轉向し常春氏の畫と思はれない程なかなかうまい物だ、寒山拾得の一幅を拜見するに既に老大家の風格の點が窺かれる。

第二室

田家　林東令氏

第三室

去年に比し稍々大作を出品されては具合と又はその山岳の描法とはしいものは申し分がない。所が習

陳澄波〈春萌畫展短評〉
《臺灣新民報》1935.3，臺北：株式會社臺灣新民報社

製作隨感

陳澄波

吾々は目己を顧み、自己を研究し、その長短をよく知ってその正しいと思ふ道に向って精勵するのが最も必要じゃないかと思ふ。大家かぶれは禁物である。常に若々しい意氣を以て、不屈不撓新天地を開拓するやう努力すべきである。

繪も製作する上に於いて大切なことは先づ物を說明的に理智的に見て描いた繪は情味がない。よく出來ても人を呼びつける偉い力がない。純眞な氣持になって製作した繪は結果に於てよい。少くとも私はさう思ってゐる。

陳澄波〈製作隨感〉*
《臺灣文藝》第2卷第7號，頁124-125，1935.7.1，
臺北：臺灣文藝聯盟

SB17-025

SB17-026

SB17-027

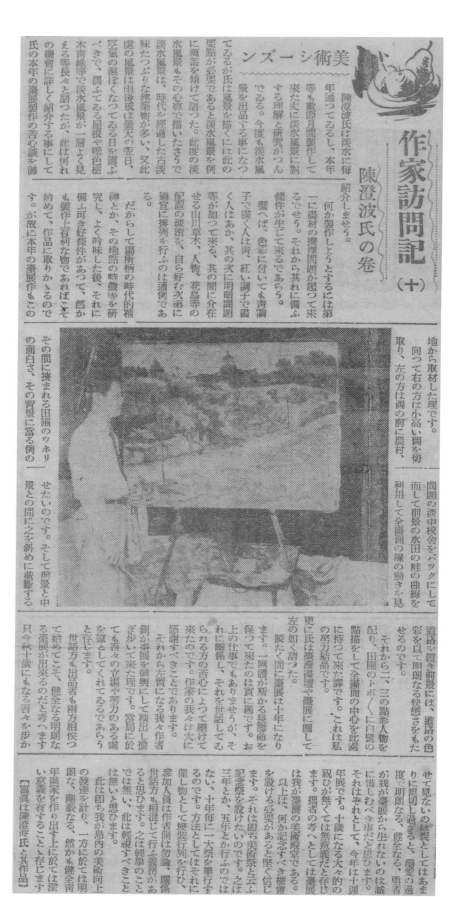

美術シーズン

作家訪問記（十）

陳澄波氏の卷

陳澄波氏は淡水に毎年通つてゐるし、本年も數旬月間製作して來た丈に淡水風景に對する理解と研究がつんでゐる。今度は淡水風景である。氏の本年の畫展製作の苦心談を御紹介しませう。

何か製作しようとするには第一に畫材の撰擇問題が起つて來るでせう。それから其れに備ふ條件が生じて來るであらう。雲へば、色彩に付いても淸調子で描く人は靑、紅い調子で畫くには此の淡水風景をその心意で描いたさうである。だからして場所柄の時代的與神とか、その地點の絲微等を研究し、よく吟味した後、それに備ふべき好條件があつて、然かも製作上有利な物であれば、それ始めて、作品に取りかゝるのである。が故に本年の畫展作もこの淡水風景を撰んだ。

其此の淡水風景は、雨後或は曇天の日を選ぶべきで、調ふてゐる屋根や睫色調水靑樹等々で淡水風景が一層よく見せる等好機會で、且つ此は何れも氏の機會に詳しく語られる。

淡水風景、その心意で描いたさうであるが、時代を經過した古淡水風景は、時代の絲微を郷愁を傾けて話つた。聖蕃を傾けて話つた。此些の淡水風景は、時代を郷愁を傾けて話つた。

雲へば、色彩に付いても靑調子で畫く人はあか、其の次に明暗問題等が加つて來る、其の間に排列するのは通例である。

だからして場所柄の時代的與神とか、その地點の絲微學を研究し、よく吟味した後、それに備ふ...

地から取材した理です。向つて右の方は小高い岡を切取り、左の方は岡の前に農村、利用して全畫面の綠の動きを見せるのです。

それから二、三の點形人物を配り、田圃のトボくに白鷺の點描をして全畫面の中心を此處に持つて來て彩を以て明朗なる快感さをもせるのです。

道路の色を前景には、道路の淡中校舎をバックにして而して前景の水田の畦の曲線を見せる譯です。

問題の置き前景には道路の淡中校舎をバックにして而して前景の水田の畦の曲線を見せるのです。

更に氏は畫壇問題を語った。

畫展は十年になります。一團體が斯かる長壽命を保つて來たのは實に稀な年展です。それは畫壇から生れないのは藏に惜しむべき事だと思ひます。作者の考へとしては畫年展です。今年は十週年展です。それは即ち美術殿堂で何か記念すべき機會を設ける必要があると堅く信じます。それは即ち美術祭と云ふ記念祭を設けたいのです。之は臺展から生れないのは藏に惜しむべき事だと思ひます。十年每に一大祭を舉行すない、十年每とか、五年とか行ふのではない、十年每に一大祭を舉行する催しものとして年展行を行ひ、參加人員を作者側は勿論、關係參加人員を作者側は勿論、關係世話方も相涉して行ふ義務があると思ひます。之は輕擧すべきことでは無い、此は輕擧すべきことでは無い、此は圖も我が島內の美術向上意義を有することゝ存じます。

其の間に挾まれる田圃のウネリの面白さ、その背景に富る例の一景との間に少し斜めに濃鹽する。せたいのです。そして前景と中の面白さ、その背景に富る例の一景との間に少し斜めに濃鹽するの面白さ。

只今秋十歲になる吾々が步か始めてこそ、健全なる明朗快活な畫壇を作り出すのだと考へます、これ吾々の立場や努力のある態度で明朗なる、健全なる、勇者の過度で明朗なる、健全なる、勇者の過ぎが無くては無意義だと存じます。眞劍味を有することゝ存じます。世話方も相涉して行ふ義務がある催しものとして年展行を行ひ。

陳澄波口述〈美術系列　作家訪問記（十）　陳澄波氏篇〉
《臺灣新民報》1936.10.19，臺北：株式會社臺灣新民報社

陳澄波〈「美術系列　作家訪問記（十）　陳澄波氏篇」草稿〉*
1936

46

美術の響

陳澄波

（其の一）

今度の東京行きは俄かにコースを定めたものです。急に決めたんです故、割合に旅ごしらへを輕くして行つた理です。時は一九三六の十月十四日でした。臺北に於て臺展を二三日見聞し、而して梅原・伊原兩審査員の送迎をしてから内地に向つたのです。

時は實に早いもので、臺展が誕生してから今年で丁度十年目に成ります。本年は特に何か變つた催しがあるのでは無いかと思つたけれども、案外、平凡でした。進步は進步して來たし、專門家と普通技術のものとは明瞭に區別が出來てきました。

其の代りに歐洲名畫家の如き畫を畫く眞似をする者を二三見受けました。人の眞似はあながち惡いことではないが、全く鵜呑みにして、變なにせ物のルオーの畫もあつた。然かも相當の地位にある人のことですから、全く弱りました。名人の筆跡を研究することへその儘盗筆する事は、藝術心理から云ふと如何かと存じます。願くば、我が臺灣にも、眞の臺灣ルオーが誕生する様にお祈りしたいもんです。

陳列會場を拜見すれば左記の三階梯になつてゐる。即ち二階の間は割合に熟練者、階下は新進作家とアマチュアの作品に依つて排列されてゐる。

當事者の方では十ヶ年連續して出品してゐる少數の者に對してはこれを表彰し、何か記念品を進呈することになつてゐたそうです。（註――東西合はせて八名）

私の考へとしては、之をもつと有意義にして、之を動機として美術紀念祭を起して大々的に行ひ而して催物としては臺展關係者は勿論、出品者と合はせて、變裝行列をして市中を行回して大いに我が南國情緒を發揮すれば、島内の美術は容易に徹底仕易いと思ひます。但し、十年毎に一回舉行するものとし、十年間なれば島内の美術は多少變化して來ると思ひます。

臺展は生れてから十になる。十になる者であれば、時代に相當した服や、之を適宜に步かせて見る必要があると思ひます。然らされば幾つ迄もお手を引いて步かせるのではうかと思ひます。却つて之が中毒になつてどうかと思ひます。適宜に現今の制度を大いに吟味する必要がないでもないと存じます。躍進の今日のことですから、大いに研究し、お互に協力して努力すれば、健全なる我が島の美術團体が出來て來ると思ひます。ひいては美術國の我が國の寸毫の羽毛の力になることが出來れば仕合せと存じます。時節柄、海上は割に難航でした。胃腸のあまり強くない私にとつては少したへた。瑞穗のことですか

ら無理はないでせう。東京についたのは十月二十七日の夜で、直に李石樵君に迎えられて彼の家のゐ邪魔様になつたのでした。

その晩から、此れから東京で如何にして暮らして行かうと色々計劃を立てたのです。即ち後前と違ひ、只だ美術視察のみでなくて、再び生活の氣持にかへつて大いに研究し、大いに勉強して行かうとするのが今の度の目的です。ですから眞先に個人經營の畫塾に入り、適宜の時を選んで府下の紅葉寫生にでも行つて來よう、目で見たものは果してどこまでが實地に應用して行けば確實な勉強になると思ひます。目で見たものを實地に應用して更に檢討して行けば確實な勉強になると思ひます。

目擊（參觀）――實地應用

訂正補筆――成品（完成）

檢討（批評）

（續）

消息通

前號 訂正

○十三頁の第六行目の「作の尖り切つた」は「作りの尖り切つた」が正。
○十八頁の「矢聲はドブに石を投げ込む」の次行の「昔よりきたない」を補。
○二十二頁二行目の「やがつて」は「やがて」が正
○二十三頁終より三行目の「一週間には」に「一週間」が正
○二十四頁終より六行目の「事々に知らない」は「事々知らない」が正。同じく終行の「蹈踏」の「蹈路」が正
○二十八頁終から六行目の「計畫」は「計劃」が正

○同じく終より五行目「凝はれる」は「彫はれる」が正。
○三十四頁四行目の「刷られて」が正。
○三十九頁終より三行目「山間道人と言ふ老のは」は「山間道人と言ふ老の一人」が正。同じく終行の「老人は語り終る」の「人は語り終る」とが正
○マニラ旅行中の同人翁竹榮氏は翁竹榮氏方に復更。同じく二月二十日午後五時歸。
○次回よりの編輯部打合せ會は翁竹榮氏方に變更。
○住所變更其の他情報部宛御通知を乞ふ。

陳澄波〈「美術的跫音」草稿〉*
約1937

陳澄波〈美術的跫音〉
《諸羅城趾》第2卷第3號，頁22-24，1937.3.2-3，嘉義：諸羅城趾社

陳澄波〈文稿（一）〉*
年代不詳
SB17-022

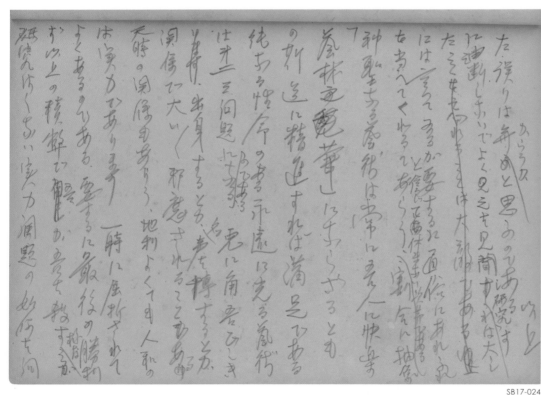

陳澄波〈文稿（二）〉*
年代不詳
SB17-024

私はエノグです

陳 澄 波

　私はエノグです。私は何處で生れたのか知らない。何時の間にか大勢の人に運ばれて或る工場に着いた。あまたの女工さんの手によつてより分けられた。やつと原料らしい物に成つたのである。

　それより世の事は暫く分らなかつた。いつしか、擔がられて機械工場に這入つた。

　ギイ〳〵と云ふ音がして、あツといふ間に吾等は粉末になつて終つた。

　それから箸にかけられ、多數の友人が犠牲者になた。
音がガタ〳〵して長い樋に通された。水に入られて浮く物と、沈む物が出來た。又はその中間に存在する物も出來た。職工連がさやいて云ふのに又々多數の犠牲者を出さねば吾人の希望が期し得ないと云つた。これをきいた吾らは迷つてしまつた。今度はきいた油に入られて加工される物もあれば、水に入れて糖分をそがれる物もある。そして後、たゝかれ、錬られて始めて、こそ、粘り氣がついて一塊になる理である。

山水亭

陳澄波〈我是油彩〉
《臺灣藝術》第4號（臺陽展號），頁20，1940.6，臺北：臺灣藝術社

48

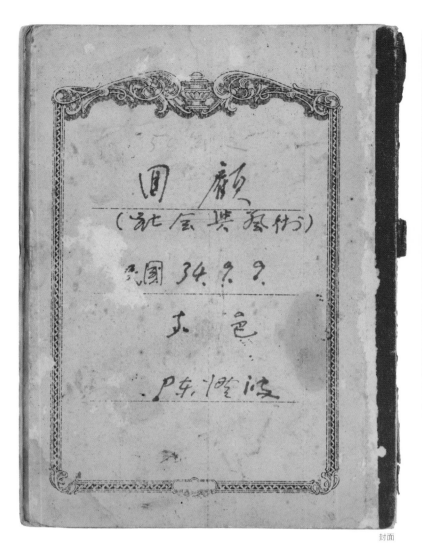

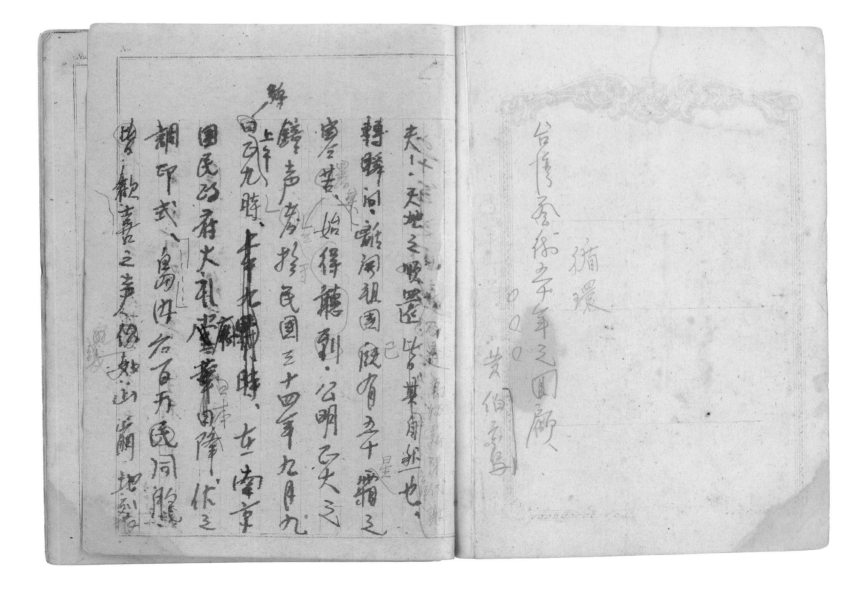

陳澄波〈回顧（社會與藝術）〉

1945.9.9

◎一本共43頁。

台灣之復光、天地之草木共興天同
慶、可欣可賀、吾人生於前清、繼於
撞漢室者留給生生之所願也

夫！！天地之循環、乃萬物新陳
代謝自然之理也、靜聯間、離
（已有）
祖國五十星霜之台暴、於民
國三十四年九月九日上午乙九
時、在南京國民政府大礼堂
日本降伏之調印、於是締結

〔五十年之回顧的台灣光復大會於

得之公明、正大之鐘声、六百五同
胞、歡喜苦□之声、義如山崩
地震、台灣光復、天地之草木
共天同慶、可欣可賀、吾人生
於前清、而死於漢族者、埋
於生生之所願也

回顧、過去的我生五十年間
我台灣的藝術如何、受了帝
國主義的宣轉下多生新
不能夠自由蓬勃智慧來
藝表云儿分的精神世界
勿論、民間同胞亦沒有什麼
鐵的什磨團體、啟蒙的社
彦空。其过那時甚三十年□□

貧窮的文弱苦秀才

一服三味清心湯（洗心湯）

昔時有一鄉村儒學家庭，前代々慈類盛勢，文異的模樣家庭，事而後此文弱潦倒，千丈的苦海裏生活，有一個很窮乏的秀才在，儷夫婦間皆有產一子，名曰阿清，日々的住...

帳、就抱了小宝貝阿清去了！

孱弱那秀才倆夫婦叫苦連天、文弱
不堪本兄的橫暴、拉是搶搬去
鼓怒不敢言、看他的橫暴
還眷一子女、愛惜似而撐中辣
等愛室惜如天仙、告受過

其、對他家的小宝貝、乱打乱
拍、以者奴隸而得之、酷使其
劳功、有勤劳毫毋得食衣
破淋漓每體、露路出也不管他、
指做駆使如做大更之樣、輕視、
民生、民權好相百去多刻承異
阿清、君苦多年、天生自然

壓
似白駆而過障、光陰過去而
生長起來了、光陰過去而

西醫
末鍾綿不能解、有个家勤
他請西醫東看病、服藥多年、

集之
受酷待乏其身
也不得効、相如桃花弱柳

3.

中國朋
善遠、繼够自主、後來得了美國送的
要蹄薈淋良藥東服下、雄壯
極峰就被这倭偵美遠來解
去、不過、惡使解圍了、其身還未
後源、所謂使淪陷站辰辱的故土得
以先辉、如北削弱的孤魂、得以復生
或一天陸家的中國朋友地末勒他、
阿清哥、怎麼不諸漢遠去理！

我中國四川省的有大黄藥、你怎麼
不出去、連業服喔了、阿清哥後
恭子悔、對了--四川省重慶的地
才、有一大名昂分的大漢還、有一
祖傳的妙葉黄、就是一服三味清心
妙傳的妙葉黄、我說的了、那位孫先
孫養湯、嗯…我說的了、那位孫先
生之葉方單了。服了一帖葉黄

後、阿清哥呀!! 身体就強便了
阿清對於蔣近父老、諸服圭壤法
仁湯、為我民族華發
展三民主義的大中華民
國吧了。阿清哥、彰岫以後就成了
「橫說的」大宗廣泰了!!

革命尚未成功
同志仍須努力

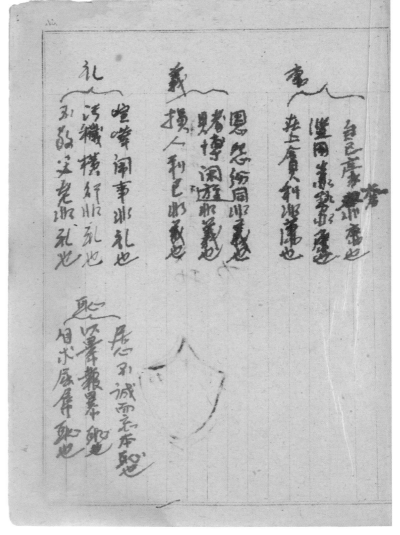

五十星霜的回顧

陳　澄　波

臺灣光復了、青天白日滿地紅的旗幟下、衆生草木、皆復蘇生、我六百萬千載一遇的一生之倖和一生之光榮呀！禁不得、胸襟滿懷之喜、就大地裏滾出來的「而似山崩地裂之大勢、到處哈々齊聲、再世茗芽的草木衆生、與天同慶可欣可賀、雖然、

臺胞所忍受的難苦、這眞是我祖國父老難以料想得到的、撫今追古、愴感迫胸、「黑暗的社會、空々過了五十年、都是壓迫下的生活、好像籠中之魚而待斃。

噫、實在的可痛之社會呀、回顧過去的五十年間我臺灣之文化如何、不過有進步之感、然都是愛了民間自發的產生出來的勢力所迫、促進了他來造成文化村的臺灣、譬如、美術界的一例、因爲被民

聞健全的美術團體赤島社展之所迫、纔能、促進了造成于臺灣美術展產生出來的、後來他對于中央政府請國庫補助花費、然後、再改名稱、叫做、臺灣總督府的府展、每秋天開幕一次、就聘請了他的日本名家、來臺灣指導、不得脫離了他們的圈套內的審查、和鑑查日人與我們臺胞的關係我們不能够受了他們的光明正大的裁決審查和鑑查的方法、私人的見解爲重、作品的實買上爲副、差別待遇太甚做了他的馬蹄下的犧牲呀！多受了磨折、不能够呈其自由的智能來發表、我們充分的精神、島民爲美術界壓迫裏的來跳去、爲民族來吐氣爭光、提高民衆化的美術向上、吸收同志聚集一塊、再造成了臺陽美術協會團體就產生出來了

自此以後、臺胞美術家的人才輩出、如從苦海裏跳出來、在于日都大衆的我們的作品來發表了、他日政府所創辦的帝國美術院的帝展、日本畫部的就是島內香山街的閨秀陳進女士、陳永森、林之助、西洋畫部陳澄波、陳繼春、藍蔭鼎、張秋海、李石樵、李海樹、還有一個臺南市產生出來的女青年畫家張娙々、彫刻部就是挑選于帝展的大先輩黃土水、而後陳夏雨、黃清呈、蒲添生諸同志續出、還有日本民間的有權威的美術團體、二科畫的洪瑞麟、日本水彩畫會水彩畫倪蔣懷、上述的我們同志在于日留學的時候、來工作的結果、臺灣島內的出身呢、府展東洋畫部呂鐵州、郭雪湖、林玉山西洋畫部都是我們來占去的、官展每年在島都開幕一次、就聘請他很有名的美術家藤島武二

梅原三郎、和田三造、松林桂月、荒木十畝諸先生來臺指導我們、不過很可殺的獨占一派下的份子、鹽月桃甫、木下靜崖他們的島嶼狹小的思想、來做我們的公敵呀、雖然有名家到臺指導、分毫都沒奏效好生結果都沒有喇

一方面民間健强代表、我們的臺陽美術團體同志、來幫忙于日政府的官風不周的地方、就來打破了專制的審查和鑑查的方法、絕止私人的見解、深望組織一個合理的美術學校、來灌注省民的美術思想、豈不快哉

陳澄波〈五十星霜的回顧〉*

《大同》創刊號，頁22-23，1945.11.12，臺北：大同股份有限公司文化部

嘉義市　美術家　陳澄波　五十歲謹撰

夫！天地之循環、乃是萬物新陳代謝、自然之理也、轉瞬間、離開祖國、已有五十星霜之寒、暑矣、經八年抗戰的結果、始得聽到、重返祖國、正大必明之鐘聲者、于民國三十四年九月九日上午正九時、在于南京國民政府大禮堂的日本降伏調印之武典、真是一遇、可貴而得值慶祝之至、六百萬民同胞、千載一遇、和一生僥倖之光榮呀！林木不得胸襟蒲懷之喜、就從大地裏漲出來的歡喜之聲、而似山崩地裂之大勢、到處哈哈齊聲、青天白日滿地紅的旗幟下、眾生草木、皆復起回生、再立翻芽、與天同慶可欣可賀、台灣光復了、此去得

受完美之教育、就將要來建設、強健的三民主義的新台灣、以進美麗的新台灣的完美之教育、這樣的見解當然憑上要來啟蒙省民的美育、就將要來提高台灣的新文化來做一個新台灣的模範省者、繼此皆歸于我們美術家同志之責任呀！當然總要迅速來建設一個強健的美術團體吾人想要將這個舊來的本省民間所有代表的美術展覽會來工作去嗎！才蔬學淺的不才的美術團體台陽美術協會來占主、敬請省政府直屬國的來創辦的如何？我們這協會的諸同志願當受犬馬之勞來幫助政府的啟蒙省民之美育、來提高台灣省民之美育、本會本來抗日之立場來組織的美術團體協助于旧政府的府展不周的地方、來打破了、專制主義

臺南墌和紙店特製

的審查、和鑑查的方法、絕止私人的獨裁壓迫下的方法、來打開阻害于未來偉大的新青年的美術家的進路、帝國主義的國家既經倒戈了、所以我們的團體自然要來打消、二十多年的工作、可以來貢獻于國家、將要強化一步、來協助于政府來建設這台灣才好、總要來組織一個國五的、或是省立的美術學校來創辦　如何？主重第一調于國家的師範教育的美育、訓練整個的美育有智識階級的師長來幫助國家美術的教育、來啟發未來偉大的大中華民國的第二小國民的美育才好第二呢！一方面造成人材來啟蒙業美術專家所謂叫做去世界的美術殿堂法圖的現狀如何？已竟荒癈了、沒有力量、來領導去世界上的美術、東亞諸諸他是去世界上的美術國、和軍國主義的日本也倒了、所以我們大中國的美術和文化的邑上關係、任感激很久了、提唱我國的美術和文化來當然要來買責做去、做達到這目的、第一來建設強健的三民主義的美育師長的教育、才可以提高去世界上的美術專家來貢獻于我大中國五千年來的文化萬分之一者、吾人生于前清、而死于漢室者實終生之所願也。

附則

一、美術展覽會的章程別定、

二、建設美術與學校的章程別定。

民國三十四年十一月十五日

臺南墌和紙店特製

陳澄波〈關于省內美術界的建議書〉
1945.11.15

1.

繪畫批評的標語

色彩很好，横圖不好(天地要分平均)，綠條太粗。
這迎的色調太弱，色調強健還要一致，下筆法不好。
遠山繪的太近了，雖然中景好，不近的地方還要遠。
過去這一美，樹木的表現很不美，草埔的筆法私太美。
一筆々々要當心不去，色彩太濃不多樣，池水不好。
倒影不好的圖案，遠近影子要當心美，色彩太單純了。
一種的地方要強美，山的體要當美，藍綠色々々。

八樹木一樣々々，離開太規己了，代表在一塊兒當心主要一樣。
罹一美，色彩和色彩太突了，白毅色々加美好眉。
八彩的表景不相八的樣子。八物的繪畫多要當一美方好。
看景々還要當心，看到的大自然々就況色々廣採。色彩過強健了。
色彩很要調和，不好筆法不必勉強繪進去。
雲繪的不好。屋之有的樣子，春天要春天的樣子，下雨要下雨的樣子。

2.

冬天、夏天不是一樣的，雲和山高的地方接觸不好。
上下較々連絡，色彩不調和，太過強了，取早多。
才々不繪進去，主要的地方在何？當心想々，法定好。
遠々時的地方加進去，水彩畫，光亮的地方要先繪起來。
初陽的太陽敉色不對。
夕魁，要出的樣子，水彩不彷彿，較々繪畫起來。
赤色太多，青色太強，天色藍要遠一美，太濃了。

雲太重了，房子的表現不美，壁色不對，一個一個。
重一個的樣子看明白，不可要々夫々繪起來。
色調看正確之後才可以繪的，水色業不淡。
色彩太恍良了，石頭繪的不美，池水好想眉。
舊想到底怎樣？沒中心不！天地人三都要當看。
遠的地方色彩差一美要起來，電信柱不好看。
樹殺和葉子的表現不美，影子不多好，色彩和色。

調合要清楚，池水、河川、海水經要那樣快。
高山地質，平野要平野的樣子，岡要岡丘的樣子。
花木經要花木的樣子，牡丹花、梅花、新花經要，
各木様子，果子要果子的樣子，碗皿要另件。
的性質和量看清楚，不經要地方不要他。
月筆畫，筆畫的樣子，一屠々要一屠。
層繪進去，鉛筆畫，鋼筆畫，簡卻正確的。
繪畫方法要要想，樣上的静物倒景，物体加以看法。

陳澄波〈繪畫批評的標語〉
年代不詳

剪 報
Newspaper Clippings

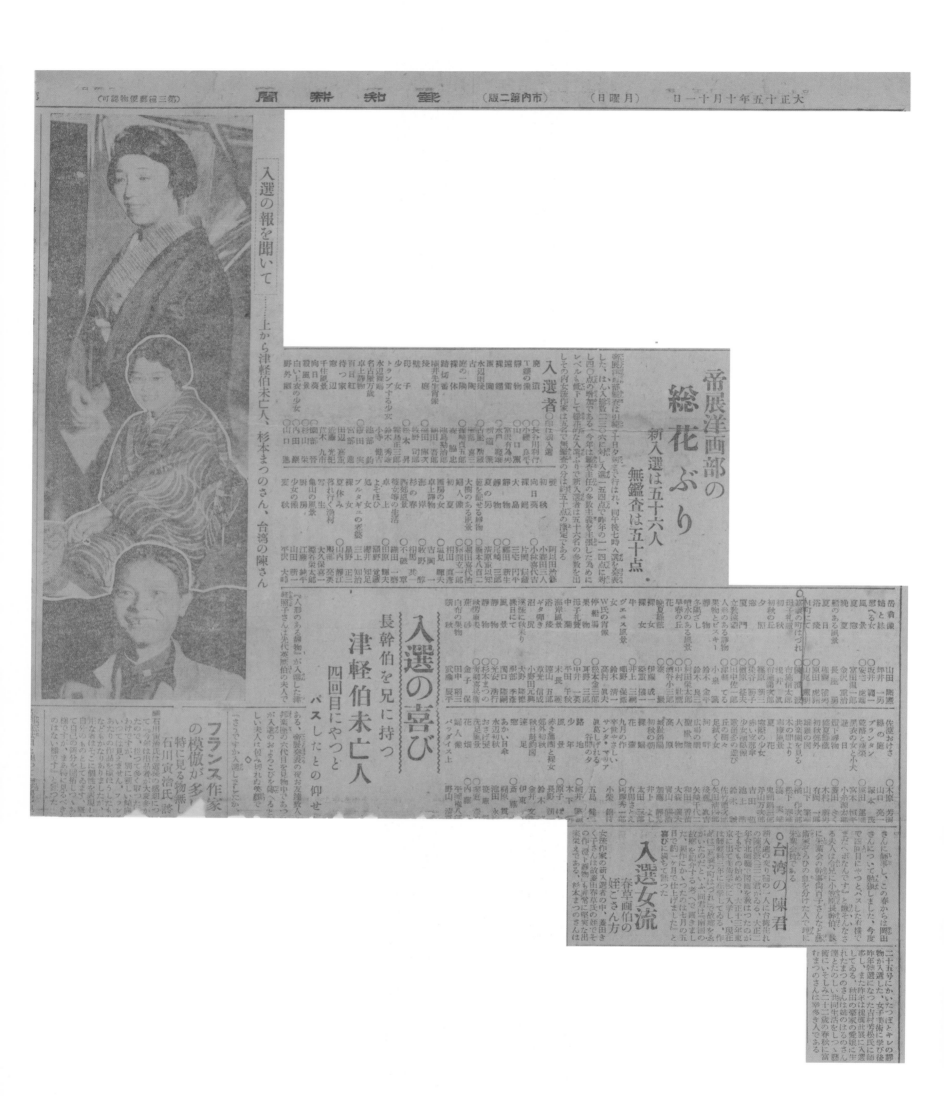

〈帝展西洋畫部的遍地開花現象　新入選五十六人　無鑑查五十件〉、〈入選之喜〉

《報知新聞》第2版，1926.10.11，東京：報知新聞社

※「剪報」中譯收錄於第12卷。

帝展の洋畫

入選發表さる

一作家一點づつの新しい鑑査振りで

總點數百五十四

上は津輕照子さん　下は菱田きく子さん

帝展洋畫部の鑑査は十日午後四時中に全部終り、七時過落選を淘汰した、彫刻に比べて出た更に新しい試みで、無名選人がズラリと顔を並べた鑑査ぶり、同一作家が時代への交渉を意味するその点を見て興味のある事柄であらう、鑑査主任の和田英作さうにその心から満足さうにその鑑審驚喜を語つてゐた

「其五十四點の入選作は全部一作家一點づつであると同じて居る、そなるべく多勢の作家に均しく機會を與へたいばかりで、それがため入選すべきはずのが、一點だけ落とした思ふ他の作家より少々多かつた……

入選洋畫

（○印は新入選）

▲「慶道」○長谷川利行　▲「靜物」○山▲「像」○小磯良平▲「野外」……

（以下、入選者名の長い縦組みリスト続く）

初入選のよろこび

「まあ、うれしい」

七人の兄妹に取巻かれてきく子さんの喜び

七年の精進で

返へり新參の喜び

『週日』の作者小糸源太郎氏

當選も御存じなく

邦樂座見物

津輕伯來る七人

若い

きく子さんはすつか

〈帝展的西洋畫　入選公布　一位作家一件作品的
新審查取向　總件數一百五十四〉

《東京朝日新聞》朝刊7版，1926.10.11，東京：朝日
新聞東京本社

入選と聞き喜び溢れる　陳澄波夫人

【嘉義電話】榮ある帝展に入選した洋畫家陳澄波氏を嘉義西門街の自宅に訪ひ慶びを述べた所とや夫は大正七年臺北師範學校を卒業し嘉義第一公學校其他に教鞭を執つてゐましたが大正十二年度美術學校に入學しました來春卒業することになつて居りますが小さい時から大變繪は好きであつたさうで教員時代にも盛んに書いて居りましたマサカ帝展に入らうとは思ひませんでしたがさぞ喜んで居ることゝ思ひます云々

〈聽到入選　滿心喜悅的　陳澄波夫人〉
《臺灣日日新報》日刊5版，1926.10.12，臺北：臺灣日日新報社

本島出身の學生　帝展に新入選　美術學校在學中の嘉義街の陳澄波君

【十一日東京發電】帝展洋畫部......

〈本島出身之學生　帝展新入選　現在美術學校在學中之嘉義街陳澄波君〉
出處不詳，1926.10.12

本島出身の學生　洋畫入選於帝展　現在美術學校肄業之嘉義街陳澄波君

十一日東京電報。帝展洋畫部......

〈本島出身之學生　洋畫入選於帝展　現在美術學校肄業之嘉義街陳澄波君〉
出處不詳，1926.10.12

新顏が多い　帝展の洋畫

女流畫家も萬々歲　百五十四點の入選發表

帝展第二部西洋畫は十日午後五時審査を終了七時入選畫を發表した、出品點數二千二百六十九點で昨年の總出品點數一千九百九十三點に比べ約二百八十點の增加を示すこのうち四百四十三點入選し、その中百二十四點の入選に比較して......

（本文は縦書きの詳細記事が続く。入選者名など多數の氏名が列記されている）

入選者......

新参......

歸り新参　小糸源太郎氏

才色兼備の　原子はな嬢

台灣の人　陳澄波さん

日本畫はあす發表

〈新臉孔多　帝展的西洋畫　女性畫家也欣喜若狂　一百五十四件的入選公布〉
出處不詳，1926.10

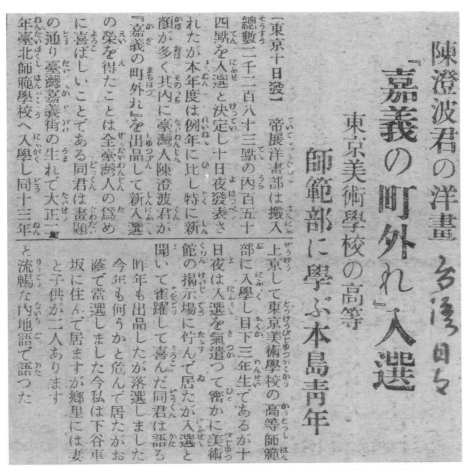

陳澄波君の洋畫

「嘉義の町外れ」入選

東京美術學校の高等師範部に學ぶ本島青年

〔東京十日發〕帝展洋書部は搬入總數二千二百八十三點の內百五十四點を入選と決定し十日夜發表されたが本年度は例年に比し特に新顔が多く其內に臺灣人陳澄波君が『嘉義の町外れ』を出品して新入選の榮を得たことは全臺灣人の爲めに喜ばしいことである同君は畫題の通り臺灣嘉義街の生れて大正一年臺北師範學校へ入學し同十三年

上京して東京美術學校の高等師範部に入學し目下三年生であるが十日夜は入選を氣遣つて密かに美術館の掲示場に行んで居たが入選と聞いて雀躍して喜んだ同君は語る昨年も何うかと危んで居たがおとゝ當選しました今年も出品したが落選しました今私は下谷車坂に住んで居ますが子供が二人ありますが郷里には妻と流暢な內地語で語つた

〈陳澄波的油畫〔嘉義街外〕入選　東京美術學校高等師範部在學的本島青年〉
《臺灣日日新報》夕刊2版，1926.10.12，臺北：臺灣日日新報社

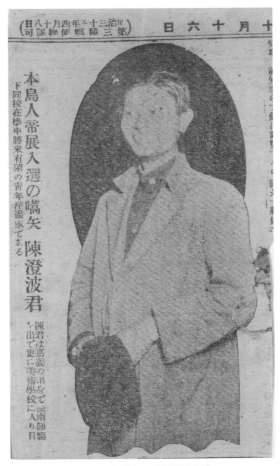

本島人帝展入選の嚆矢　陳澄波君

〈本島人帝展入選之嚆矢　陳澄波君〉
出處不詳，1926.10.16

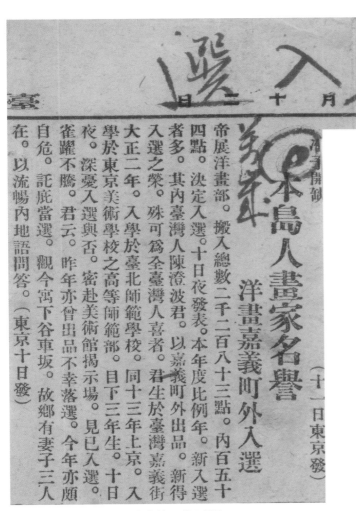

嘉義入選

大正十五年十月十二日　臺灣日日新報

本島人畫家名譽　洋畫嘉義町外入選

帝展洋畫部。搬入總數二千二百八十三點。內百五十四點。決定入選。十日夜發表。本年度比例年。新入選者多。其內臺灣人陳澄波君。以嘉義町外出品。新得入選之榮。殊可爲全臺灣人喜者。君生於臺灣嘉義街。大正二年。入學於臺北師範學校之高等師範部。同十三年上京。入學於東京美術學校之高等師範部。昨年亦曾出品美術館揭示場。目下三年。十日夜。深憂入選與否。密赴美術館揭示場。見已入選。雀躍不勝。君云。昨年亦曾出品。不幸落選。今年亦願自危。託庇當選。觀今寓下谷車坂。故鄉有妻子三人在。以流暢內地語問答。（東京十日發）

〈本島人畫家名譽　洋畫嘉義町外入選〉
《臺灣日日新報》夕刊4版，1926.10.12，臺北：臺灣日日新報社

臺日漫畫
《臺灣日日新報》日刊8版，1926.10.17，臺北：臺灣日日新報社

〈得知送件帝展的油畫成功入選而笑逐顏開的陳澄波君〉
《臺灣日日新報》夕刊2版，1926.10.16，臺北：臺灣日日新報社

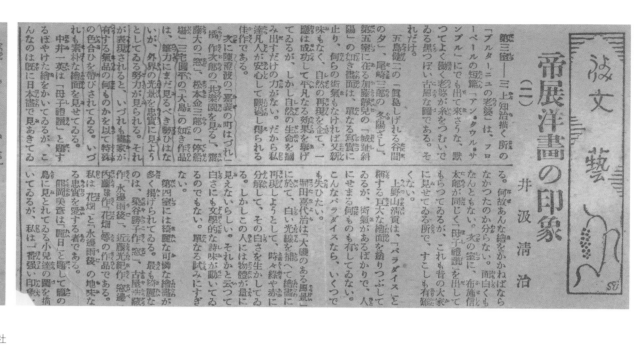

井汲清治〈帝展西洋畫的印象（二）〉

《讀賣新聞》第4版，1926.10.29，東京：讀賣新聞社

帝展洋畫の印象（二）

井汲清治

第三室——三上知治描く所の「ブルターニュの老婆」は、フローベールの短篇「アン・クウル・サンプル」にでも出て來さうな、獣的にもろく、布施信太郎が同じく「母子禮讚」を出してよく老婆が絲をつむいでゐる黒つぽい古風な圖である。そ...

五島健二の「貝島しげ」れる客間の夕、尾崎三郎の「冬陽さし」等、上野山滿貫は「パラダイス」と稱する巨大な畫面を織りつぶしてゐるが、街氣があるばかりで、人止り、何らの街氣もなければ又新...

...

（本文分為新聞縱排欄目，因原件模糊，此處僅錄可辨部分。）

（少女、霜島正三郎氏）「是は厭やな畫だつたな」「非常にものちやないやうだね」「さうだね」「併し良い方だね」「しつ陰氣な畫だ」「女の子が寝轉つて上を向ひて居る、氣持が好くなかつた。

（海岸風景、末長 護氏）「大まかに割合に一生懸命にやつて居る」「面白い。然し物を呑込までに大まかにやつて居る感じがある。

（W氏の肖像、高村眞夫氏）「お城のある畫だ。次ぎ。」「是だけは勘辨して貰ひたい。

（白布の果物、田中稻三氏）「一寸洒落れた畫だね」「然し逃げてる様だね」「あゝ云ふ畫には誤魔化しが多いね」「全體の感じは惡くなかつた。」帝展の中であゝ云ふものを見るのは愉快だつた。

（冬陽さし、鈴木良三氏）「可もなし、不可もなし、極く平凡な畫だね。

（靜物、尾崎三郎氏）「余り良くなかつたな。」「眞似事だ、クラリオネツトを載せたり槐樹社へ出白さにも文飾はある。詩人の眞似ごとをするのでもない。單なる試みにすぎ...

（裸婦、片岡銀藏氏）「どんな畫だつたかね」「白つぽい色だね」「能く見るとなかく達者な面白い描き方だがね」「銀色見たやうな畫だが品が好くないね」「衣の模樣なんか洒落れた所があるが、「全體を見ると如何にも俗畫。

（嘉義の町はづれ、陳澄波氏）「是は知つて居る。臺灣人だね。「僕は面白いと思ひました」「少し色が鈍いと思つた。」「全體の氣持は割合に無邪氣で能く分つた。

（晩夏綠蔭、秦 巌氏）「溫和しい畫だ。「そんなことはない「僕は畫は覺えて居ないが、さう書いてある。

（卓上靜物、吉岡 一氏）「分らない。

（初秋の朝、井上よし氏）「覺えて居るが問題にする程の...

（共樂園を見る、橘 作次郎氏）「是は知つて居る。一寸

槐樹社會員〈帝展洋畫合評座談會（節錄）〉

《美術新論》第1卷第1號（帝展號），頁124，1926.11.1，東京：美術新論社

奧瀨　一體この人ばかりでなく近來の女性作家は男性らし
くて憺快だね
大久保　色感が強くて憺快に思ふ
　　――住谷磐根氏――魚
田邊　中々よく描けてゐるが、バックにはカナリ欠陥
が多い
　　――松本繁雄氏――郊外晴日
大久保　稚拙な技巧だが、作品から受ける感じは中々い
ゝ、この畫に限らず風景に於て前景をもてあましてゐる
畫が多い
吉村　長閑な氣持がよかった
　　――陳澄波氏――歲暮の景
齋藤　明るい氣持で面白味がある
吉村　點景人物など中々面白く描けてゐる
金井　同感
　　――桑重清氏――鯛のある靜物
吉村　鯛はウマクかいてある

奧瀨　俳しあの籠が水平で少し出鱈目なところがある
金井　配色の點では仲々面白いが、物の關係にヘンなとこ
ろがある
　　――東海林喜雄氏――雜木林秋景のある風景
吉村　澁い味のある繪
高間　松のある風景の方は遠景はいゝが、手前の松が調子
の整はない點があって、工合が悪い
田邊　雜木林秋景の方が好きだ
　　――水戸範雄氏――新綠
大久保　同感
田邊　カナリうまく描いてあるが少々散漫な感がある

第二室

　　――宮部　進氏――小雨・ひがん花・雨後・ばら
高間　小雨の感じはよく出てゐるが、椽側がもっとしつか
り描けてゐるといゝと思ふ。
齋藤　全體も少しシットリとした氣持が欲しい、カサく

（92）

大久保、金井　同感。
牧野　僕は好きだ、素人じみてゐるが。
金澤　素人ではあるまい。
牧野　アク抜けてゐなければ素人さ。
◇鈴木千久馬氏（裸少女。四人の女）
牧野　四人の女の方がよい。
田邊　四人の方は骨を折つた丈け、構圖でも色でも成功して居る。
牧野　中々立派だ、俳しこれからだね。
大久保　四人の方は、特にバックの空が中々ウマク扱つてある。一體あゝした所は持て餘すところだが。
奧瀨　同感
金井　四人の女もいゝが、一人もいゝ。
◇陳澄波氏（街頭の夏氣分）
牧野　これ大變面白い
大久保　どこともなく特色がある。

金澤　往來がイヤに奇麗すぎるが、モウ一寸なんとか成る
牧野　素人ではあるまい

奧瀨　一體あゝした所は持て餘すところだが。
大久保、金井　同感。

◇梶本恒子氏（靜物）
大久保　一寸面白かった
金井　同感

◇高間惣七氏（豐島園の朝、室內）
田邊　室內の人物の方は珍らしい、中々よかった。
大久保　物の置き方、特に椅子の配置など考へられてゐ
る。
牧野　氣だけあつて氣が抜けてゐる。
油谷　カナリ期待してゐたが、今年は一寸失望した、餘り
いゝとは思はれね。

◇牧野虎雄氏（晩き夏。向日葵風景）
金井　豐島園の方は暑さで卒倒した時の畫ださうだ。
牧野　今年は非常に工合が悪かった、一體出す氣はなかっ
たのだが……出さゞるを得なくなつたのだ。
田邊　出す氣のないのを出すのは悪い……雲の出てゐる
のは好きだ、あゝした自然を鋭い觀察で表はす事にいつ
　　　と尙ほきた。

（137）

槐樹社會員〈帝展洋畫合評座談會（節錄）〉

《美術新論》第2卷第11號，頁137，1927.11.1，東京：美術新論社

槐樹社會員〈槐樹社展覽會入選作合計（評）（節錄）〉

《美術新論》第3卷第3號，頁92，1928.3.1，東京：美術新論社

臺灣の美術

臺灣の公設
展覽會
――臺展――
小林萬吾

臺灣に美術展覽會を始めたの
は昭和三年のことで、これは、
臺灣本島人の間に繪畫志望者が
多くなつて來たので、之を獎勵
したら思想上にもよい結果を齎
すだらうと言ふ總督府當事者の
考からであつた。それで第一回
は總督府直轄の學校の繪畫の教
授が審査員を行つた。この展覽
會の結果は大變良好で、よい成
績を舉げたので、それでは、帝
展のやうに例年やらうと言ふこ
とになつて、一段と飛躍し、昨
年は中央畫壇から審査員を聘ふ
うと言ふことになつて、私と松
林桂月氏とが行つた。

私は臺灣に行く前、一體、臺
灣はどんな程度であらう、とも
かく本島人は駄目で、やはり內
地人の美校出身者などが重なる
ものだらうと思つてゐたが、こ
れは全く反對であつた。私は本
島人の作品により優秀なものを
發見して愕ろいたのである。

一體、內地人の作品は、本島
人よりも優れた技巧を持つてゐ
るが、本島人の澄溌とした藝情
もあつたさうだが、昨年は東京
から審査員が行くといふので、
殊に面白く思つたのは、蛇（へ
び）と木爪であつた。蛇木と言
ふ人であるが、その作品はなか
なか立派なものであつた。「寺」と
言ふ名題で、名題の示す通り寺
を描いてあるが、強烈
な色彩と、明るい光線がみる。

內地人にも多數美術家がゐる
石川欽一郎君、鹽月君、日本畫
の鄕原藤一郎君など、それぞれ
活動してゐる。

昨年の展覽會公募點數は、西
洋畫約四百六十點、日本畫約五
十點、その中入選點數は、西洋
畫約七十點、日本畫約四拾點
であつた。

今年特選の、陳澄波君も本島
人であるが、その作品はなかな
か立派なものであつた。

地人の美術には、クレオ
ンで肖像畫を描いたり、外國雜
畫でよく見る節々の曲折した竹

「揚水貯北臺」　筆氏吾萬林小　景風灣臺

小林萬吾〈臺灣的公設展覽會――臺展〉

《藝天》3月號，頁17，1929.3.5，東京：藝天社

帝展洋畫の入選發表 (本社)

嚴選主義であらび落し 二百七十一點殘る

宮相の令息 初入選

入江貫一氏の 息も入選

三里塚初の御狩獵

成田不動尊

並はづれた 大作の增加

《帝展西洋畫的入選名單公布 以嚴選主義篩選淘汰
剩下二百七十一件》朝刊3版・1929.10.12・東京：朝日新聞

《東京朝日新聞》
社東京京本社

帝展洋畫入選者（承前）
入選も嚴選

四千四百點の中から
六十一點

友の院友で
科の初入選
清水多嘉士君

日本畫は
明日から
審査に取り掛る

審査を終りて
南薰造氏談

家に炭坑仕して精進
古賀直君

病院長の令孃

初入選の人々

傾く家運の中で
初入選の西村菊子さん

宮相の次男も
外遊中入選
モデルは繪婦

帝展洋畫部初入選者

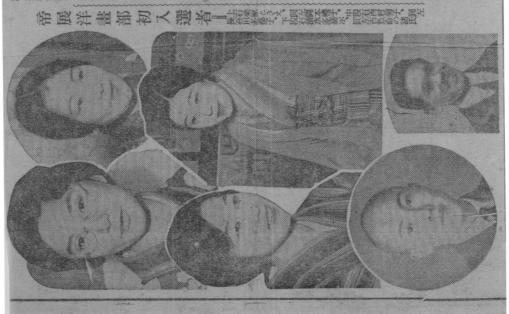

〈日本這裡裡也嚴選〉 帝展西洋畫入選者 四千四百件中 入選二百六十一件 其中新入選七十²件

出處不詳，約1929.10

1. 〈帝展西洋畫入選名單公布 以嚴選主義師選淘汰 剩下二百七十一件〉與〈帝展西洋畫入選者 ▲記號為新入選〉所載之入選人數為二百七十一人。
2. 依據文中所列之新入選名單，應為七十二人。

嘉義

洋畫の一人者陳澄波さんはなけなしの懷を抱えて北京訪問を爲す可く上海まで漕ぎつけ

▲……嘉義が生んだ

▲……此所で郊外の寫生にいそしんで居るうちヂフテリヤに罹り六月十日の如きは急變に危機に瀕したのを

▲……漸く齒友に助けられて西醫の應急手當を受けて入院までしたが僅かな短日の間に用意し之れが爲めに癒むくし

▲……終に北京行きを斷念する止むを得ない破目に陷つたといふ事だ

▲……一時人事不省にまでなつた隙とて現に醫師から絶對靜養に命ぜられて居る模様

▲……夫れが爲めに七星畫壇と赤陽會の合倂によつて出來た赤島會の七月の展覽會には出れないといふ事だが作品は

▲……西湖風景と西湖の東浦橋の三景を出品して居るその中の一つが第一回の展覽會の勅の勇

〈嘉義〉

出處不詳，約1929.6

帝展洋畫入選者

▲印は新入選

〈帝展西洋畫入選者　▲記號為新入選〉

出處不詳，約1929.10

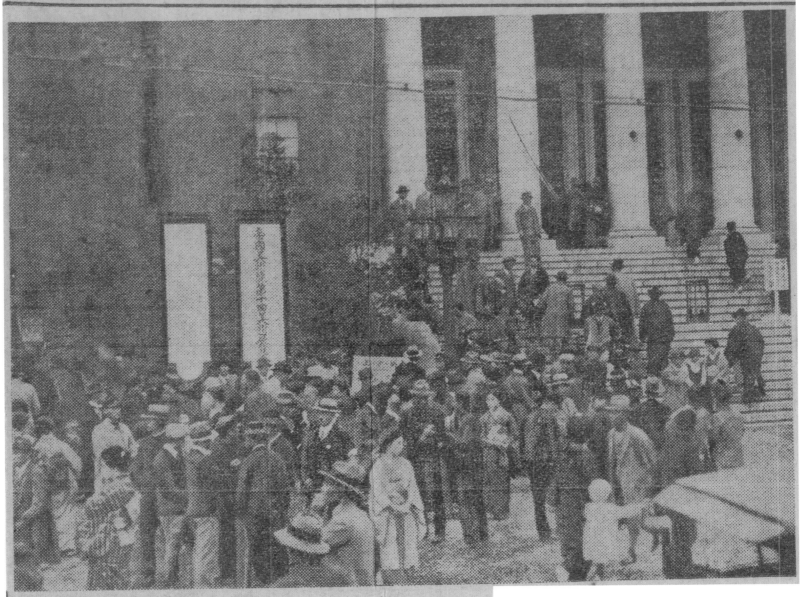

押すなく〳〵の

大賑ひ
帝展招待日

帝展の幕開く第一日十六日の招待日には朝から入場者が詰かけ大賑ひ、午前八時廿分開場、一枚の招待券で廿五人を同勢を引き連れた人や、初入選者が美々しく着飾つた妻子春麗を連れてくるなど場内は芋を洗ふやうな騒ぎで正午までの入場者約六千、各室は人いきれで蒸れ返り貧血を起して倒れる者もある始末、この雜沓の中に大倉喜七郎男、白根松介男、本郷大將曾田義一、高島平三郎の諸氏や支那洋畫家の王濟遠、陳澄波兩氏の顏も見えた、十七日から一般に公開される、宮內省の買上げは十六日午後三時に決定のはず（寫眞は押かけた招待客）

〈別推呀別推呀的　大盛況　帝展招待日〉

出處不詳，約1929.10

陳氏洋畫入選
受記念杯
之光榮

臺灣出身之美術洋畫家嘉義陳澄波氏。現就上海美術學校洋靈科主任此番作品爲浙江省南海普陀山。題目即普陀山之普濟寺。出品於聖德太子奉贊美術展覽會。其會乃藏久邇宮殿下。審查結果。陳氏得入選之光榮，開此展覽會。其性質非隨便可以出品。須曾經二回入選帝展。始有資格可以出品。尤須嚴選方得入選。陳氏洋畫可謂出乎其類矣。而久邇宮特賜以記念杯陳氏可謂一身之光榮也

〈陳氏洋畫入選　受記念杯之光榮〉

出處不詳，約1930.3

陳澄波氏の

個人展

初日の盛況

何報導中公會堂に開會第一日
の陳澄波氏の個人展覽會はや
〜足遠さを覺へるにも拘らず
久し振りの遺書であるのと氏
が嘉義林文淡氏に等々の寄約があり大盛況を
不帝展入選作『杭州風景』の大作
林垂珠氏に『廈門港』が常呉秀夫氏に等々の寄約があり大盛況を
呈たが第二日目たる今十六日は土曜日でもあり定めて一層の盛
況を呈することであらう（寫眞は會場の光景）

〈陳澄波氏的個展　首日的盛況〉
出處不詳，約1930.8.16

アトリエ巡り（十）

裸婦を描く

陳澄坡

上海から故鄉臺灣に歸つて來た
畫家陳澄坡氏を彰化街東門の氏の
假アトリヱを訪れた記者に次ぎの
如く感想を語つた

臺北圖書館

曝書で休館

總督府圖書館では十月三日より
同十二日迄十日間曝書のため圖書調
査の爲め休館する由休館中は館外
携出を取扱はないと

〈畫室巡禮（十）　描繪裸婦　陳澄坡（波）〉
《臺灣新民報》約1932，臺北：株式會社臺灣新民報社

陳澄波畫伯

上海で變死の報

避難中海中に墜落？

前途を悲觀し自殺？

【嘉義電話】

〈陳澄波畫伯　在上海橫死之報　避難中失足墜海？　因前途
悲觀而自殺？〉
《臺南新報》夕刊2版，1932.2.13，臺南：臺南新報社

◎新華畫展消息

〈新華畫展消息〉
《申報》第12版，
1931.3.9，上海：申報館

74

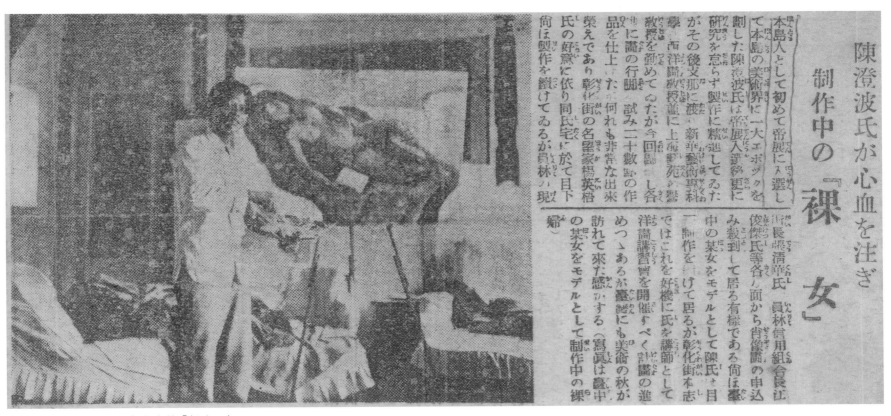

〈陳澄波氏灌注心血　製作中的「裸女」〉

出處不詳，約1932

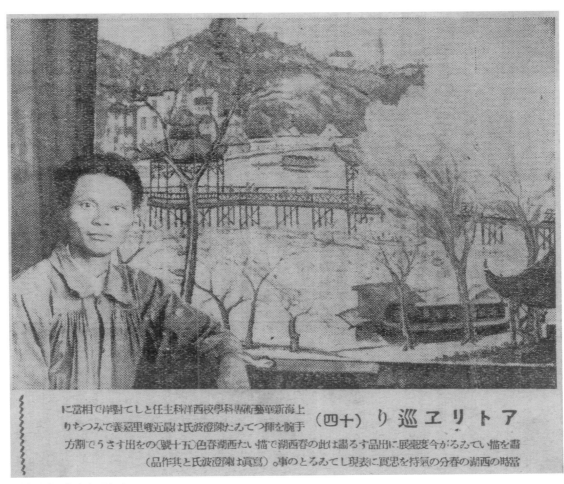

〈畫室巡禮（十四）〉

《臺灣新民報》約1933，臺北：株式會社臺灣新民報社

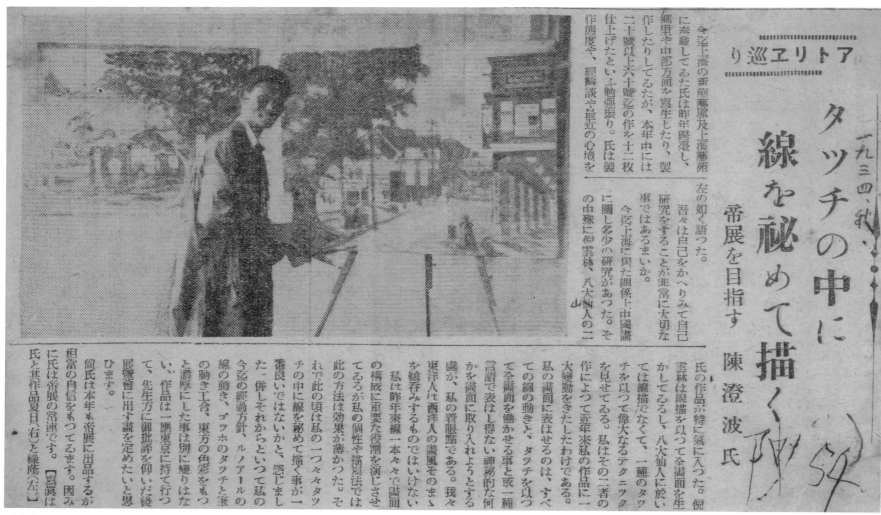

一九三四、秋

アトリエ巡り

タツチの中に線を祕めて描く

帝展を目指す　陳澄波氏

今迄上海の新華藝專及上海藝苑に奉職してゐた氏は昨年歸臺し、鄉里や中部方面や寫生したり、製作したりしてゐたが、本年中には二十號以上六十號迄の作を十二枚仕上げたといふ勉强振り。氏は製作態度や、經驗談や最近の心境を左の如く語つた。

吾々は自己をかへりみて自己を生かしてゐることが非常に大切な事ではあるまいか。今迄上海に居た關係上中國畫を見せてゐる。一種のタツチを以つて偉大なるテクニツクを見せてゐる。私はその二者の作によつて近年來私の作に一大變動をきたしたわけである。

私の畫面に表はせるのは、すべての線の動きと、タツチを以つて全畫面を働かせる事と或一種言語で表はし得ない神祕的な何かを畫面に取り入れようとする處が、私の着眼點である。我々東洋人は西洋人の畫風そのまゝを鵜呑みするものではいけない。

雲林の作品が特に氣に入つた。倪雲林は線描を以つて全畫面を生かしてみるし、八大山人に於ては線描でなくて、

れで此れからといつて私の一番良いではないかと、感じました、併しそれからといつて私の今迄の經過方針、ゴツホのタツチと筆の動きや工合、東方の色彩に凝りはしない。作品は一應東京に持て行つて、先生方に御批評を仰いだ後展覽會に出す畫を定めたいと思ひます。

倘氏は本年も帝展に出品するに相當の自信をもつてゐます。困みに氏は帝展の常連です。【寫眞は氏と其作品夏日（右）と綠蔭（左）】

チを以つて全畫面を生かしてみるし、八大山人に於ては線描でなくて、一種のタツ

其寫在臺審査補充問題が起り、氏と內地側審査員と二人で審査する事を主張して居るが果してどうなるか

處が、私の着眼點である。我々東洋人は西洋人の畫風そのまゝを鵜呑みするものではいけない

〈畫室巡禮　將線條　隱藏於筆觸中　以帝展為目標　陳澄波氏〉

《臺灣新民報》1934秋，臺北：株式會社臺灣新民報社

臺展審查員小澤氏突如辭意を漏らす本年は補充見合？

臺展西洋畫部審查員問題が臺展當局で銳意考慮中であるが果して誰が選ばれるか興味ある問題で、本年丈は補充せず廖繼春氏と鹽月兩氏と內地側審查員と二人で審查し來年になつてから新に委托する事を主張して居るが果してどうなるかは興味ある問題であらう。何處の臺展に於て相當好評を博してゐるが、今後審查員に推薦さるる者も情實を離れて、人格、學歷、學識を本位にすべきを要望されてゐる。

臺展審查員問題が臺展審查員發表を前に今や全美術界に非常な興味と衝動を捲き起してゐる。問題は即西洋畫部小澤審查員は考へる處あつて辭意を漏らし、近い內に內地へ引き上げるが同氏は臺展第五回に元木下長官の推薦により內地より招聘され、其後も引き續き留まつて臺展審查に當つてゐたが、本年突然辭意を漏した。

其後補者として陳澄波、楊佐三郎、顏水龍、陳清汾の四氏が選ばれた由である。倘陳清汾氏を除いた三氏は何れも臺展特選二回の强かもあらゆる點に於て相當好評を博してゐる者も

〈臺展審查員小澤氏　突然透露辭意　今年會補足缺額嗎？〉

出處不詳，約1934

臺展特選及受賞者

第八回臺展の特選及受賞者は二十二日に於て發表された。十二日より二十三日にかけて東洋畫並に西洋畫の各審查委員の愼重審查の結果本年度の特選東洋畫三名、西洋畫五名と臺展賞、朝日賞、臺日賞の授賞者は左記の如く選定され、二十三日午後三時敎育會館。

東洋畫

▲特選

席	作品	作者
一席	（谿間之春）	秋山春水
二席	（自畫像）	盧雲友
三席	（ムスメ）	石本秋圃
四席	（空のない風景）	

▲授賞者

賞	作品	作者
臺展賞（谿間之春）		秋山春水
同 （梨子棚）		盧雲友
朝日賞（母之肖像）		石本秋圃
臺日賞（蔬菜園）		高梨勝瀞

西洋畫

▲特選

席	作品	作者
一席	（八卦山）	陳澄波
二席	（自畫像）	佐伯久
三席	（梨子棚）	李石樵
四席	（空のない風景）	陳清汾
五席	（南歐カーヌ）楊佐三郎	

▲授賞者

賞	作品	作者
臺展賞（八卦山）		陳澄波
同 （自畫像）		佐伯久
朝日賞（空のない風景）		陳清汾
臺日賞（大稻埕）		立石鐵臣

〈臺展特選及得獎者名單〉

出處不詳，約1934.10

臺展特選入賞者發表

ローカル・カラーも實力も充分出てる
藤島畫伯の特選評

閨秀畫家の美しい同情
洋畫特選一席　陳澄波氏

東洋畫

▲特選
一席　（錦の巻）　秋山　春水

西洋畫

▲特選
一席　（八卦山）　陳澄波

▲授賞者

（以下、東洋畫・西洋畫の各特選及授賞者名を列記した記事本文が縦組みで続く。低解像度のため全文の判読は困難）

洋畫特選一席　陳澄波氏

洋畫特選二席　楊佐三郎氏談

今尚在學中の　李石樵氏

二年間の作品　陳清汾氏談

新境地を開拓して勉強する　立石鐵臣氏談

三年計畫の　盧雲友氏

初入選の　石本秋圃氏

生番の習慣を書描で殘したい　秋山春水氏

〈臺展特選得獎者名單公布〉、〈地方色彩也　實
力也充分顯現　藤島畫伯的特選評〉、〈閨秀畫家
的美麗的同情　西畫特選第一名　陳澄波氏〉

出處不詳，約1934.10

77

臺灣美術展の西洋畫を觀る

顏水龍

濃線が淡黃を帶びる頃には既に島都を飾る美術のセゾンである。此に島內の美術の殿堂と云ふべき臺展も八才の誕生を迎へられるやうになつた、子供の本能に依つて描かれる自由畫だけでは滿足の出來ない時代になつて來た、理智を加へ眞理を求める時代への驀進を見せてゐる、今年の出陳畫を觀ても純粹繪畫に入るべく一エポックを形成しつゝある感がする、繪を作る精神と手法の認識を觀る作品も少くはないがこれは職を待つて止められる傍ら獨學で描いてゐるか先づ番號順に觀てゆけば福山精一氏の「高雄帆船碼頭街景」は強い畫であるがマチエールに苦心の跡は割に效果を得られない事は殘念である、空は觀者にいゝ感じを與へる

ないのは空の描き方が粗雜だからであらう、畫面に觀者の視覺を休息させる必要があるので風景は此意味で空が最も重要な空間だと思ふ、空と地面との描法は略々同樣た氣持で描いてゐるから空も地べたのやうに苦しい氣がする、新「舞臺」壁の暈や色彩表現は面白く描けてゐる、然し繪としての明朗さがない

木村義子氏「花」繪に出てゐる、色彩や形のレホールマシロンなどは面白い

福井敬子氏の、獅子の面など、ドッシリとした出來ばえだが構圖に不備の點がある。モチーフなどよう一生懸命工夫すればより以上の效果が得られると思ふ中心點をよく

たい、着物等はよく描いてゐるが顏が負けてゐる。バックの調和がぴつたりと來ない、殊に麻の調子が強くて娘下半部の色調を非常に妨げられてゐる事は惜しい、壁と麻との界の線は此の作品の生かし方の必要な部分であるが此の繪の妨台大した效果を見せてゐない。然し作者の態度は非常に堅實である

の視覺を休めることが重要である例へば風景畫なら空、靜物畫ならる部分の色は類似してゐるがため圖面を生かす力がない然し忠實な研究者であることを揚げたい水牛の繪も外形のみの技巧に

か過ぎて牛眼を失はれてゐる又は肉體の色や芋の色女の腰掛けてゐる

蘇秋東氏の銅像の苑」繪畫的にない。意識が必要であると思ふ色の變化鐵臣氏の「犬稻程」

竹心軍平「靜物」現が物足りない、紙の提灯の感じ瀨戶もの、燭臺の感じを區別する必要があると思はれる、然しのびゝとした氣持のよい繪た立石氏の

李石樵「娘」リアールな作風で此の眞寬な作畫の態度を賞讚出來る、娘の顏が弱くなり過るがため圖面全體の摑むところは

森島包光氏の石膏のある靜物」繪畫的效果を擧げてゐる技巧の研究も相當に心得た作品で繪面は可成り美しく出來てゐる殘念な事に繪と額緣との聯絡が取れてない變化以外に何の役目を持たない

陳澄波氏の空のなき風景」權前慣れて來れば相當なものになるりに路を見て充すことはいゝ考へ

李梅樹氏の芋をおく女」技巧が達者過ぎて問題が乏しい、人物出陳畫のみの批評であるからよく分らない

李澤山見てゐないから分らないが物質感の描き色調があるとしても研究すべきものにとつてはもつと研究すべきものであると思ふ、もつとも氏の作品

顏水龍〈臺灣美術展的西洋畫觀後感〉

《臺灣新民報》約1934.10.28，臺北：株式會社臺灣新民報社

臺灣美術展の西洋畫を觀る

顏　水　龍

（前半）
賣南榮氏の「裏通り」まあよく描いてゐる。南國の風景の色彩として不備な點もある空の奥行きや冷かい色で描けばよいと思ふ添

伊藤篤郎氏の「桃のある靜物」は感をよく心得て戴きたい、圖面の比もこれでよい、だが物質感や量タッシャに描いてあるが、色彩の對景人物はよく描けてゐる

例へば誰の運び方繪具のひけ方等て不備な點もある空の奥行きや略これも作畫の重大な要素の一つである

素木洋二氏の「憲られた花」繪として非常に面白い花の色は限りなく美しい花影を認める、一般のカレージ純粋繪畫への道程を踏んだ「雛瞰の的」の作で然し此の種の

山田東洋氏の「靜物」立體的な構成に興味を持たれるやうだ洗練された手ぎわを見せてゐるが、色彩は暗い、サインの仕方を考慮されるといふ

淵上木生氏の「幇物」と同傾向で同下げる必要があると思ふ

陳澄波氏の「街頭」一生懸命に自分の持つてゐるものを表現してゐるが、繪畫的立場から云へば單なる純眞さと面白味のみだ、氏の作品は何時も見てゐるものと誤つてゐると思ふ、識面に必要で

山田綾子氏の「ゆり」氣持よく描けてゐる前者の繪よりは肩がこらないで樂に觀られる繪だ

花本義高氏の「風景」は色彩の研究が必要である、これ程の技巧を持つてゐるのに此の色彩の方にも氣が付くと思ふ

顏水吉氏の「淡水風景」明くて臺灣情緒が出てゐる、描いてはゐるがどことなく幼稚なところがある

李水吉氏の「淡水風景」

一九三四・一〇・二八日

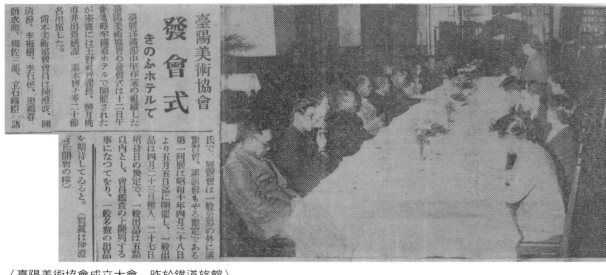

〈臺陽美術協會成立大會　昨於鐵道旅館〉
《臺灣新民報》1934.11.13，臺北：株式會社臺灣新民報社

〈陳澄波氏的光榮　得到臺展的「推薦」〉
出處不詳，約1934.11

〈臺陽美術協會　五月開第一回展覽　發表出品規定〉
出處不詳，1935.4

〈訂婚啟事〉
《南通》第1版，1935.5.26，江蘇：南通縣圖書館

〈臺陽美術協會　五月開第一回展覽　發表出品規定〉
出處不詳，1935.4

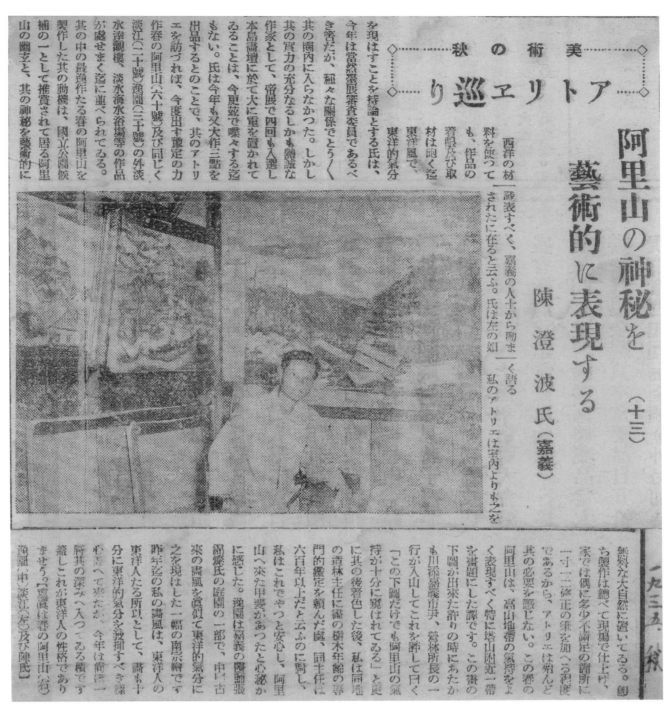

阿里山の神秘を 藝術的に表現する

陳澄波氏（嘉義）

〈美術之秋　畫室巡禮（十三）　以藝術手法表現　阿里山的神秘　陳澄波氏（嘉義）〉

《臺灣新民報》1935秋，臺北：株式會社臺灣新民報社

けふ臺展の最終日
中川總督が一點買上げ

〈今日是臺展最後一日　中川總督購畫一幅〉

《臺灣日日新報》日刊7版，1935.11.14，臺北：株式會社臺灣新民報社

無標題

出處不詳，1936.9

臺展の搬入
第一日　東洋畫三一點　西洋畫二五五點

〈臺展搬入第一天　東洋畫三十一件　西洋畫二百五十五件〉

出處不詳，1936.10.15

81

臺 展
東洋畫

十週年展を見て（二）
◎……錦 鴻 生

　もしやれて色も上品た淺分遠景の海の押へが立りないが、技巧も情練されてゐるし、中々勉強やさしい。

▲郭雪湖氏の「風濤」誠に雄大な景色で波に一苦心した樣た、岩と波の力が相伯仲してゐる嫌はあるが東臺灣の一角その儘だといはれてゐる。

▲陳進女史の「柴罷」は相變らず巧の跡が見える。

▲周氏紅綢孃の「少女」此の調子で努力されたい、來年は力作を期待する

▲余有鄰氏の「ピンポン」は一本調子で餘裕がないが年々進步の跡が見える。

▲呂鉄州氏の「村家」は始めての風景畫で無理がある。番の方が出來が良い。

▲陳慧坤氏の「春恨の佳人」は今迄の氏の技巧より一段の進境を示してゐるが、衝立の花模樣をもう少し押へたいものだ。

▲野村泉月氏の「秋のトレモロ」は相當努力してはゐるが色の押が足りないのは惜しい。

▲結城審査員の「秋」は非常に情練された筆致で、その簡單な色の景畫に無理がある。

▲黃華州氏の「蛇木」は構圖も色も良い、此から個性を生かす樣努力されたいものだ。

▲村島審査員の「軍鷄」は臺灣で豆い時間に描き上げた畫でいはば卽興的な畫で我々の期待程に力作を見る事が出來なかったが、併あれ丈でも氏の技巧の達者な處や味はひが充分に出てゐる。

▲林玉珠孃は初入選ではあるが、中々逹てゐる。此元氣で勉强して下さい。

▲黃水文氏の「ゴムの木」は相當つちりはしてゐるが調子に變化せて吳れた。構圖といひ、色影といひ、調子といひ誠に申分ない。朝といふその氣分が出て、一つと描き甲斐があつたらもつと良い畫材を得たらもう少し押へたいものだ。

▲黃氏早々孃の「ヘチマ」は畫材の關係もありませうが、昨年の作程迫力がなかったのは惜しい。

▲林玉山氏の「朝」は傑作た、玆數年來見なかった優れた力を見せて吳れた。

▲田部猿團女史の「熱光」一進境を示してゐる。

▲秋山春水氏力作で腕は確かだが統一の取れなかったのは惜しい歡喜の內面的感じの出てゐないのが發念だ。

▲林雪洲氏の「秋」は蓮の葉に少し變化——調子や色彩の變化があるのが發念だ。

▲故林華嵩氏の『淡水風景』は構圖一方の雄である。

無標題
出處不詳，1937.2

錦鴻生〈臺展十週年展觀後感（二）〉
《臺灣新民報》約1936.10，臺北：株式會社臺灣新民報社

〔下圖〕
錦鴻生〈臺展十週年展觀後感（三）〉
《臺灣新民報》約1936.10，臺北：株式會社臺灣新民報社

△嘉義市ばかりでなく臺灣として的の誇の存在である洋畫家陳澄波氏は過般何を感じてか、市南郊の庄有地約一甲步の荒地を開墾し每日畫筆の間に自ら鍬を持つて士の香りに親んでゐるといふ

△純藝術家肌の氏にとつては、最も良き心身鍛錬策であらう、彼の景色絕佳な市の南郊丘の上に夕陽を背景に鍬を揮り上げる氏の姿は正に畫中の人であり其の全體が既に一幅の名畫である

臺 展

十週年展を見て（三）
◎……錦 鴻 生

▲水落光博氏の「なりもの」と壺」は柔かみのある良い樣た。

▲高田氏の「クロトン」美くしい色を出してゐる良い作だ。

▲高田氏の「クロトン」美くしい色の對照に相當良い效果を納め色の對照に相當良い效果を納めてゐるが、少し變りすぎた嫌があってないでもない。

▲陳澄波氏の「岡」は美しい綠の色と面白いたつち、ひねくれつた線、それが一つの畫面の動きとなつてゐるます、只惜しいのは畫分眠やかすぎる樣に感ずる『曲徑』の方は比較的に調和して氣持よく描仕上げてゐる。併前者の方が氏の個性がより良く出てゐる。

▲廖繼春氏の「臺南孔子廟」ならひは良いと思ふが、書なぐつた處があつて何だか物足りなく思つた。

▲陳南甫氏の「椅子に倚れる娘」は良く出來てゐる。今一意氣だしつかりやつて下さい。

▲楊佐三郎氏の『臺南孔子廟』らし單調だが、『凝視』は非常にさわやかな美しい色のコントラストをもつてゐる。中央の婦人の服は殊に美くしい。

▲陳德旺氏の『靑いドレス』色彩も此の作の樣な狙ひ方で行けば吃度何ものか得られると思はれる。

▲蔡雪溪氏の『牧童臨村』、狙ひ處も良く畫面に迫力もあつて良い傾向だと思ふ動物を描く場合には其の動物の習性を或程度研究して置いた方が畫面構成上或意味において大いに必要た、併し氏の服は殊に美くしい。

▲陳德旺氏の『靑いドレス』色彩も此の作の樣な狙ひ方で行けば吃度何ものか得られると思はれる。調子も割に破綻がなく感覺も鋭い。

臺展をぶらつき 西洋畫を見る

宮武辰夫

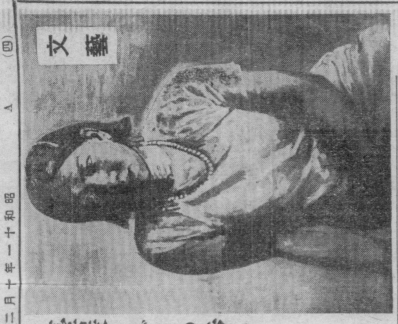

眞珠の首飾（臺展賣約）　李石樵

（賣約）　甫月桃鹽　陳澄波

宮武辰夫〈臺展漫步 西洋畫觀後感〉
《臺灣日日新報》日刊4版・1936.10.29 臺北：臺灣日日新報社

83

臺陽展洋畫評

吳天賞

額緣をつけて一枚いくらと賣られる、あの大量的に生產される、きれいさうな油繪、山紫水明にして均整のとれた極彩色の、あのきれいな繪がなぜ美しいといへないのであらうか。青い海の上にはジャンクの帆が風を孕み、薔薇の花はいかにも薔薇らしく描かれてあるではないか。しかもこれらは藝術ではないのである。

なぜであらうか。

正しく、これらの賣り繪には藝術と稱すべきものに出會つたことは稀である。これらの繪を單に飾り物として買つて飾る人であれば、其處になにがとつて代つて飾られてもいいのだから、それが藝術であることをも主張などはしないし、主張することも出來ないわけだ。

畫家と自他ともに稱する人が、さういふ賣り繪と、自分の藝術との區別がつかぬ人がないでもない。これはまがひものに違ひないのだ。

かういふ繪には飾り物としての商品以外に繪となるべき基礎條件を備へてゐないから、繪としての問題は提供しえないわけだ。

盲膜に映つたものは、たゞ平面的な形の骸あるのみで、そこには讀みとるべきデッサンの深みも味もない。

そして最も致命傷なのは、てつとり早く言つて、さういふ賣り繪には語られるなにものもいつてゐないのだ。だれが描いてもさうなるにきまつてゐる程度の、作者がたれであつてもいゝやうな、實はさういふゆき方を全部かなぐり捨てたところから繪畫は初めて出發するのだから、さういふ繪はてんから繪としての問題は成立しないのである。

作ることはなにも責められるべきものではないのだが、一般に藝術はさういふものでないことは明かである。

藝術作品としての繪畫は作者が語らうとする作品の核心が內在しなければ問題とはならない。

作者としては、モテイフとなるべき核心があるか、作品には核心が表現されてゐるかといふことが問題となり、鑑賞者側では作品の核心が讀めるか、その核心を通して作者のモテイフが讀みとれるかどうかが問題となる。

一應核心あるモテイフがきまつた場合は當面の問題として表現技術がどうのかうのと議論されるわけだ。作家同志の批評にはこれが多い。觀る方では、これはいゝ繪だとぴんと直觀にぶつかつてくる作品について徐ろにそのモテイフを讀み、表現の技巧を研究して、最後にまた全體としての氣分を味はつてみる。

つまり作家の方の創作過程と、鑑賞者の方の鑑賞過程は同樣のコースをとることが考へられる。

これ以上はわからぬといふわけだ。作家は古いと謂はれてゐるし、これ以上はわからぬといふ觀者であれば、その鑑賞力も疑はれるわけだ。この島にゐるわれ〳〵はこの點を警戒しなければならぬ。

作家にあつては、批評家がどう言はうと、自らよつて立つところの基底を固守しつゝ、藝術は倦滯をゆるされないものと觀念して、いつまでたつてもう一皮むく、むいたあとからもう一皮むく構へにはいる、といふ風にあるべきものと考へられる。

これと全然別ではなからうが、ある藝術家のゆき方は自分の觀定めた遠きにある目標と現在のゐ場所の間に一筋の線を引いて、その一筋道をこつゝく生涯かゝつて步むといふやうなのものもある。それもいゝのだ。たどへさうあつても、觀る側の人に一皮むいたなと、觀てとられるのは、その作家の飛躍的進步と謂はれてゐるわけだ。內なるものゝ進展とともに、手法の模索が、その作家に喜ぶべきユニークな畫風をもちきたらし

（12）

吳天賞〈臺陽展洋畫評〉

《臺灣藝術》第4號（臺陽展號），頁12-14，1940.6.1，臺北：臺灣藝術社

た場合は、觀る方でも胸がすいて手を叩くものだ。

賣る方の仕事はさういふ風にはゆかんが、藝道はいばらの道と覺悟してかゝることだ。さういふ見方から臺陽展を期待しつゝ、問題の作家と作品をとり上げよう。

▽…乃村好澄氏の「靜物」と黄奕濱氏の「饗庭秋近」はともに水彩である。同巧異質の兩存在とみるべきで水彩の持つ冷たさや透明性を鋭く摑んでもの、質を表現する前者と、達者な線描と點彩で複雑な畫面からあまり大したものを語つてゐないのが後者である。前者のは表現としての技術としての冴えをみせて、後者は描く技術としてのうまさに一種のマンネリズムに墮する危險を藏してゐる。水彩が持つ冷たさや透明性を鋭く表現する場合はもう一度突つ離す方が足らぬので甘く失敗した。

「卓上靜物、濱風、赤い壁」はいゝところであるが、從來の楊氏のよさどんなものか、描き拔けようとして書を觀るやうな書き試みてゐる中にまたぶち壊し、もう一度塗つたら繪が出來た。さうすれば一生一代の名作になつたのではないかと思はれる繪であつた。強いて言へば筆觸に思ひ切りがないのが物足らなかつた。「僕一年生」は顏がこはすつてゐる、體も。そのよつてきたる原因は清算されるべきだ。

同じく水彩の荒井淑子さんの伸びやかな凡作「アマリス」はよき出發を思はせる凡質のもので、「臺灣藝術」の挿繪などにみるやうな、よきセンスの潜在は汲みとれないことはないが作品としての效果はまだうすい。

▽…李石樵氏はちらかんだ形だ。行き詰つたゝめに作者の今迄の技能のよさを呼び集めきが理論的整理によつて抑つてストツプした形だ。「春」は凡てのいゝ色彩がストツプしてゐる。畫面の動きが理論的整理によつて抑つてストツプした形だ。

▽…風景畫に多くの觀るべき作品を制作してきた楊佐三郎氏は一つの轉轉をみせつつある。今まで描いてきた結晶體の作品を出したが、この點

岡田轂氏が言はれた、統率官のゐない兵團、あるひは兵卒のゐない統率を要するが明日の進展のためには失敗の冒險にも出くはすことであらう。從來の脱皮から新しく誕生したものに「茶房の一角」がある。この作品の出來については毀譽相半ばする作家だが、モティフや、雰圍氣の表現に成功してゐる。一見弱いほゝに歸するといゝ。ここでソロモンの高貴な衣を拔き捨てゝ山百合のよさをめてゐたな追求には獎められないの休息をせよ、と……この作家にはたまには一日位魚釣りに出かけることをすゝめる。

以上の意味の上で「屋外靜物」は歴卷だが、かうもいゝ色と、タッチと線を呼び集めて畫面の效果をぶち壊さなかつたものと感心する。かうなると、もうすこし描き拔いたらどんなにいゝか。描き拔けようとして書を觀るやうな書を觀るまでに昂揚するといふ。色彩による立體的デッサンを、もつと追究するといゝのではないか。

▽…張平敦氏にはもつと新鮮な感覺を加へて欲しい

▽…廖繼春氏の色彩は一昔前にたちもどつた感じだ。作者にとつては最も安全な地帶だが一度乗り出した船を向ふ岸まで漕ぎつける努力が欲しい。「露臺」は廣い畫面を征服し切つてゐない。素質のよさが分散した形

▽…鄭安氏には、色彩の品格についてもう一歩も二歩も感覺の駒を進めて貫ひたい。「綠衣」については平面の上のでなしに立體感、質量感のデッサンについて緻密な追求をすゝめる。「泰光」は近景が氣にかゝる。點景人物の動きによつて一脈の生氣を與へた形だ。

▽…田中清汾氏の「庭の習作」は樂しに描いたところは、輕くあしらつたところが態度としての缺陷である。もつと純粹な美への感動と壯重きをこの作家に望む。

▽…陳春德氏にはもつと色彩の生氣を求める。その才氣は歴へ必要はないが、もつと畫面に餘白でなしに空間が欲しい。氏の作品は達者な書を觀るやうな氣持だ。それはいゝ

だ。自分の素質を信じてもつと描き拔いていゝのではないか。尠くとも三點は出して欲しい。

▽…李梅樹氏は描く力と自信が出來たのだから、今後は色彩の冒險を試みて欲しい。それが時代の要求にもかなふ。クラシックと新しい今日との中間から早く拔けてくれるといふ。

▽…田島正友氏は現在から一歩も退いてはいけないと思ふ。いよいよ本格的精進に入るといふ。「村の子供」の軟い色調はわるくない。「晴日」は構圖が面白い。どちらもいゝ素質の繪である。

▽…劉震聲氏の「二階より隣家を望む」のよさは生れたものといふよりは、作つた效果だといふ感じだ。そこにこの作品の隱れた致命傷がひそんでゐる。もつと生々しい感動が畫面の一角に生動してゐると大したものだ。

▽…洪水塗氏の「林木源庭園」はもつと對象を生きものとして扱ふといゝ、畫面全體にゆきわたらしたデコラティヴな強さは捨てがたいが、それだけでは非常に強烈な標本を提供したゞけだと謂はれないこともないから。

▽…陳澄波氏の「日の出」は作者の覇氣がめづらしく傳はつた作品だが、この作者には内なるものゝ誕生と、それの磨きを希望する。

を狙つたもの「塔山」は朝日の明る
いし又これが作家の身上であらう。
斯く考へる時我々畫人は安易に陥る
事なくもつと〳〵苦しみ、士まぶれ、
輝ける聖代の執れの勇士に列すると
も後れを取らぬやうあり度きものと
思ふ。

さを表はさうとしたもの、共に過渡
期の作として今後の研究に俟たねば
なるまい。

以上簡單ながら寸評を加へたもの
の自分の顏にはお互に自惚を感じ易
きものと思ふ。

私のらくがき

陳春德

A

釣つても釣つても釣れないと云ふ
のに、楊佐三郎の釣り狂は、年が重
なるに從つてます〳〵昂揚して來た
やうである。春の陽氣に促がされて
か、又もや居ても立つても居られな
くなつたらしい。この頃、たまに訪
ねて行つても
「まだですか」
と奧さんに尋ねると
「えゝ」
と答へるのである。勿論「えゝ」の
次には「お魚釣りに出掛けました」
といふ言葉が省略されて居る。

奧さんが居ない時は、坊やが出て
來て、まるまつちいお目々をパチク
リさせ乍ら
「ババはね、おちゆりよ、おちゃ
やかなちゆり……」
とお父ちゃんが今にたゞ見たいな
でつかいお魚を下げて歸るだらうと
思つてゐる。

ところが、彼はついこの間、小基
隆でウナギを澤山釣つたさうだが、
どうもこれは怪しいと思つた。一體
彼が水面から引上げた釣針に魚がか
ゝつてゐるのを嘗て私は見たためし
が無いのである。若し今度のウナギ
のお手柄譚が事實であるとすれば、そ
れは彼にとつては驚異的な進歩と云
ふべきであらう。では、件のウナギ
はどうなつた、とまでは執酷く聞い
て見なかつた。家に持ち歸らない樣
子から察するに、小基隆で料理して
しまつたかどうだか……。

彼に云はせると、釣れるにしても
釣れなくとも釣りする人の境地の良
さは、くめども〳〵盡きぬ興趣が湧
くものであると云ふが、それにして
も一度は楊氏の釣つた魚で御馳走に
あづかりたいものである。

こつちの方が慣れてゐるかも知れな
い。

C

廖繼春は、心の清い宗教家です。
穩健で着實で、おまけにルローモー
ションで……と誰かゞ云つたと云
ふ。

D

李石樵は、むつり屋で御座つた
か。然し話したい時、語らなければ
ならないとき、あなたのあの燃え立
つやうな眼光と熱情を、私は覺えて
ゐる。私は、昔アボリネエルといふ
詩人が、アリイ●ローランサンに送
つた四行詩を思ひ出す。

　あゝかの女と夫婦になりた
　い。
　——鳩よ
　聖靈
　基督を生んだ愛よ
　私もお前のやうに一人のマリ
　イを愛してゐる。

B

李梅樹のアトリエで食べた粉麵
（三峽米粉とそばのチャンポン、一
碗五錢なり）はもう五六年前の思ひ
出となつたのに、私にはまだその味
が忘れられない。不思議である。何
だか分らないやうな味だつた。

五錢は五錢でも、時々彼と語り合
ふ有為無為の長い話は、この五錢そ
ばの點心によつて持ちこたへられる
から眞に重寶なものであつた。

山あり河あり谷あり森ありの澄み
渡つた大自然の中で、今日もバナ
ナと水牛などの制作に熱中してゐる
かと思ふと、翌日は田舎の公會堂に
大官小官などを肩を並べていやに濟
ましてゐる彼を見かける。これでも
わしは、庄の協議會員だよ、とは口
に出さ無いがまさしく三峽の顏役の
一人でもあるのである。それで庄の
若者の結婚披露宴があると、大方彼
の祝辭がどう〳〵として星月夜の窓
外にたなびき渡るのである。

「新郎は○○の秀才、新婦は○○
の才媛……」繪の具を溶かす以上に
繪の具を溶かす以上に
の才媛

E

A子といふ女に賴まれて、神戸か
ら買つて歸つた紺碧色のパラソルを
大事にしまつて歸つたが、陳澄波が家
へ來て、實は嘉義を立つ際に娘に紺
碧色のパラソルを賴まれたが、臺北
を探し廻つても娘の好きさうなのが
見つからないので困つてゐると云ふ
のである。いつ何處で嗅ぎつけて來
たのか、今にもA子のパラソルを出
したく〳〵と云はんばかりにせき立て
る。私はためいきをした。折角五日
間の航路を經てやつと持ち歸つたも
のを、と出し惜しんでゐたのである。

然し彼の父性愛の強さには、私も
根負けしてしまひ見す〳〵その紺碧

色のパラソルを送つてしまつた。する
と一週間後に嘉義から一通の禮狀と
嘉義飴が三箱も送られて來た。その
手紙にはこんなことが書いてあつ
た。

——陳君、嘉義飴はパラソルより
もずつと甘いぞ。

陳春德〈我的塗鴉〉
《臺灣藝術》第4號（臺陽展號），頁19-20，1940.6.1，臺北：臺灣藝術社

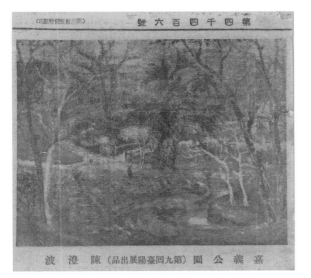

〈嘉義公園（第九回臺陽展出品）陳澄波〉

《興南新聞》第4版，1943.4.25，臺北：興南新聞臺灣本社

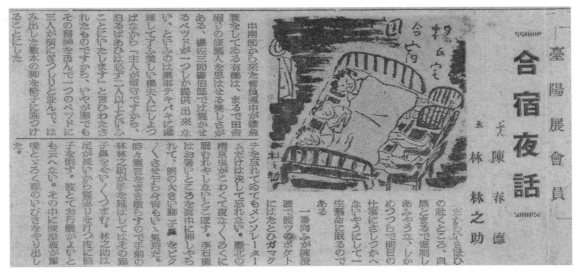

陳春德、林林之助〈臺陽展會員　合宿夜話〉

《興南新聞》第4版，1943.5.3，臺北：興南新聞臺灣本社

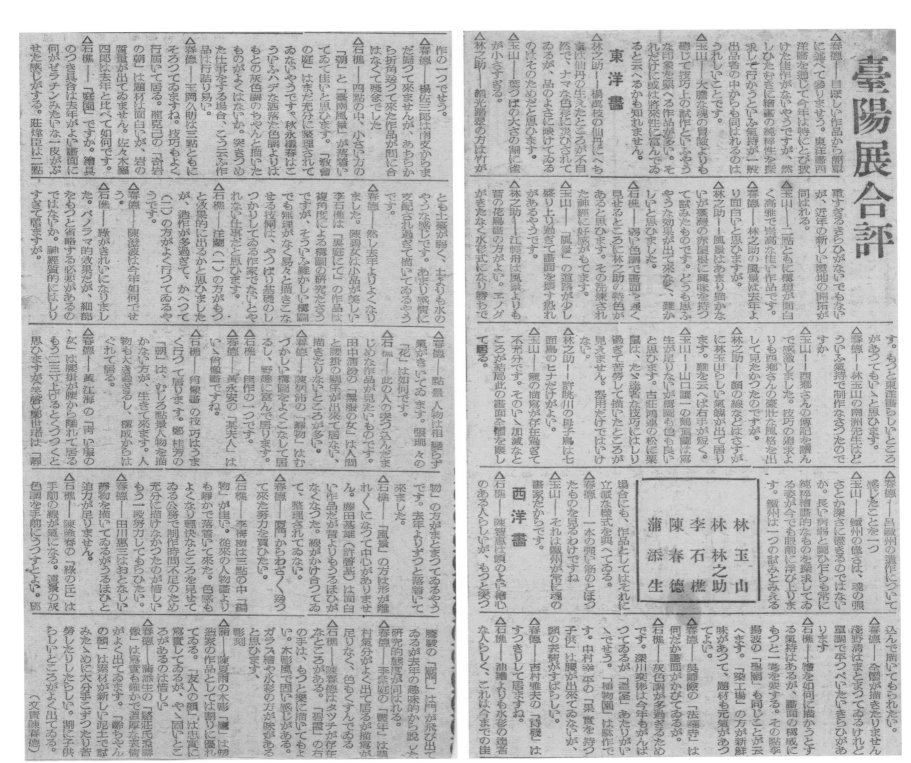

陳春德〈臺陽展合評〉

《興南新聞》第4版，1943.4.30，臺北：興南新聞臺灣本社

書信
Correspondence

一、一般書信 General Correspondence

Syuasei致陳澄波之電報
1926.10.12

安田耕之助致陳澄波之書信
1926.11.20

拜啓
愈々御清適奉賀候陳者來ル二十七日ヨリ十二月十一日
迄本市岡崎公園第二勸業館ニ於テ帝國美術院第七回美
術展覽會出品京都陳列會開催致候ニ付便宜御觀覽被下
度別紙特別觀覽券相添ヘ此段御案內申上候　敬具
大正十五年十一月二十日
京都市長　安田耕之助
陳澄波殿

陳澄波致賴雨若之書信
1927.7.6
（圖片提供：黃琪惠）

謹啓
綠濃き強い光の中に皆々樣には益々御健勝の段奉賀候
陳者今般私の日頃研究致し居り候處の未熟な作品を七月八日
より今月十日まで嘉義公會堂に於て展覽會を開催すること
に相成候まして各位樣の御請覽を仰ぐ程の物に無之候も島內美
術界の爲めに御高評ご御注意を承り一層努力致す考へ
に有之候間御多忙中御來觀の榮を賜り度御案內申上候
誘ひの上御來觀の榮を賜り度御案內申上候　敬具
昭和二年七月
六日
嘉義街字西門外七七九番地
陳澄波
追啓　御來場ノ際事務所ヘ御立寄被下度茶菓ノ用意致シ置候

楊佐三郎致陳澄波之書信
1929.11.29，現只留存信封

信封正面（右）：
上海西門林蔭路藝苑
陳澄波殿

信封背面（左）：
一九二九、十一、廿九日
文房具　臺北市京町一丁目
洋畫材料　小塚　第一支店
日本畫材料　電話一〇二七番
美術額緣　振替臺灣三六一〇番
楊佐三郎印

朝鮮總督府致陳澄波之書信
約1929-1933年，現只留存信封

信封正面（右）：
支那上海西門林蔭路
繪畫研究所
陳澄波殿
第四種

信封背面（左）：
朝鮮總督府
一九二三ー美術學校
（單封筒第一號）（松本勝）

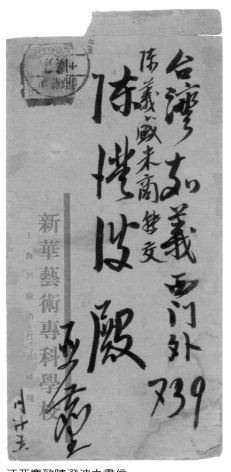

汪亞塵致陳澄波之書信
1932.6.25

石川欽一郎致陳澄波之書信
約1933.11.21

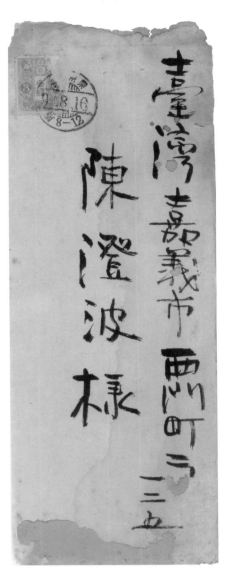
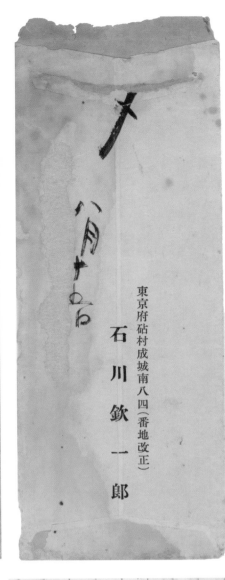

臺灣 嘉義市 西門町ラ 二三五
陳澄波 様

〆

八月十五日

東京府砧村成城南八四（番地改正）

石川 欽一郎

拝復 お手紙 番外 錄兄一まで
大兄 益 御精房で 大慶に存じます
何よりで 一生懸命に やって下さい 藝術家は
生涯の研究ですから
さう 一体 小生は廢品よりも 大兄を選んで居
たのでしたが 君が上海に行かれたので 一寸
台湾に縁が遠くなつたわけです 他の候補者
は少しまだ 不適當と思ひますが 運動の世の
中ですから どんな 結果になるか 解りません
それは それとして 大兄には前のめうに 純水
個性のよく現れた 巧まる 描かうとしまいやうな
あの絵の行き方で 進で やつぱり奈何です
そして 帝展より他 東京の主要展ラン合
を目標として やって ごらんなさい さうすれば

台展などは 附随して 来ませう
什しも 台展も 内容がまだ 貧弱お割合には
体裁ばかり ヱラさうで 小生などの気持には
合ひませんが やって居まうには 何とか 成つで
せう
フランスは 今為替が 高いから 当分行
のは バカらしいでせう 東洋美術（支那や
印度）を 研究おきなさい フランス
支那の古画は 我々の母参考で フランス
よりも 有益です
東京も比項 台湾信塾いです
何卒 勉強を 祈ります

八月十五日

澄波大兄

欽生

石川欽一郎致陳澄波之書信

1934.8.15

新野格致陳澄波之書信

1934.10.16

94

謹啓　時下初春の候益々御多祥の段奉賀候
陳者當市々制施行五周年記念誌刊行に關しては特に玉稿を賜り御蔭を
以て印刷完了仕候に付別冊御高覽に供し庭茲に感謝の意を表し奉り候

敬具

昭和十年二月九日

嘉義市尹　川添修平

陳澄波　殿

川添修平致陳澄波之書信

1935.2.9，此信夾在《嘉義市制五周年記念誌》（1935.2.9，嘉義：嘉義市役所）內。

<div>

臺
灣
美
術
展
覽
會
事
務
所

總督府文教局社會課內〔電話代表一七〇〇番、構內七三番〕
會場 臺北市龍口町、教育會館〔電話三〇九七番〕

</div>

<div>

臺
義
市
西
門
町
二
ノ
一
三
五

陳
澄
波
殿

</div>

<div>

謹啓 時下初秋の好季貴殿益々御清穆の段奉賀候

陳者第十回台灣美術展覽會も愈々會期相迫り候折柄

斯道御精進の御事と拜察致候、本島畫壇の重鎮とし

て本年も御力作御出品を御待申居候

會場は例年の通り教育會館を使用致すことと相成居

候處御承知の通り場内狹隘に付き無鑑査の各位と雖

も規定通り三点を陳列致すことは不可能かとも存ぜ

らゝ候に就ては豫め御含置願度

尚御出品畫には順位を附せられ此度願上候　敬具

昭和十一年九月二十九日

臺灣美術展覽會副會長

森川繁苫

陳
澄
波
殿

</div>

深川繁治致陳澄波之書信
1936.9.29

陳春德致陳澄波之書信
1936.11.4，現只留存信封

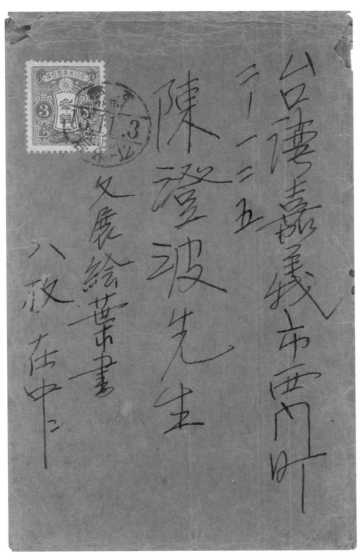

深谷栖州致陳澄波之書信
1938.11.3，現只留存信封

台灣嘉義市西門町
二丁目一二五
陳澄波様
永久保存、

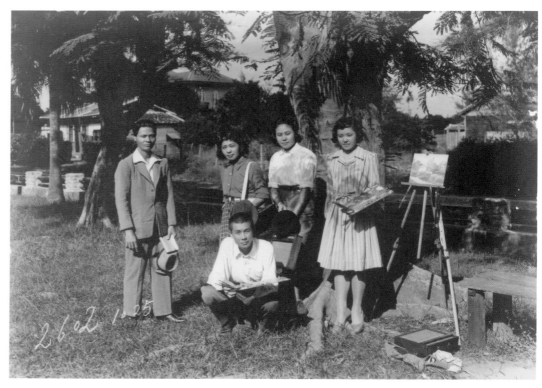

美術家聯盟

事務所
東京市杉並區和田本町
八三二（木村方）

太田とき子様の
送別記念撮影

陳澄波

黑川純子

白尾安子
平田同

太田とき子

昭和17年

美術家聯盟致陳澄波之書信與所附之照片
約1942年

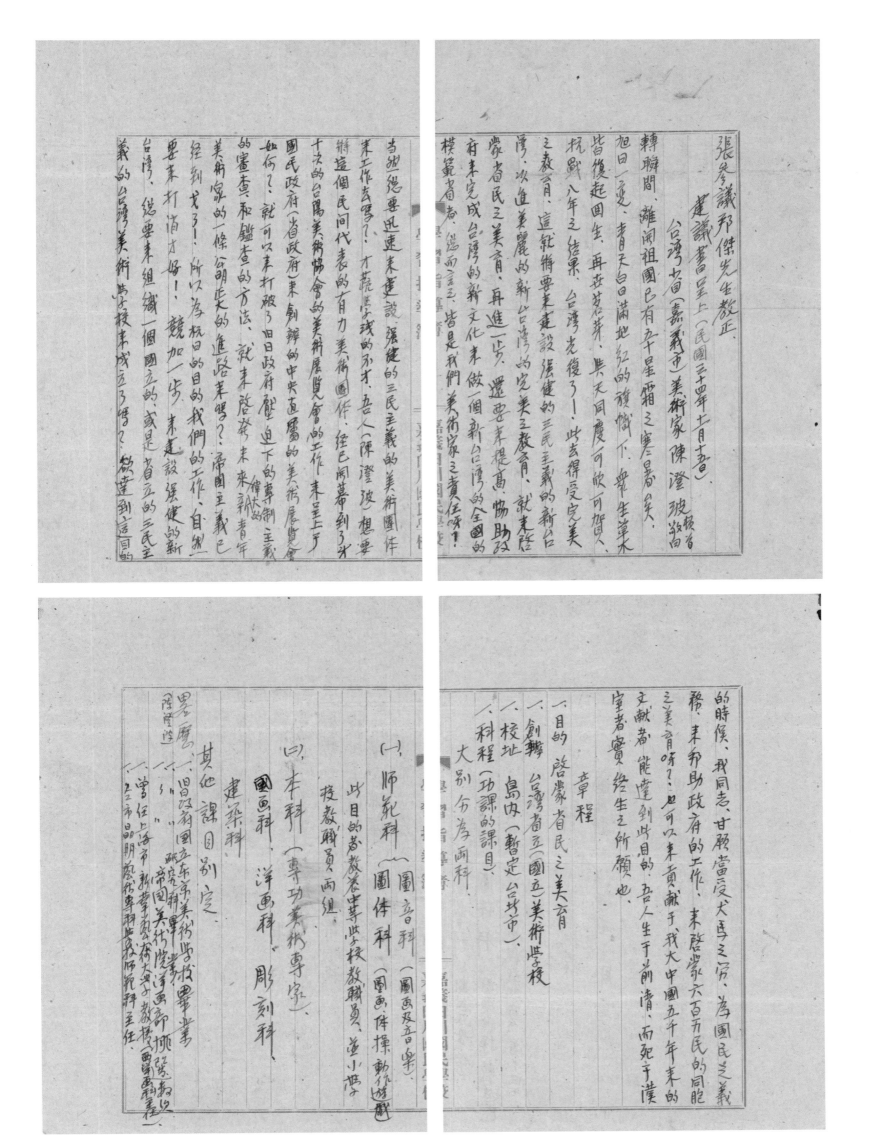

張參議邦傑先生教正.

建議書呈上（民國三十四年十一月十五日）.

台灣省（嘉義市）美術家陳澄波敬白 稽首

轉瞬間、離開祖國已有五十星霜之寒暑矣.旭日一變、青天白日滿地紅的旗幟下、眾生草木皆復起回生、再吐芽花芽、其天同慶可欣可賀、抗戰八年之結果、台灣光復了！此去得受完美之教育、這就將要來建設張健的三民主義的新台灣、次進美麗的新台灣的完美之教育、就來啓蒙省民之美育、再進一步、還要來提高、暢助政府來完成台灣的新文化來做一個新台灣的全國的模範省者、換而言之、皆是我們美術家之責任呀！

的時候、我同志、甘願當受犬馬之勞、為國民之義務、來幫助政府的工作、來啓蒙六百五萬民的同胞之美育呀？如可以來貢獻于我大中國五千年來的文獻者能達到此目的、吾人生于前清、而死于漢室者實終生之所願也.

　章程

一、目的　啓蒙省民之美育

一、創辦　台灣省立（國立）美術學校

一、校址　島內（暫定台北市）、

一、科程（功課的課目）、
大別分為畫科

（一）師範科　圖畫科　（圖畫及音樂）、
　　　　　　圖音科　（圖畫、體操、動作遊戲）

此目的著教養中等學校教職員、董小學授教職員兩組.

（二）本科　（專功美術專家）、
　　　國畫科、洋畫科、彫刻科
　　　建築科
　　　其他課目別定.

當然總要迅速來建設、張健的三民主義的美術團體來工作去罷？才薈萃地球的英才、吾人（陳澄波）想要將這個民間代表的有力美術團作、經已開幕到了十十次的台陽美術展覽會的美術展覽會的工作來呈上于國民政府（省政府）來創辦的中央直屬的美術展覽會如何了？就可以來打破了旧日政府壓迫下的專制主義的審查和鑑查的方法、就來啓發末來新青年美術家的一條的進路來罷？帝國主義已經到戈了、所以為抗日的目的我們的工作、自然要來打消才好！競加一步、來走設張健的新台灣、總要來組織一個國立的、或是省立的三民主義的台灣美術、為早授末成立了嗎？就達到這目的

墨歷：
一、當任上海市新華藝術專科學校教授兼西畫科主任.
一、昌設藝苑繪畫研究所主宰洋畫部.
一、日本帝國美術學校畢業.
（陳澄波）

陳澄波致張邦傑參議之建議書
1945.11.15

吾兒知悉：

八月中秋，此夜因吾兒不在家，你母親事感覺寂莫，古郷天，是你祖母的忌晨，照常殺雞，買肉、小菜、中秋餅、菜餚了，就祭祖宗，此較鬧熱了。看兒的観月會，或是親友，或是醫院在婦々的家，我们上街上范月一夜，賞範月之閑係，到公園去玩々人多，參教師連，房在此賞閑範月會，設宴席鬧熱一夜，螢林々野木場，那張殺魚入，九分々々，再兩天後，就可以繪成，色彩，顏色，超過日本的。

他的小孩们才好，大不平安年年事過，且諸事發心，九月中大概有一次學畫的関係万到臺灣去，有的对什麽事，早々要告訴你母親說，法准備，綿團近日中不々送成臺灣，誰快多了，不是半價流行的利害，一山年一百二十克盛的消息，鮮魚販賣解放自由，作你崇夜精神用功平葉夹口了，很多研究似未来的大展史家为吾你卷々希於甚至，天氣好的多

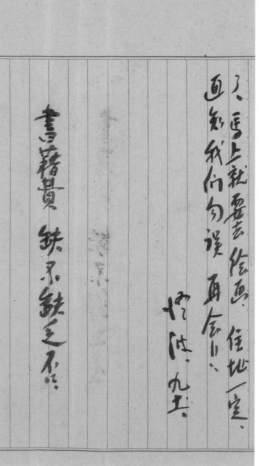

書籍貴　鉄界鉄之不々

了，再上就要去陰画，住地一定，直気我们句誤再会々。

修波九五

時代好，氣魄不美，如樣年輕的魚很鮮明，另外想要再繪一两張，先後殺神而甚善我们的老川了，這禄的鞋神，作你還要多用功一支，努力此々的科，作行志願的史四很不著興科！代表国家的研究、国家之精神，民族的団結，我国家的精華不醜呀々々用功，身体保重，多々々用功，似倒好々的興看不負你父親奮鬥孔在的精神了。時常去眉你的婦々，愛情

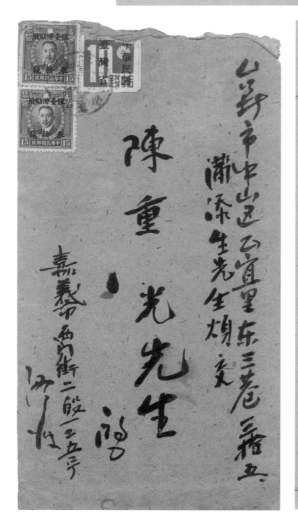

山野市中山遂石頭里東三巷番五
瀟添生先生煩交
陳重光先生　啟
嘉義市西門街二段一三五号

天氣日暫寒冷。台北比和義較低
冷氣，在那如何過去呢？
搬家完畢了沒有？完畢之時
早桌、通訊地址，以便通信勿
誤。爸母消息，還在你娛丈家
麼！現在之冷氣，衣裳過用未
過呢？簡快通知，就當設法送
去付用。你爸々畫作品，才二張
已经完畢，現進才三張繪了了
天，再行通同可以全新完畢

聽你媽々說，穿冷天之衣裳現在你
布迦過用的棉皮衣有的現在綫
天什麼過得去呢？雨傘欲購買
者可往大稻埕，大批傘行能買的，
欲買者相似在未用之。你爸々之雨傘
才可、往前一枝五十元。妨々尚未知道
大稻埕有一兩傘舖，從買就是，
夜間迂逢，請對你（房當）曆主先
借用妙々含了。米月初你爸々就有到珠。
再寄之治安、暫变亦傑。我家之自
朱用軽頭一付，今天早晨被小盗窃去。

流水滿路，社会一真々壞了！你那
迦日多小細之物、出下魯世忌、開南门
产对妹々弦要說一說。緊心切匆聲致
金欽亦要當畢。学校程度較低。可
噴。下情、不迦恨運命！者旦能
够再進投考于他校者，請進備
師範学院當昌者能批雅。再考他校
啓、不能考、暫迦一時。畢業再往大学
専門研究、其之一科亦一貫。
国文国語熱勿論。重免吾兒。你
亦當心加倍研究进政。

市紧忘研究勿讓英文自由会話有
能者。亦必全身在于教育界。亦進
別界之語動！所大多用心勿誤是
拃大毅保望。與力可以完分當研究者。
張防于甚出熱意就能奏動。
辆本進去毗会上、就能奏動。
爸目前無問題、你母教（八九之贊同）你
碧女亦誠意接待他。你意妨何了。
不買現北之大娛丈等了。七表义當中
密切分解。十月中過去。大概就可以
訂約。媒人大村本冊周温氏興遠博士

陳澄波致長子陳重光之書信
1946.9.25

張乃庚先生兩人及媒就可成立良緣、
因他現在司令部之機關受查之難、
備中、有過去定畢後、即可成局、
與外省人結婚、恐怕垂許不妨了、
一方而須要畫明了他之未涼、
美不美究?、前有婦之夫矣、這
妄害慎重考慮勿誤、婚姻一生、
重之事、不可輕舉動能為先、
看他三垂許亦不美、人格亦不美、
涌雜不敢書去、亦不大花費浪費用置、

自訴不便、開幕之慷、恐有可觀、
有其父必有其子、我兒?不魄你危々、
之努力、你亦要你祖父(字墨、秀才與
信、你亦光之市展挑選、此回三審重員、
請保重身作之限度、不謹將來三天
志、揚名聲我陳家之行幸呀!
這作事不必蒲氏氣過、我為馬別可以圖
表、以上之議有何意見、請客覆、
剞肉收養有兩百十件、不畏交約一千行
入手了、可不兩派補你之些費、經要
之金錢再可通知、付用、更念々、

經前雲、共等後當時、快態、出乳會後
之經过、及由來稟之、都有記振眼底繪
于碧要好之看過!所不你妤台造威天
有一案、誠意待他、
一方而恐怕市上罵她做一隻貓母、蒿為
不微脫之事、最要我家之名譽、
要確守、來揚名声、顯祖宗過去
之行幸呀!一方你光範之作品、
世許光後役之作品、氣質光輝燦爛、
力量有押垂之火氣、此回三會、可呈
你光範之實力誇現、筆到金之師呀

市立参先?

陳澄波 印

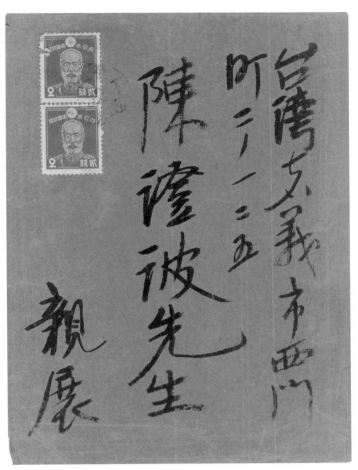

深谷栖州致陳澄波之書信

12.6（年代不詳），現只留存信封

春鳥會致陳澄波之書信

年代不詳，現只留存信封

二、明信片 Postcards

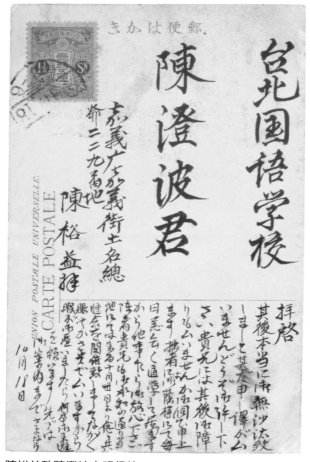

陳裕益致陳澄波之明信片

約1913-1917.10.18

The Kagi Formosan Branch School, 嘉義公學校分校教室全景（本許福製）

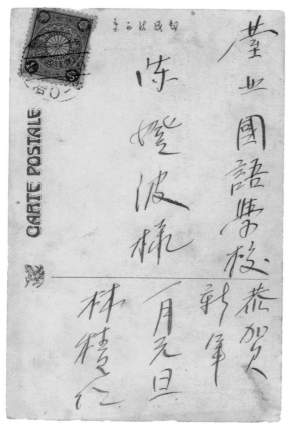

林積仁致陳澄波之明信片

約1914.12.26

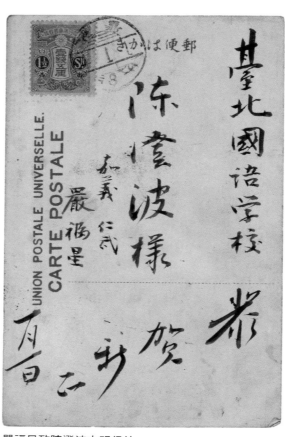

嚴福星致陳澄波之明信片

1915.1.1

（世界偉人）支那 元祖忽必烈

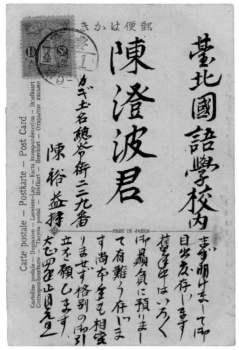
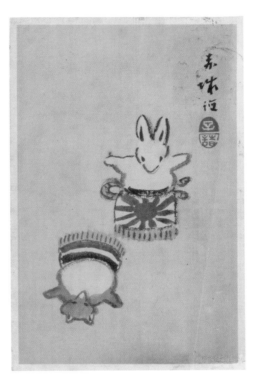

陳裕益致陳澄波之明信片
1915.1.1

徐先烈、徐先燁致陳澄波之明信片
1915.1.1

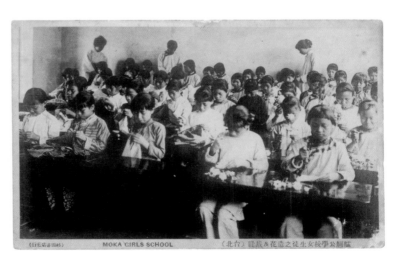

陳玉珍致陳澄波之明信片
1915.1.1

陳玉珍致陳澄波之明信片
1916.1.1

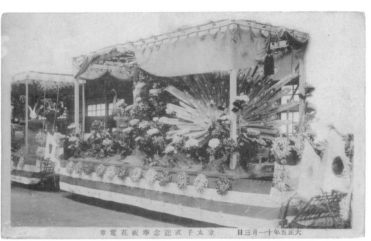

徐生致陳澄波之明信片
約1916

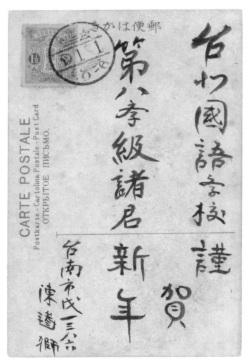

陳珍獅致第八學級諸君之明信片
1917.1.1

106

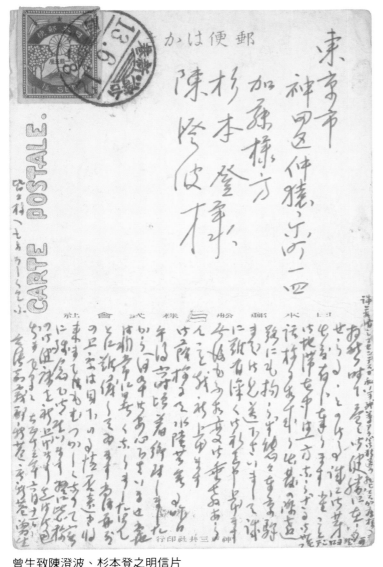

N.Y.K. S.S. "INABA MARU."

曾生致陳澄波、杉本登之明信片
1924.6.12

羅水壽致陳澄波之明信片
1925.1.1

周元助致陳澄波之明信片
1926.10.24

陳澄波致林玉山之明信片
1926.12.8
（圖片提供：林柏亭）

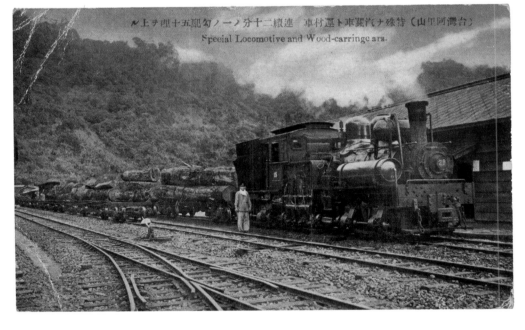

周元助致陳澄波之明信片
1927.10.14

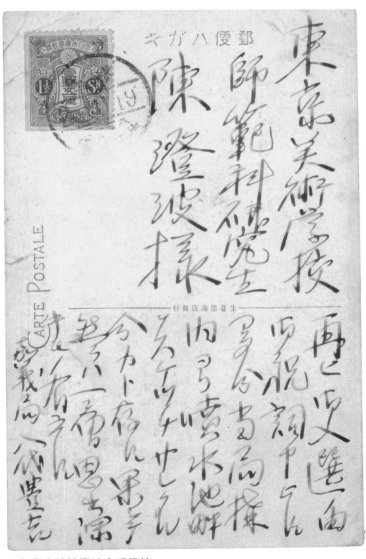

八代豐吉致陳澄波之明信片
1927.10.19

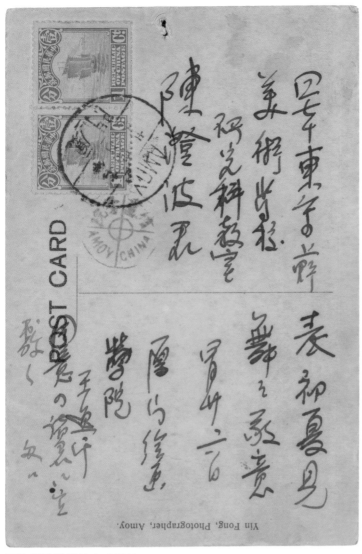

Yin Fong, Photographer, Amoy.

Pat San Temple, Amoy.

王逸雲致陳澄波之明信片
1928.4.26

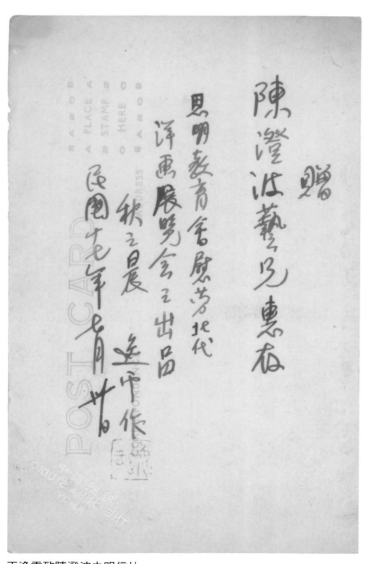

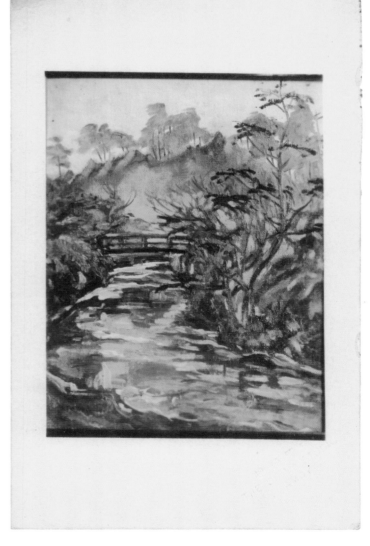

王逸雲致陳澄波之明信片
1928.7.30

林景山致陳澄波之明信片
1928.11.20

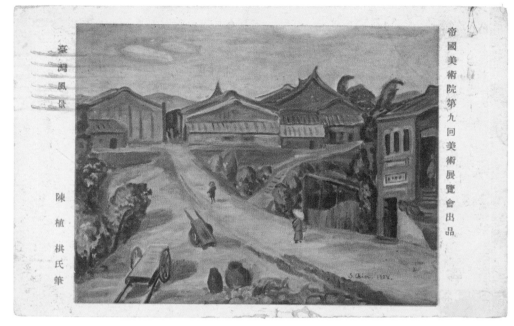

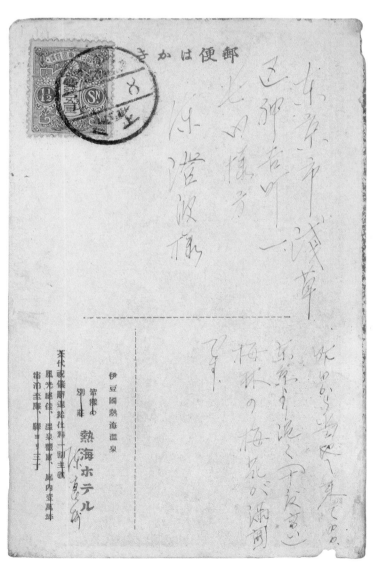

陳崑樹致陳澄波之明信片
1929.1.8

陳澄波致陳紫薇之明信片
1929.3.27

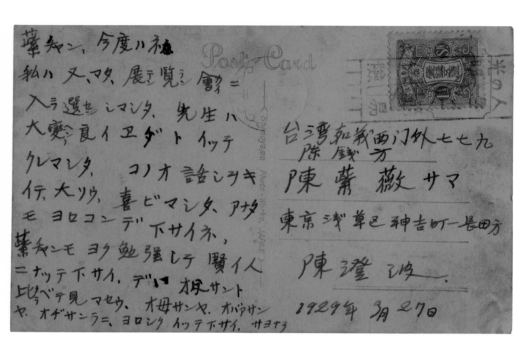

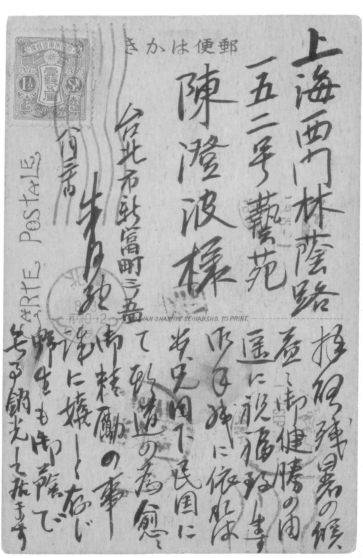

朱口口致陳澄波之明信片
1929.8.30

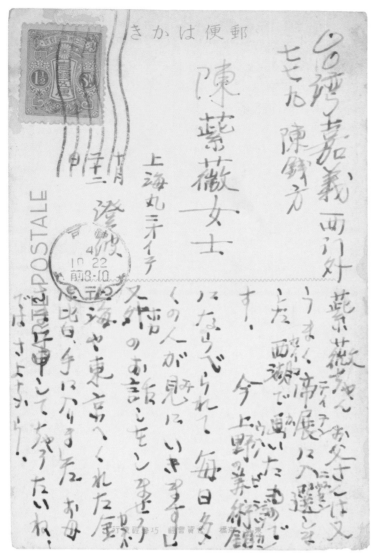

陳澄波致陳紫薇之明信片
1929.10.22

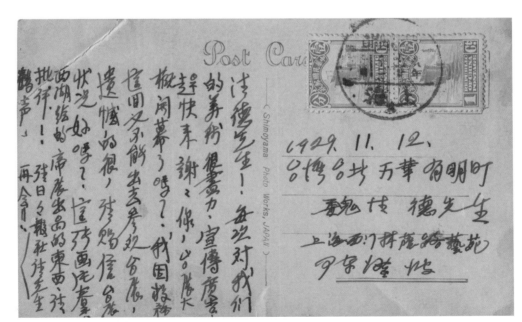

陳澄波致魏清德之明信片
1929.11.12
（圖片提供：魏淇園）

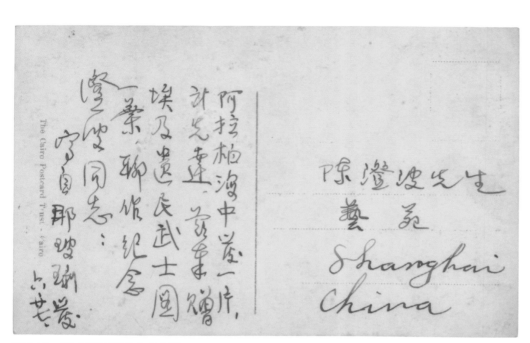

阿拉柏渡中卷一片，
計先生。菱華贈。
埃及遠民武士圓
一葉聊作紀念。
澄波同志：
空自那玻璃嵌。
点老爱。

陳澄波先生
藝苑
Shanghai
China

劉先達、茲東致陳澄波之明信片

1929-1933.6.27

Soldats Abyssiniens.

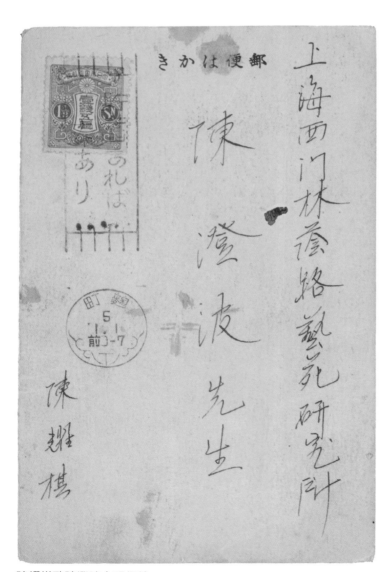

郵便はかき

の札ば
あり

上海西門林蔭路藝苑研究所

陳澄波先生

陳耀棋

陳耀棋致陳澄波之明信片

1930.1.1

賀正

1930.

新年ヲ々卿強壯
激烈的
活動
祝約!!

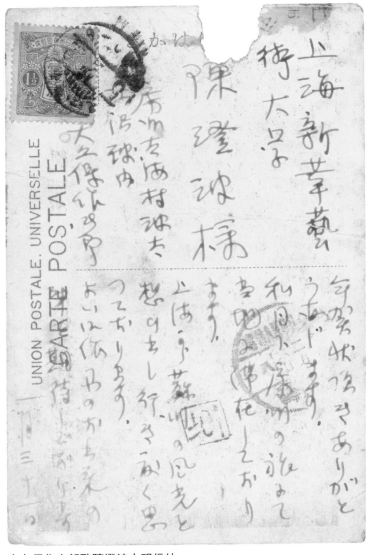

大久保作次郎致陳澄波之明信片

1929-1933.1.31

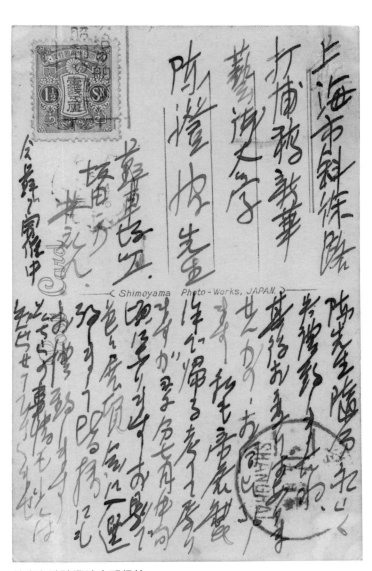

林應九致陳澄波之明信片

1929-1933

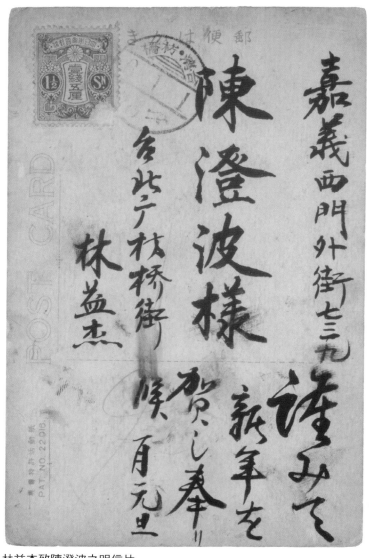

嘉義西門外街七三九
陳澄波樣
台北ゲ枋橋街ノ
林益杰
謹みて
新年を
賀し奉り
候百元旦

林益杰致陳澄波之明信片
1931.1.1

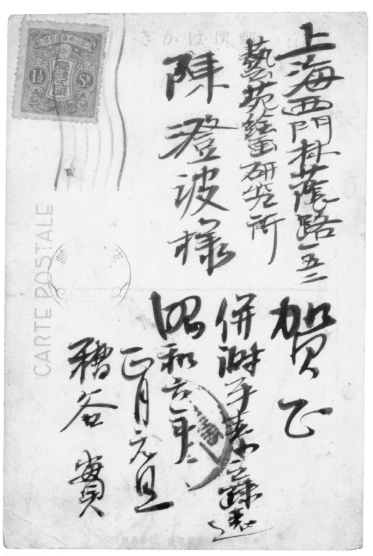

上海西門林蔭路三五三
藝苑繪畫研究所
陳澄波樣
賀正
偕游子壽○舞○
昭和六年
一月元旦
糟谷實

裸婦
糟谷寶氏筆
帝國美術院第十一回美術展覽會出品

糟谷實致陳澄波之明信片
1931.1.1

116

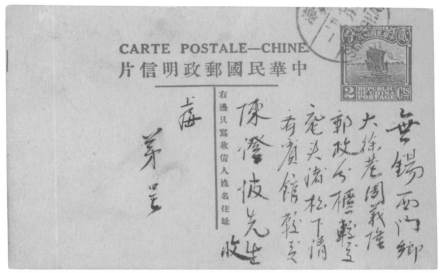

陳耀棋致陳澄波之明信片
約1931.7.24

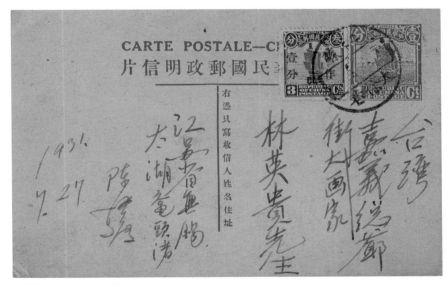

陳澄波致林玉山之明信片
1931.7.27
（圖片提供：林柏亭）

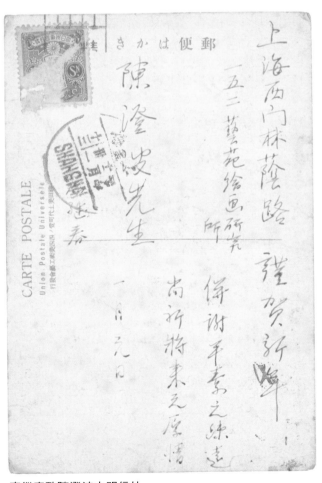

廖繼春致陳澄波之明信片
約1931.12.31

敬啓者四月二日迄四月六日止

舉行第二屆美術展覽會於亞爾

培路三〇九號明復圖書館謹請

惠教

藝苑謹啓

藝苑邀請參加第二屆美術展覽會之明信片
1931

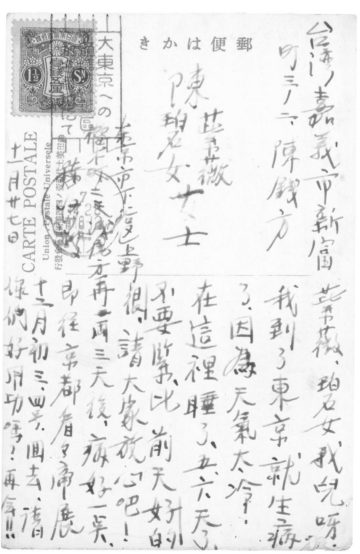

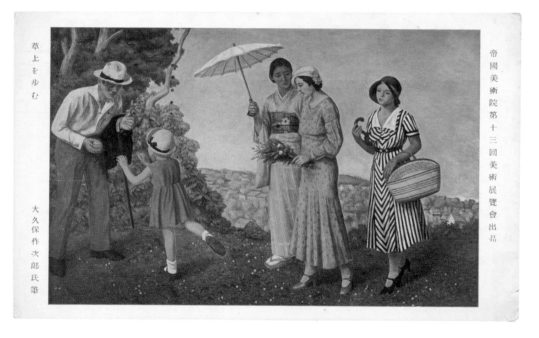

草上を歩む

大久保作次郎氏筆

帝國美術院第十三回美術展覽會出品

陳澄波致陳紫薇、陳碧女之明信片
1932.11.27

118

ハガキかきねましたから此でお送り致し新しますが章化で／さ／よき収獲があった／せうやく／らい上で咲生かられそこを他人からきかせた／君兄弟、新えん、載さんの詩／君に品ですよ私は三人号の子供とうづかった作品で
うれるか又とありやすと新色ます

章化市束門三ヶ里
楊模棒相字方
陳澄波堂

林榮杰致陳澄波之明信片

約1932

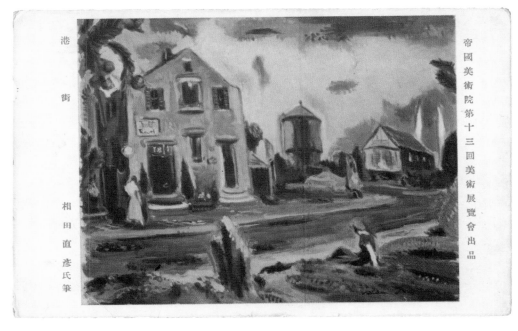

港街　相田直彦氏筆

帝國美術院第十三回美術展覽會出品

台島新民報

林天佑先生

謹　賀　新　正

元　旦

陳澄波致林天佑之明信片

1933.1.1

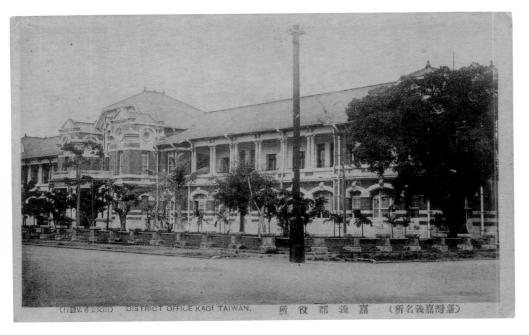

DISTRICT OFFICE KAGI TAIWAN.　嘉義郡役所　（臺灣嘉義名所）

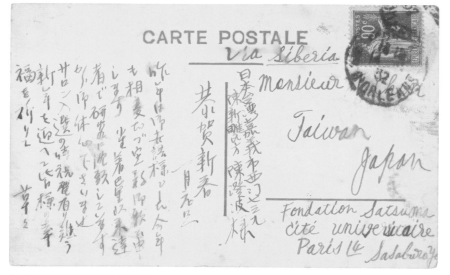

楊佐三郎致陳澄波之明信片

1933.1.1

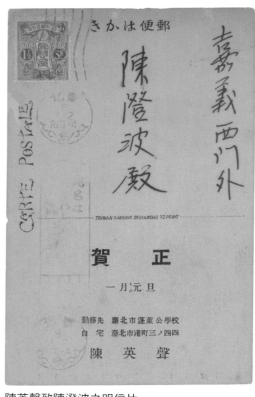

陳英聲致陳澄波之明信片

1933.1.1

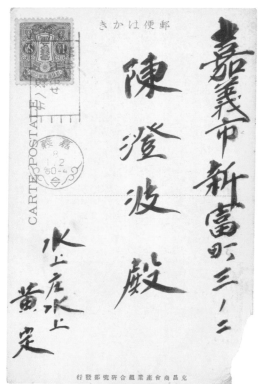

黃定致陳澄波之明信片

1933.1.2

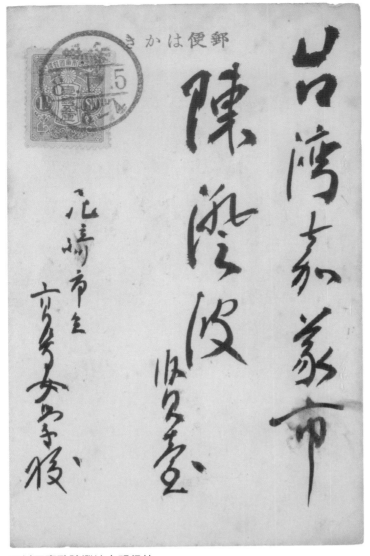

西川玉臺致陳澄波之明信片
1933.1.5

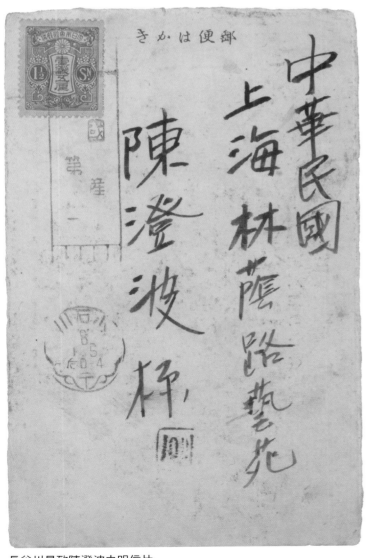
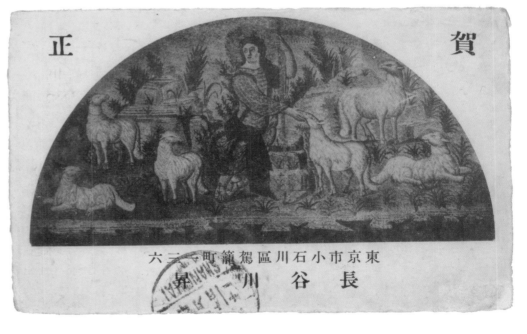

長谷川昇致陳澄波之明信片
1933.1.5

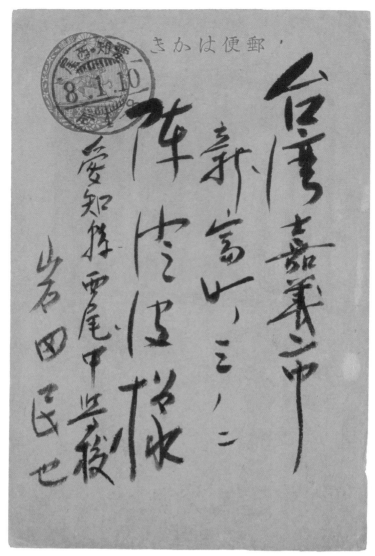

台灣 嘉義市

新富町一ノ三ノ二

陳澄波様

愛知縣電尾中學校

岩田民也

岩田民也致陳澄波之明信片

1933.1.10

嘉義市西門町二ノ一五

陳澄波殿

台北市新富町三ノ五四

明石啓三

明石啓三致陳澄波之明信片

1933.8.9

梅原龍三郎致陳澄波之明信片
1933.11.26

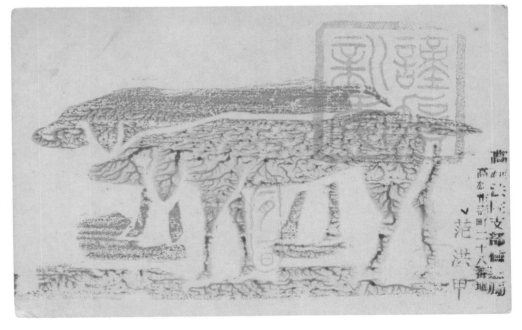

范洪甲致陳澄波之明信片
1934.1.1

陳英聲致陳澄波之明信片
1934.1.1

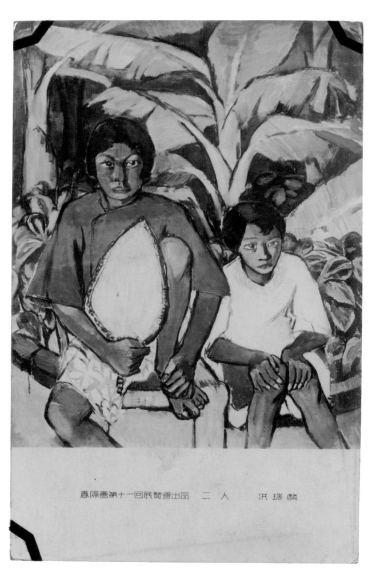

洪瑞麟致陳澄波之明信片
1934.1.1

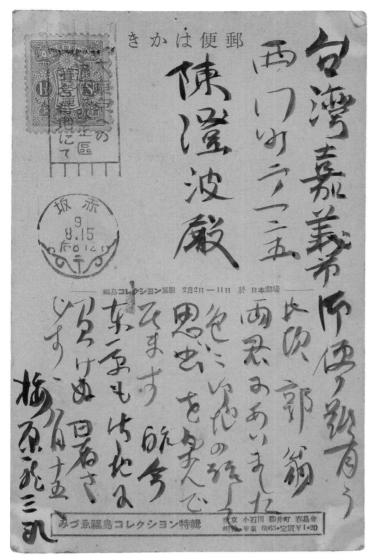

梅原龍三郎致陳澄波之明信片

1934.8.15

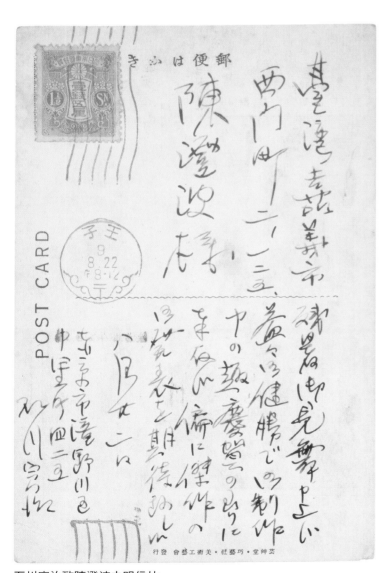

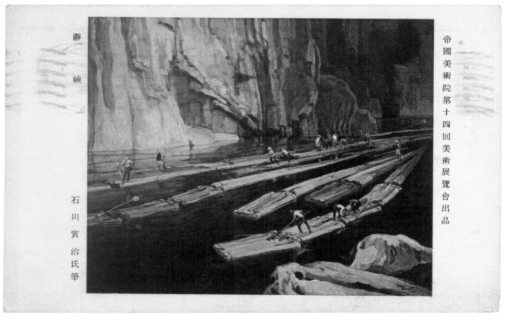

石川寅治致陳澄波之明信片

1934.8.22

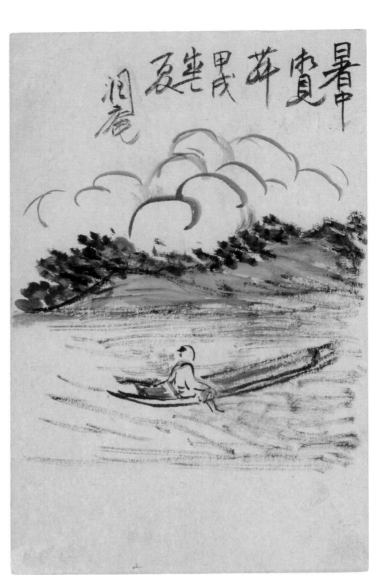

魏清德致陳澄波之明信片
1934.9.21

ある種の肖像畫

有島生馬

第廿一回二科美術展覽會出品

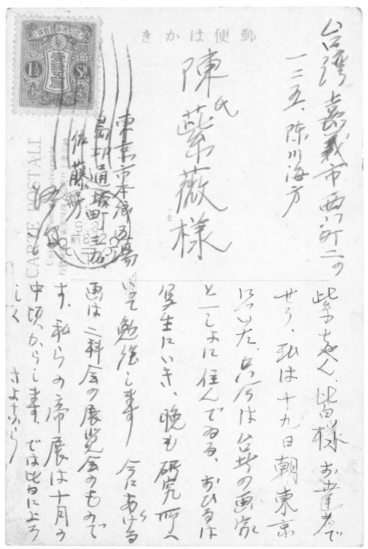

陳澄波致陳紫薇之明信片
1934.9.21

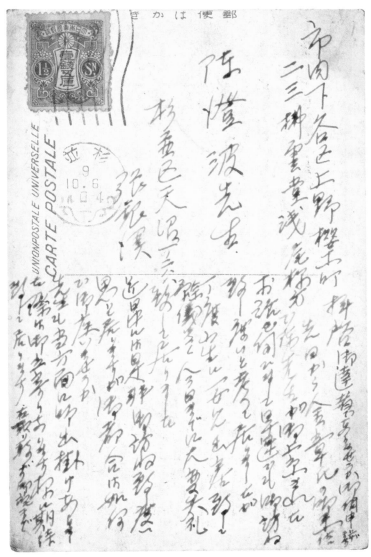

張銀漢致陳澄波之明信片
1934.10.6

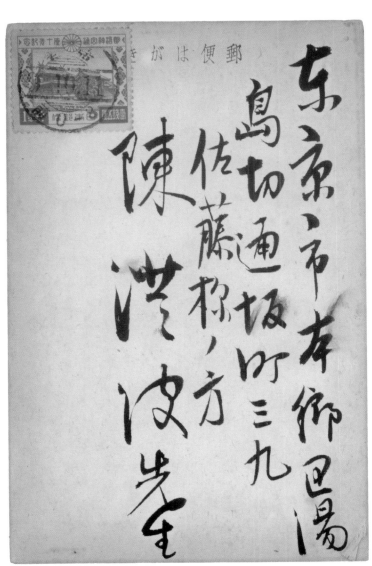

朱芾亭致陳澄波之明信片
1934.10.10

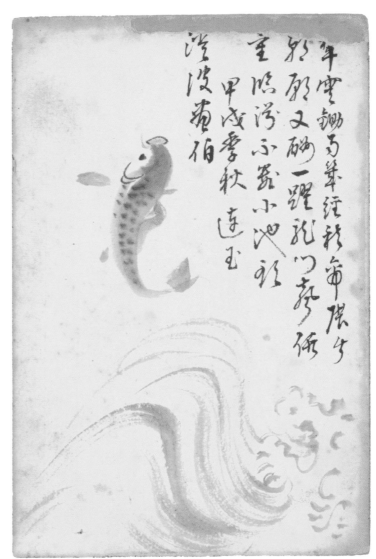

張李德和致陳澄波之明信片
1934.10.10

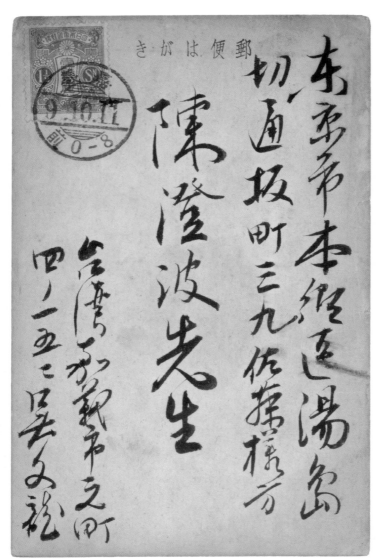

吳文龍致陳澄波之明信片
1934.10.10

128

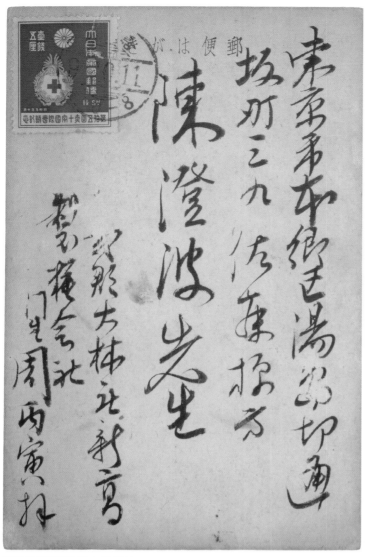

周丙寅致陳澄波之明信片
1934.10.10

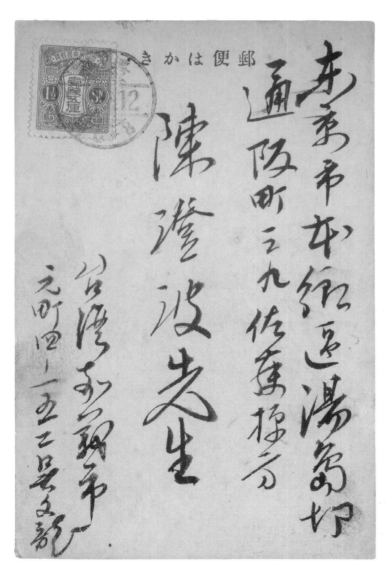

吳文龍致陳澄波之明信片
1934.10.12

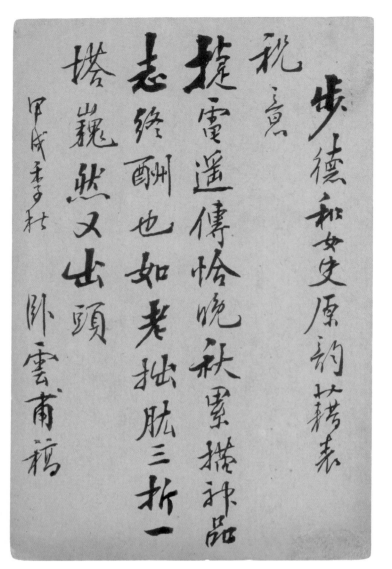

林玉書致陳澄波之明信片
1934.10.12

石川欽一郎致陳澄波之明信片
1934.10.13

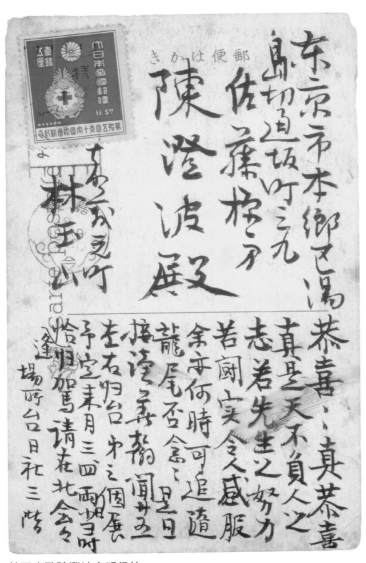

林玉山致陳澄波之明信片
1934.10.19

（37）（東國調品發行）　The Taiwan Shrine.　臺灣神社神苑全景

東京市本郷区駒込
島切追坂町三〇九
佐藤稽方
陳澄波殿

林玉山

恭喜、、真恭喜
真是天不負人之
志若先生之努力
若鬧上實令人感服
余亦何時可追道
龍尾否念々旦日
榻澄美翰聞廿三
去右歸台々三個展
予定来月三四両期
恰好加篤請在北会
逢場所台日社三階
令

謹啓時下秋涼の候各位益々御清適奉大賀候
陳者今般私達は春季公募の洋畫團體を組織致し臺灣美術
の發展を圖り度就ては來る十一月十二日午後二時鐵道ホ
テルに於て發會式を舉行致度候間御多忙中甚だ恐縮に存
じ候得共何卒萬障御繰合せの上御光臨の榮を賜り度此の
段御案内申上げ候
敬具

十一月十日

台陽美術協會々員（イロハ順）

陳澄波　廖繼春
陳清汾　顏水龍
李梅樹　楊佐三郎
李石樵　立石鐵臣

臺陽美術協會發會式請柬
1934.11.10
（圖片提供：余彥良）

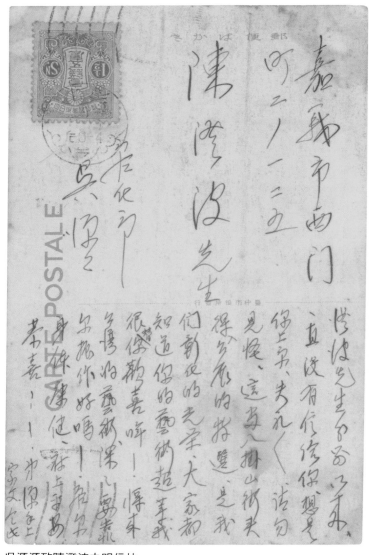

吳源源致陳澄波之明信片
1934.11

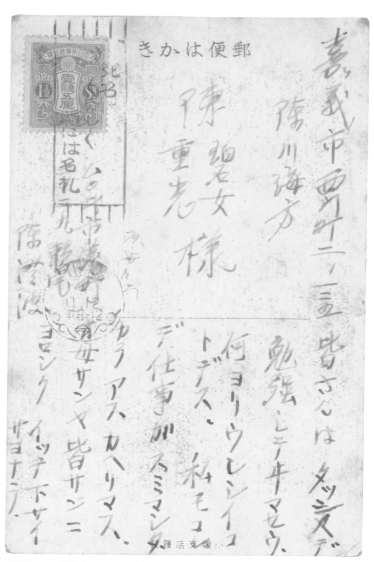

陳澄波致陳碧女、陳重光之明信片
1934.11.12

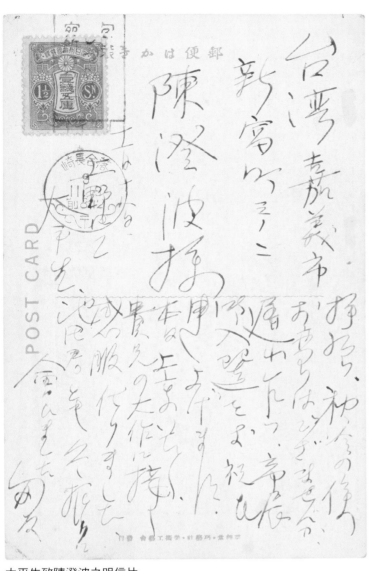

太平生致陳澄波之明信片

1934.11.18

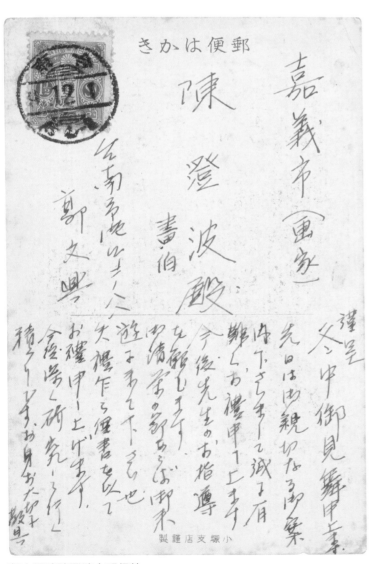

郭文興致陳澄波之明信片

1934.12.1

拜啓　秋冷の候益々御清穆に被為渉候段奉慶賀候
陳者這般同人の（帝展）（臺展）入選に際し盛大なる祝賀會を辱
ふし御芳情誠に有難く拜奉謝候此の盛大なる榮譽を勝ち得たる
は平素絶大なる御懇情御指導の賜と存じ謹みて厚く御
禮申上候尚今後共不相變御鞭撻の程切に奉冀候
右御禮旁御挨拶申述度如斯に御座候

敬具

昭和九年十二月一日

陳澄波　黄水文
朱市亭　高銘村
張秋禾　林玉山
徐清達

陳澄波等人致謝之明信片
1934.12.1

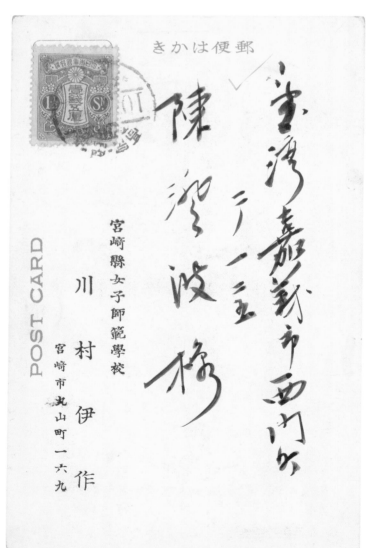

きかは便郵

陳澄波様

臺灣嘉義市西門外
二一三五

宮崎縣女子師範學校
川村伊作
宮崎市丸山町一六九

POST CARD

元旦

謹賀新年

橋　橘
新興都市宮崎を表現する第九翀橋の一で延長橋
三八五米餘（同二百十二米）幅員六六米餘（同九）

（文華堂發賣）

川村伊作致陳澄波之明信片
1935.1.1

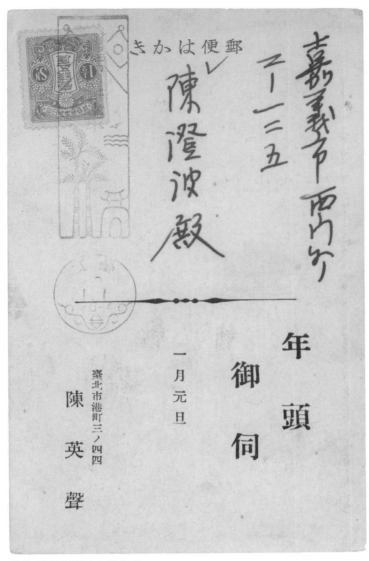

陳英聲致陳澄波之明信片
1935.1.1

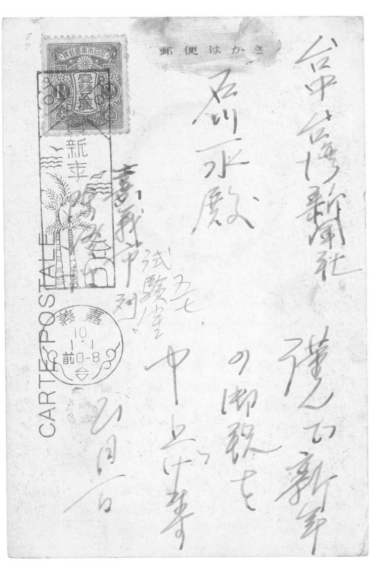

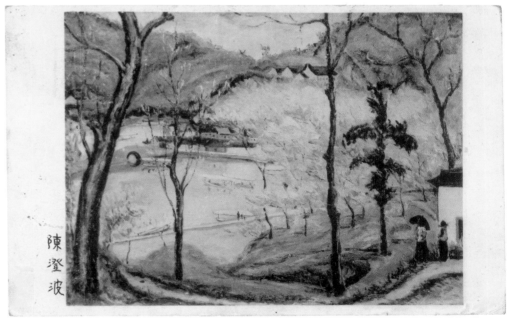

陳澄波致石川一水之明信片
1935.1.1

陳澄波致林階堂之明信片
1935.1.1

廖繼春致陳澄波之明信片
1935.1.1

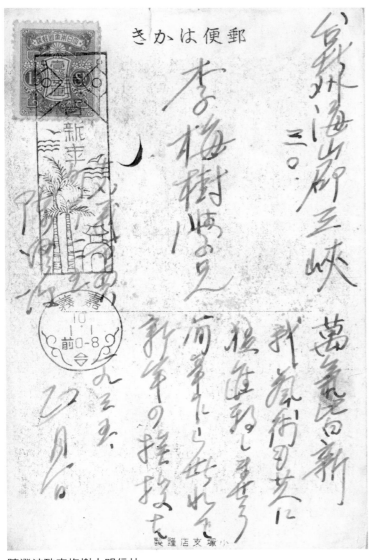

陳澄波致李梅樹之明信片
1935.1.1
（圖片提供：財團法人李梅樹文教基金會）

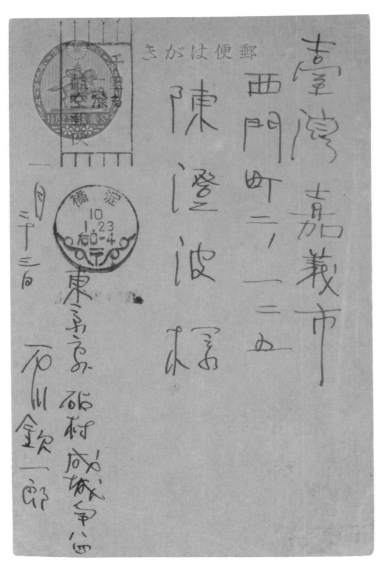

石川欽一郎致陳澄波之明信片
1935.1.23

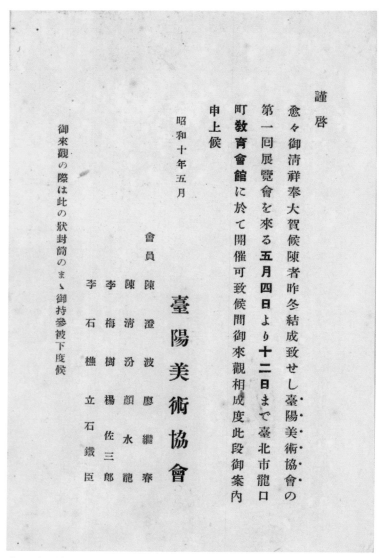

臺陽美展第一回展請柬

1935.5

（圖片提供：余彥良）

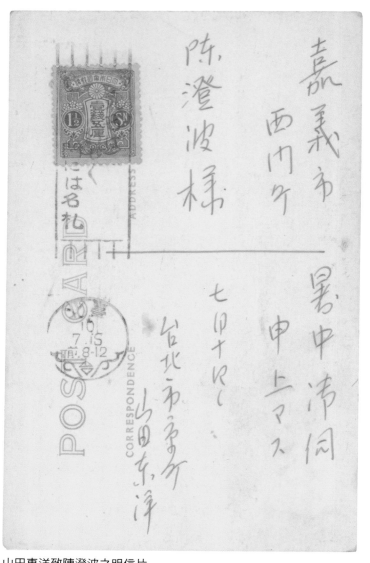

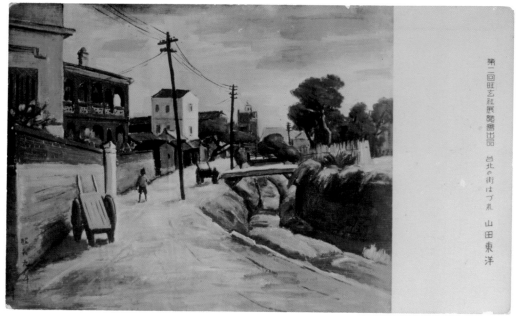

山田東洋致陳澄波之明信片

1935.7.15

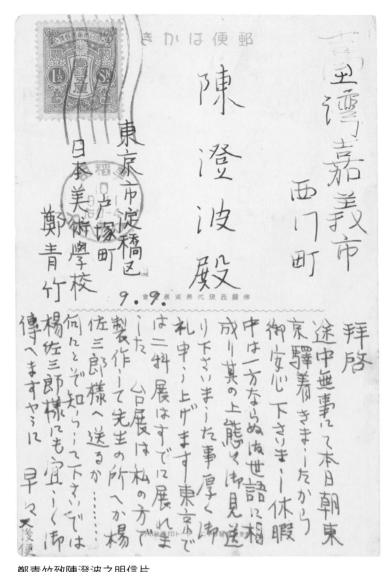

鄭青竹致陳澄波之明信片
1935.9.9

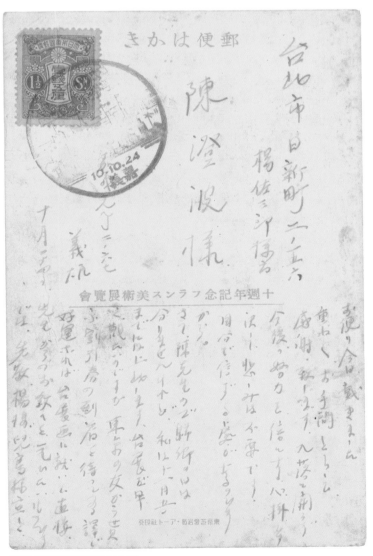

張義雄致陳澄波之明信片
1935.10.24

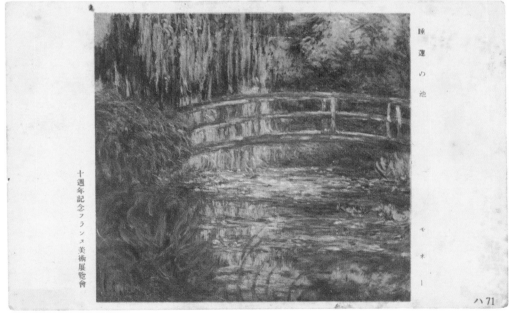

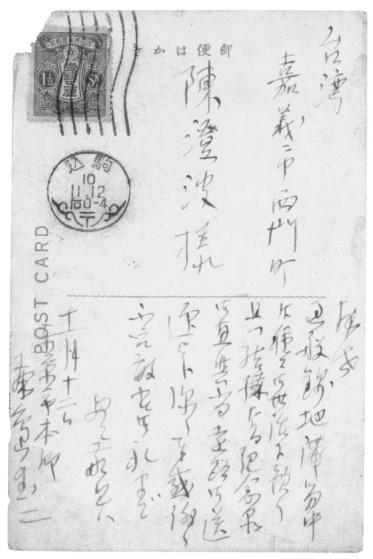

台灣
嘉義市西門町
陳澄波樣

第二部會第一回美術展覽會出品
神戸港の朝陽
藤島武二氏筆

藤島武二致陳澄波之明信片
1935.11.12

台灣
嘉義市
西門町二ノ二五六
陳澄波硯

Takazawa Eagle Brand

A view of Beppu in Moon-right　　　夜月の橋川泉溫脇灘　　　（別府溫泉の夜）

梅原龍三郎致陳澄波之明信片
1935.11.16

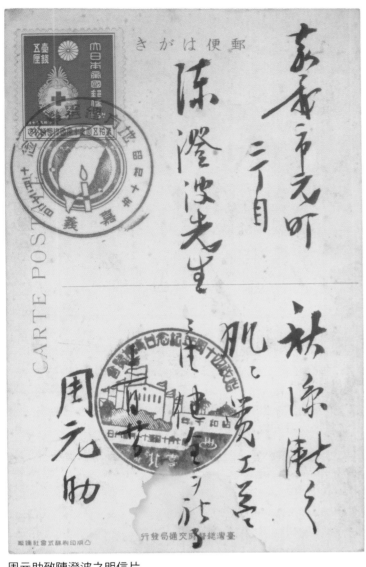

周元助致陳澄波之明信片
1935.11.20

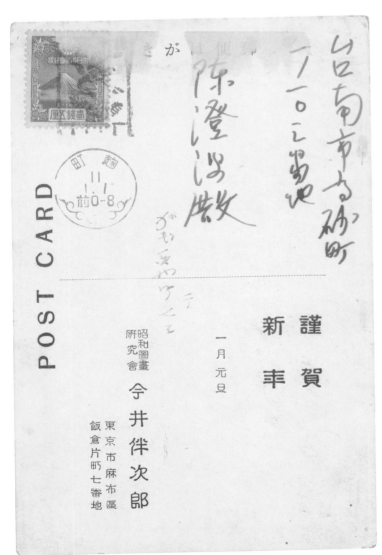

今井伴次郎致陳澄波之明信片
1936.1.1

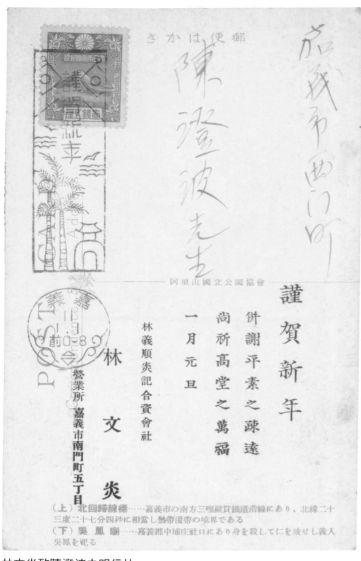

林文炎致陳澄波之明信片

1936.1.1

周元助致陳澄波之明信片

1936.1.1

長谷川昇致陳澄波之明信片
1936.1.1

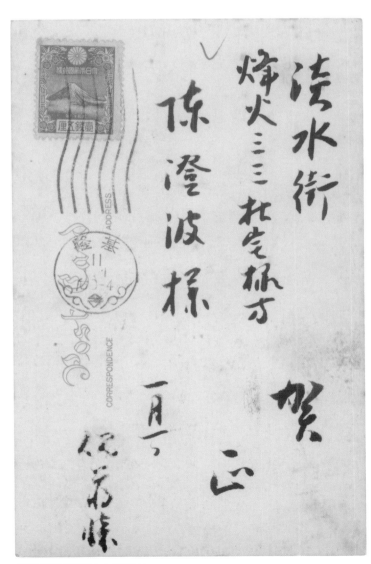

倪蔣懷致陳澄波之明信片
1936.1.1

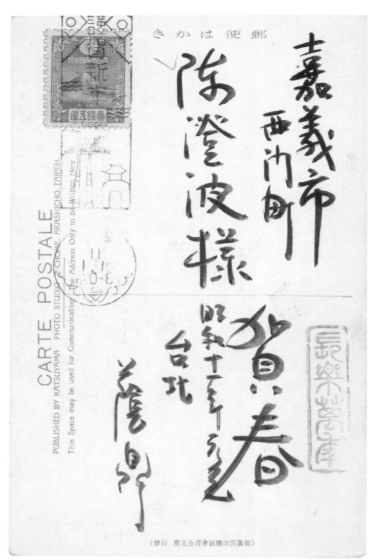

パイワンの娘　　　　　　藍蔭鼎氏筆

藍蔭鼎致陳澄波之明信片

1936.1.1

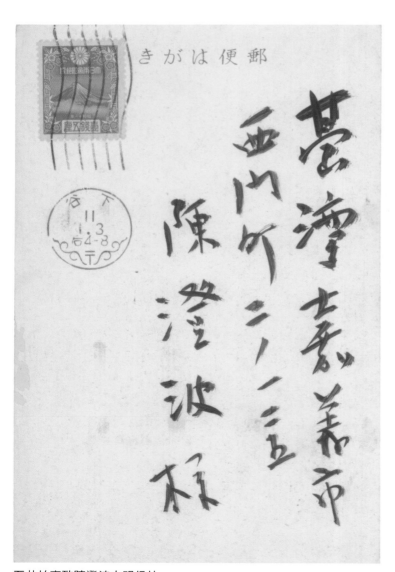

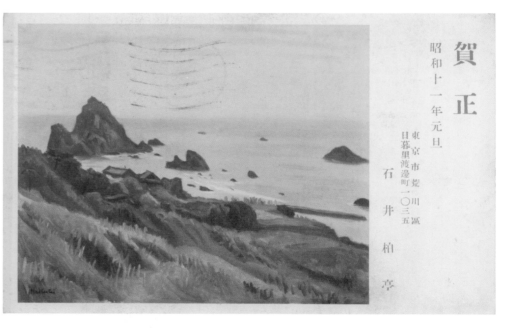

賀正

昭和十一年元旦

東京市荒川區
日暮里渡邊町一〇三五

石井柏亭

石井柏亭致陳澄波之明信片

1936.1.1

144

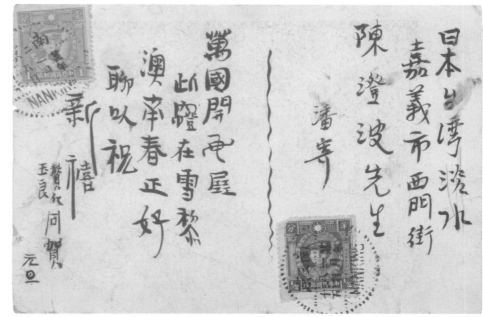

潘玉良、潘贊化致陳澄波之明信片
1936.1.1

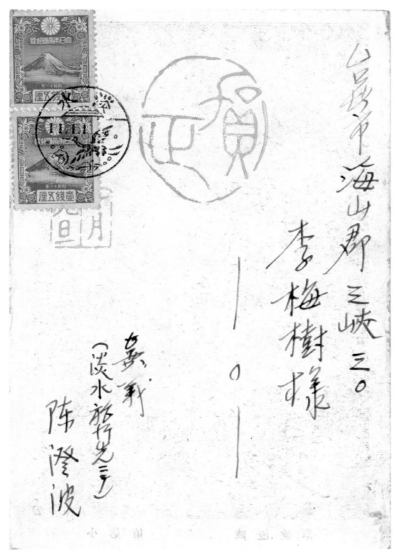

作波澄陳　　　弟弟小

陳澄波致李梅樹之明信片
1936.1.1
（圖片提供：財團法人李梅樹文教基金會）

鄭青竹致陳澄波之明信片
1936.1.31

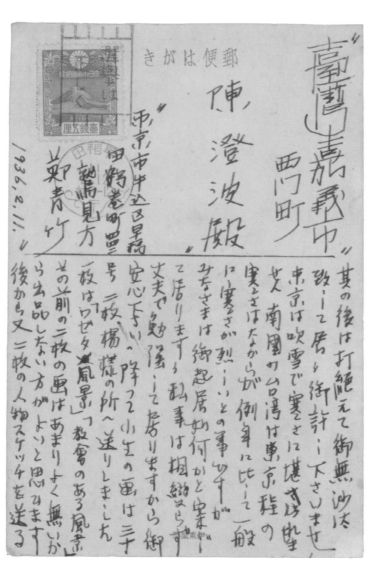

鄭青竹致陳澄波之明信片
1936.2.11

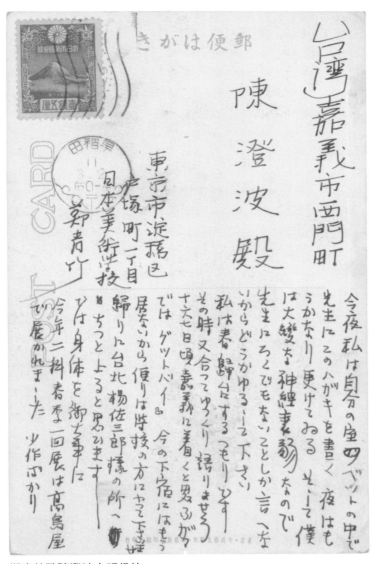

婦人像　　　　　東鄉青兒
第一回春季二科美術展覽會出品

鄭青竹致陳澄波之明信片
1936.3.2

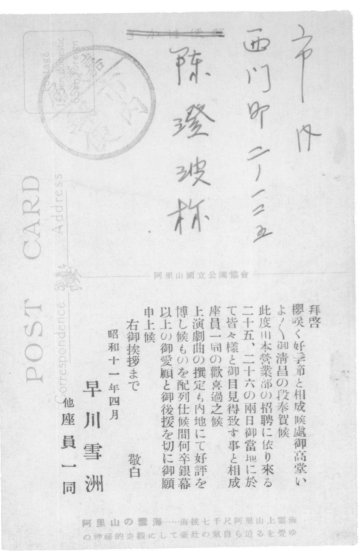

早川雪洲致陳澄波之明信片
1936.4

臺陽美展第二回展請柬
1936.4
（圖片提供：余彥良）

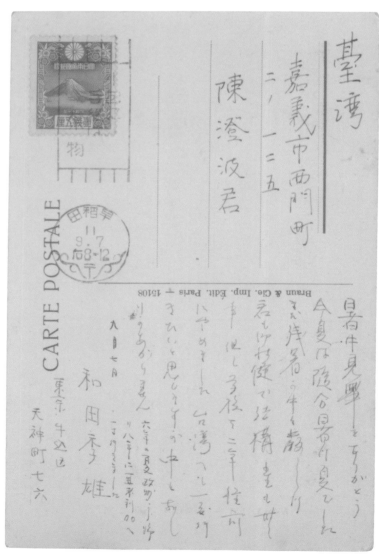

和田季雄致陳澄波之明信片
1936.9.7

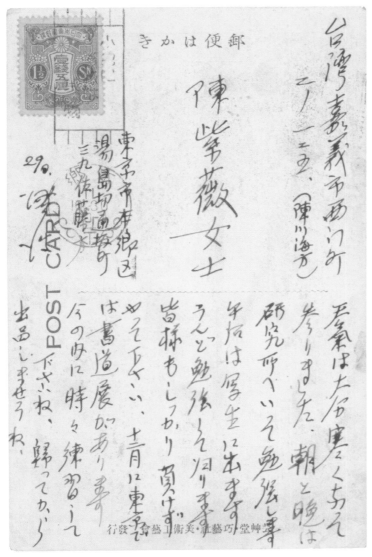

台灣嘉義市西門町
二ノ二五（陳川海方）
陳紫薇女士

東京市本鄉區
湯島切通坂町
三九　佐藤方

陳澄波致陳紫薇之明信片
1936.10.29

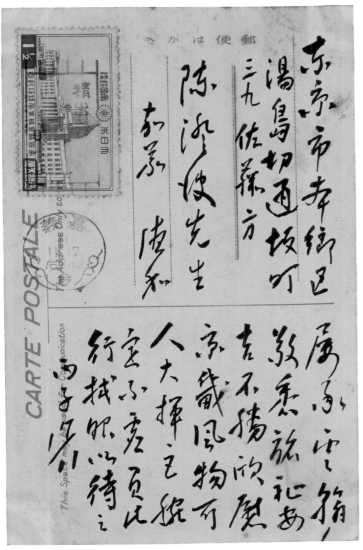

東京市本鄉區
湯島切通坂町
三九　佐藤方
陳澄波先生

張李德和致陳澄波之明信片
1936.11.17

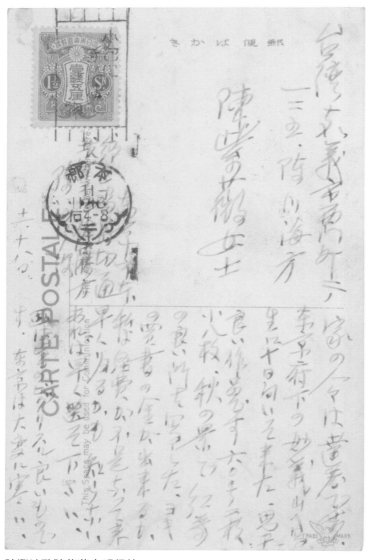

陳澄波致陳紫薇之明信片
1936.11.18

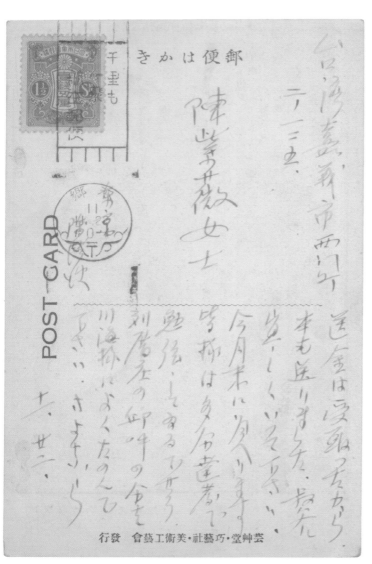

陳澄波致陳紫薇之明信片
1936.11.22

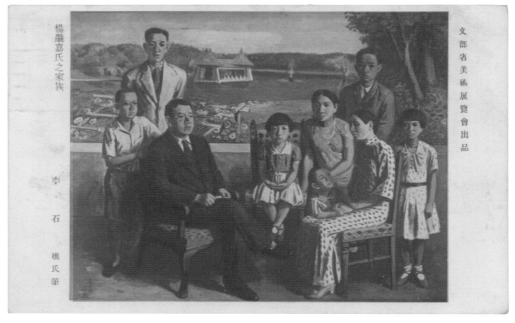

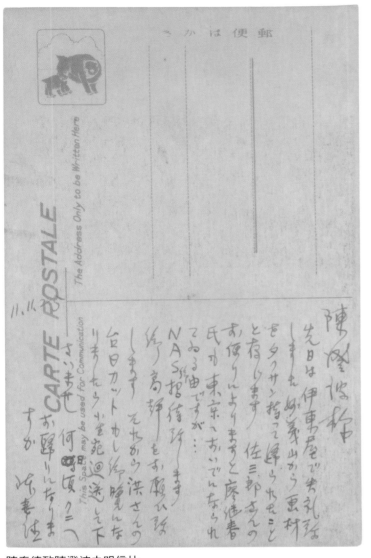

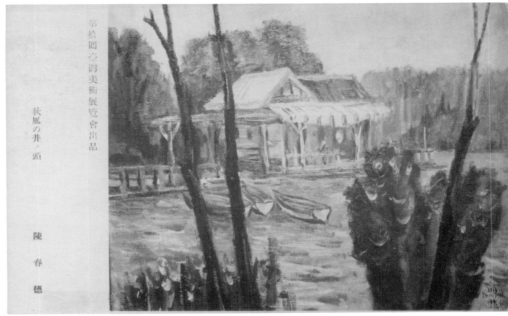

陳春德致陳澄波之明信片
1936.11.25

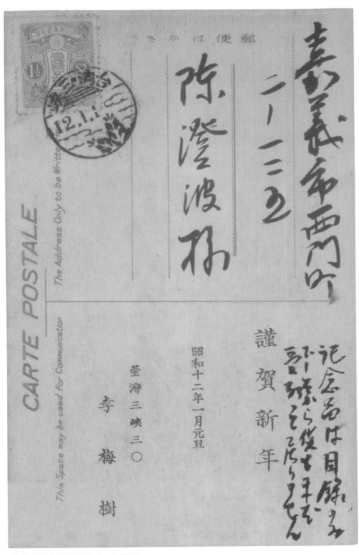

李梅樹致陳澄波之明信片
1937.1.1

151

石井柏亭致陳澄波之明信片
1937.1.1

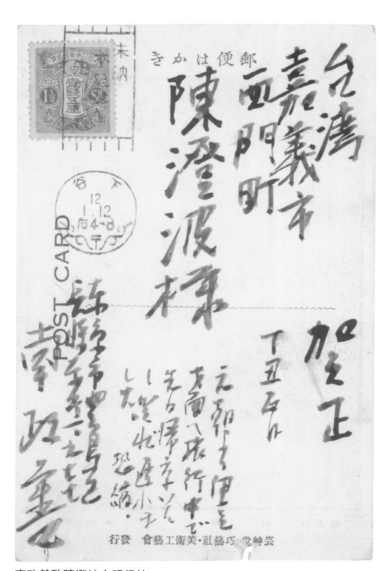

南政善致陳澄波之明信片
1937.1.12

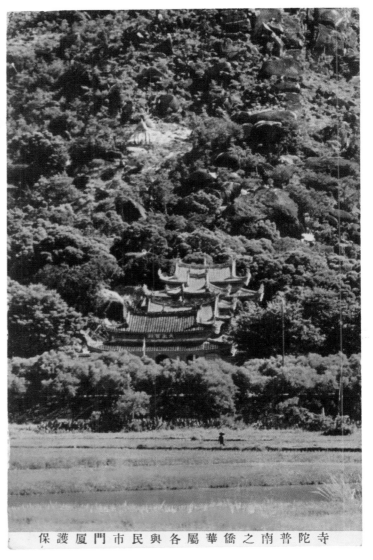

保護廈門市民與各屬華僑之南普陀寺

王健致陳澄波之明信片
1937.4.25

張義雄致陳澄波之明信片
1937.9.8

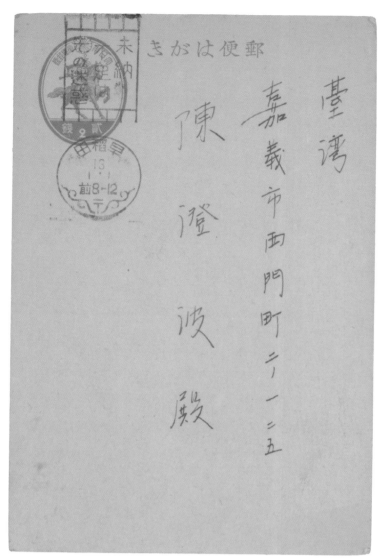

楊肇嘉致陳澄波之明信片
1938.1.1

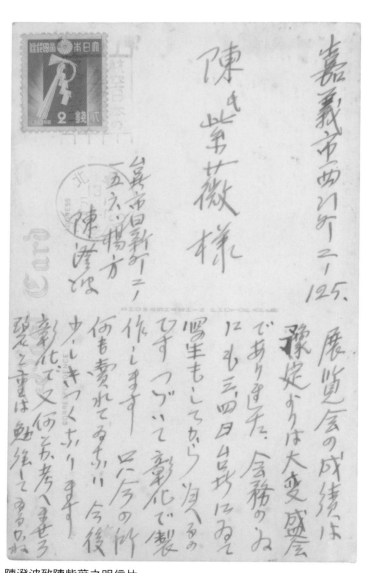

陳澄波致陳紫薇之明信片
1938.5.1

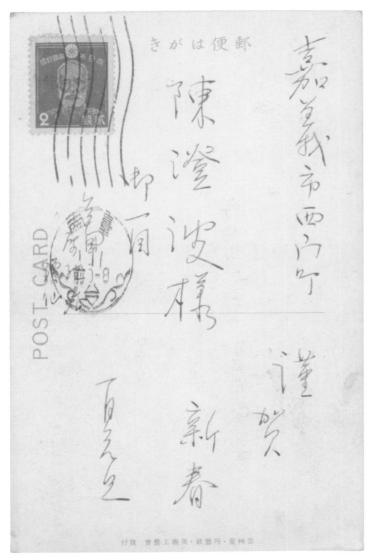

廖繼春、林瓊仙致陳澄波之明信片

1939.1.1

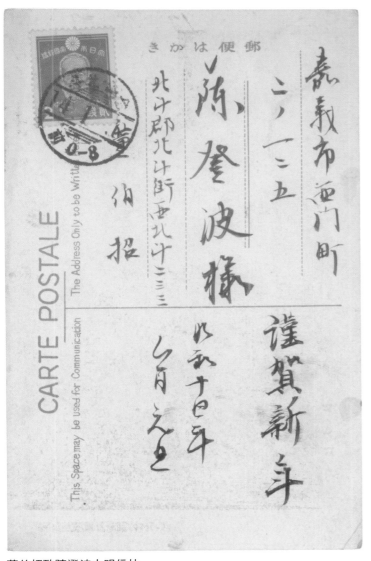

董伯招致陳澄波之明信片

1939.1.1

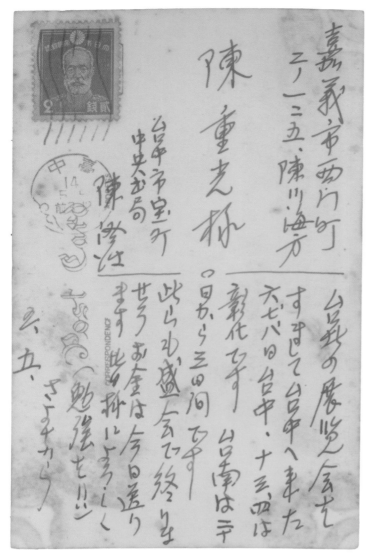

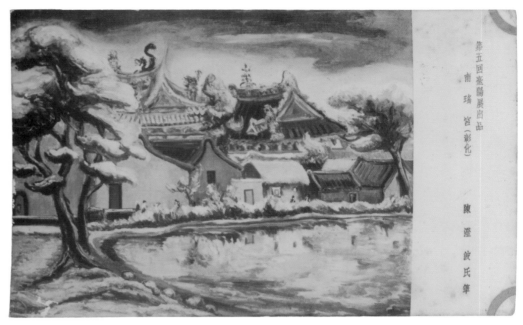

第五回臺陽展出品
南瑤宮（彰化）　陳澄波氏筆

陳澄波致陳重光之明信片
1939.5.5

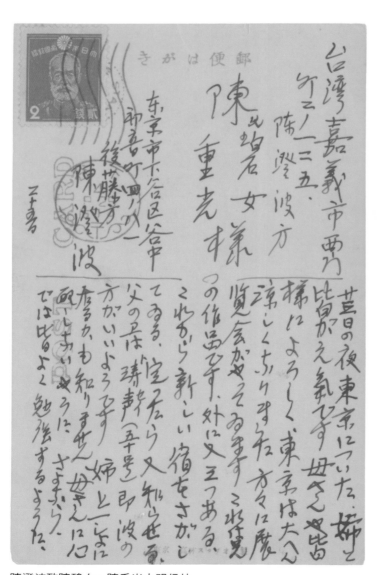

第十二回朝倉塾彫塑展覽會　（裸婦習作）　蒲添生作

陳澄波致陳碧女、陳重光之明信片
1939.9.25

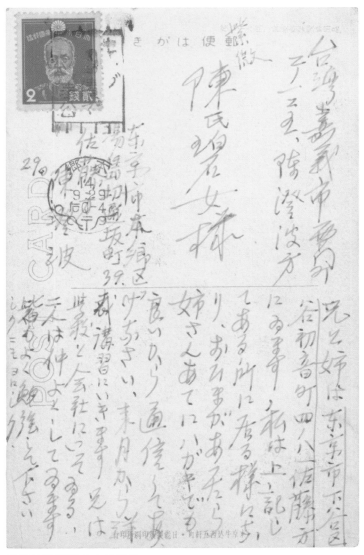

陳澄波致陳碧女之明信片
1939.9.29

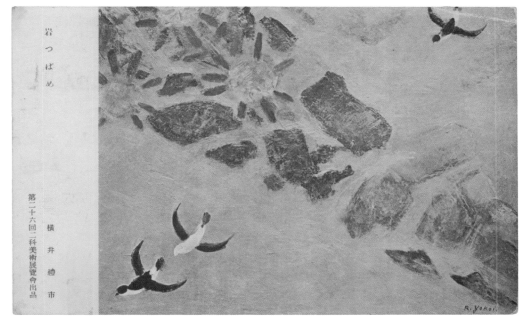

岩つばめ

横井礼市

第二十六回二科美術展覽會出品

R. Yokoi

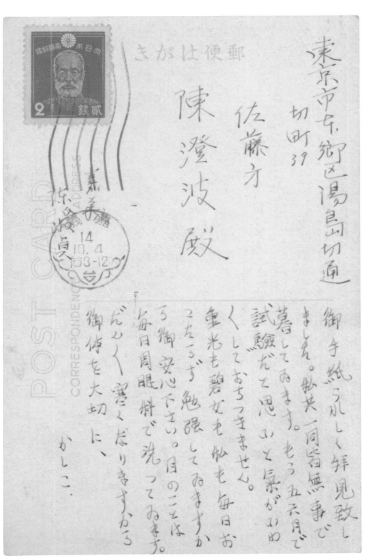

陳淑貞致陳澄波之明信片
1939.10.4

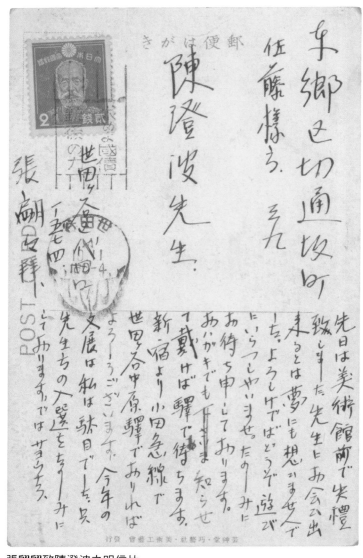

近海魚

第二回文部省美術展覽會出品

鹽見暉夫氏筆

張翩翩致陳澄波之明信片
1939.10.11

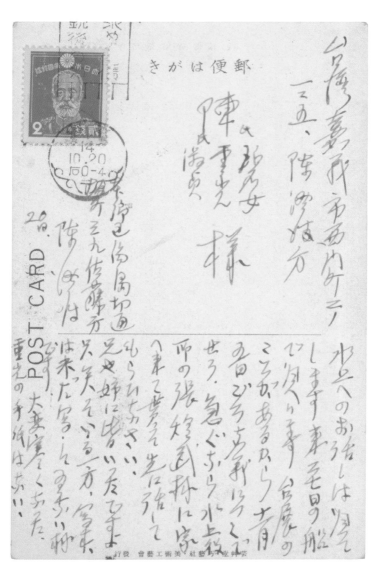

新

第三回文部省美術展覽會出品

辻

永氏筆

陳澄波致陳碧女、陳重光、陳淑貞之明信片
1939.10.20

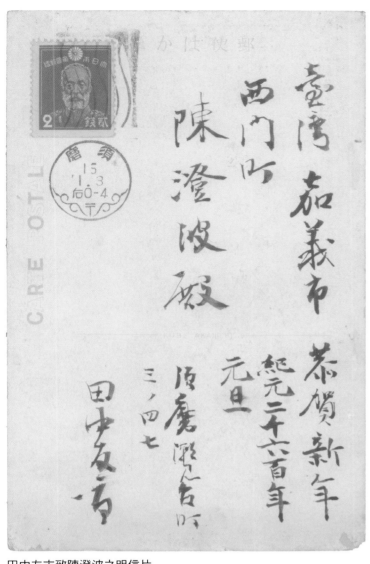

田中友市致陳澄波之明信片
1940.1.1

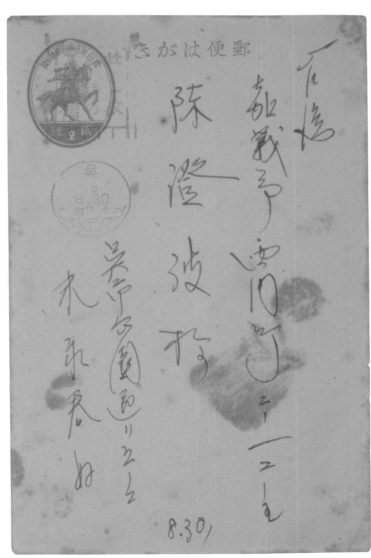

末永春好致陳澄波之明信片
1940.8.30

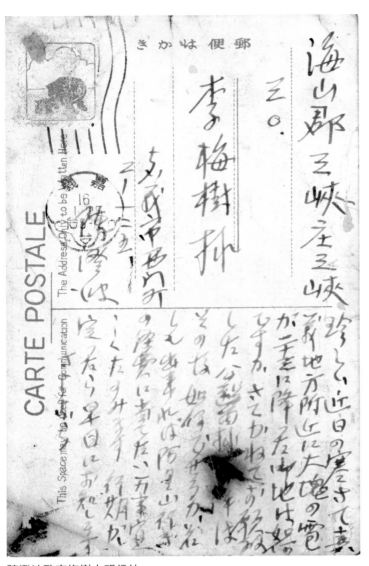

陳澄波致李梅樹之明信片
1941.1.25
（圖片提供：財團法人李梅樹文教基金會）

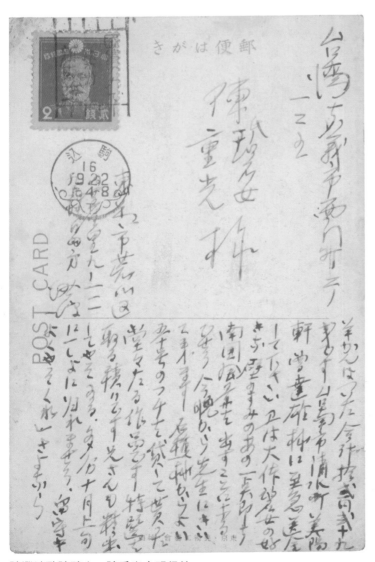

陳澄波致陳碧女、陳重光之明信片
1941.9.22

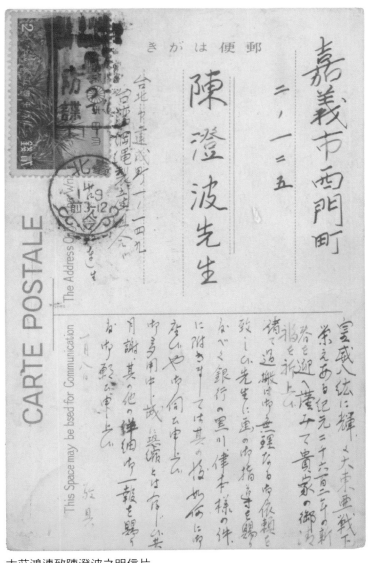

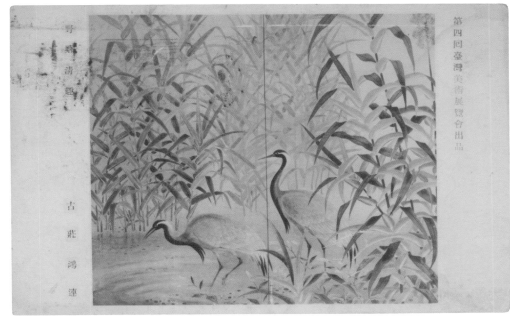

第四回臺灣美術展覽會出品

野塘清趣

古莊鴻連

嘉義市西門町
二、一二五
陳澄波先生

古莊鴻連致陳澄波之明信片
1942.1.8

台湾
嘉義市西門町二／一二五
陳澄波様

拝啓　當會の取扱つた貴下献納の御作品は陸軍恤兵部へ參りました。追つて先方からも書状の參ること、存じますが不取敢當會より御報告申上げ當會の發意に對して御協賛得ましたことを拝謝申上ます。献納作品は海・陸・軍事保護院三方面に頒ち全數にて千百八十點の多きに及びました。以上。

昭和十七年五月

美術團体聯盟主催
美術家大會
事務所　東京市杉並區和田本町八三二一、木村方

美術家大會致陳澄波之明信片
1942.5

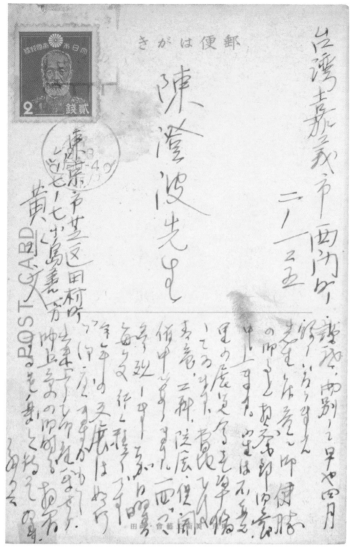

黃水文致陳澄波之明信片
1942.9.3

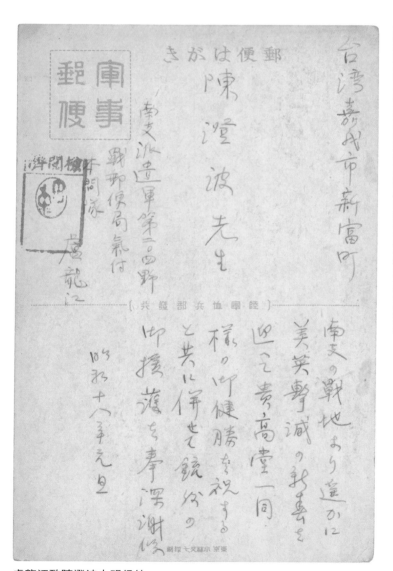

盧龍江致陳澄波之明信片
1943.1.1

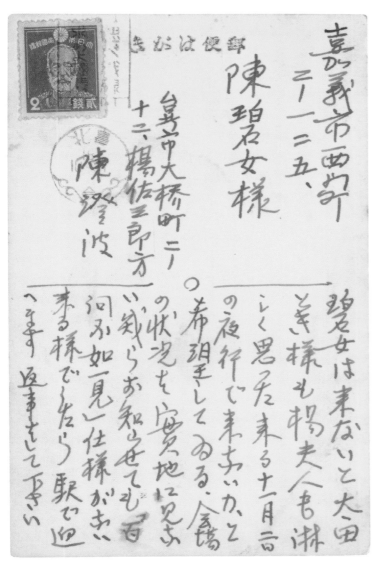

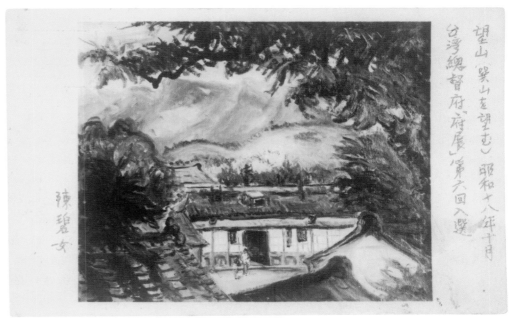

望山（築山遠望）
台灣總督府「府展」第六回入選
昭和十八年十月

陳碧女

陳澄波致陳碧女之明信片
1943.10

陳澄波致陳重光之明信片
1946.11.29

第五回文部省美術展覽會出品

蘭　香　　　陳　進　氏筆

陳進致陳澄波之明信片

約1947.1.1

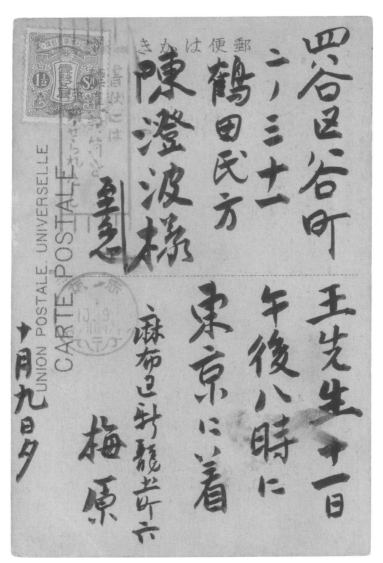

Viem of Kanazawa　　稻名晚鐘（金澤名勝）

梅原致陳澄波之明信片

10.9（年代不詳）

陳澄波

逕啓者此次敝校寫生隊旅行
尊處多承
台端指導招待感激之私非可言喻茲者該隊已於日
前平安回校敬此奉
聞並申謝忱此致

陳澄波　先生　廈門美術專門學校校長黃燧弼

十二月一日

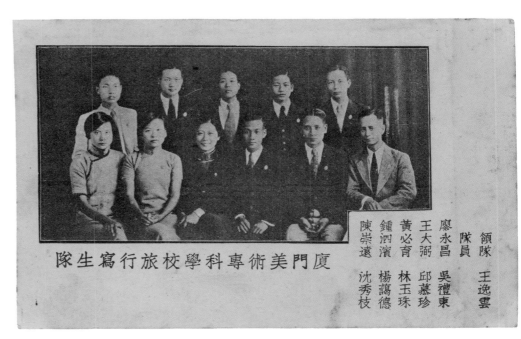

廈門美術專科學校旅行寫生隊

領隊　王逸雲
隊員　廖永昌　吳禮東
　　　王大弼　邱慕珍
　　　黃必育　林玉珠
　　　鍾泗濱　楊藹德
陳崇遠
沈秀枝

黃燧弼致陳澄波之明信片
12.1（年代不詳）

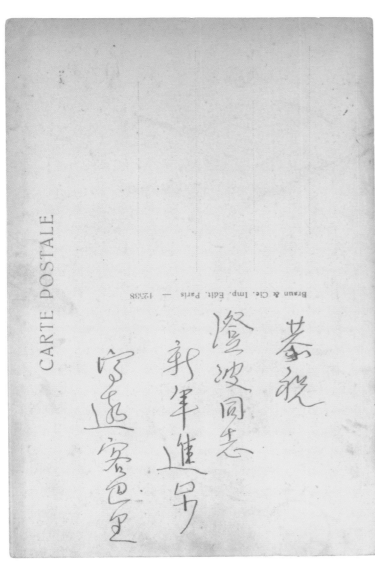

CARTE POSTALE

Braun & Cie. Imp. Édit. Paris — 12588

恭祝
澄波同志
新年進另
遠客色至

2538　MUSEE DU LOUVRE

REMBRANDT VAN RIJN
SAINT MATHIEU, ÉVANGÉLISTE — St. MATTHEW, THE EVANGELIST

王濟遠致陳澄波之明信片
年代不詳

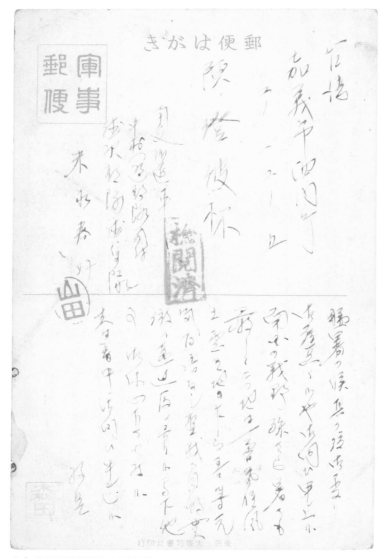

末永春好致陳澄波之明信片
年代不詳

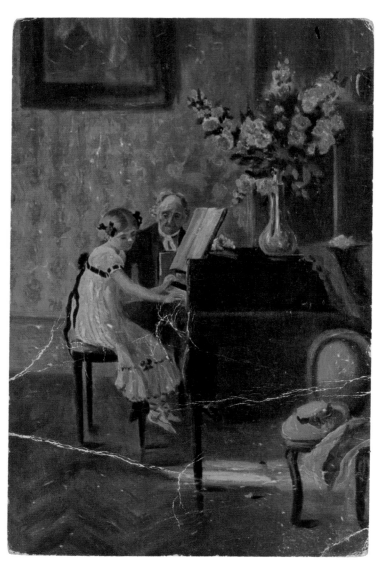

新口致陳澄波之明信片
年代不詳

陳澄波致鹿木子□之明信片

年代不詳，未寄出。

三、訂購函 Purchase Orders

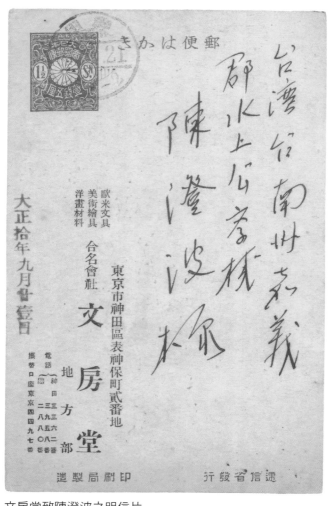

文房堂致陳澄波之明信片
1921.9.21

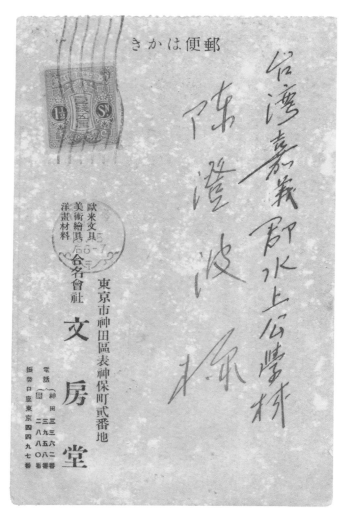

文房堂致陳澄波之明信片
1921.10.15

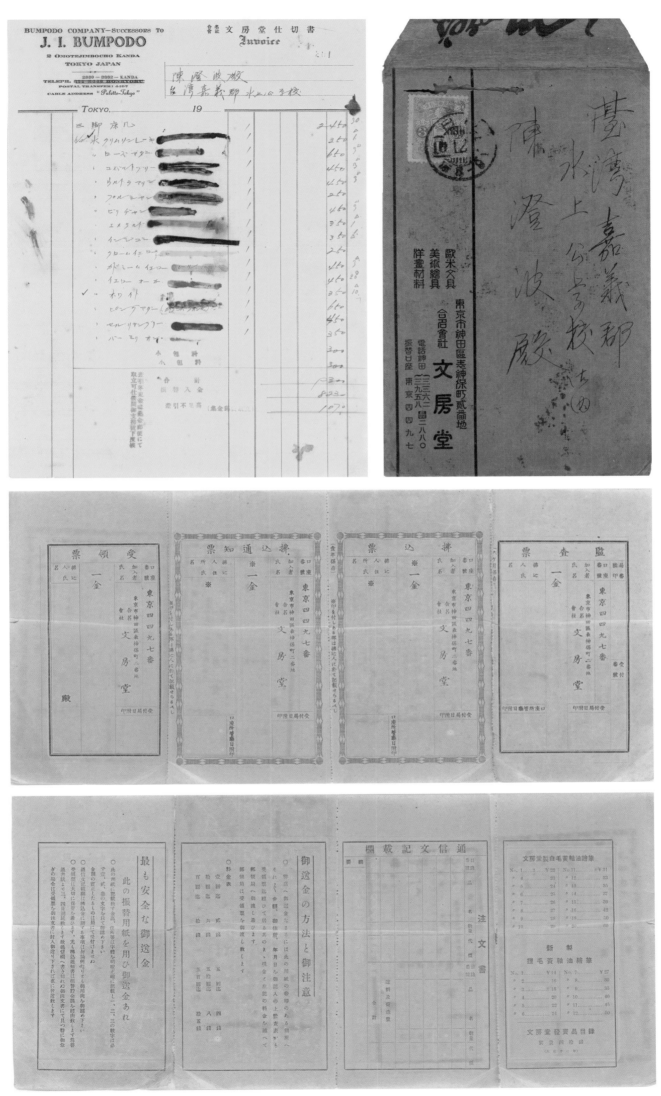

文房堂致陳澄波之油畫顏料價格表、訂購單及信封

1921.12

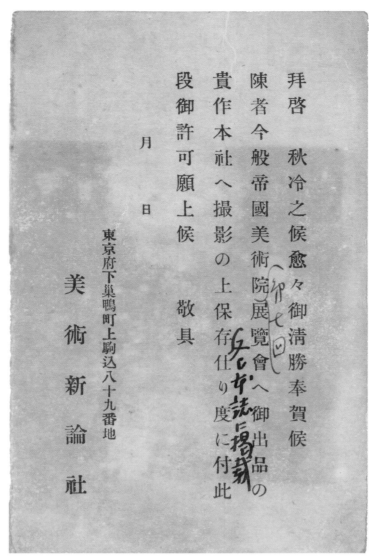

拜啓　秋冷之候愈々御清勝奉賀候
陳者今般帝國美術院展覽會へ御出品の
貴作本社へ撮影の上保存仕り度に付此
段御許可願上候　　　　　　　敬具

月　　日

東京府下巢鴨町上駒込八十九番地

美術新論社

美術新論社致陳澄波之明信片
1926年秋
（原件佚失，僅存圖檔）

嘉義市西門町
二／二五
陳澄波殿

繪はがき在中

小塚本店致陳澄波之書信
1934.12.26，現只留存信封

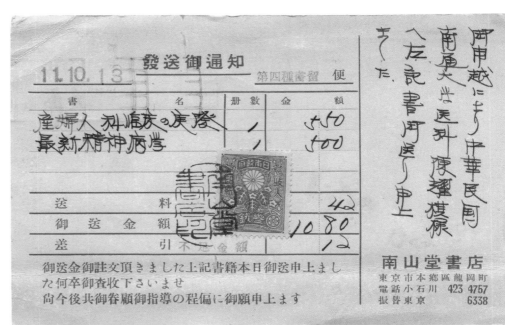

南山堂書店致陳澄波之明信片
1936.10.13

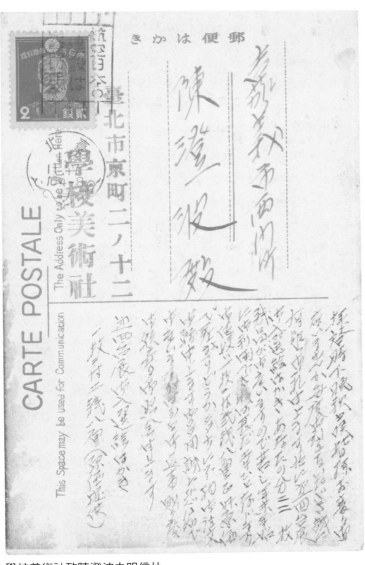

學校美術社致陳澄波之明信片
1938.11.17

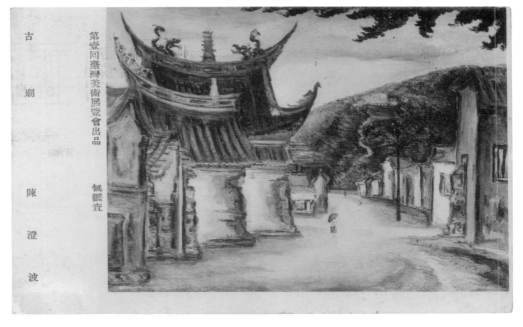

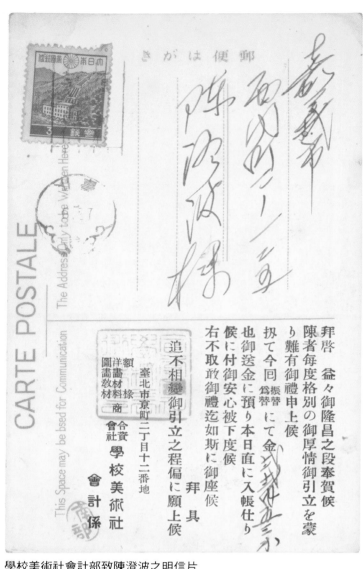

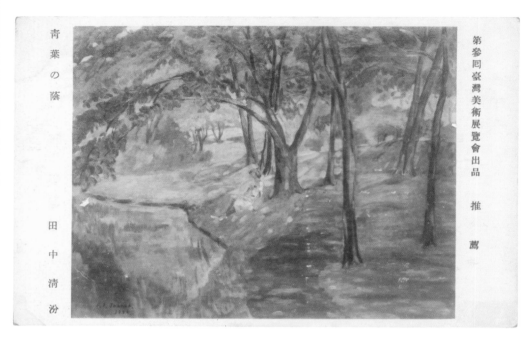

拜啓 益々御隆昌之段奉賀候
陳者毎度格別の御厚情御引立を蒙
り難有御禮申上候
扨て今回振替にて金貳拾貳圓五拾參
也御送金に預り本日直に入帳仕り
候に付御安心被下度候
右不取敢御禮迄如斯に御座候
　　　　　　　　　　　拜　具

追不相變御引立之程偏に願上候

臺北市京町二丁目十二番地
額縁材料商
洋畫材料
圖畫教材料
合資
會社　學校美術社
　　　　會計係

青葉の蔭　田中清汾

第參回臺灣美術展覽會出品　推薦

學校美術社會計部致陳澄波之明信片
1944.6.27

陳　澄波先生

洋畫新報の御愛讀を頂きまして誠に有
難う存じます。去る3月分を御送りいたし
ました。只今不足金貳拾貳圓と相成りまし
た。
尚引續き、御愛讀を賜り度振替用紙を、
御同送申上ます。何卒御利用下され
ますやう笈重にも御願ひ申上ます。

洋畫新報致陳澄波之明信片
年代不詳

友人贈送及自藏書畫

Calligraphy and Paintings from Friends or Privately Collected

一、書法 Calligraphy

・臺灣

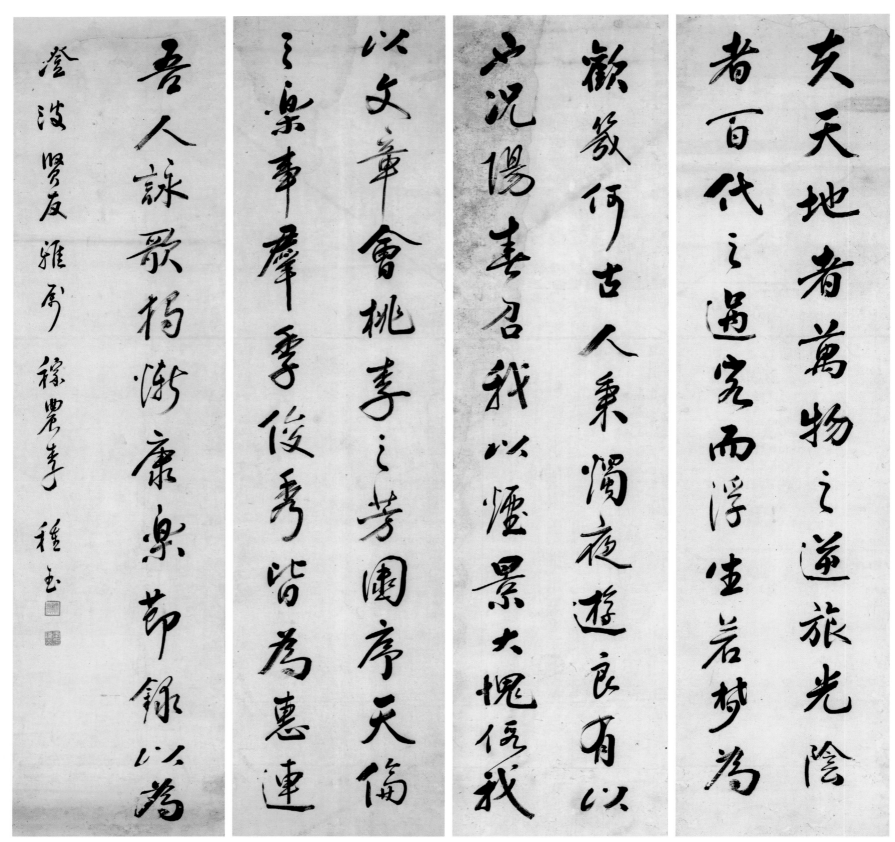

李白・春夜宴桃李園序（部分） Li Bai - Banquet at the Peach and Pear Blossom Garden on a Spring Evening (part)

李種玉 Li Chung-yu（1856-1942，臺北人）
年代不詳　紙本書法　150×38.5cm

釋文：
夫天地者，萬物之逆旅；光陰者，百代之過客；而浮生若夢，為歡幾何？古人秉燭夜遊，良有以也。
況陽春召我以煙景，大塊假我以文章。會桃李之芳園，序天倫之樂事。群季俊秀，皆為惠連。
吾人詠歌獨慚康樂　節錄以為
澄波賢友雅屬　稼農李種玉
鈐印：
稼農（朱文）
李種玉印（白文）

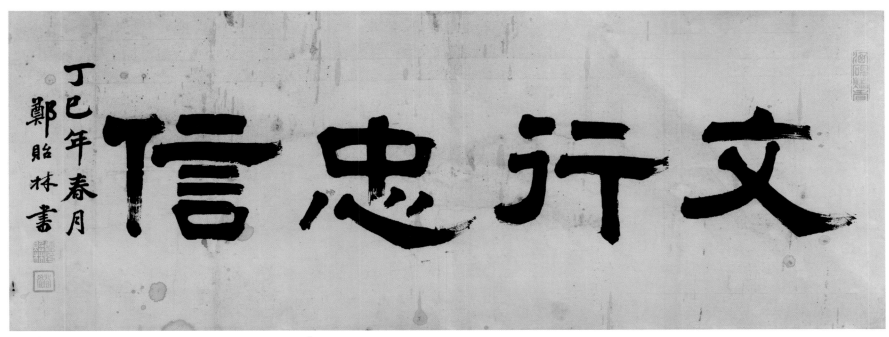

文行忠信 Cultural, Morals, Devotion, Trustworthiness[#]
鄭貽林 Cheng Yi-lin（1860-1925，福建泉州人）
1917　紙本書法　29.5×78.7cm

釋文：
文行忠信
丁巳年春月
鄭貽林書
鈐印：
灑硯焚香（朱文）
鄭貽林印（白文）
登如（朱文）

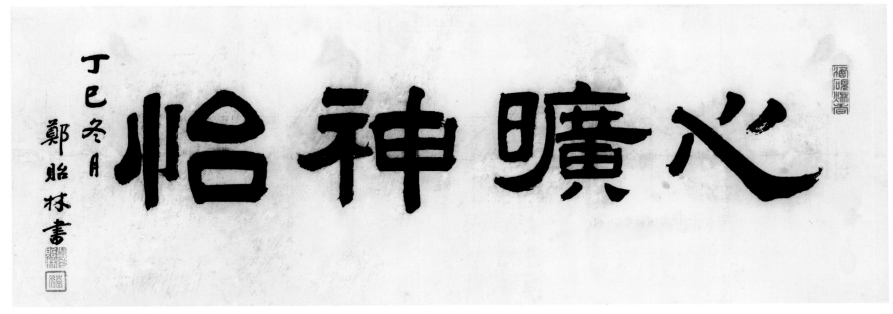

心曠神怡 Relaxed and Happy
鄭貽林 Cheng Yi-lin（1860-1925，福建泉州人）
1917　紙本書法　29×81.7cm

釋文：
心曠神怡
丁巳冬月
鄭貽林書
鈐印：
灑硯焚香（朱文）
鄭貽林印（白文）
登如（朱文）

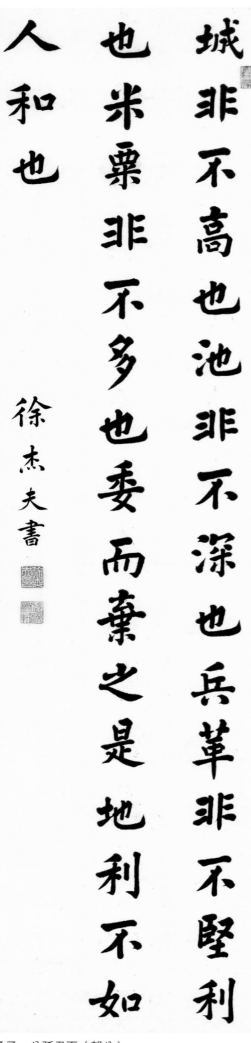

孟子・公孫丑下（部分）
Mencius - Gong Sun Chou II (part)
徐杰夫 Hsu Chieh-fu（1873-1959，嘉義人）
年代不詳　紙本書法　136.2×35.8cm

釋文：
城非不高也，池非不深也，兵革非不堅利也，米粟非不多
也；委而棄之[1]，是地利不如人和也。
徐杰夫書
鈐印：
富貴吉祥（朱文）
徐杰夫印（白文）
念榮別號楸軒（朱文）

翁森・四時讀書樂（部分）
Weng Sen - The Delights of Reading in All Seasons (part)#
謝雪濤 Hsieh Hsueh-tao（生卒年不詳，臺灣人）
年代不詳　紙本書法　131×33cm

釋文：
好鳥枝頭亦朋友，落花水面皆文章。
雪濤書
鈐印：
一片冰心（朱文）
謝碼壽印（白文）
雪濤（朱文）
端溪石硯宣城管（朱文）

1. 此句原文為「委而去之」。

朱柏廬先生治家格言 Master Chu's Homilies for Families

羅峻明 Lo Chun-ming（1872-1938，嘉義人）
1921　紙本書法　136.8×66.4cm

釋文：
朱柏廬先生治家格言（略）
此上行落　在字一字
辛酉初秋之月　澄波仁兄大人雅正　省吾羅峻明錄
鈐印：
聊樂（白文）
羅峻明印（白文）
豫章後人武巒波臣鄭友之印（朱文）

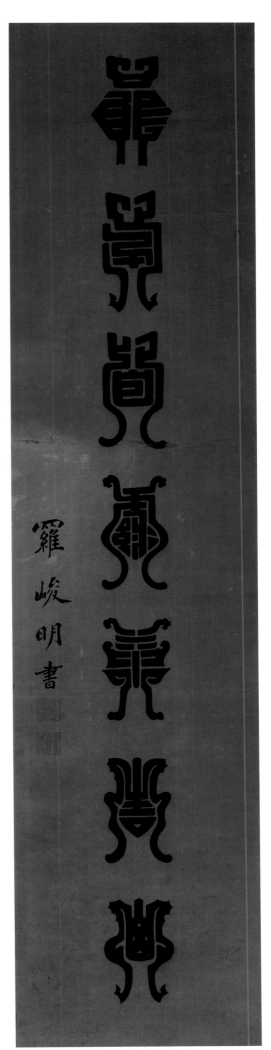

書法 Calligraphy#

羅峻明 Lo Chun-ming（1872-1938，嘉義人）
年代不詳　紙本書法　131×31cm

釋文：
龍虎皆緣益青山
羅峻明書
鈐印：
羅峻明印（白文）
豫章後人武巒波臣鄭友之印（朱文）

李白・清平調 Li Bai - Qing Ping Diao

張守㡴 Chang Shou-ken（生卒年、籍貫待考）
1930　紙本書法　125.2×44.2cm

釋文：
雲想衣裳花想容，春風拂檻露華濃。若非群玉山頭見，會向瑤臺月下逢。一枝紅艷露凝香，雲雨巫山枉斷腸。借問漢宮誰得似？可憐飛燕倚新妝。名花傾國兩相歡，常得君王帶笑看。解釋春風無限恨，沈香亭北倚欄檻。
庚午錄唐詩一首以為喜祝陳君耀棋新婚　謙光
鈐印：
詩書常自樂（朱文）
張守㡴印（白文）
字謙光號靜山（朱文）

畫中八仙歌（一） A Song for Eight Artists (1)

林玉書 Lin Yu-shu（1882-1965，嘉義人）
1933　紙本書法　119.4×40.9cm

釋文：
畫中八仙歌
澄波作畫妙入神，名標帝展良有因；玉山下筆見天真，匠心獨運巧調均，
凌烟應許寫功臣；清蓮淡描會精勻，味同飲水不厭頻；苕亭潑墨求推陳，
畢生憂藝不憂貧，毋須設色稱奇珍；德和女史意出新，巧繪蓮蕙質彬彬，
畫梅時與竹為鄰，一枝點綴十分喜；秋禾年少藝絕倫，海國汪洋獲錦鱗；
雲友寫景超凡塵，幽邃直欲關荊榛，或花或鳥或山水，傳燈傳缽與傳薪。
此日大羅欣聚會，宛同高鳳並麒麟，竚看藝運蒸蒸上，後起錚錚代有人
癸酉季秋明治節
臺灣美術展開催迄至本秋經第七回，我嘉畫家榮獲第一回入選首屆陳君，
此後年年增員，本年德和女史又畫粉蓮入選，合而數恰好八人，發賦短歌
藉資紀念。
澄波先生大人法正
武巒林臥雲撰并書
鈐印：
詩中有畫（朱文）
臥雲（白文）
林玉書印（朱文）

179

畫中八仙歌（二） A Song for Eight Artists (2) #

林玉書 Lin Yu-shu（1882-1965，嘉義人）
1933　紙本書法　137.5×34cm

釋文：
畫中八仙歌　癸酉年為我嘉臺展入選而賦并以誌喜
澄波作畫妙入神，名標帝展良有因；玉山下筆見天真，匠心獨運巧調均，凌烟應許寫功臣；清蓮淡描會精勻，味同飲水不厭頻；笛亭潑墨求推陳，畢生憂藝不憂貧，毋須設色稱奇珍；東令思巧法且循，錯落瀟灑猶堪親；德和女史意出新，雅繪蓮蕙質彬彬，畫梅時與竹為鄰，一枝點綴十分喜；秋禾年少法且振，海國汪洋獲錦鱗；雲友寫景超凡塵，幽邃直欲關前榛，或花或鳥或山水，傳燈傳缽與傳薪。此日大羅欣聚會，宛同高鳳並麒麟，竚看藝運蒸蒸上，後起錚錚代有人。
澄波先生大人法正
武巒林臥雲
鈐印：
詩中有畫（朱文）
臥雲（白文）
林玉書印（朱文）

180

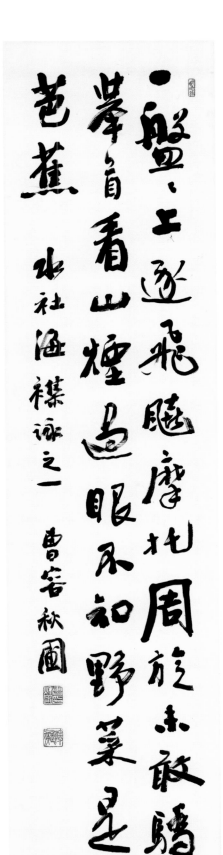

挽瀾室 Flood-Stemming Study
曹容 Tsao Jung（1895-1993，臺北人）
1935　紙本書法　22.5×121.2cm

釋文：
挽瀾室
澄波先生為吾臺西畫名家，曾執教於滬上，嘗慨藝術不振，於余有同感，故題此以名其室，冀挽狂瀾於萬一耳。歲乙亥重九日老嫌秋圃并識古諸羅寓邸
鈐印：
艮唯晚節（朱文）
曹容字秋圃（白文）
老嫌（朱文）

水社海襟詠之一
Ode to the Shueishehai (Part I)
曹容 Tsao Jung（1895-1993，臺北人）
年代不詳　紙本書法　135.6×33cm

釋文：
一盤盤上逐飛颸，摩托周旋未敢驕。
舉首看山煙過眼，不知野菜是芭蕉。
水社海襟詠之一
曹容秋圃
鈐印：
艮唯晚節（朱文）
曹秋圃印（白文）
菊癡（朱文）

壽山福海
Longevity and Good Fortune
張李德和 Chang Lee Te-ho
（1893-1972，西螺人）
1943　紙本書法　40.2×150.9cm

釋文：
壽山福海
癸未新春
羅山女史達玉
鈐印：
羅山女史德和（白文）
琳琅山閣主人（朱文）

七言對聯 Seven Words Couplet

蘇友讓 Su Yu-jang（1883-1945，嘉義人）
年代不詳　紙本書法　136.3×33.2cm

釋文：
董宣處世稱廉節
藕綽傳家讀孝經
東寧逸叟臨書
鈐印：
天馬行空（白文）
蘇友讓印（白文）
得五（朱文）

182

帝國艦隊臨高雄有感
Thoughts on Imperial Fleet's Coming to Kaohsiung

蘇友讓 Su Yu-jang（1883-1945，嘉義人）
年代不詳　紙本書法　136×34cm

釋文：
太平洋上列城遭，海國男兒意氣豪。
寄語鯨鯢休跋扈，旭旗映處息風濤。
帝國艦隊臨高雄有感　蘇友讓
鈐印：
鶴聽棋（白文）
得五（朱文）
蘇友讓印（白文）

讀乃木將軍西南戰役書後 After Reading General Nogi's Letter on the Southwest Campaign#

蘇友讓 Su Yu-jang（1883-1945，嘉義人）
年代不詳　紙本書法　136.2×33.5cm

釋文：
引責知難免，延生體聖衷。
殊恩何以報，盡在不言中。
讀乃木將軍西南戰役書後　蘇友讓
鈐印：
俯仰不愧天地（朱文）
得五（朱文）
蘇友讓印（白文）

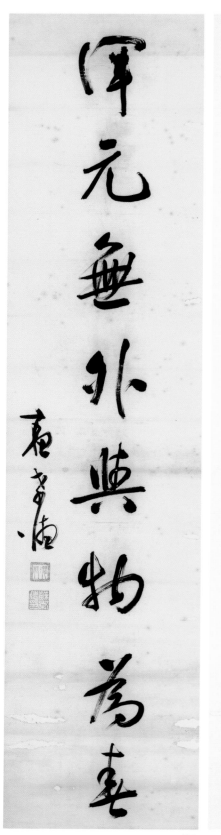

書法對聯 Calligraphy Couplet #左圖

蘇孝德 Su Hsiao-te（1879-1941，嘉義人）
年代不詳　紙本書法　137×34cm

釋文：
澄波仁兄雅正
和氣生祥所養者大
渾元無外與物為春
蘇孝德
鈐印：
一片冰心（朱文）
櫻村（朱文）
蘇孝德印（白文）

楊巨源・題賈巡官林亭
Yang Ju-yuan - Writing an Inscription to Inspector Jia Lin-ting

蘇孝德 Su Hsiao-te（1879-1941，嘉義人）
年代不詳　紙本書法　132.4×67.4cm

釋文：
白鳥閒棲庭樹枝，綠樽仍對菊花籬。許詢本愛交禪侶，陳寔人傳有好兒[1]。明月出雲秋館
思，遠泉經雨夜窗知。門前長者無虛轍，一片寒光動水池。
澄波仁兄正之
櫻村朗晨
鈐印：
一片冰心（朱文）
櫻村（朱文）
蘇孝德印（白文）

1. 此句原詩為「陳寔由來是好兒」。

李嘉佑詩句 Li Jia-you's Verse

陳紫薇 Chen Tzu-wei（1919-1998，嘉義人）

1936　紙本書法　108×32cm

（圖片提供：蒲浩志）

釋文：

千峯鳥路含梅雨，五月蟬聲送麥秋。

十七才　陳氏紫薇

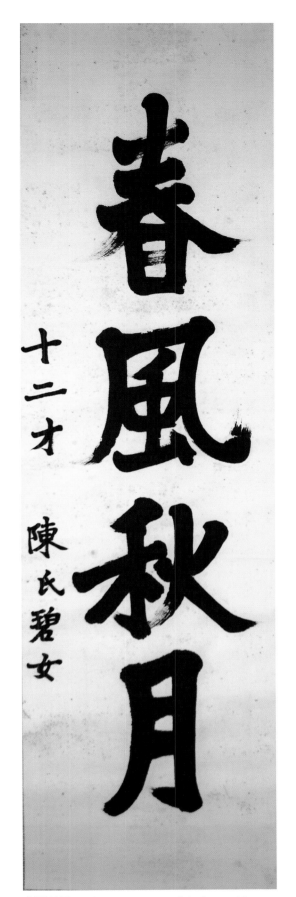

春風秋月 Spring Breeze and Autumn Moom

陳碧女 Chen Pi-nu（1924-1995，嘉義人）

1936　紙本書法　120×47cm

（圖片提供：張光文）

釋文：

春風秋月

十二才　陳氏碧女

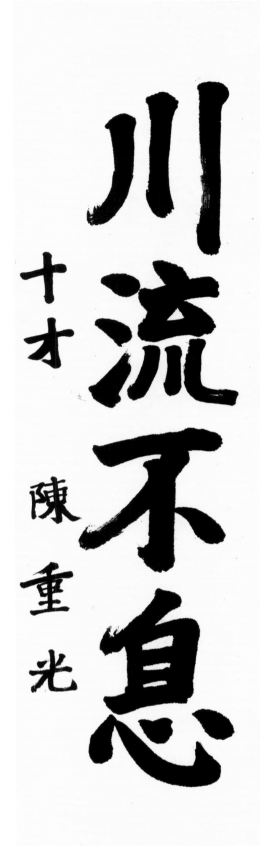

川流不息 Continuous Flow

陳重光 Chen Tsung-kuang（1926-，嘉義人）

1936　紙本書法　121.4×34cm

釋文：

川流不息

十才　陳重光

趙孟頫・天冠山題詠詩帖—仙足巖
Zhao Meng-fu – Xianzuyan
渡邊竹亭 Watanabe Chikutei（生卒年、籍貫待考）
1937　紙本書法　116.3×28.3cm

釋文：
窈窕石室間，中有仙人躅。
說與牧羊兒，慎勿傷吾足。
丁丑晚春竹亭山人書
鈐印：
遠情遠性（朱文）
渡邊圍印（白文）
竹亭（朱文）

李白・子夜吳歌—秋歌 Li Bai - A Song of an Autumn Midnight
橫山雄 Yokoyama Yuu（生卒年、籍貫待考）
年代不詳　紙本書法　115.5×37.1cm

釋文：
長安一片月，萬戶擣衣聲。
秋風吹不盡，總是玉關情。
何日平胡虜，良人罷遠征。
竹亭書
鈐印：
虛心（朱文）
橫山雄印（白文）
竹亭（朱文）

閒居自無客，況復暑如焚。百折赴溪水，數峰當戶雲。幽尋窮鹿徑，靜釣雜鷗群。舊愛南華語，今方踐所聞。

澄波兄正　濟遠書放翁句

陸游・夏日雜詠 Lu You's Summer-day Poem Written at Random

王濟遠 Wang Ji-yuan（1893-1975，江蘇武進人）
年代不詳　紙本書法　68×43cm

釋文：
閒居自無客，況復暑如焚。百折赴溪水，數峰當戶雲。幽尋窮鹿徑，靜釣雜鷗群。舊愛南華語，今方踐所聞。
澄波兄正　濟遠書放翁句
鈐印：
濟遠（朱文）

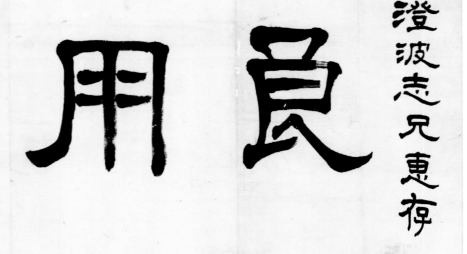

良朋 Intimate Friend

傅岩 Fu Yan（生卒年、籍貫待考）
1928 紙本書法 32.9×79.3cm

釋文：
澄波志兄惠存
良朋
戊辰歲暮，吾兩人邂逅於姑蘇客舍，相見如舊識，除夕復共杭之湖濱，樽酒薄肴相對益歡。
今當遠離，敬書良朋弍字留念。
鄉小弟傅岩書贈
鈐印：
傅巖（白文）

・待考

雲深處 Into the Cloud[#]

作者不詳 Author unknown
1936 紙本書法 33×100cm

釋文：
雲深處
昭和十一年秋
候補甲長書
於汗淋學士之閒舍
鈐印：
幽事宜之（白文）
大日本大帝國臺灣總督府轄下（朱文）
候補甲長（白文）

188

書法 Calligraphy#

黃開元 Huang Kai-yuan（生卒年、籍貫待考）
年代不詳　紙本書法　131.6×65.7cm

釋文：
劍氣沖霄逼斗寒，為官容易讀書難。齊家治國平天下，大學中庸仔細看。
澄波仁弟雅屬
君美再筆
鈐印：
黃開元印（白文）
君美（朱文）

189

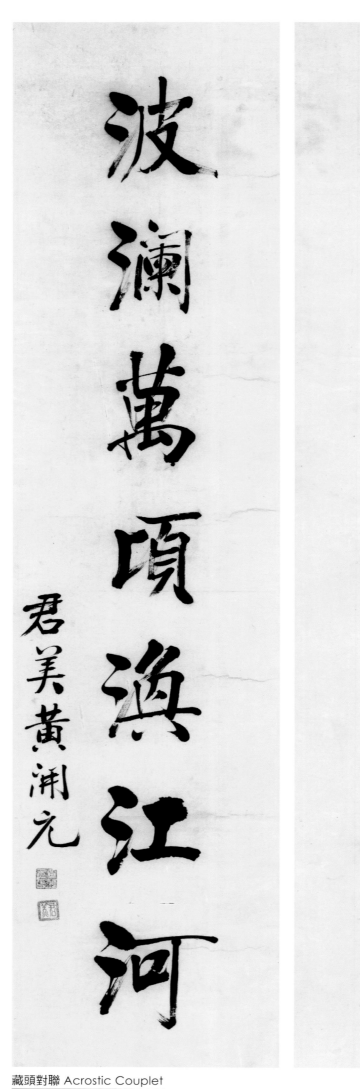

藏頭對聯 Acrostic Couplet

黃開元 Huang Kai-yuan（生卒年、籍貫待考）
年代不詳　紙本書法　32.5×131cm

釋文：
澄波賢棣清玩
澄月一輪光世宇
波瀾萬頃漁江河
君美黃開元
鈐印：
黃開元印（白文）
君美（朱文）

二、水墨畫 Ink-wash Paintings

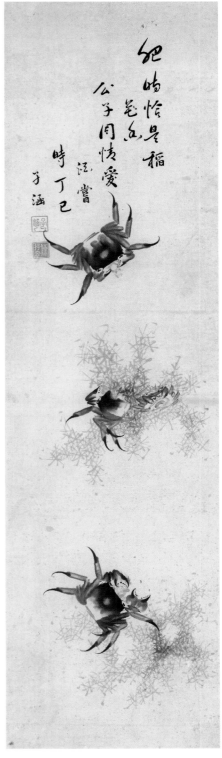

螃蟹四條屏 Crab Four Screen

陳存容 Chen Tsun-jung（生卒年、籍貫待考）
1917　紙本水墨　117×32.5cm

釋文：
肥時恰是稻花香，公子同情愛酒嘗。
時丁巳，子涵

未看水與爬沙處，先聽橫行剪草聲。
時在丁巳　子涵

和靖有詩傳郭索，畢公無酒想金花。
子涵

斗海龍處也橫行
時在丁巳春之天，以應
澄波仁兄大人雅屬
弟陳存容寫
鈐印：
子涵（朱文）
陳存容（白文）

凝寒 Freezing Coldness

潘天壽 Pan Tian-shou（1897-1971，浙江寧海人）
1924　紙本設色　68×40.5cm

釋文：
凝寒
甲子端節三門灣阿壽
鈐印：
潘天授印（白文）
天壽二十後所作（白文）

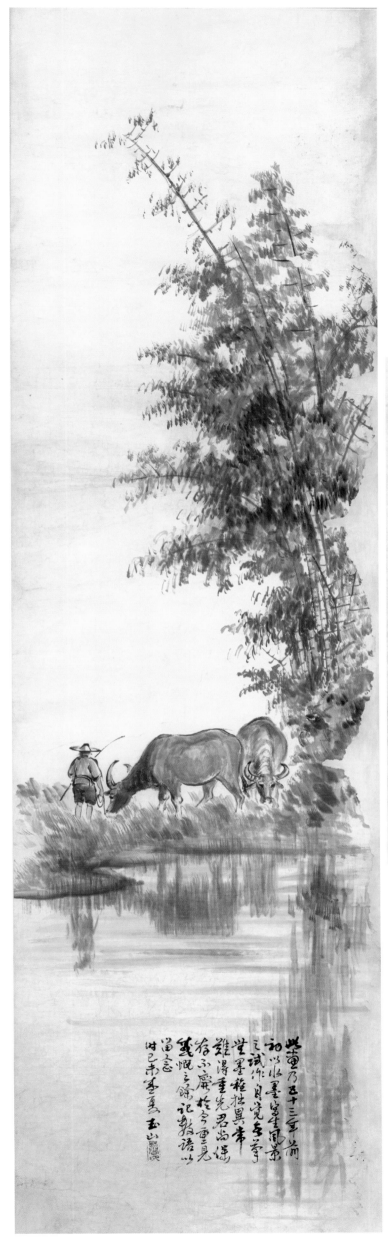

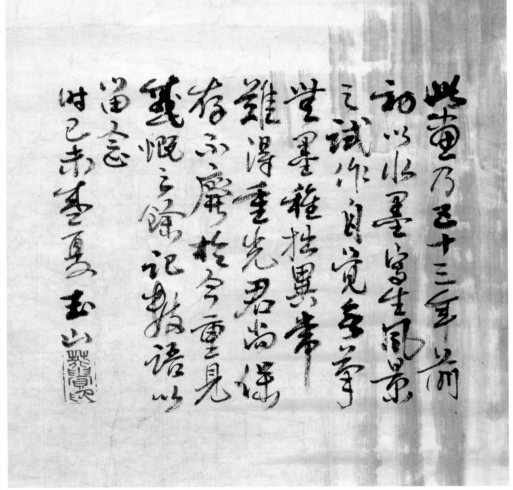

竹林與水牛 Bamboo and Buffalo

林玉山 Lin Yu-shan（1907-2004，嘉義人）
1926　紙本水墨　133×38.5cm

釋文：
此畫乃五十三年前初以水墨寫生風景之試作，自覺無筆無墨，稚拙異常。
難得重光君保存不廢，於今重見，感慨之餘，記數語以留念。時己未孟夏，玉山。
鈐印：
英貴印（朱文）

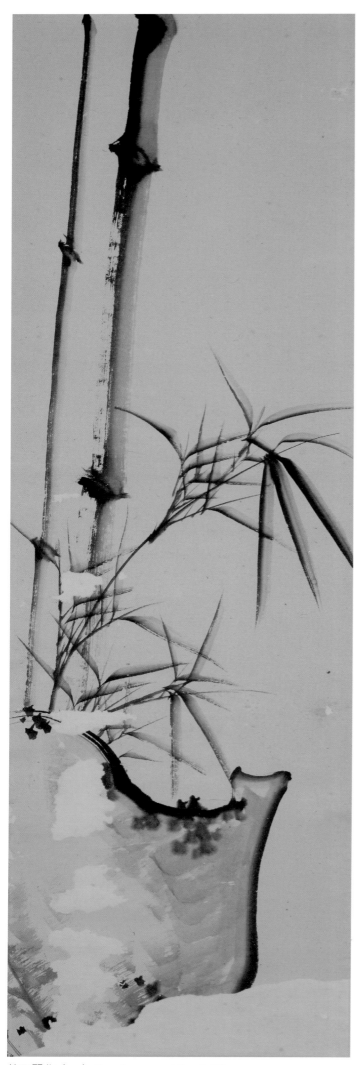

竹石習作（一）Bamboo and Rock (1)
林玉山 Lin Yu-shan（1907-2004，嘉義人）
1926　紙本水墨　98.5×31cm

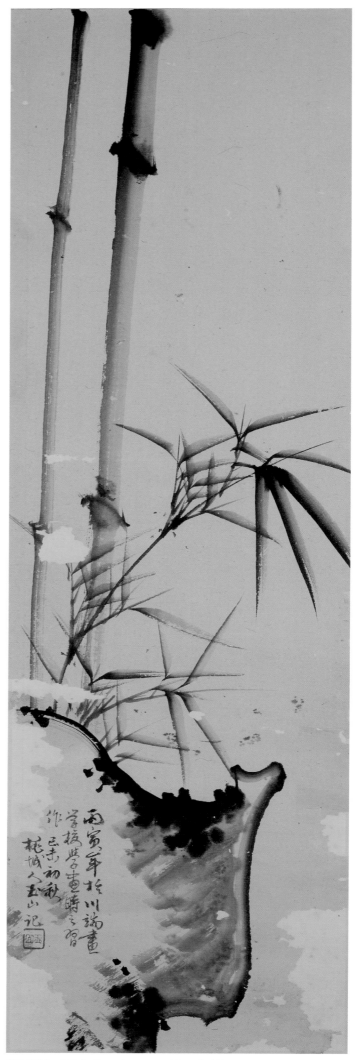

竹石習作（二）Bamboo and Rock (2)
林玉山 Lin Yu-shan（1907-2004，嘉義人）
1926　紙本水墨　98.5×31cm

釋文：
丙寅年於川端繪畫學校學畫時之習作
己未初秋　桃城人玉山記
鈐印：
玉山（朱文）

紫藤 Wisteria#

林玉山 Lin Yu-shan（1907-2004，嘉義人）
1926 紙本設色 123.4×30.8cm

釋文：
時丙寅夏月寫於東都夜半橋之靜處
毓麟先生雅正
立軒林英貴學作
鈐印：
文明（朱文）
立軒（朱文）

蔬果圖 Vegetables

溪山道人 Hsi Shan Tao Jen（生卒年、籍貫待考）[1]
1926 紙本水墨 128.4×30.5cm

釋文：
深□□□秀□
丙寅夏月為毓麟先生正之
溪山道人作
鈐印：
元畫（朱文）
立（朱文）
紅□□□（朱文）

1. 作者疑為林玉山。

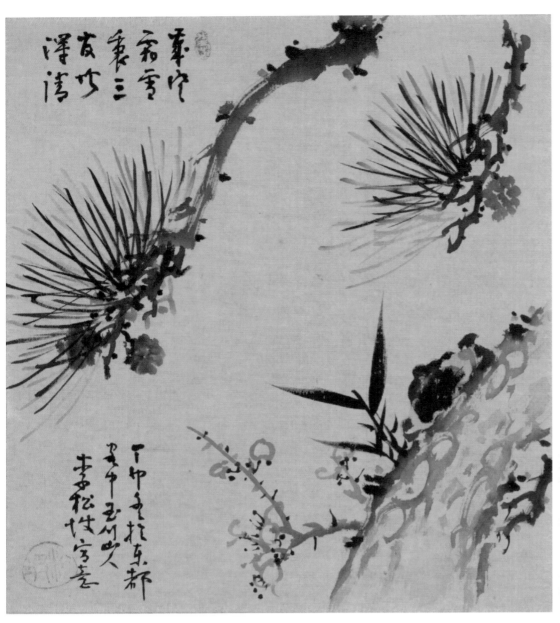

歲寒三友圖 Three Friends in Winter
李松坡 Li Sung-po（生卒年不詳，朝鮮人）
1927　畫纖板水墨　27.3×24.2cm

釋文：
歲寒霜雪裏，三友共深情。
丁卯冬於東都客中
玉川山人李松坡寫意
鈐印：
□□（朱文）
松坡（朱文）

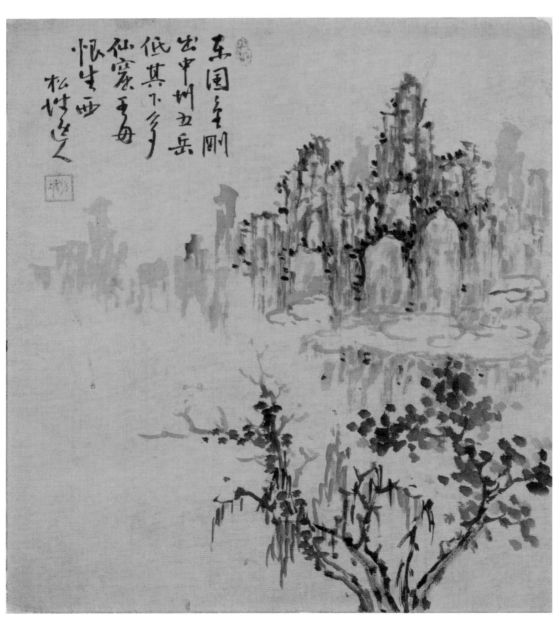

山水 Landscape
李松坡 Li Sung-po（生卒年不詳，朝鮮人）
1927　畫纖板水墨　27.3×24.2cm
釋文：
東國金剛出，中州五岳低，其下多仙窟，王母恨生西。
松坡逸人
鈐印：
□□（朱文）
松坡（朱文）

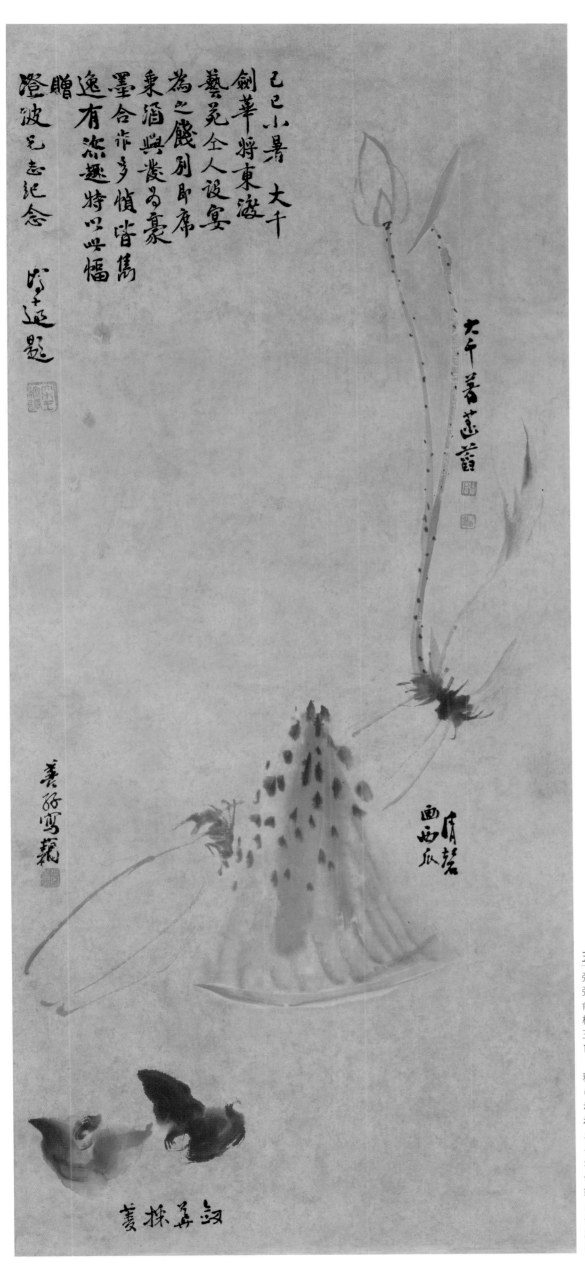

五人合筆 A Collaborative Painting by Five Artists

張大千 Chang Dai-chien（1899-1983，四川內江人）
張善孖 Chang Shan-Tzu（1882-1940，四川內江人）
俞劍華 Yu Jian-hua（1895-1979，山東濟南人）
楊清磬 Yang Qing-qing（1895-1957，浙江吳興人）
王濟遠 Wang Ji-yuan（1893-1975，江蘇武進人）
1929　紙本設色　81×36cm

釋文：
己巳小暑，大千、劍華將東渡，藝苑仝人設宴為之餞別，即席乘
酒興發為豪墨，合作多幀，皆雋逸有深趣。特以此幅贈
澄波兄志紀念　濟遠題
大千著菡萏
善孖寫藕
清磬畫西瓜
劍華採菱
鈐印：
大木王濟遠（朱文）
張季（白文）
阿爰（朱文）
張善孖（白文）

197

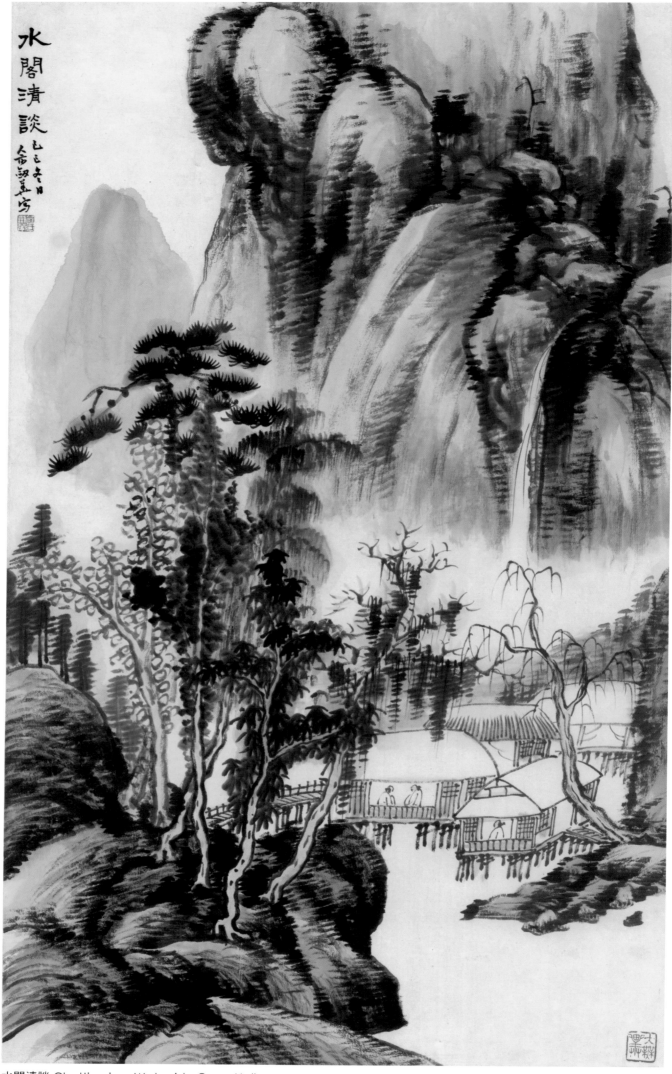

水閣清談 Chatting in a Waterside Open Hall

俞劍華 Yu Jian-hua（1895-1979，山東濟南人）
1929　紙本設色　80×48cm

釋文：
水閣清談
己巳冬日
俞劍華寫
鈐印：
俞氏劍華（白文）
大無畏（朱文）

花卉 Flowers

江小鶼 Jiang Xiao-jian（1894-1939，江蘇吳縣人）
1930　紙本設色　34.9×33.8cm

釋文：
庚午小集樂天
畫室塗贈
澄波兄聊以紀念
小鶼
鈐印：
小鶼（朱文）

採桑圖 Mulberry Leaf Picking

劉渭 Liu Wei（生卒年、籍貫待考）
1931　紙本設色　115.5×74.3cm

釋文：
澄波師□教正
生劉渭寫時辛未夏四月上澣
鈐印：
寄漁詩畫（朱文）

紫藤 Wisteria

諸聞韻 Zhu Wen-yun（1894-1938，浙江孝豐人）

1933　紙本設色　122×52cm

釋文：

澄波先生有道正之

二十二年仲春孝豐天目山民諸聞韻寫于扈上

鈐印：

聞均之印（白文）

墨荷 Ink Lotus [#]

諸聞韻 Zhu Wen-yun（1894-1938，浙江孝豐人）
1933　紙本水墨　72×40cm

釋文：
澄波先生大雅教正　二十二年春仲　孝豐諸聞韻
鈐印：
汶隱長樂（白文）
聞均之印（朱文）

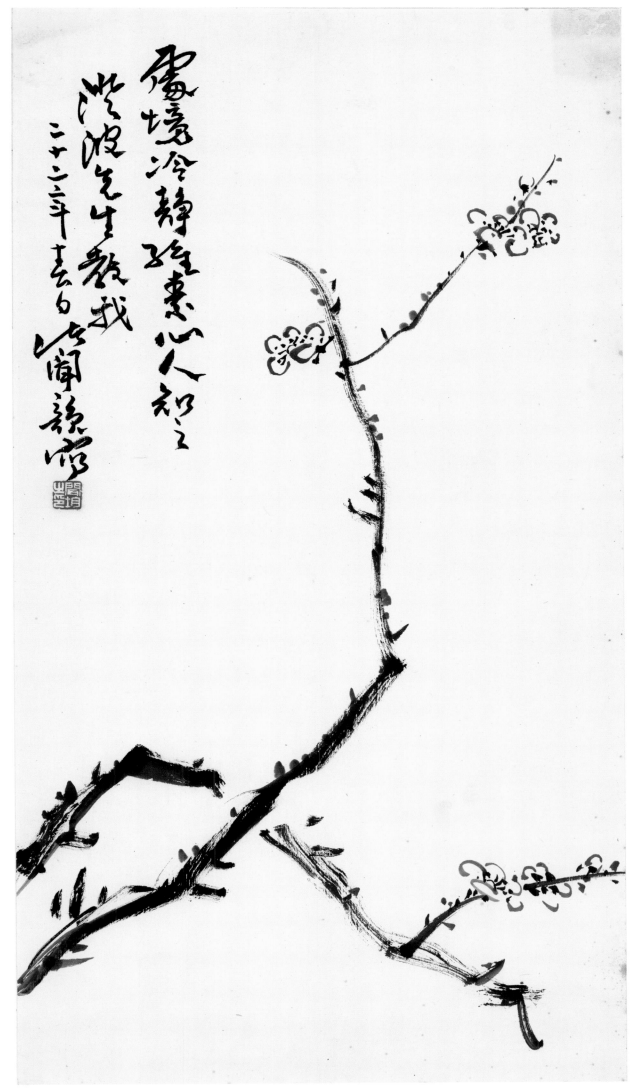

墨梅 Ink Plum Blossom

諸聞韻 Zhu Wen-yun（1894-1938，浙江孝豐人）
1933　紙本水墨　73.5×40.4cm

釋文：
處境冷靜維素心人知之
澄波先生教我
二十二年春日諸聞韻寫
鈐印：
聞均之印（白文）

山水 Landscape

徐培基 Xu Pei-ji（1909-1970，山東濰縣人）
1933　紙本設色　123.2×50.7cm

釋文：
澄波夫子大人誨正
癸酉春日徐培基寫
鈐印：
徐培基印（白文）

山水 Landscape#

余威丹 Yu Wei-dan（1903-1985，江蘇常熟人）
1933　紙本設色　135.2×32cm

釋文：
宿雲開曉嶂，密柳壓春波。
癸酉夏日寫奉
澄波老師　教正　虞山余威丹
鈐印：
威丹（朱文）
鳳華書畫（朱文）

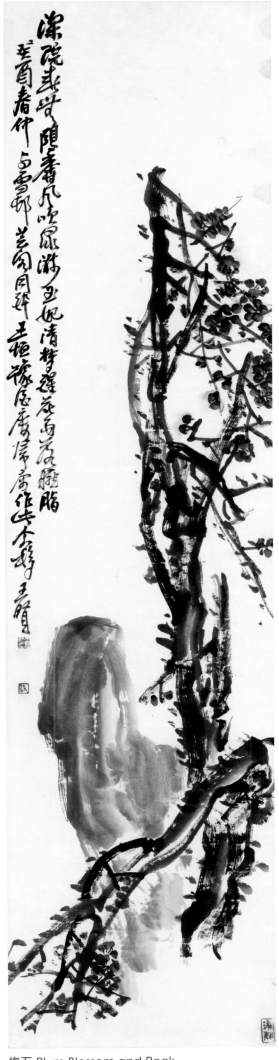

梅石 Plum Blossom and Rock

王賢 Wang Xian（1897-1988，江蘇海門人）
1933　紙本設色　116.9×29cm

釋文：
深院春無限，香風吹綠漪。玉妃清夢醒，花雨落臙脂。
癸酉春仲與雪邨、芝閣同醉王恒豫酒慶歸寓作此
个簃王賢
鈐印：
王賢私印（白文）
啟（朱文）
滯鄰（朱文）

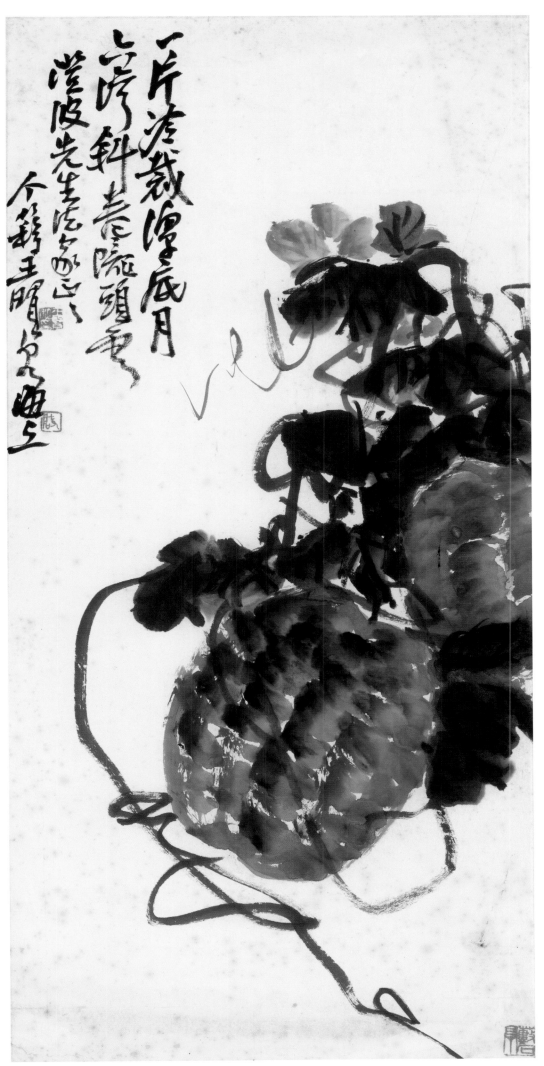

西瓜 Watermelon[#]

王賢 Wang Xian（1897-1988，江蘇海門人）
年代不詳　紙本設色　70.1×33.8cm

釋文：
一片冷裁潭底月，六灣斜卷隴頭雲。
澄波先生法家正之
个簃王賢客海上
鈐印：
王賢私印（白文）
啟（朱文）
籔石亭（朱文）

月梅圖 Moon and Plum Blossom

蔡麗邨 Tsai Li-tun（生卒年不詳，福建泉州人）
1936　紙本設色　135×33.5cm

釋文：
疏影橫斜水淺清，暗香浮動月黃昏。
丙子夏碧濤畫
鈐印：
琴石山人（朱文）
德芳畫印（白文）
麗邨（朱文）
濟陽後人（白文）

幽蘭 Orchid

葉鏡鎔 Yeh Ching-jung（1876-1950，新竹人）
年代不詳　紙本設色　115×33.5cm

釋文：
滿室幽香花氣襲人
漢卿
鈐印：
鈍心山人（朱文）
葉鏡鎔印（白文）
漢卿（朱文）
□（白文）

燭台與貓 Candlestick and Cat

張聿光 Zhang Yu-guang（1885-1968，浙江紹興人）
年代不詳　紙本設色　131.8×32cm

釋文：
山陰聿光
鈐印：
張聿光印（白文）
南軒後人（白文）

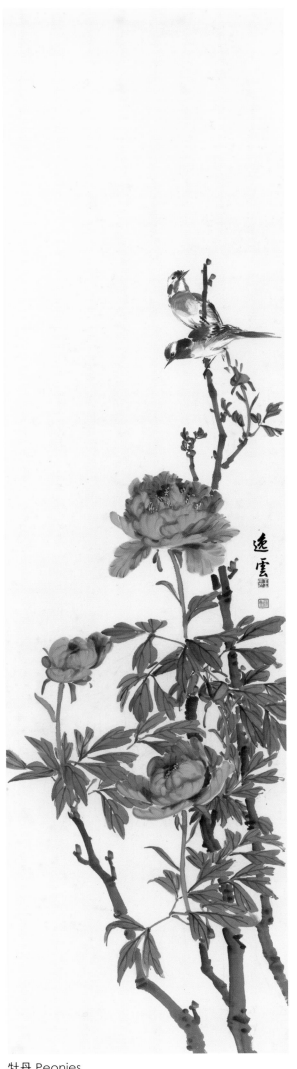

牡丹 Peonies

王逸雲 Wang Yi-yun（1894-1981，福建晉江人）
年代不詳　紙本設色　134.5×35cm

釋文：
逸雲
鈐印：
王印（白文）
逸雲（朱文）

山水 Landscape

張辰伯 Zhang Chen-bo（1893-1949，江蘇無錫人）
年代不詳　紙本設色　34.9×33.8cm

釋文：
澄波先生正
辰伯敬贈

山水 Landscape

鄧芬 Deng Fen（1894-1964，廣東南海人）
年代不詳　紙本水墨　34.9×33.7cm

釋文：
呂半隱多為此法學作呈澄波陳先生教
曇殊芬
鈐印：
鄧芬（白文）

竹犬圖 Bamboo and Dog

元鳳 Yuan Feng（生卒年、籍貫待考）
年代不詳 畫繼板設色 27.3×33.5cm

釋文：
元鳳
鈐印：
吾心如水（白文）

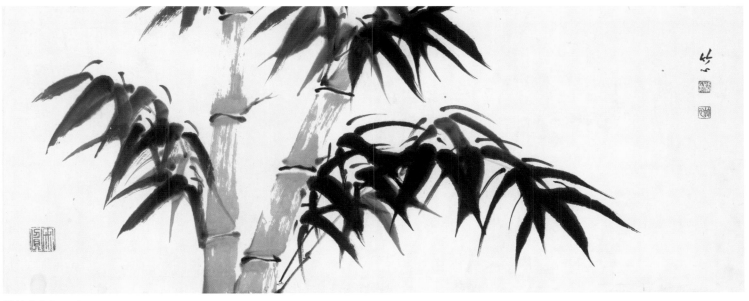

墨竹 Ink Bamboo

竹心 Chu Hsin（生卒年、籍貫待考）
年代不詳　紙本水墨　33.5×83.7cm

釋文：
竹心
鈐印：
橘印（白文）
竹心（朱文）
安貧（朱文）

花卉 Flowers

作者不詳 Author unknown
年代不詳　紙本設色　28.7×35.8cm

釋文：
紫菀倣子俊意
鈐印：
結雲子（白文）
生歡喜心（朱文）

菊花書畫扇 Chrysanthemum and Calligraphy Fan

徐慶瀾 Hsu Ching-lan（生卒年不詳，湖北人）
1924　紙本設色、書法　20.8×47.8cm

釋文：
詩肯　凌峰　黃花　比瘦
甲子年秋月
鈐印：
塗鴉（朱文）

釋文：
大正十三年甲子夏月
上京紀念
有志竟成
澄波先生雅正
徐慶瀾
鈐印：
徐慶瀾（朱文）

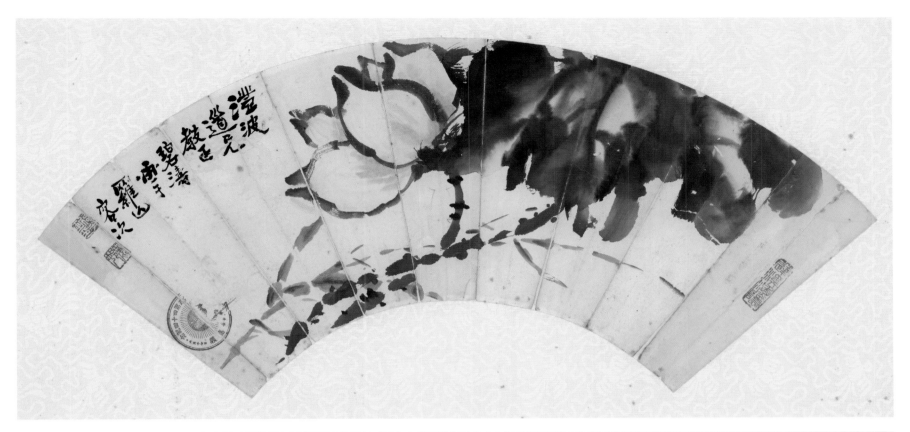

墨荷書法扇 Ink Lotus and Calligraphy Fan

蔡麗邨 Tsai Li-tun（生卒年不詳，福建泉州人）
蘇孝德 Su Hsiao-te（1879-1941，嘉義人）
年代不詳　紙本水墨、書法　20.8×47cm

釋文：
澄波道兄教正
碧濤畫于羅山客次
鈐印：
蓮溪漁隱（朱文）
德芳畫印（白文）
麗邨（朱文）

釋文：
穆如清風
櫻邨
鈐印：
山人（朱文）
櫻（白文）
村（朱文）

山水書畫扇 Landscape and Calligraphy Fan

韓慕儼 Han Mu-hsien（生卒年、籍貫待考）
1923　紙本設色、書法　24.9×52.5cm

釋文：
癸亥夏月以為振甫仁兄雅屬
韓慕儼作于虎林客次
鈐印：
韓慕儼印（白文）

釋文：
吟罷栽桑樂志詩，
抱琴華下立移時，
平主別有無弦趣，
訴與湘君總不知。
振甫先生正之
韓鏞隸
鈐印：
韓慕儼印（白文）

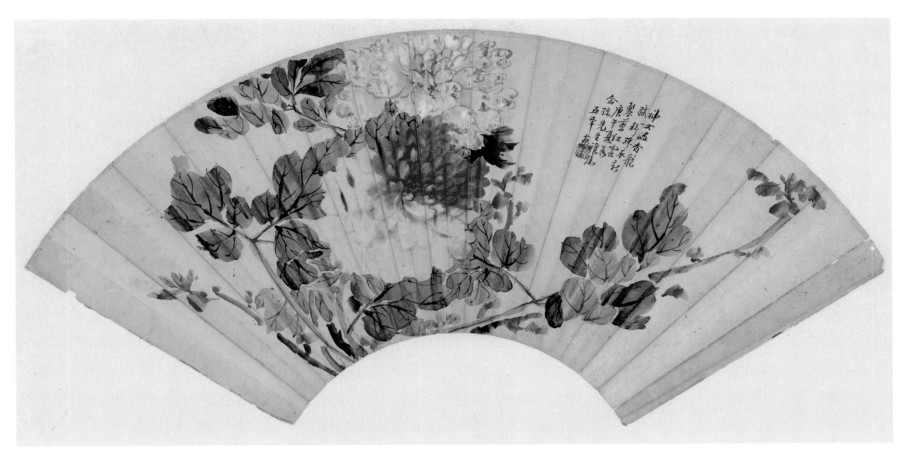

牡丹書畫扇 Peony and Calligraphy Fan

五峯 Wu Feng（生卒年、籍貫待考）

1930　紙本設色、書法　24.9×52.5cm

釋文：

神女溫香籠膩粉，

珠衣新製剪紅雲。

庚午夏為

念孫先生雅屬

五峯畫

鈐印：

五峯山人（白文）

釋文：

書學織秘多，啟簷恃有我。我氣果浩然，大小靡不可。使轉貫初終，形体隨偏橢。如松對月開，如柳迎風娜。請言使轉方，按提平且頗。注墨枯還榮，展豪糾異裹。尤有空盤紆，與草爭眇麼。草原一脈承，真亦千鈎荷，真自變歐褚，抽掣同發笴。門戶較易尋，授受轉難夥，媿余玩索頻，徒戒臨摹惰。行之雖有時，至焉每苦跛。先路道懇勤，遵途騁駃騠。旨哉雙揖篇，後塵坿諸左。

念孫仁兄法正　六十有一贅叟

鈐印：

未我生（朱文）

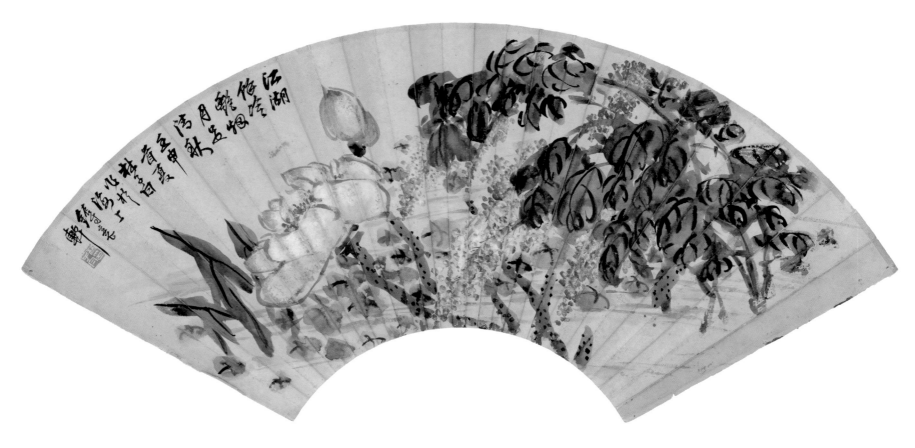

荷花扇 Lotus Fan

林子白 Lin Zi-bai（1906-1980，福建永春人）
1932　紙本設色　25×53cm

釋文：
江湖餘冷豔，烟月足清秋。
壬申首夏林子白作於海上鑄意軒
鈐印：
林子白印（白文）

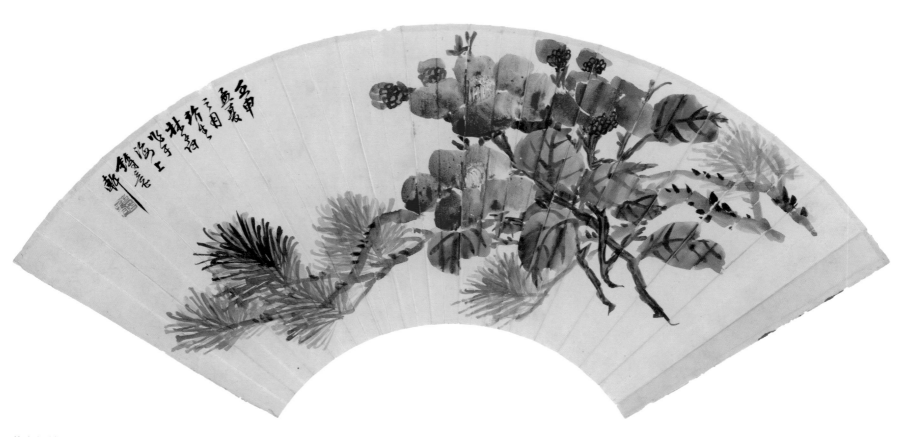

花卉松枝扇 Flowers and Pine Branch Fan

林子白 Lin Zi-bai（1906-1980，福建永春人）
1932　紙本設色　25×53cm

釋文：
壬申孟夏之月玢生林子白作于海上鑄意軒
鈐印：
林子白印（白文）

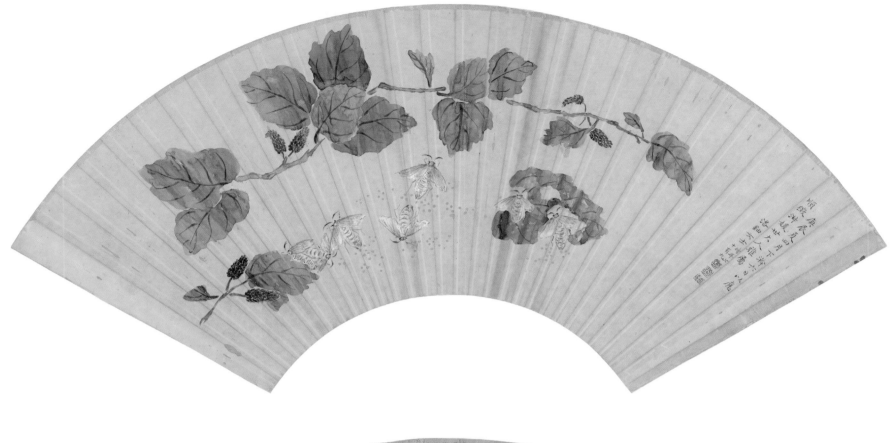

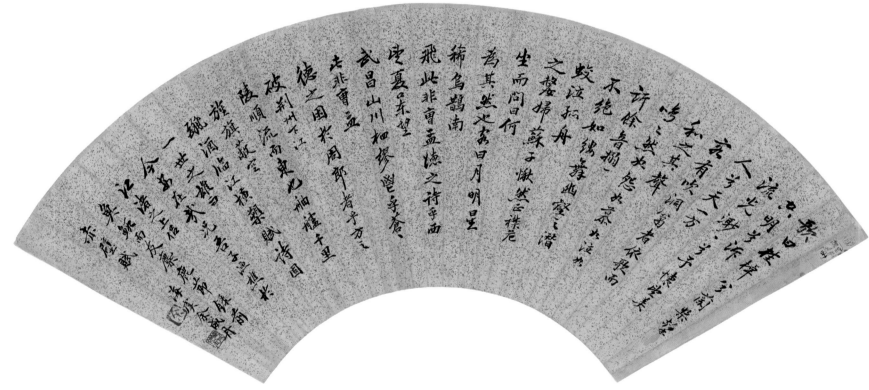

飛蛾書法扇 Moths and Calligraphy Fan

項保艾 Xiang Po-ai（生卒年不詳，浙江仁和人）
余威丹 Yu Wei-dan（1903-1985，江蘇常熟人）
1940　紙本設色、書法　24.7×53.8cm

釋文：
庚辰夏四月下澣六日以應順徵淑媛世大人雅屬
洛鈿女士時年七十有九
鈐印：
項（朱文）
洛（朱文）
鈿（朱文）

釋文：
節錄〈前赤壁賦〉（略）
海虞余威丹
鈐印：
余（朱文）
威丹女士（朱文）

墨藤扇 Ink Vine Fan

峯仙 Feng Hsien（生卒年、籍貫待考）

年代不詳　紙本水墨、鋼筆　40×19.8cm

釋文：
讀得書成百不憂，不需耕種自然收。
隨時行坐隨時用，到處人間到處求。
日裡不愁人借去，夜間何怕賊來偷。
縱遭旱勞無傷損，一路風光到白頭。
峯仙
鈐印：
峯仙（白文）

釋文：
春天正是讀書天，夏日炎炎不好眠，
秋時讀書多意味，冬至勤苦過明年。

四、其他 Others

風景 Landscape
前田 Maeda（生卒年、籍貫待考）
1921　紙本水彩　15.6×21.4cm

風景 Landscape
川村 Kawamura（生卒年、籍貫待考）
1921　紙本水彩　26.1×34.4cm

水鄉 Watery Town
作者不詳 Author unknown
1930　紙本水彩　25.1×35.1cm

山崖 Cliff
松ヶ崎亞旗 A. Matugasaki（1898-1939，東京人）
1934　木板油彩　23.9×32.9cm

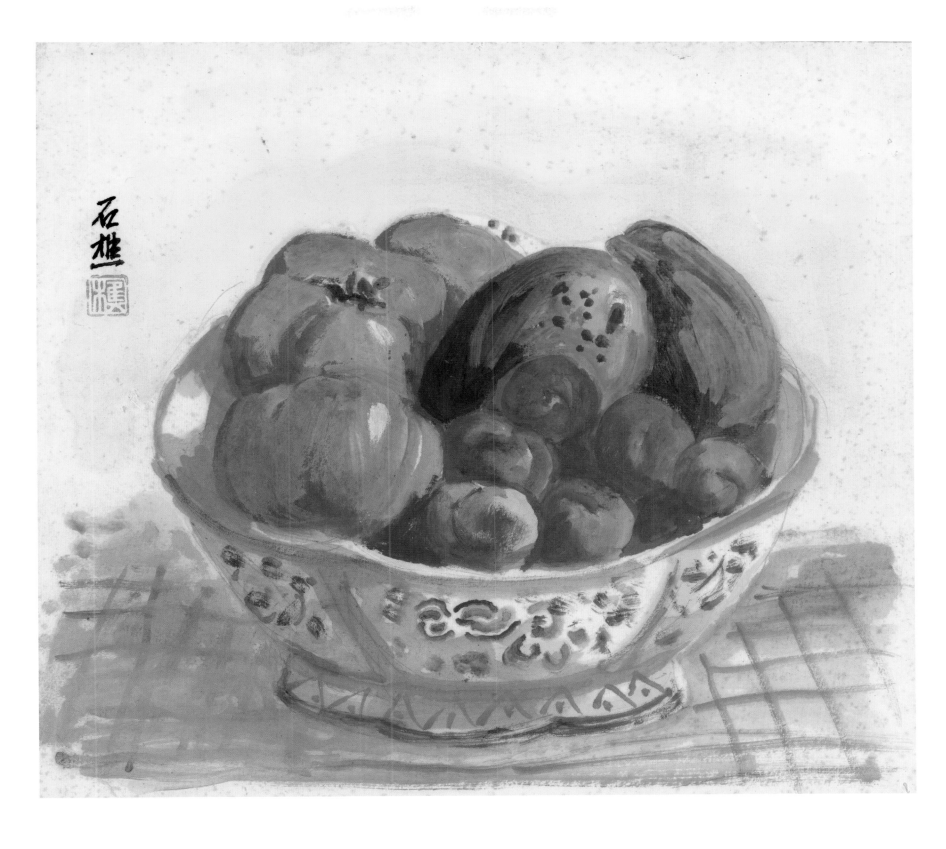

蔬果圖 Fruits
李石樵 Li Shih-chiao（1908-1995，臺北人）
年代不詳　畫纖板水彩　24.3×27.3cm

頭像 Portrait
作者不詳 Author unknown
年代不詳　畫布油彩　21×17.5cm

仕女圖 Portrait of a Lady
作者不詳 Author unknown
年代不詳　木板油彩　32.8×22.4cm

花 Flowers
作者不詳 Author unknown
年代不詳　畫布油彩　32.9×23.9cm

五、印刷品 Printed Matters

格言（一）Motto (1)
蔣式芬等
Jiang Shi-fen（1851-1922，直隸蠡縣人）
et al.
年代不詳　紙本印刷　129×31.5cm

格言（二）Motto (2)#
崔永安等
Cui Yong-an（1858-？，廣東廣州人）
et al.
年代不詳　紙本印刷　129×31cm

格言（三）Motto (3)
吳樹梅等
Wu Shu-mei（1845-1912，山東歷城縣人）
et al.
年代不詳　紙本印刷　129×31.5cm

格言（四）Motto (4)
王仁堪等
Wang Ren-kan（1848-1893，福建福州人）
et al.
年代不詳　紙本印刷　130×31.5cm

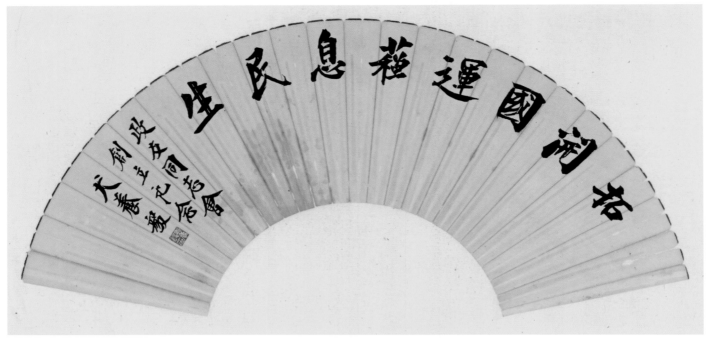

書法扇 Calligraphy Fan

犬養毅 Inukai Tsuyoshi（1855-1932，日本備中國賀陽郡人）
年代不詳　紙本印刷　20.8×45cm

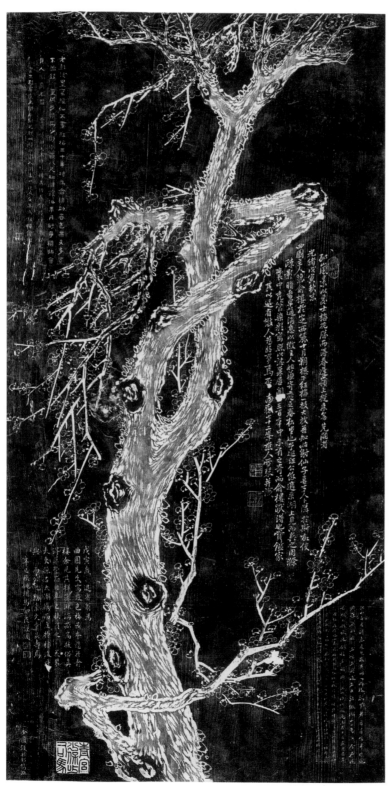

紅梅 Red Plum Blossom

年代不詳　拓本　144.6×69cm

嚴子陵先生像 Portrait of Mr. Yan Zi-ling[#]

年代不詳　拓本　80×30cm

圖片與照片
Pictures and Photos

一、畫作 Paintings

1927年油畫〔夏日街景〕。

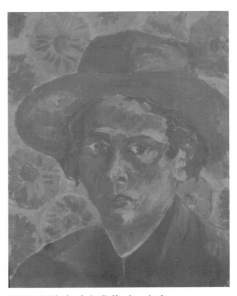

1928年油畫〔自畫像（一）〕。

1929年油畫〔清流〕。

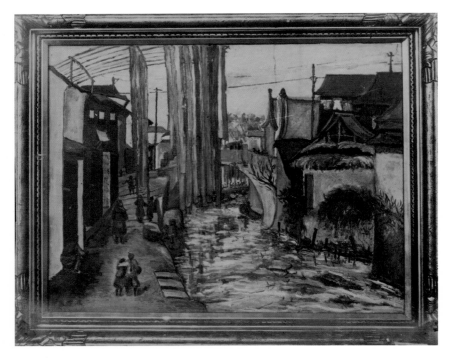

1929年油畫〔綢坊之午後〕。

1929年油畫〔綢坊之午後〕。

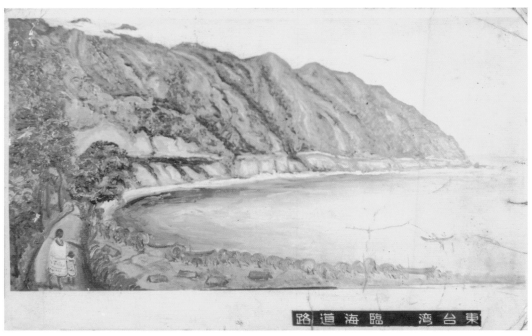

1930年油畫〔東台灣臨海道路〕。

油畫〔窗前裸女〕。

1932年油畫〔水畔臥姿裸女〕。

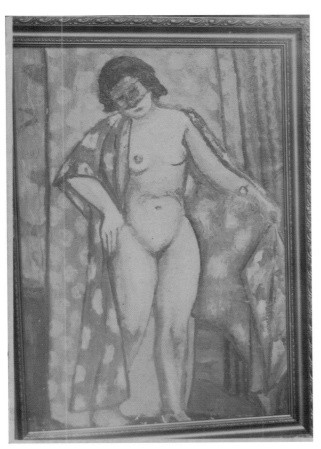

油畫〔戴面具裸女〕。

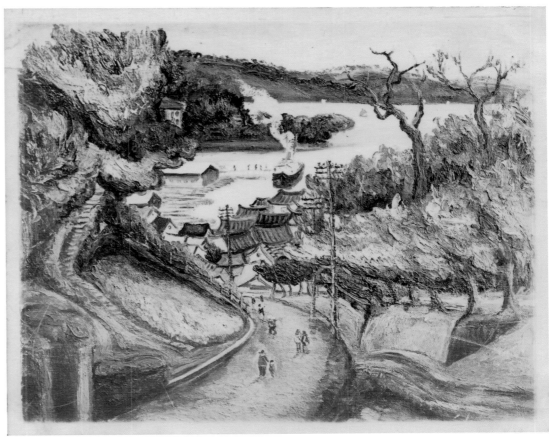

1936年油畫〔滿載而歸〕。

1937年油畫〔嘉義公園（鳳凰木）〕。

1941年油畫〔新樓庭院〕。

1938年油畫〔古廟〕。

1941年油畫〔新樓風景〕。

1941年油畫〔長榮女中學生宿舍〕。

二、本人 Personal

1913年嘉義公學校畢業紀念照。三排左八為陳澄波。

1914.3.1穎川同宗懇會第二回卒業生送別記念。二排左三為陳澄波。

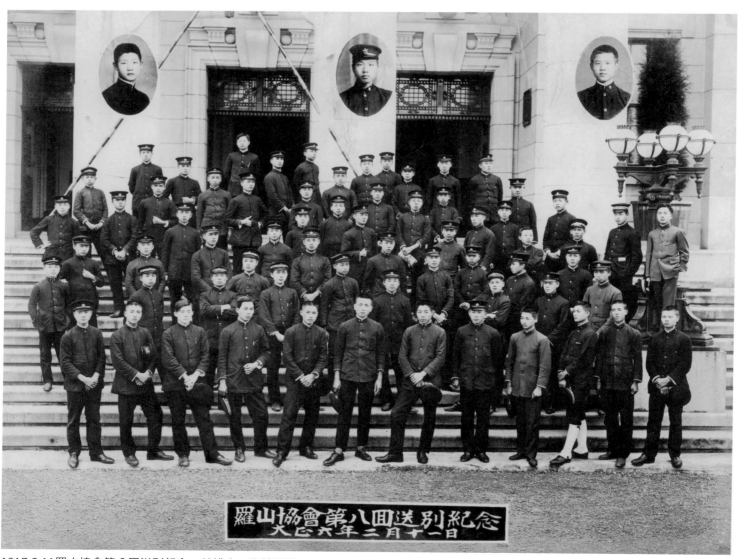

1917.2.11羅山協會第八回送別紀念。前排右一為陳澄波。

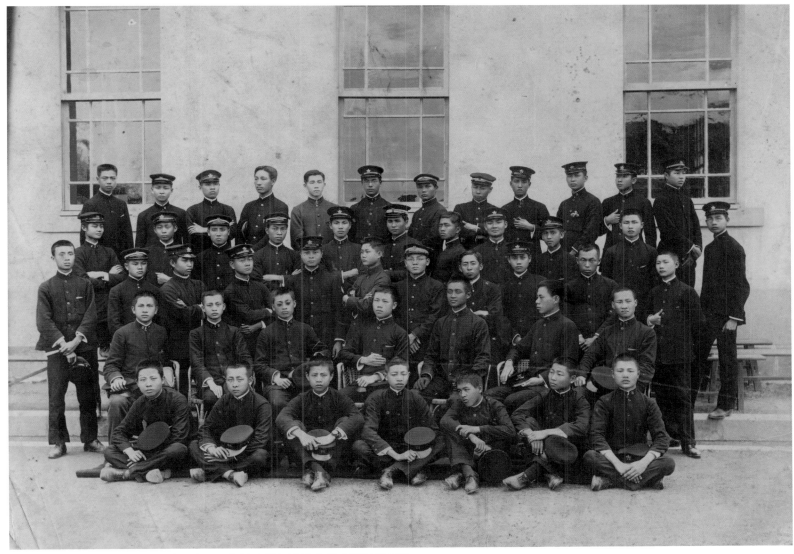

陳澄波（三排左五）就讀臺灣總督府國語學校公學師範部乙科時與同學合影。

陳澄波就讀臺灣總督府國語學校公學師範部乙科時之個人照。

1917年陳澄波臺灣總督府國語學校公學師範部乙科畢業時攝。

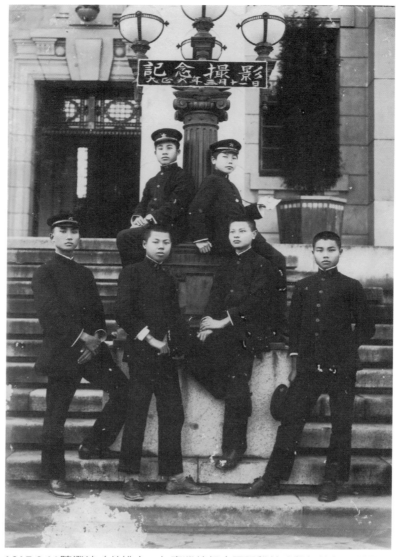

1917.3.11陳澄波（前排右二）臺灣總督府國語學校公學師範部乙科畢業時與同學在總督府博物館（今國立臺灣博物館）前合影。

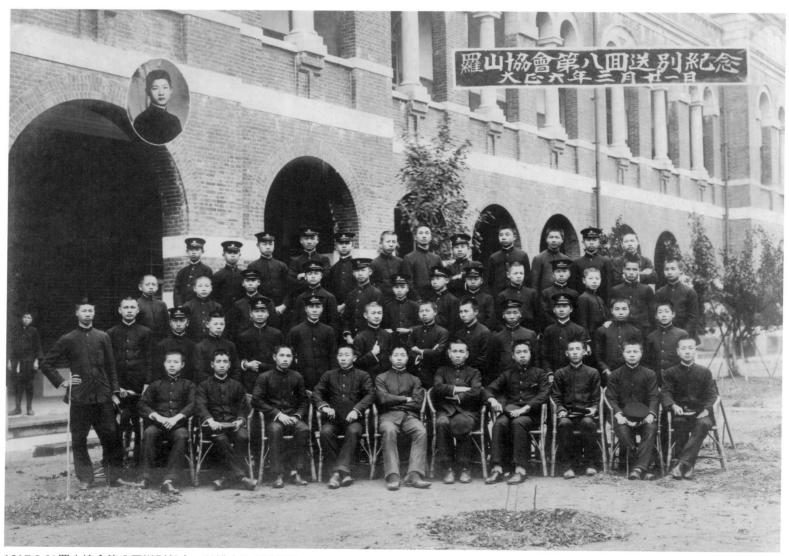

1917.3.21羅山協會第八回送別紀念。前排右二為陳澄波。

陳澄波個人照。

陳澄波個人照。

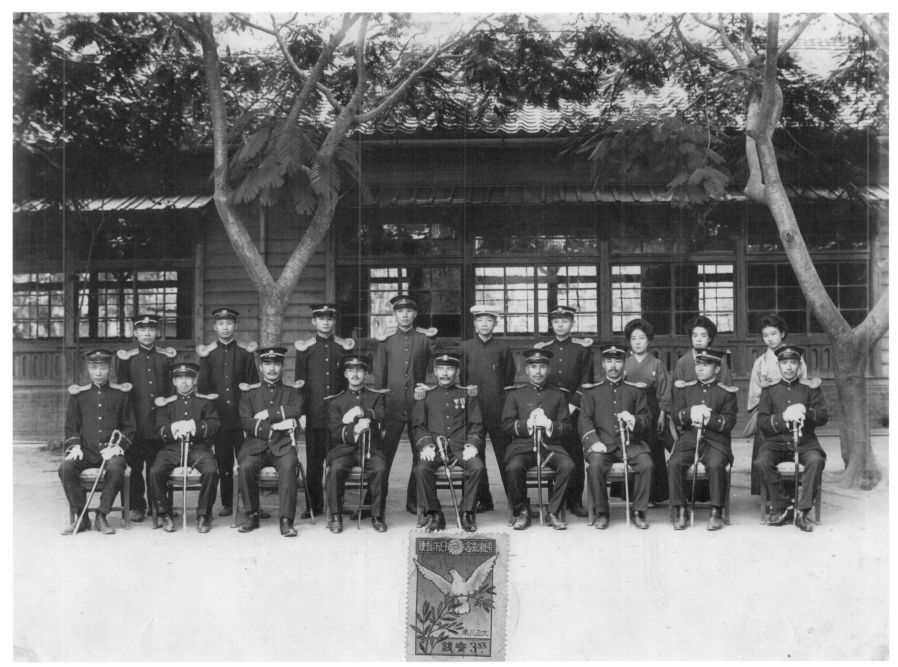

陳澄波（二排右四）任教時期與教職員合影。

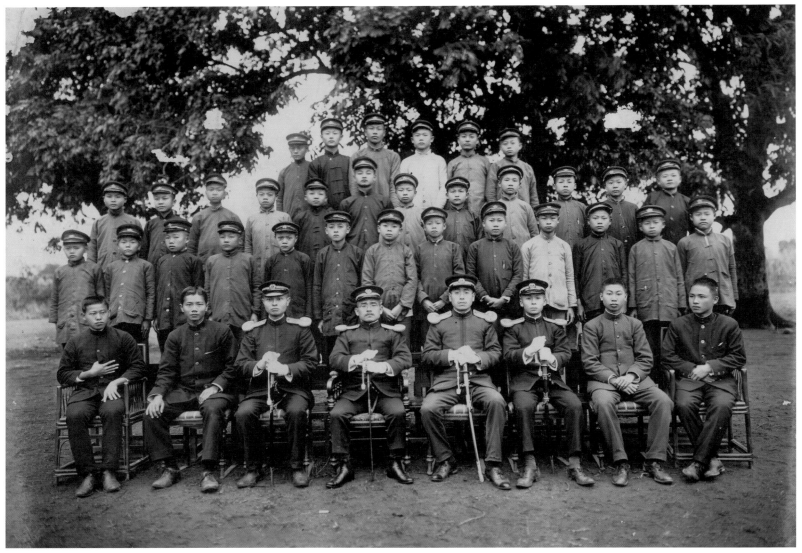

陳澄波（前排左三）任教時期與教職員及學生合影。

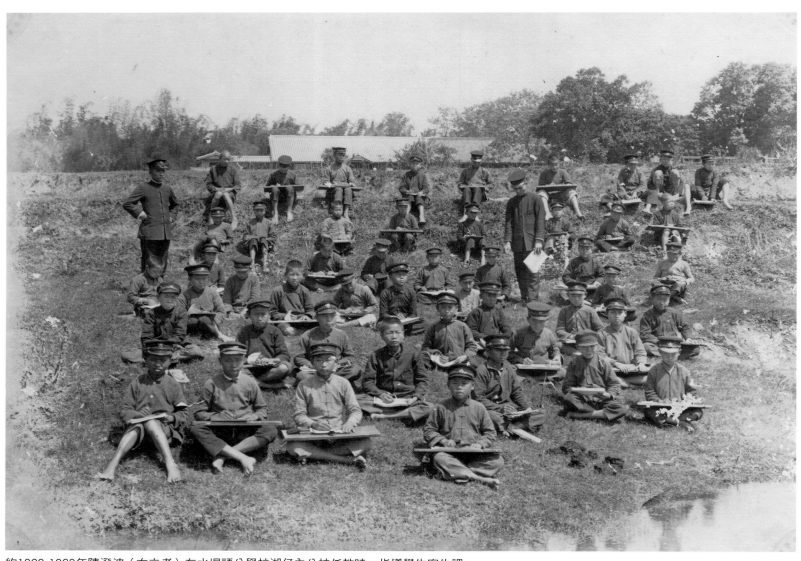

約1920-1923年陳澄波（右立者）在水堀頭公學校湖仔內分校任教時，指導學生寫生課。

234

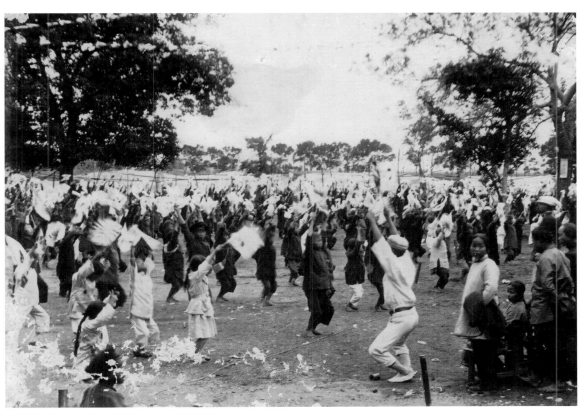

1921年陳澄波在水堀頭公學校湖仔內分校任教時，赴臺南參加圖畫、體操講習，攜妻子與長女紫微到臺南孔廟旅遊留影。

陳澄波（右拿旗半蹲者）任教時期之學校運動會。

陳澄波（站者左九）任教時期之學校運動會。

1922.10.30學制發布滿五拾週年水上公學校湖子內分教室攝影紀念。中坐者為陳澄波。

國語學校嘉義同窓會發會式紀念攝影。二排右七為陳澄波。

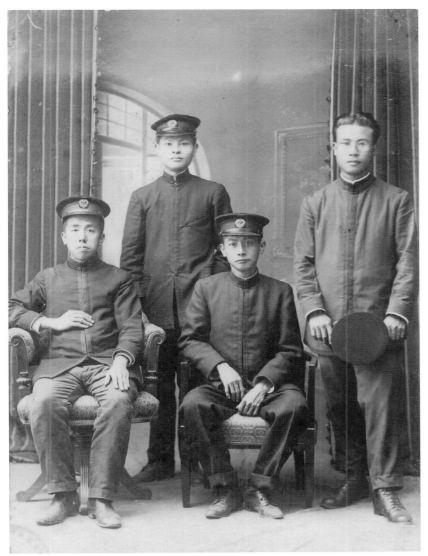

陳澄波（後排左）與友人合影。

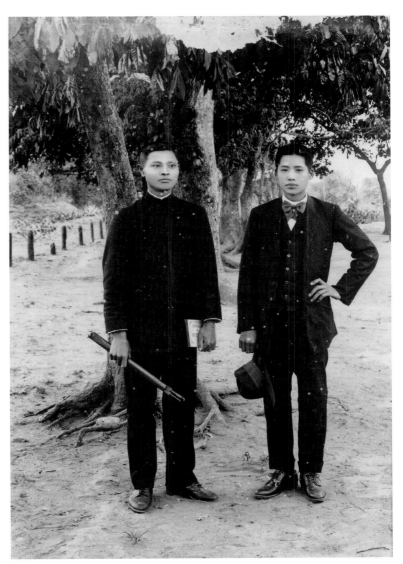

陳澄波（左）與友人合影。

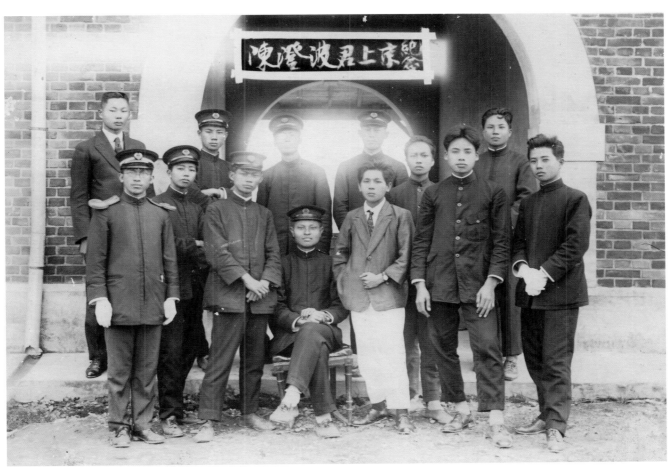

1924年陳澄波（中坐者）赴東京留學前與水堀頭公學校湖子內分校教職員合照。

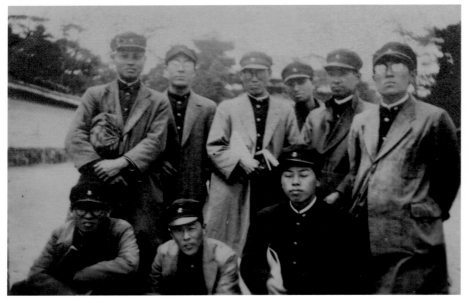

約1924-1927年陳澄波（後排左一）就讀東京美術學校時與同學合影於奈良法隆寺山門前。前排左一為廖繼春。

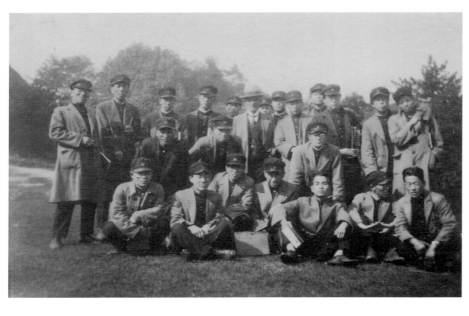

約1924-1927年陳澄波（後排右四）就讀東京美術學校時與師友合影於奈良。前排左三為廖繼春。

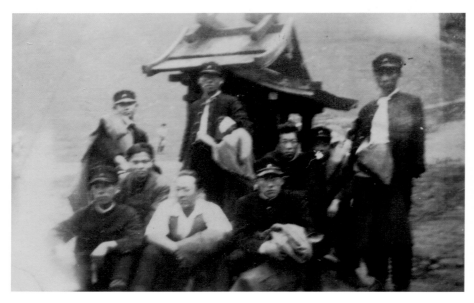

約1924-1927年陳澄波（中排左一）就讀東京美術學校時期與同學合影於奈良若草山。

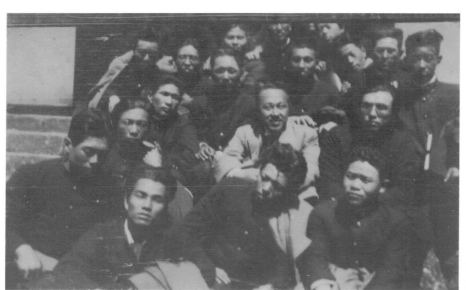

約1924-1927年陳澄波（後排左一）就讀東京美術學校時與同學合影。三排左二為廖繼春。

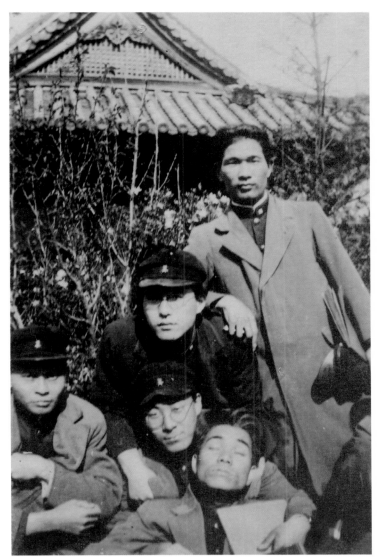

約1924-1927年陳澄波（左一）就讀東京美術學校時與同學合影於奈良。

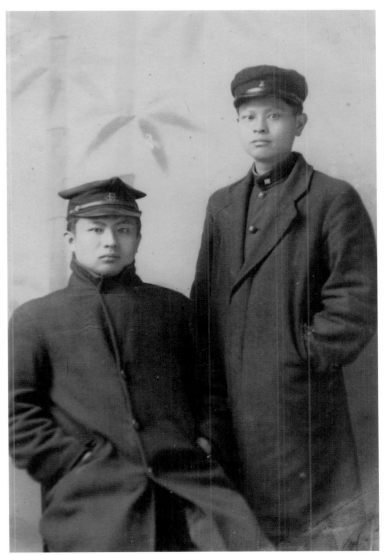

約1924-1929年陳澄波（右）與友人合影。

1925年陳澄波就讀東京美術學校時期之照片。

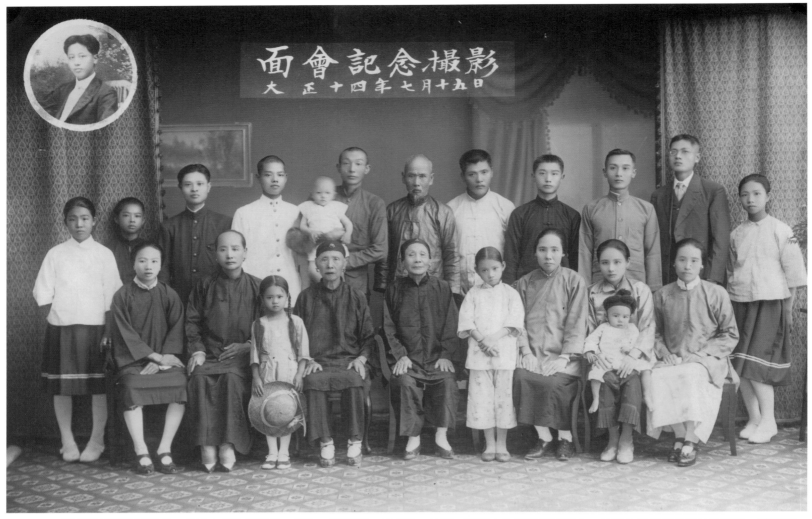

面會記念撮影
大正十四年七月十五日

1925.7.15陳澄波姑婆返鄉省親。前排左起為鄭秋香、羅仁、陳紫薇、林寶珠、姑婆、隔兩人為張捷抱陳碧女、林暖；後排左二起為陳炳煌、陳澄波、陳耀棋、陳錢抱陳旭卿、隔兩人為陳新毫、陳川海、陳新雕。左上圖為陳新茂。（圖說參閱1998年12月25日發行，陳重光、陳前民主編《捷娘懷念集》頁63。）

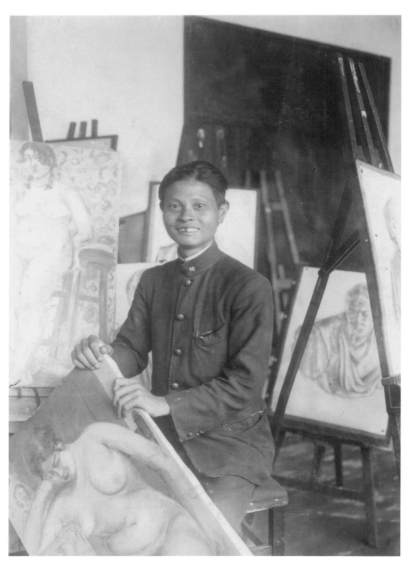

1926.10.10陳澄波第一次入選帝展，在畫室接受報社記者訪問時所攝。手上拿的畫作是〔裸女靜思〕，左後方作品是〔雙辮裸女〕。

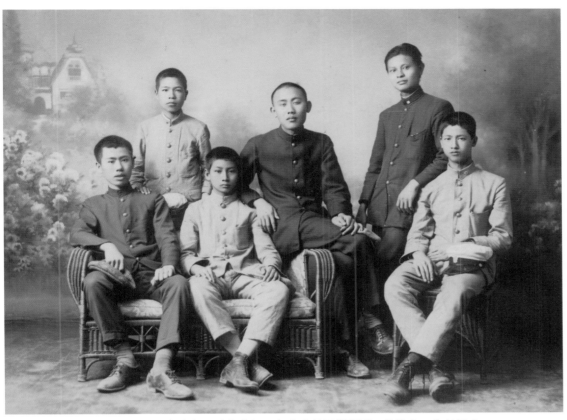

1926年陳澄波（後排右一）與東京上野（上車坂町）宿舍的同學留影。前排左一為林玉山。

陳澄波（左）與友人合影。

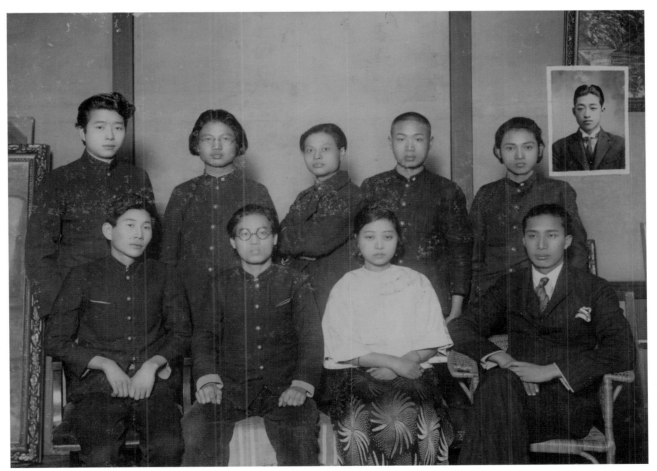

約1927年陳澄波（後排右三）就讀東京美術學校時與臺灣留學生合影。前排左起為顏水龍、廖繼春、潘鶼鶼與陳植棋夫婦；後排左一為張秋海；右上框為王白淵。

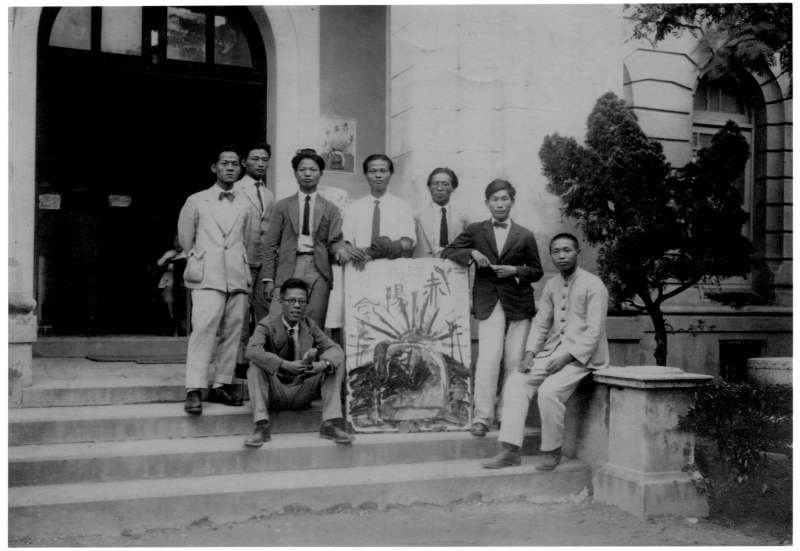

1927.9.1-3赤陽會第一次在臺南公會堂展出時合影。右二顏水龍；右三廖繼春；右四陳澄波。

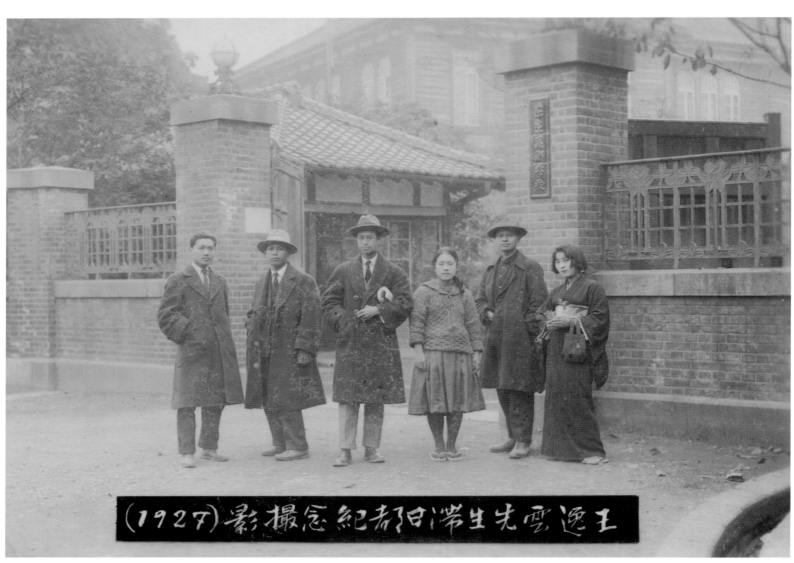

（1927）影撮念紀者陌滯生先雲逸王

1927年水墨畫家王逸雲（左三）旅日與陳澄波（右二）及友人攝於東京美術學校門前。

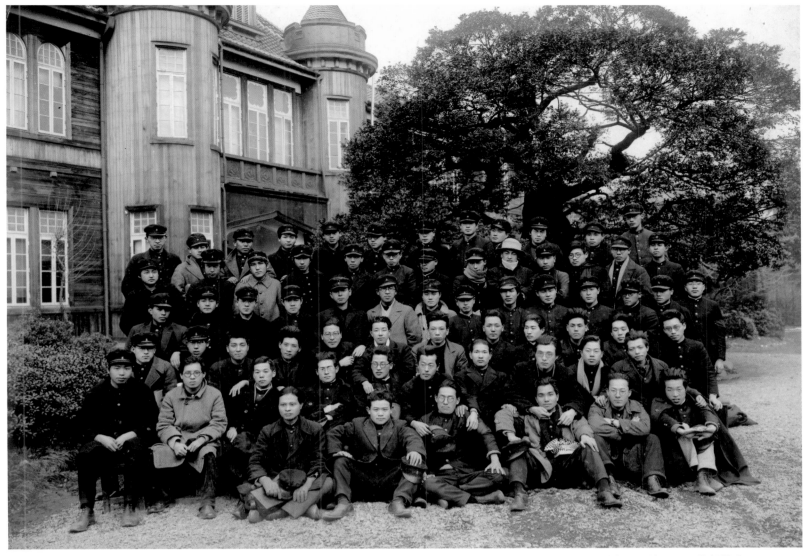

約1924-1927年東京美術學校學生在校園合照。前排左一為陳澄波，二排左二為廖繼春。左後方建築為圖畫師範科上課地點——工藝部校舍。

陳澄波（中）與友人合影於華嚴瀑布前，約1927年攝。

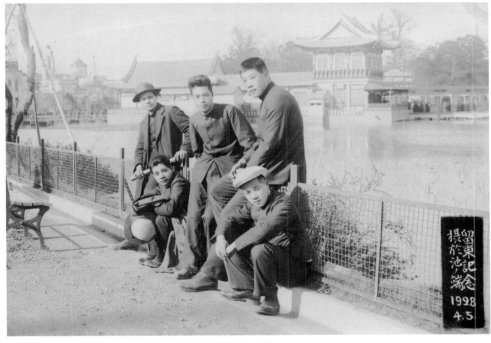

1928.4.5陳澄波（後排左）與友人攝於東京池ノ端。

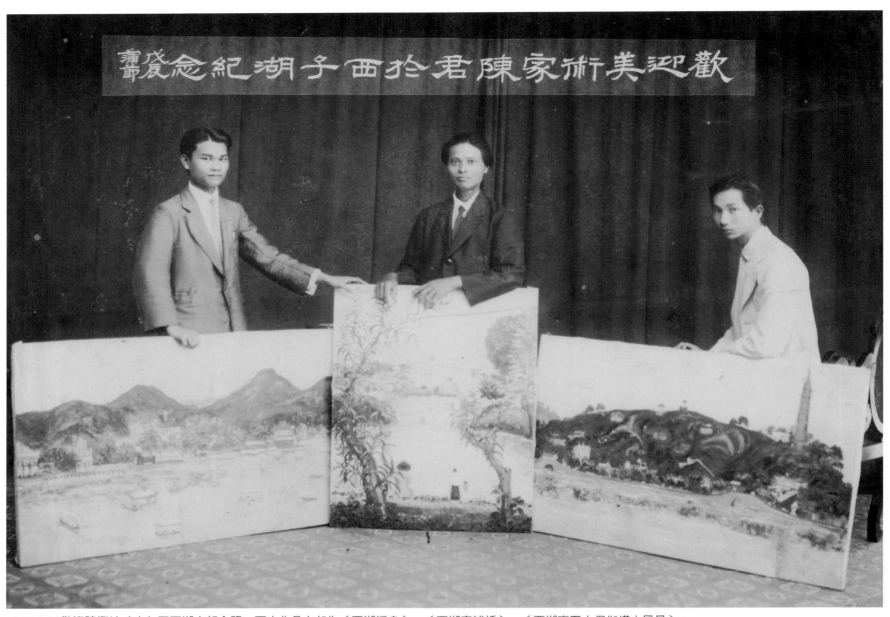

歡迎美術家陳君於西子湖紀念發壽

1928.6.22歡迎陳澄波（中）至西湖之紀念照。下方作品左起為〔西湖泛舟〕、〔西湖東浦橋〕、〔西湖寶石山保俶塔之風景〕。

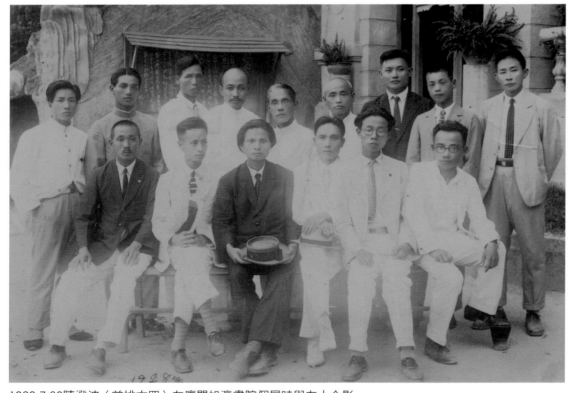

1928.7.30陳澄波（前排右四）在廈門旭瀛書院個展時與友人合影。

1928.7.30

在廈門個人展

旭瀛忠波

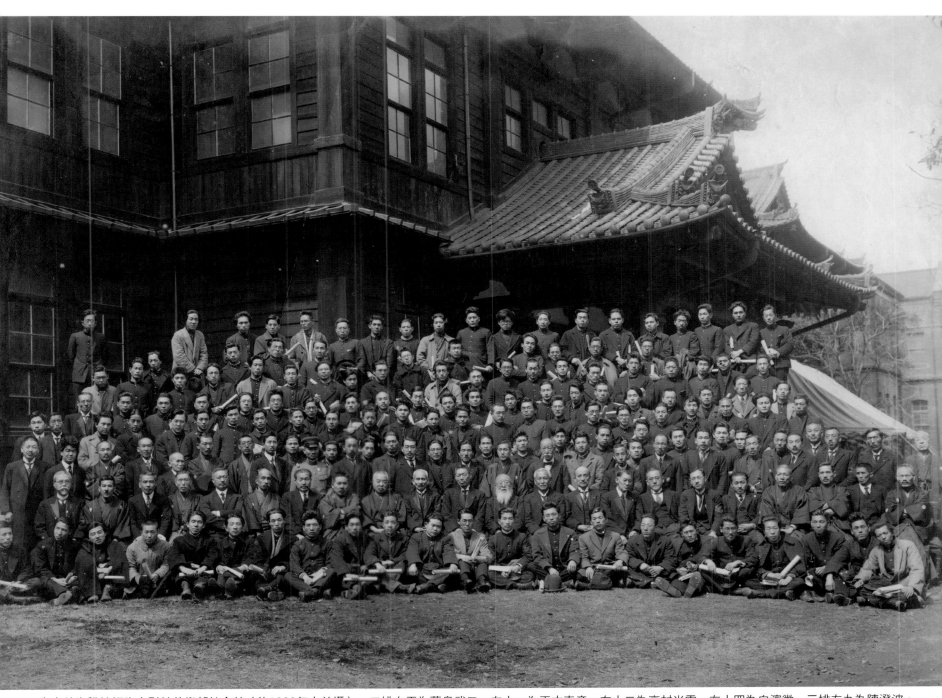

東京美術學校師生合影於美術部校舍前（約1928年之前攝）。二排左五為藤島武二、左十一為正木直彥、左十二為高村光雲、左十四為白濱徵，三排左九為陳澄波，
四排右八為顏水龍。

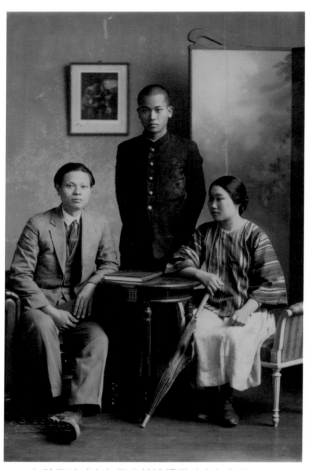

1929年陳澄波（左）與堂弟陳耀棋（中）合影。

陳澄波個人照。

陳澄波攝於上海萬國公墓。

陳澄波個人照。

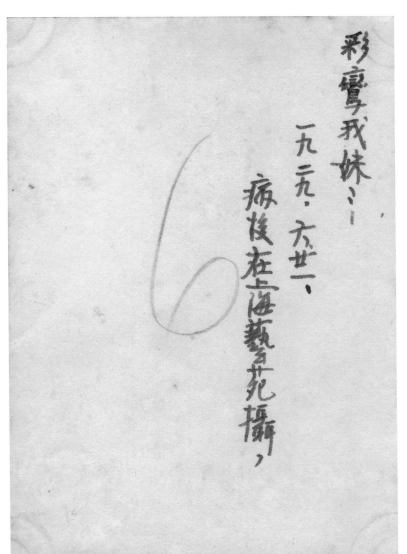

彩鸞我妹：—
一九二九、六廿一、
病後在上海藝苑攝，

1929.6.21陳澄波病後攝於上海藝苑。此張照片送給同父異母妹妹彩鸞。

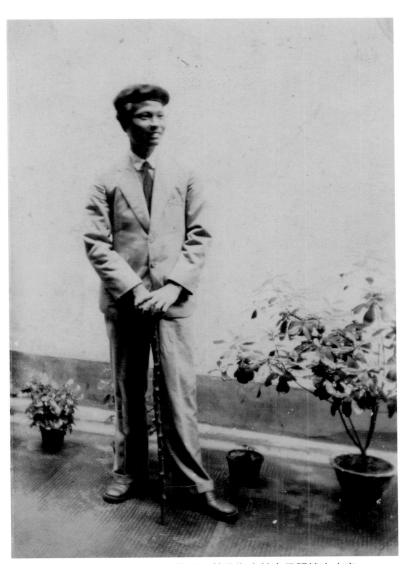

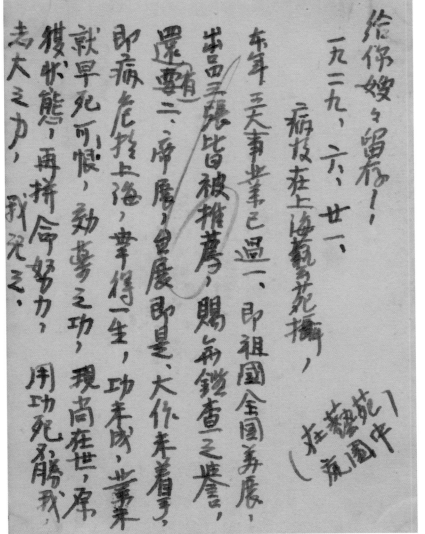

給你嫂々留存！—
一九二九、六、廿一、
病後在上海藝苑攝，
（在藝苑庭園中）
本年三次畢業已過一，即祖國全國美展，
出品三張皆被推薦，賜爾鎗查之譽，
還有二、帝展，鱼展即是、大作未著手，
即病危於上海，幸得一生，功未成、業未
就早死可恨，勉勵之功、現尚在世、原
獲此態，再拼命努力，用功死勝我
志大之力，我死之、

1929.6.21陳澄波病後攝於上海藝苑。其後為寫給妻子張捷之文字。

247

陳澄波個人照。

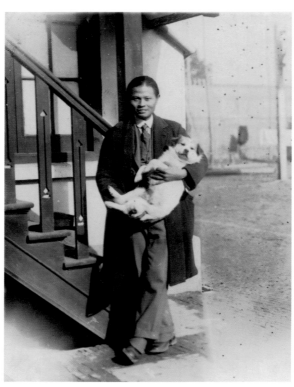

約1930-1932年陳澄波抱狗攝於上海寓所前。

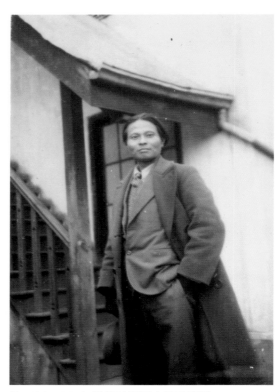

約1930-1932年陳澄波攝於上海寓所前。

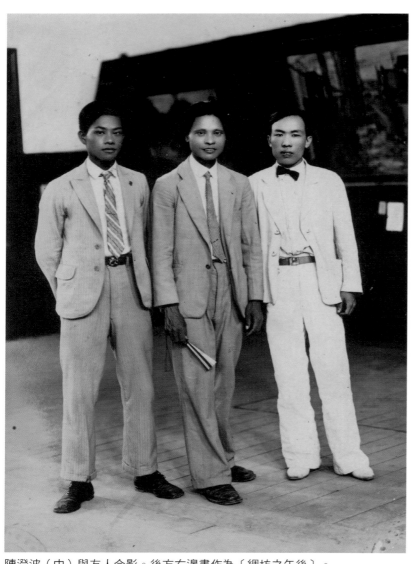

陳澄波（中）與友人合影。後方右邊畫作為〔綢坊之午後〕。

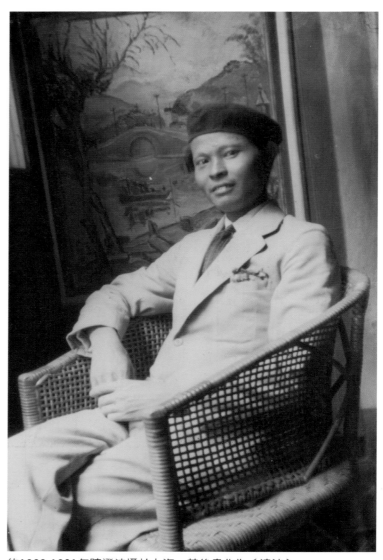

約1929-1931年陳澄波攝於上海，其後畫作為〔清流〕。

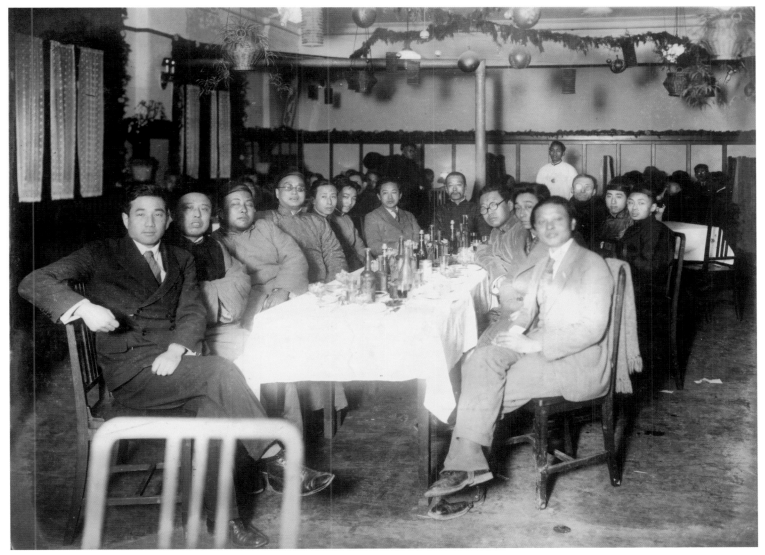

約1930-1932年上海藝苑繪畫研究所同仁合影，右一為陳澄波。

1930.2.16陳澄波手持正在創作中的油畫作品〔蘇州虎丘山〕與金挹清攝於蘇州虎丘塔前。

1930.2.24陳澄波攝於於蘇州虎丘塔前，後為其油畫作品〔蘇州虎丘山〕。

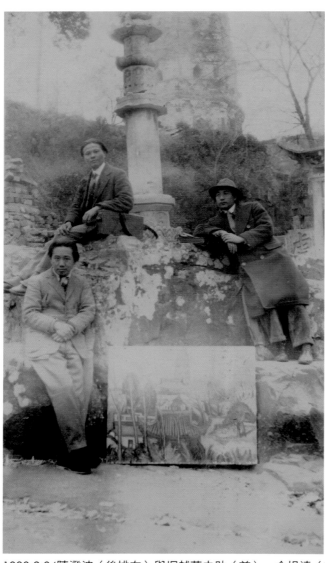

1930.2.24陳澄波（後排左）與堀越英之助（前）、金抱清（後排右）合影於蘇州虎丘山，前為其油畫作品〔蘇州虎丘山〕。

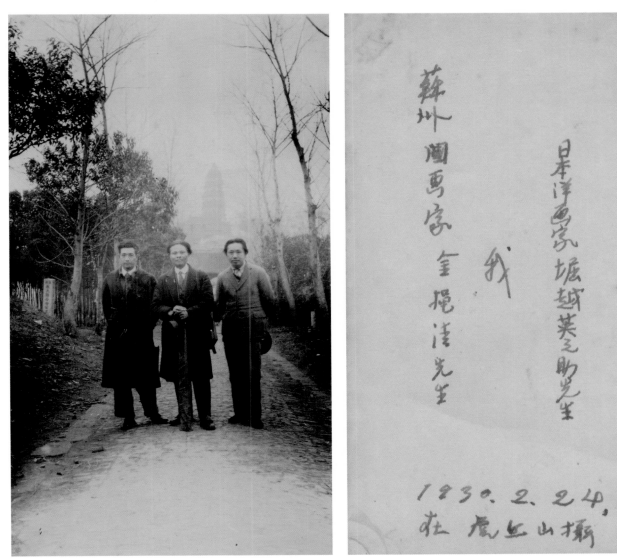

日本洋画家堀越英之助先生
我
蘇州閨画家 金挹清先生
1930. 2. 24.
莊 虎丘山攝

1930.2.24陳澄波（中）與堀越英之助（右）、金挹清（左）合影於蘇州虎丘山。

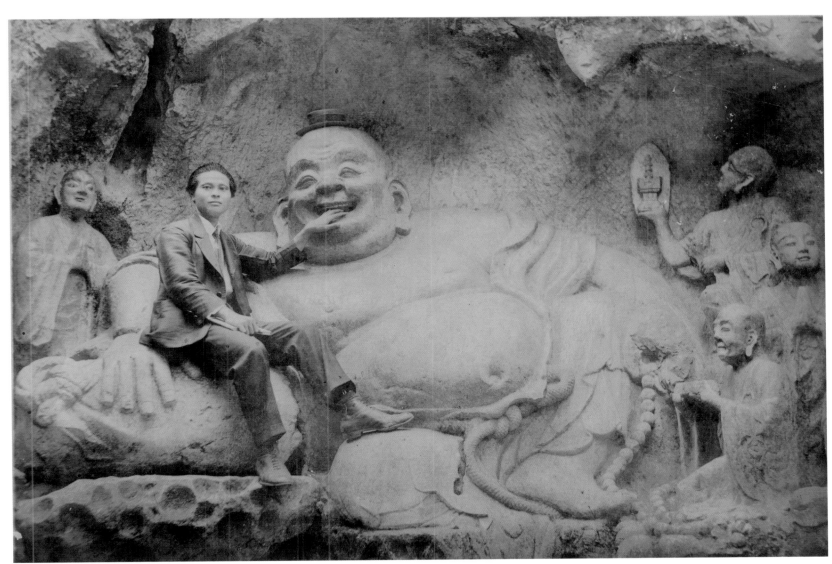

陳澄波攝於杭州飛來峰的石窟彌勒佛前。

陳澄波（後站立戴帽者）與友人合影於西湖。

1930.5.3上海新華藝專師生在蘇州城外鐵鈴關寫生。中為陳澄波。王焱攝。

1930.5.18陳澄波於太湖黿頭渚寫生留影。蔡應機攝。

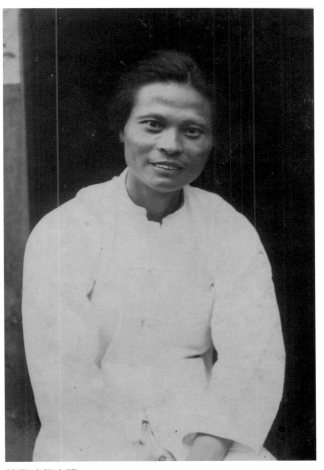

陳澄波個人照。

陳澄波（左）與友人合影。

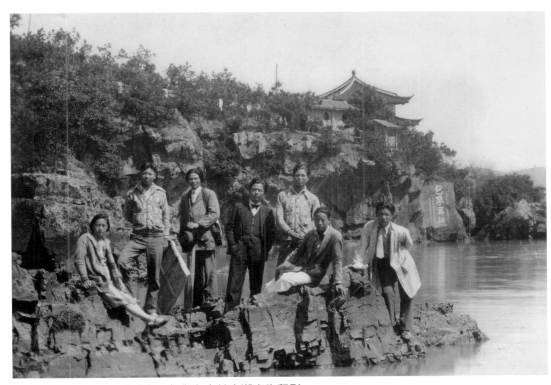

約1929-1933年陳澄波（左三）與友人於太湖寫生留影。

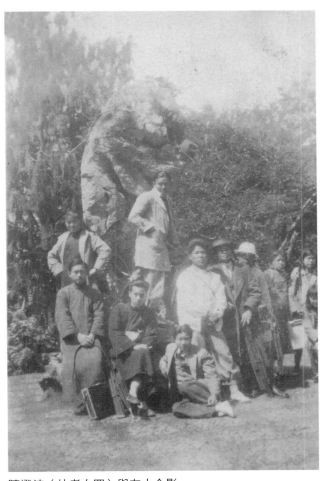

陳澄波（站者右四）與友人合影。

1930.8.16-17臺中公會堂個展展場一隅。「忠亮篤誠」匾額下之作品右起為：前寺（普濟寺、普陀前寺）、早春、綢坊之午後、夏日街景；
前排作品左起為：四谷風景、風雨白浪、小公園。

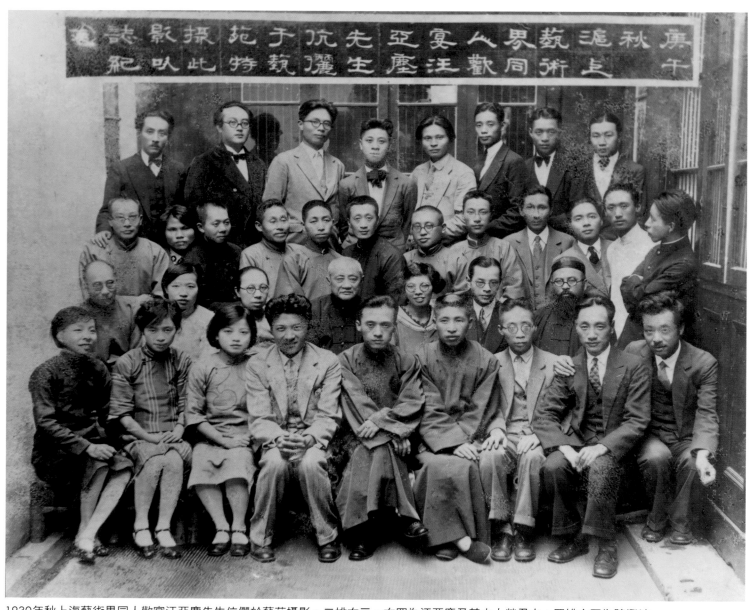

1930年秋上海藝術界同人歡宴汪亞塵先生仉儷於藝苑攝影。二排右三、右四為汪亞塵及其夫人榮君立；四排右四為陳澄波。
（原件佚失，僅存圖檔。）

254

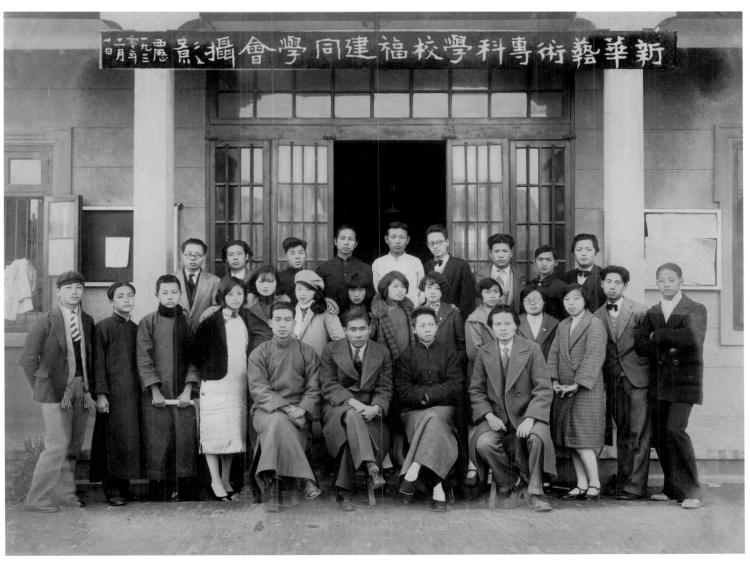

1930.11.20新華藝術專科學校福建同學會攝影。前排右一為陳澄波，右二為校長俞寄凡。

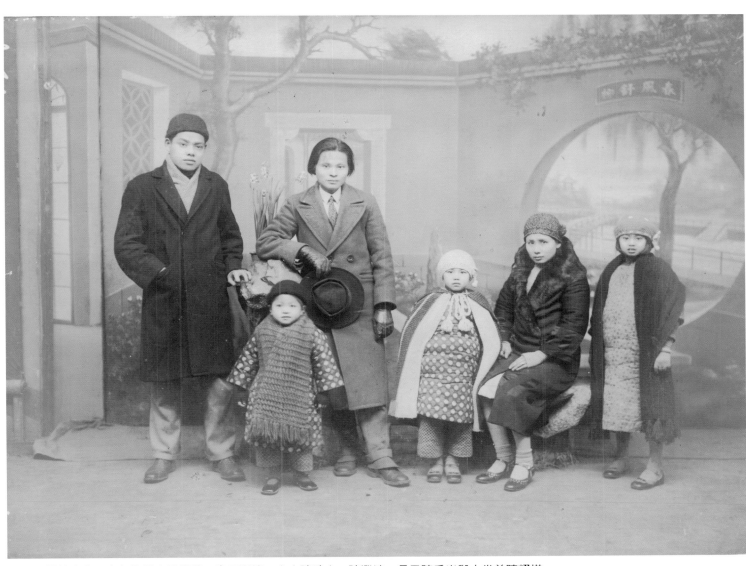

1931年攝於上海。右起為長女陳紫薇、妻子張捷、次女陳碧女、陳澄波、長子陳重光與六堂弟陳耀棋。

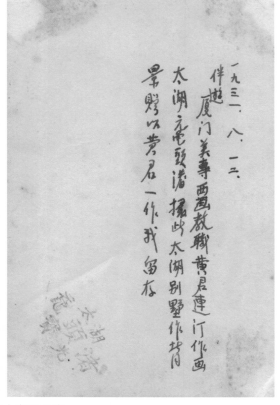

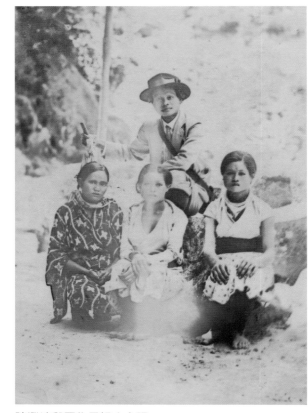

1931.8.12年陳澄波於太湖黿頭渚寫生留影。

1931.8.12陳澄波（坐者）伴遊廈門美專黃蓮汀作畫於太湖黿頭渚。

陳澄波與原住民婦女合照。

陳澄波（坐椅者）與友人合影，約1930-1931年攝。

1931年藝苑繪畫研究所師生合影。前排右起為魯少飛、王濟遠、潘玉良；後排右四為陳澄波，其後為油畫〔紅襪裸女〕。
（圖片提供：李超）

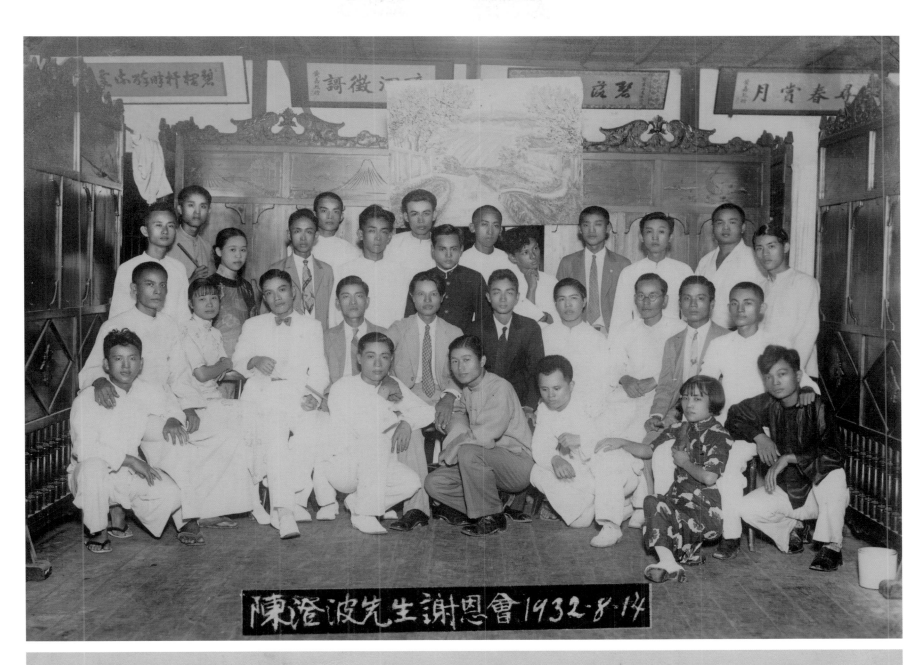

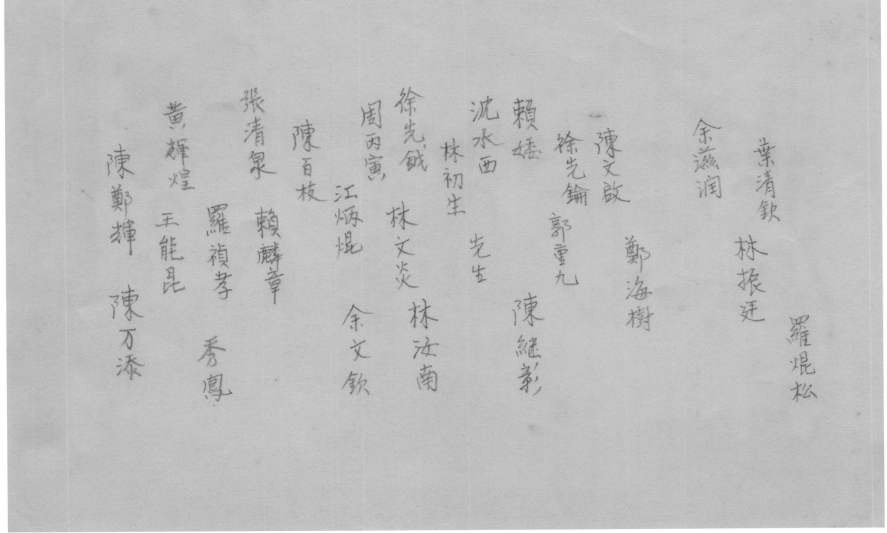

1932.8.14陳澄波先生（二排左五）謝恩會。後為油畫作品〔田園〕。

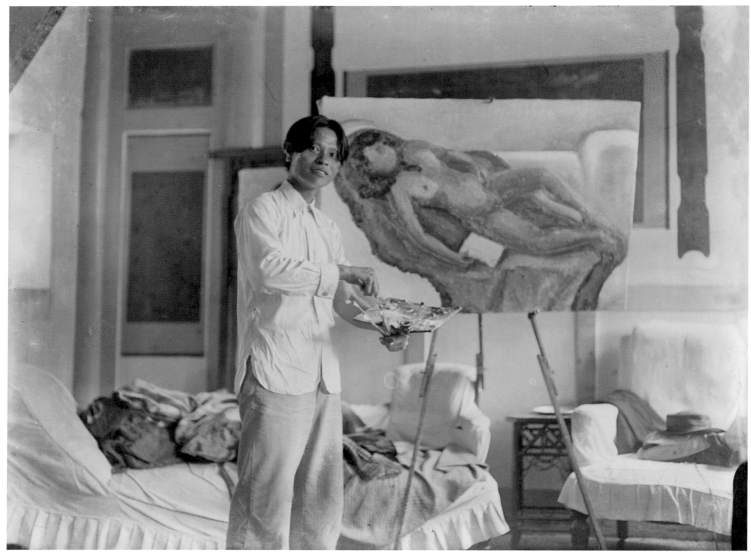

約1932年陳澄波暑假回臺暫住在彰化楊英梧家中作畫時所攝。
（原件為玻璃底片，由國立臺灣歷史博物館典藏。）

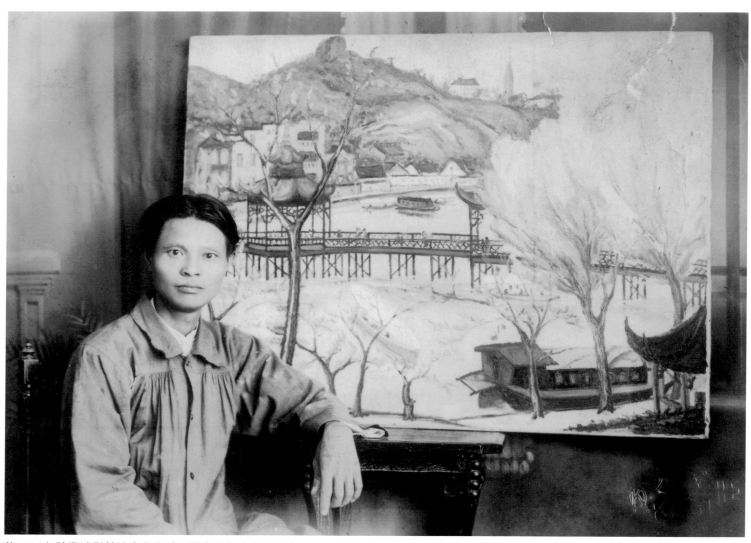

約1933年陳澄波與其油畫作品〔西湖春色〕合攝於自宅。

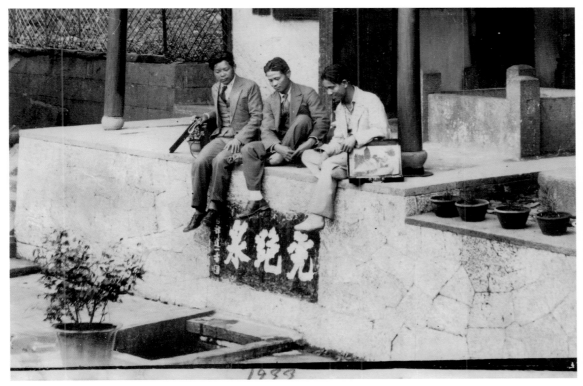

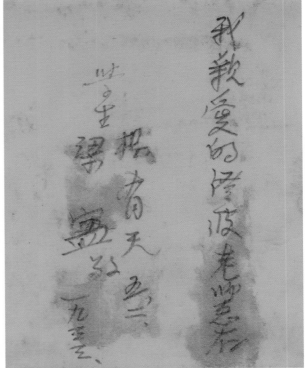

1933年陳澄波（中）與學生攝於西湖虎跑泉。

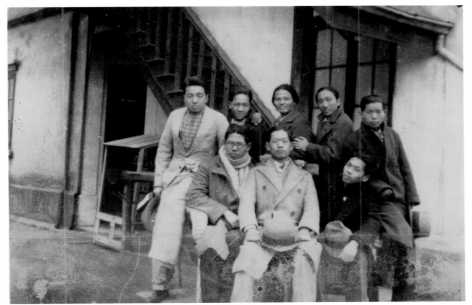

1933年3月陳澄波（二排右三）與友人合影於新華藝專內。後排左起為柯位修（脩）、羅文祚、陳澄波、賴炳寅、十繼業；前排左起為柯位質、柯位傑、林有本。

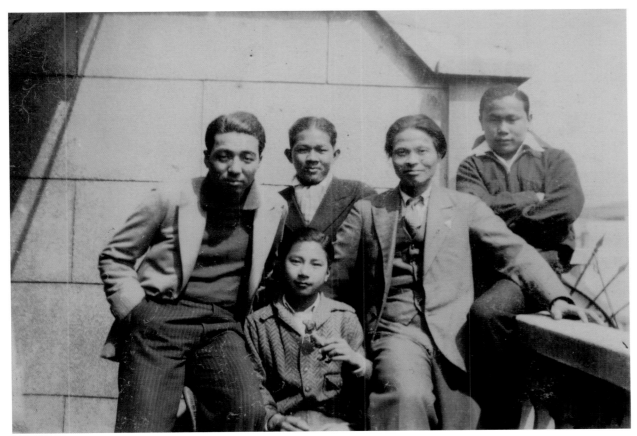

陳澄波（右二）與友人合影。左一為柯位脩。

1933. 10. 15.

民國廿二年秋，
(昭和8) 1933. 10. 15, (旧8.26.) 在新店尾
本家舉行告別式並拳孝行表彰式，
受表彰者 陳林聯、陳張捷，
祖母元十有田8.14晨(5九時)．年高
達拾九十有二歲糖全嘉義市內
最高齡者．子孫達于五代
但欠內曾々孫，三大房，
陳．鐵．傳波．猪模(火石烷)．
茅汁男女人口共31.

1933.10.15年祖母林寶珠告別式。

1934.11.12臺陽美術協會成立大會於鐵道旅館舉行。坐者右起為鹽月桃甫和井手薰（臺灣總督府營繕課長）、陳清汾、立石鐵臣、楊佐三郎；站者右起為李梅樹、顏水龍、陳澄波。照片錄自《臺灣日日新報》日刊7版，1934.11.13，臺北：臺灣日日新報社。

1934年6月陳澄波（後排右二）與友人攝於第五回春萌畫會展覽會場—嘉義市公會堂前。

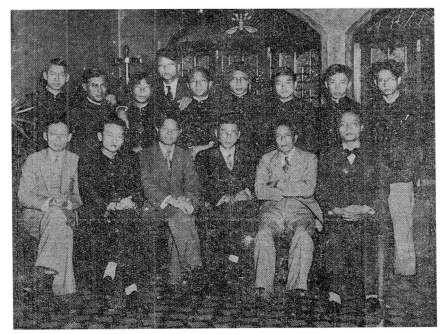

約1931-1935.10.17臺灣畫家林柏壽、陳德旺、陳永森、李梅樹、蒲添生、張秋海、許長貴、陳澄波（前排左三）、林林之助、李石樵、張銀溪、翁水元、洪瑞麟、邱潤銀、林榮杰於東京神田中華第一樓聚會時攝影。照片錄自陳德旺自藏剪報〈臺灣出身 家達の集ひ〉出處不詳，約1931-1935，刊於自王偉光著《純粹‧精深‧陳德旺》頁17，2011.5.9，臺北：藝術家出版社。
（圖片提供：藝術家出版社）

1935年初陳澄波（右）與友人前往楊清溪遇難紀念碑憑弔合影。
（圖片提供：六然居資料室）

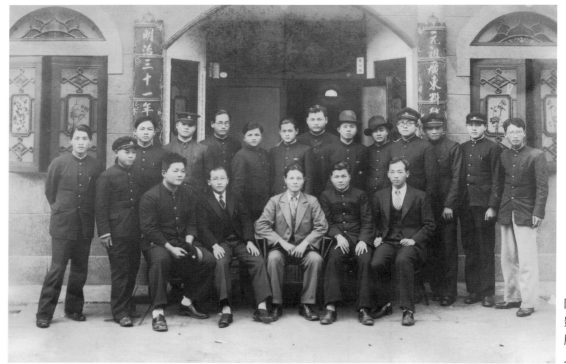

陳澄波（前排右三）與友人合
影。左後方「明治三十一年」招
牌旁字條寫著「陳澄波先生帝展
入選祝賀會⋯⋯」。

1935年秋陳澄波與其油畫作品〔阿里山的塔山〕（現名〔阿里山之春〕）（右）、〔逸園〕（現名〔琳瑯山閣〕）（中）、〔淡水〕（即入選1935年第9回臺展之
〔淡江風景〕）（左）合攝於自宅。

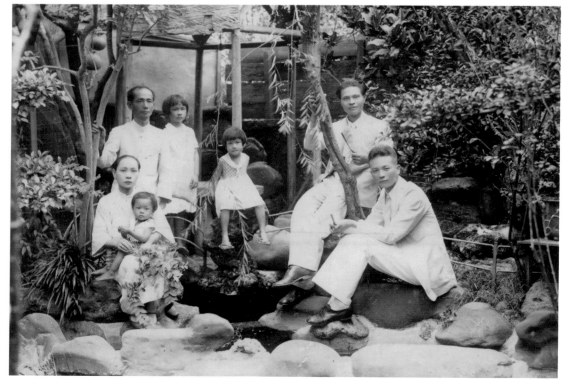

1935年蔡麗邨（坐者右一）、陳澄波（坐者右二）與張李德和（抱小孩者）、張錦燦（站者左一）合攝於張家庭院。

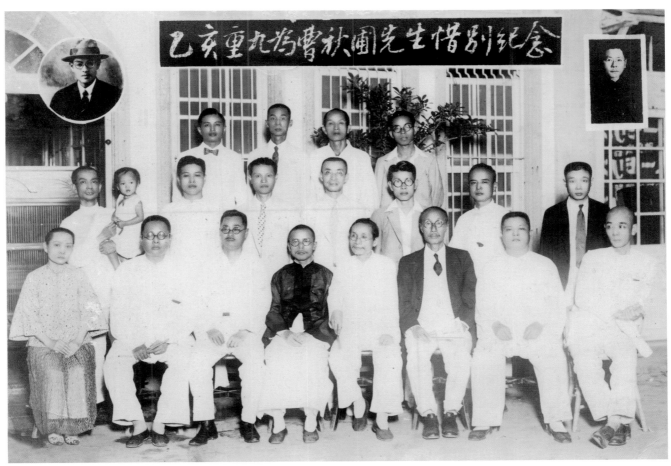

1935年重陽節曹秋圃先生（左四）惜別紀念照。前排左一為張李德和；二排左一為張錦燦、左四為陳澄波。

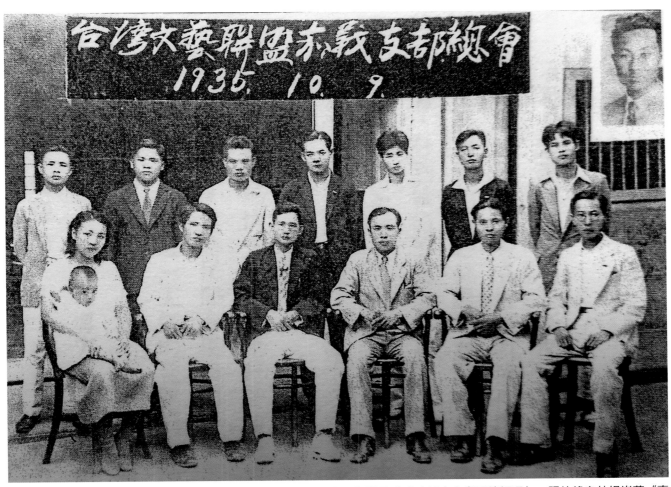

1935.10.9臺灣文藝聯盟嘉義支部總會。前排右二為陳澄波，右三為張星建（時任中央書局總經理）。照片錄自林惺嶽著《臺灣美術風雲四十年》頁44，1987.1，臺北：自立晚報社文化出版部。

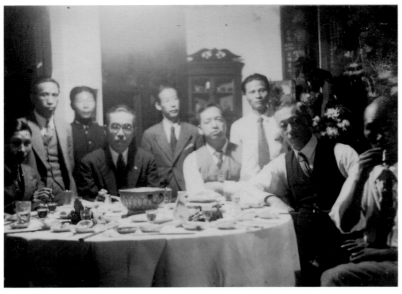

1935年11月李梅樹於三峽自宅宴請畫友。左起為顏水龍、李梅樹、洪瑞麟、口、立石鐵臣、梅原龍三郎、陳澄波、藤島武二、鹽月桃甫。

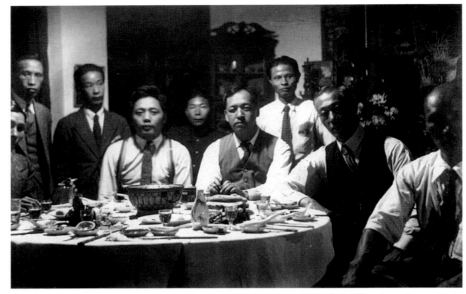

1935年11月李梅樹於三峽自宅宴請畫友。左起為顏水龍、李梅樹、立石鐵臣、楊佐三郎、洪瑞麟、梅原龍三郎、陳澄波、藤島武二、鹽月桃甫。照片錄自邱函妮著《灣生‧風土‧立石鐵臣》頁16，2004.6，臺北：雄獅圖書股份有限公司。

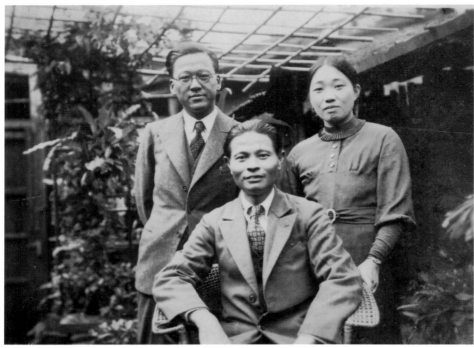

1936.1.1陳澄波（坐者）與張仲倍夫婦合影於淡水九坎街。

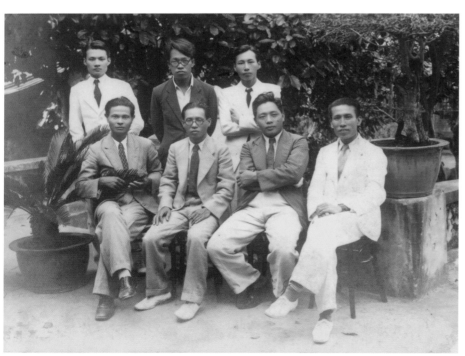

1936.7.13臺陽美展成員在臺南公會堂展出時合影。前排左起為陳澄波、廖繼春、楊佐三郎，後排右起為謝國鏞、張萬傳。（照片背面謝國鏞與張萬傳的位置寫錯。）

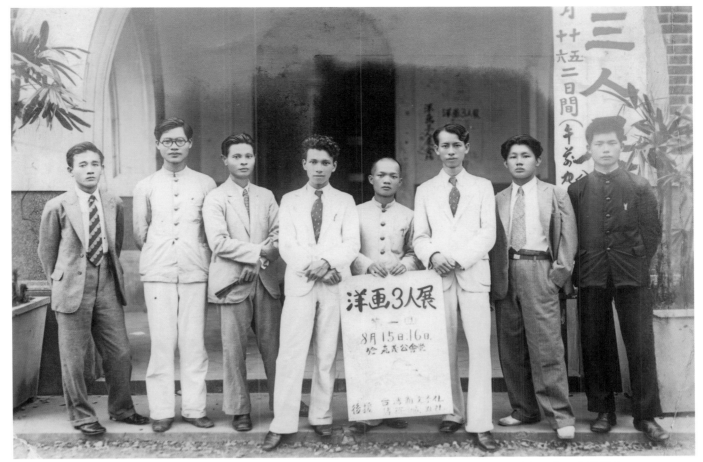

1936.8.15-16張義雄（右四）、翁崑德（左四）與林榮杰（右三）舉行「洋畫三人展」於嘉義公會堂。左三為陳澄波。

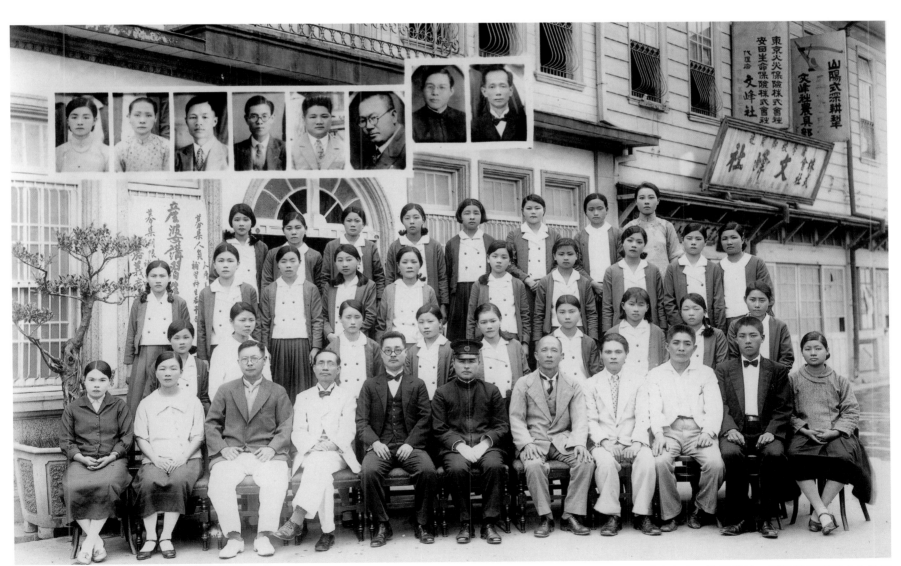

嘉義諸峰醫院創立產婆講習所，圖為約1936年嘉義產婆講習所卒業紀念照。方格右一為張錦燦、左二為張李德和；前排坐者右四為陳澄波。照片錄自嘉義市文化局2002年出版之《嘉義寫真 第二輯》頁43。

舞歌行樽

1936.8.22

王三春　張海尚　李廷桂　趙登　商林　楊知雄
　　　劉世錡　鐘家成　林金塗　杜清溪　自己　林標　張眼根
　　　　　　　　　　　　　　黄結尾　　　　　陳扁　鄭石岳
　　　　　　　　紅甘　陳瑞麟　　　　　雲五堂
　劉新懷

1936.8.22.　狂飆國元会　起於嘉市散於斯

1936.8.22第五回國風會攝於嘉義。中排左三為陳澄波。

陳澄波（後排右二）與長子陳重光（前排右二）及友人合影。

陳澄波（右二）與友人合影。

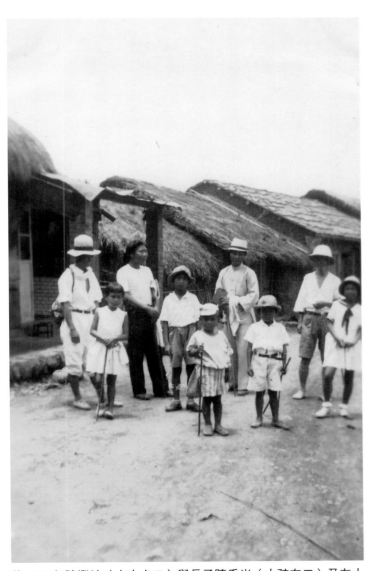

約1936年陳澄波（大人右二）與長子陳重光（小孩左二）及友人
於嘉義山區參觀手工製糖與造紙後留影。

1937.2.15陳澄波（站最高處拿鋤頭者）在嘉義高工附近租地墾荒的情形。

267

1937.5.8第三回臺陽展臺中移動展會員歡迎座談會。一排右起洪瑞麟、李石樵、陳澄波、李梅樹、楊佐三郎、陳德旺，二排右起張星建、林文騰、隔一人為田中保雄（臺灣新聞社編輯）、楊逵，三排右起吳天賞、莊遂性、隔一人為葉陶、張深切、巫永福、莊銘鐺。

1937.5.8-10第三回臺陽展臺中移動展時，臺陽美協畫家等藝文界朋友與楊肇嘉同遊。前排右起為呂基正、洪瑞麟、陳德旺、陳澄波、李梅樹、楊肇嘉，左一為張星建；後排左起為李石樵、楊佐三郎。

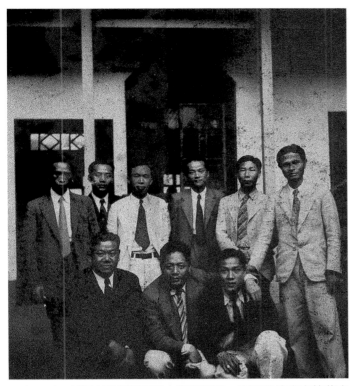

1937.5.8-10第三回臺陽展臺中移動展時,臺陽美協畫家等藝文界朋友合影於楊肇嘉臺中新富町寓所前院。前排左起楊肇嘉、楊三郎、呂基正;後排左起李梅樹、陳德旺、張星建、李石樵、洪瑞麟、陳澄波。(圖片提供:六然居資料室)

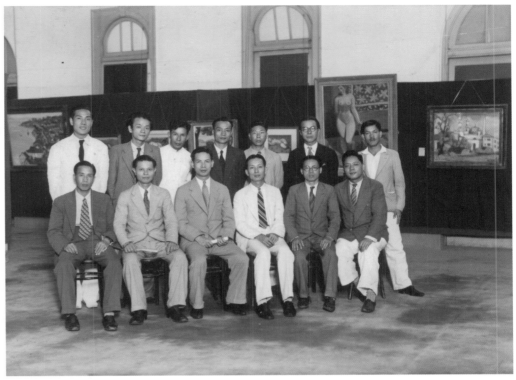

1937.5.15-17第三回臺陽美展臺南移動展紀念照。前排左一為李梅樹,左二為陳澄波,左五為廖繼春,左六為楊佐三郎;後排左一為呂基正,左二為李石樵,左四為陳德旺,左五為洪瑞麟。其後左一為陳澄波作品〔淡水夕照〕、左三為〔白馬〕;右一至三為呂基正作品〔清真寺〕、〔裸婦〕、〔橫臥的裸女〕。

陳澄波與畫友合影於臺灣教育會館。右起為李石樵、廖繼春、陳澄波、李梅樹、楊佐三郎、陳敬輝。

臺陽美術協會畫友陳春德、楊三郎、李石樵、李梅樹、林之助、陳澄波(右起)等於展覽會場留影。(圖片提供:藝術家出版社)

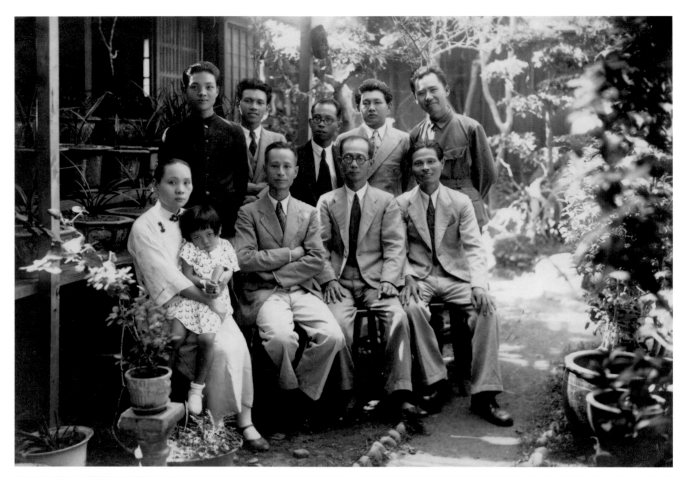

1937.11.5歡迎王逸雲遊歷嘉義攝影於張宅逸園。前排左起為張李德和抱小孩、王逸雲、張錦燦、陳澄波；後排左起為黃水文、翁崑德、□、翁崑輝、林玉山。

1937年11月上旬陳澄波、林江水、郭水生（前排左起）、黃蓮汀、王逸雲（後排左起）攝於赤崁樓。

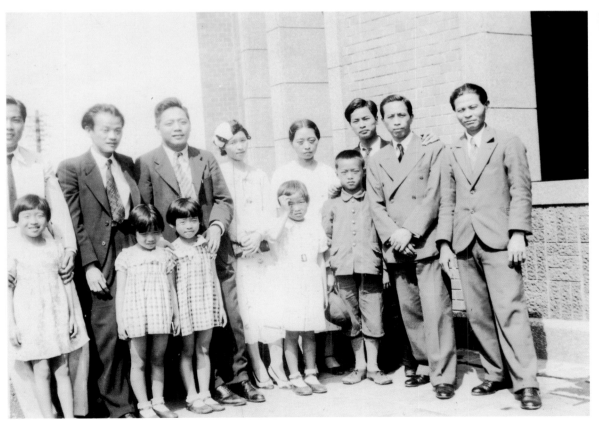

1938.5陳澄波與臺陽美術協會畫友們合影於臺灣教育會館。右起為陳澄波、李梅樹、陳春德、陳植棋遺孀與子女、楊佐三郎夫婦與女兒、李石樵、呂基正。

1938年陳澄波攝於第四回臺陽美展展場──臺灣教育會館。右三作品為〔辨天池〕、左三為〔嘉義公園〕、左二為〔鳳凰木〕。

1938年第四回臺陽美展畫友們於臺灣教育會館合影。右起為陳春德、呂基正、楊佐三郎、李梅樹、李石樵和陳澄波。（圖片提供：呂基正後代家屬）

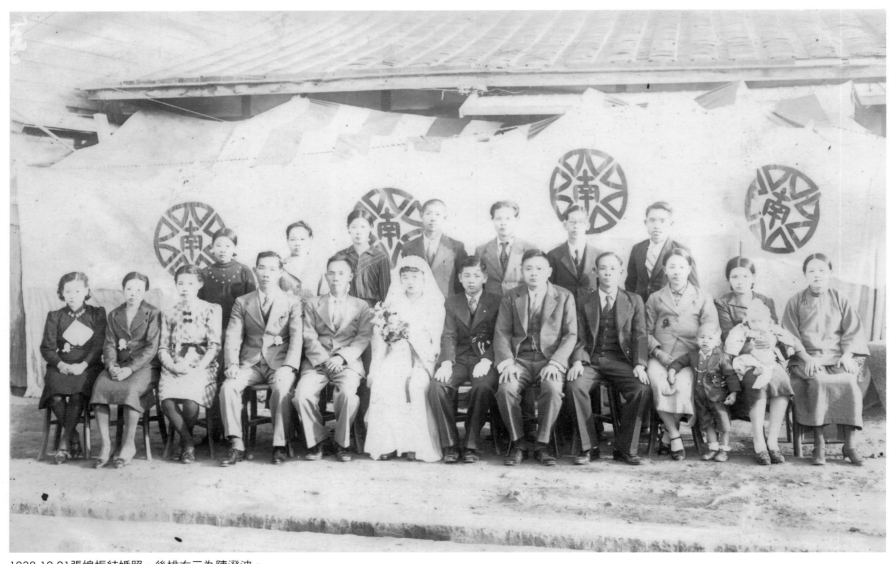

1938.12.21張煌振結婚照。後排右三為陳澄波。

德和女史及令嬡麗子府展特選祝賀會紀念

1939年張李德和與三女張麗子府展特選祝賀會紀念。前排右六為張李德和，後排右五為陳澄波、右四為林玉山。

1939.8.31蒲添生（前排左八）與陳紫薇（前排左七）結婚照。前排左二至左六為張捷、陳前民、陳澄波、張李德和、陳白梅；二排左一為陳碧女；三排左一為陳淑貞、左二為陳重光。照片錄自陳重光、陳前民編《捷娘懷念集》頁120，1998.12.25。

約1939年陳澄波（右）與次子陳前民、三女陳白梅合影。

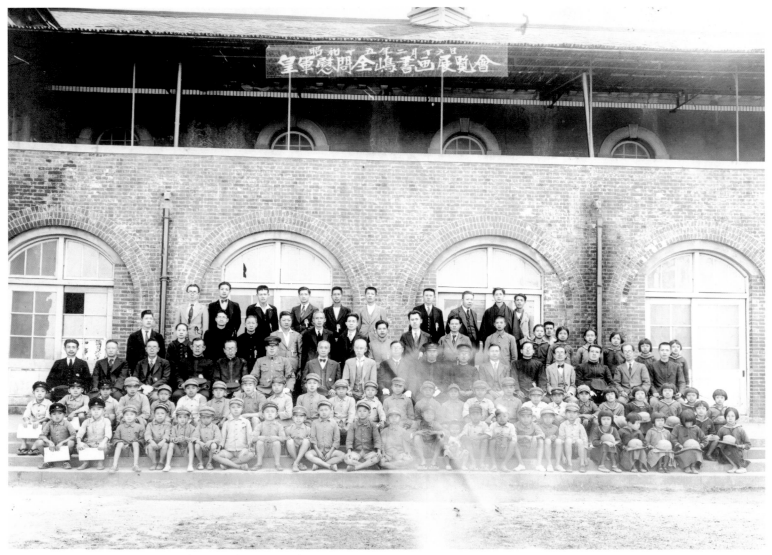

1940.2.16鴉社舉辦皇軍慰問全島書畫展覽會於嘉義公會堂。陳澄波（四排右九）與相關人士合影。四排左二為張李德合、四排右七為陳碧女。

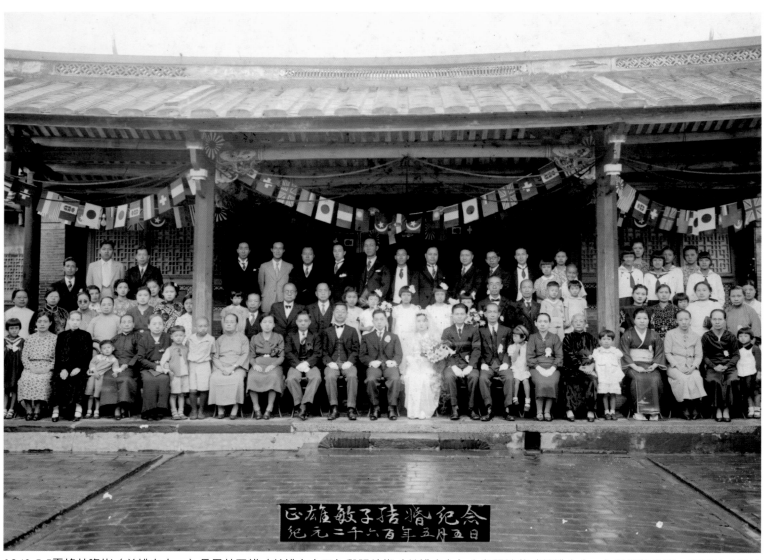

1940.5.5霧峰林資彬（前排左十一）長男林正雄（前排左十三）與張錦燦（前排右九）女兒張敏英（前排右十一）結婚紀念照。陳澄波（前排右十）當證婚人。前排右七為張李德和；前排左十為吳帖（林資彬妻）；前排左六為楊水心（林獻堂妻）。臺中喜樂寫真館攝。

1940.12.15奉祝展覽會紀念照於嘉義公會堂。前排左起為林榮杰、翁焜輝、陳澄波、張李德和、矢澤一義、林玉山、蔡欣勳、盧雲生；後排左起為池田憲男、石山定俊、翁崑德、戴文忠、黃水文、李秋禾、莊鴻連、朱芾亭。

陳澄波與青辰美術協會會員合影，左起為翁焜輝、翁崑德、張義雄、劉新祿、陳澄波、安西勘市、林榮杰、林夢龍；右上方照片為戴文忠。

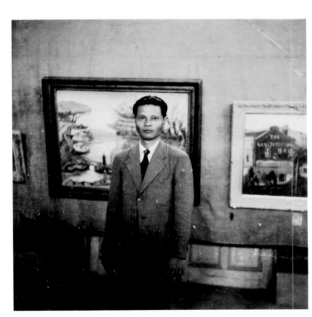

陳澄波攝於展場，後為油畫作品〔梅園〕。
（圖片提供：張光文）

1941年陳澄波（坐者右一）與友人合影於高雄平和國民學校（今旗津國民小學）蒲添生（坐者左一）作品〔齋藤牧次郎胸像〕前。

1941年蒲添生（後排右二）塑造之〔齋藤牧次郎胸像〕開幕合影。後排右三為陳澄波、坐者右一為齋藤牧次郎本人。

1942年蒲添生塑造之〔陳中和胸像〕完成。圖為陳中和之子陳啟清、陳澄波、蒲添生（右起）與胸像合影。

約攝於1943年。前排右六為鹽月桃甫、右五為李梅樹、右二為陳澄波；二排右五為立石鐵臣；三排左三為李石樵。照片錄自王淑津著《南國‧虹霓‧鹽月桃甫》2009.11.1，臺北：雄獅圖書股份有限公司。

1946.3.25嘉義市自治協會理事會記念。前排左起為陳澄波、巫禎祥、黃逢時、黃文陶、陳慶元、王甘棠；後排左起為陳牛港、李曉芳、張春明、盧水茂、鐘家成。

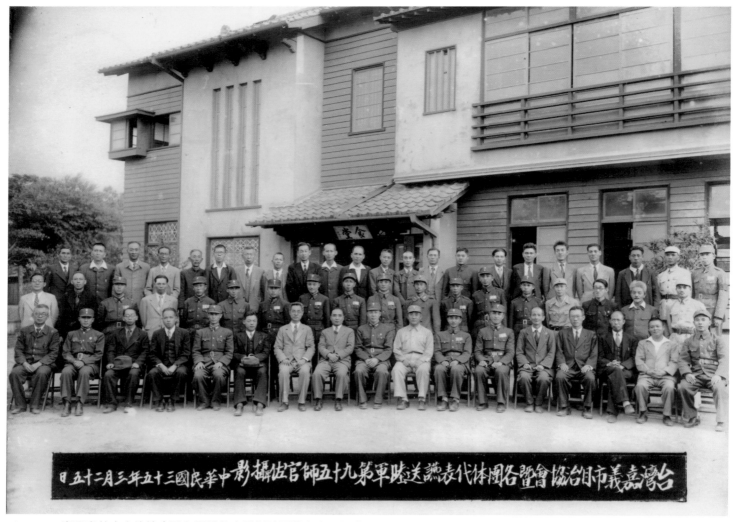

1946.3.25臺灣嘉義市自治協會暨各團體代表謙送陸軍第九十五師官佐攝影。後排右七為陳澄波、左四為陳慶元，前排右二為王甘棠、右三為黃逢時、右五為巫禎祥、左七為黃文陶。

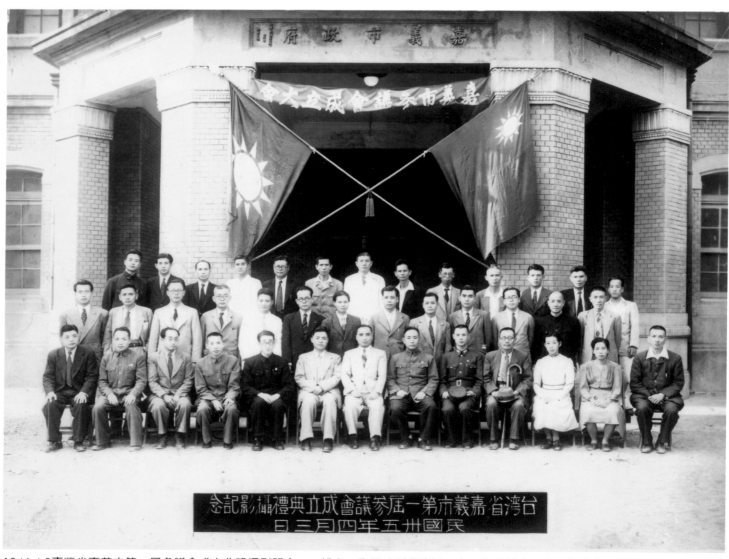

1946.4.3臺灣省嘉義市第一屆參議會成立典禮攝影記念。一排左二為民政科長唐智、右二為邱鴛鴦、右三為許世賢、右五為陳復志、右七為市長陳東生；二排左五為劉傳來、左六為林文樹、左七為陳澄波、右三為潘木枝、右四為盧鈵欽；三排右四為柯麟。

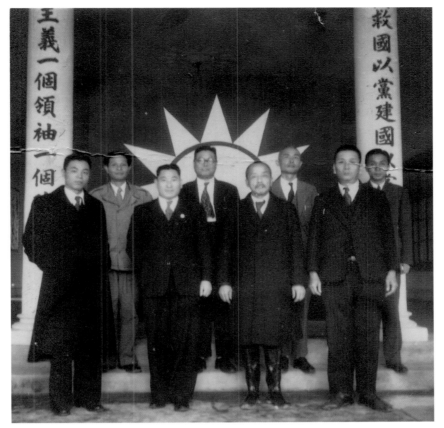

陳澄波（左二）與友人合影，約1946年攝。

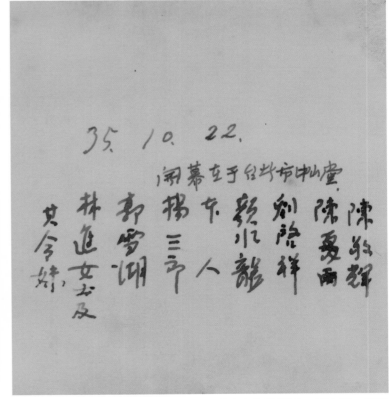

1946.10.22第一屆臺灣省美術展開幕，部分審查委員合影於臺北中山堂會場招牌前。前排右起為郭雪湖、楊三郎、陳進與妹妹；後排右起為陳澄波、顏水龍、劉啟祥、陳夏雨、陳敬輝。

1946年第一屆臺灣省美術展審查委員合影（缺陳清汾）與簽名。前排左起林玉山、顏水龍、李梅樹、陳澄波、陳進、廖繼春、李石樵、楊三郎；後排左起陳夏雨、劉啟祥、陳敬輝、郭雪湖、藍蔭鼎、蒲添生、林之助。照片錄自藍蔭鼎主編《台湾画報　第1屆台湾省美術展特刊號》頁2，1946.10，臺北：臺灣畫報社。

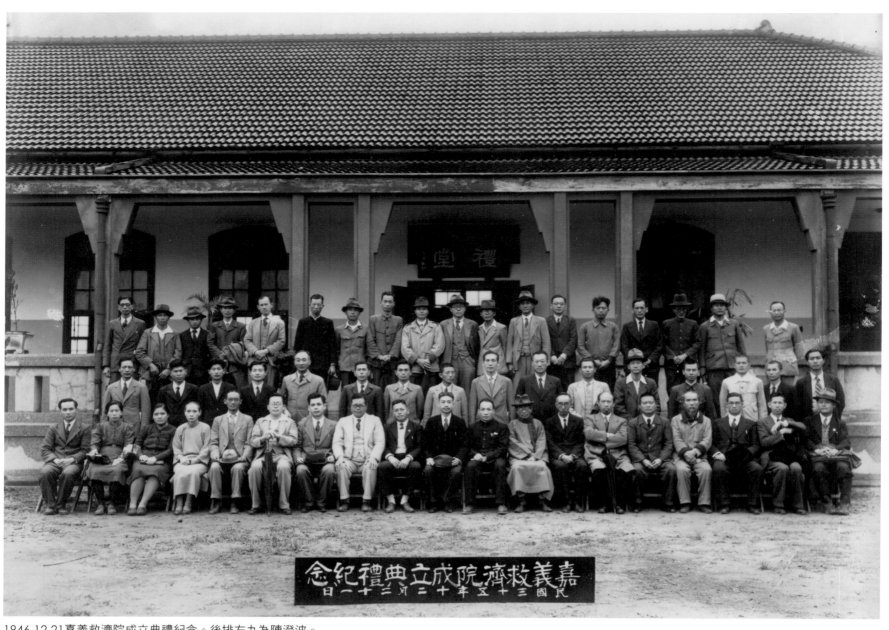

1946.12.21嘉義救濟院成立典禮紀念。後排左九為陳澄波。

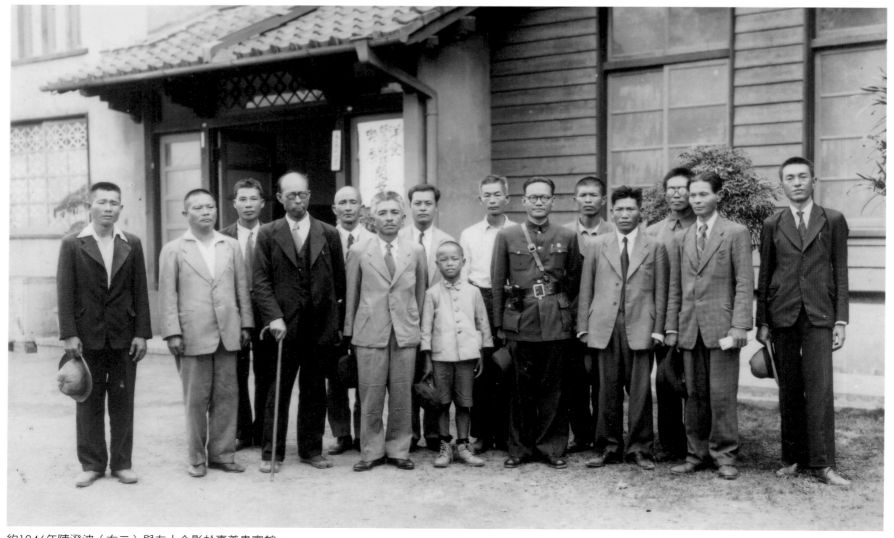

約1946年陳澄波（右二）與友人合影於嘉義貴賓館。

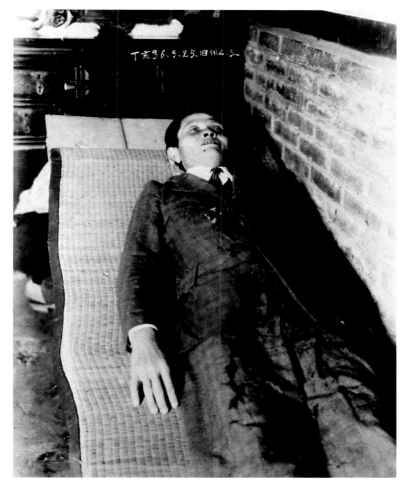

1947.3.25陳澄波受二二八事件牽連而被槍決,圖為遺體運送回家清洗後所攝之遺照。（原件佚失,僅存圖檔。）

約1950年二二八事件嘉義受難的四位參議員在嘉義三教堂做法事。二排左四之女士陳澄波妻張捷。圖中照片右起為陳澄波、柯麟、潘木枝、盧鈵欽、潘英哲（潘木枝次子）。

1965.2陳澄波71歲冥誕,張捷於蘭井街故居祭拜。（圖片提供:張光文）

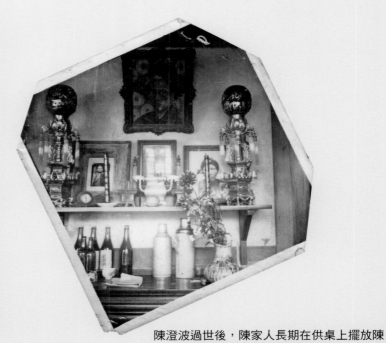

陳澄波過世後,陳家人長期在供桌上擺放陳澄波自畫像祭拜。（圖片提供:張光文）

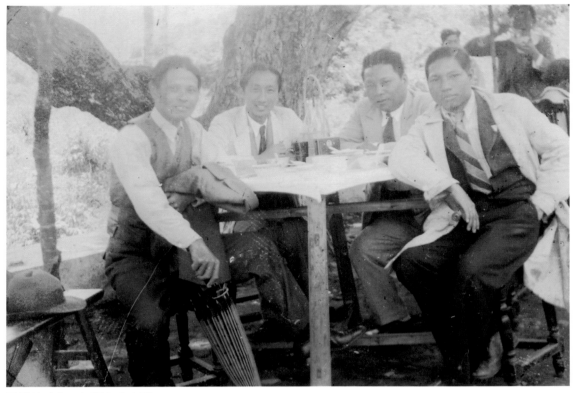

陳澄波（左一）與友人合影。

陳澄波個人照。

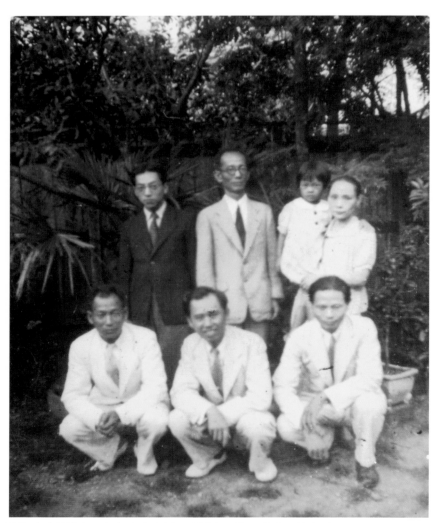

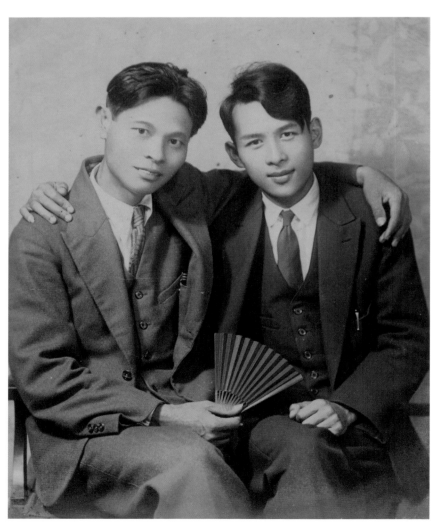

陳澄波（前排右一）與友人合影。後排右一為張李德和抱小孩，左二為張錦燦。

陳澄波（左）與友人合影。

陳澄波（前排右一）與友人攝於高雄市鹽埕町アート寫真館。

陳澄波（中排右四）與友人合影。

283

陳澄波（右）、廖繼春（中）與友人合影。

陳澄波（中）、廖繼春（右）與友人合影於阿里山平遮那車站。

陳澄波（右）、廖繼春（左）與友人合影。

陳澄波（左八）與友人攝於嘉義杉池。

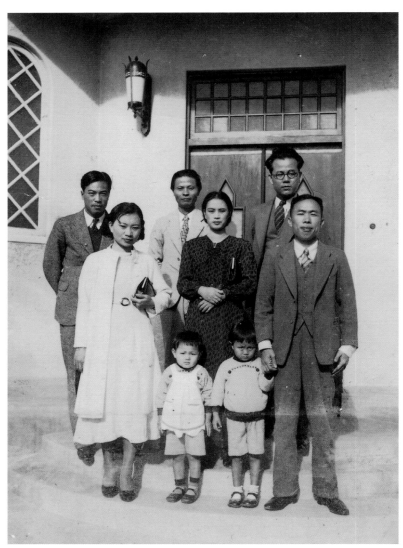

陳澄波（後排中）與友人合影。後排右為林文樹。

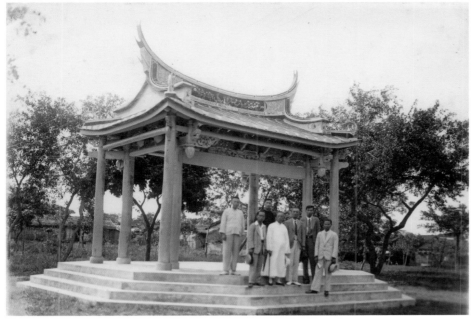

陳澄波（右一）與友人合影。

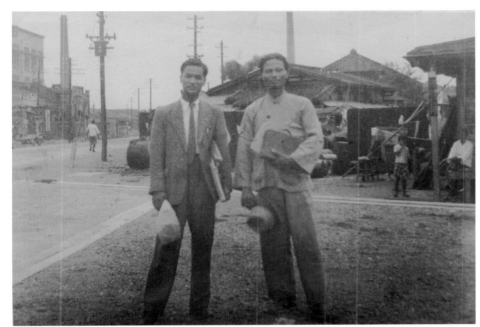

陳澄波（右）與友人合影。

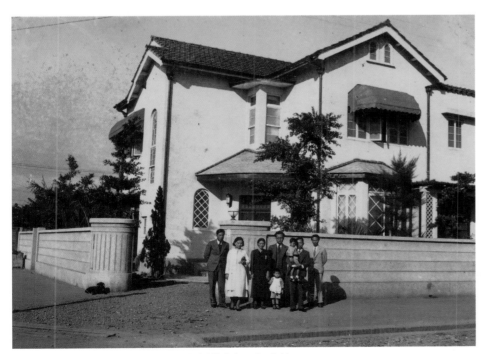

陳澄波（右一）與友人攝於嘉義林文樹（左四）宅前。

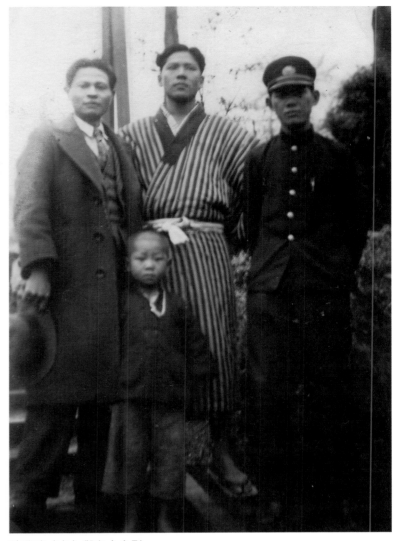

陳澄波（左）與友人合影。

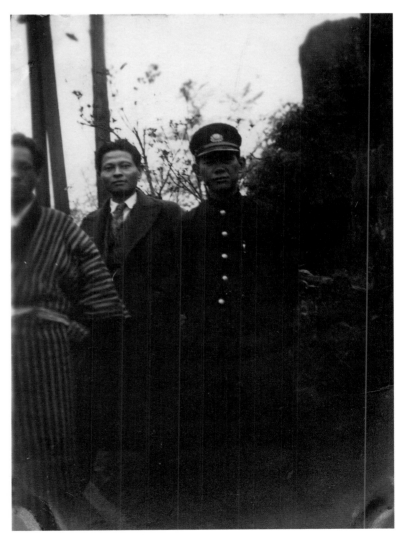

陳澄波（中）與友人合影。

陳澄波（左一）與友人合影。

陳澄波（立者右二）與友人合影。

陳澄波（左一）與友人合影。

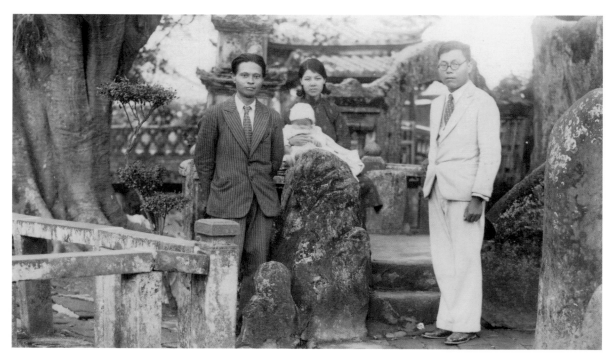

陳澄波（左）與劉新祿夫婦合影。

陳澄波（前排左二）與友人合影。

陳澄波個人照。（圖片提供：張光文）

陳澄波與友人合影。前排右起為：翁焜輝、松井奈駕雄、林夢龍、島田廉太郎、翁崑德；後排右起為：賴稚友、陳澄波、首藤かしみ、林榮杰。嘉義城隍廟後施寫真館攝影。

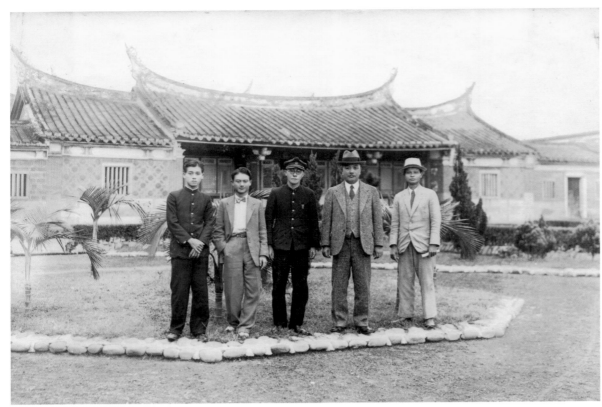

陳澄波（右一）與友人合影。

展場一隅。
左一作品為陳澄波作品〔淡水夕照〕。

陳澄波（二排左一）與友人合影。

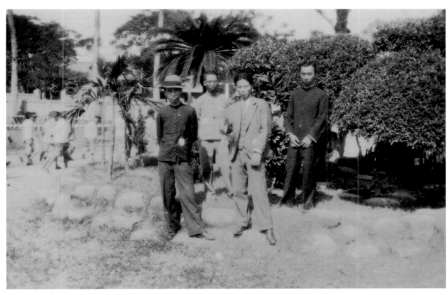

陳澄波（右二）與友人合影。

陳澄波（前排左一）與友人合影。

陳重光就讀中學時期與陳澄波合影。

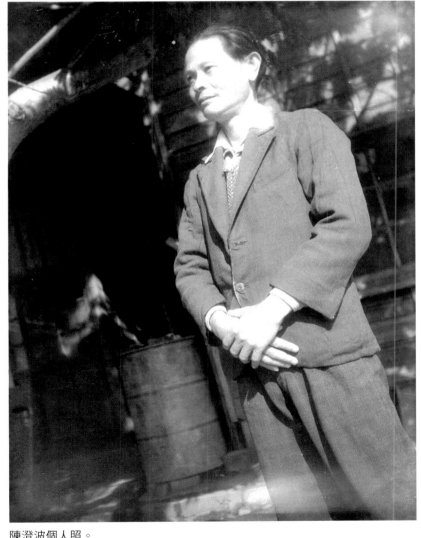

陳澄波個人照。

三、家人 Family Members

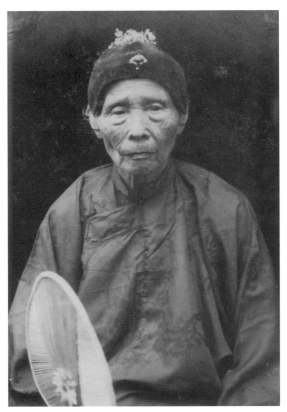

祖母林寶珠。

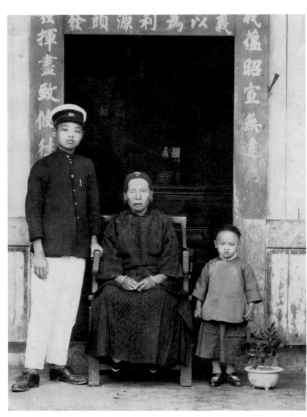

陳耀棋、林寶珠、陳紫薇（左起）合影，約1920年代初期。

父親陳守愚（右）。

父親陳守愚。

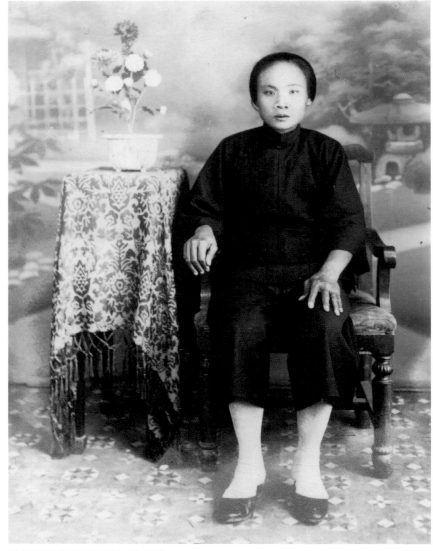

陳澄波同父異母的妹妹陳彩鑾。

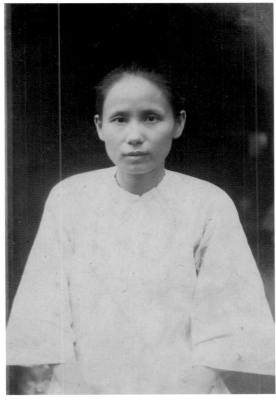

妻子張捷。

長子陳重光，約1930年攝。

次女陳碧女，約1930年攝。

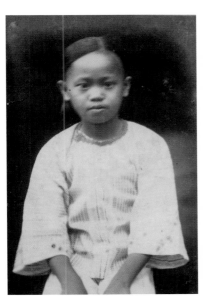

長女陳紫薇，約1930年攝。

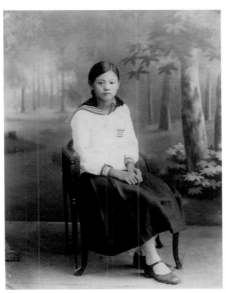

1935.9.22長女陳紫薇。

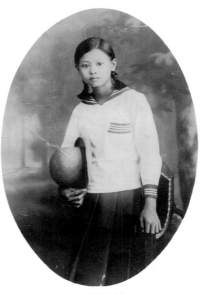

長女陳紫薇。

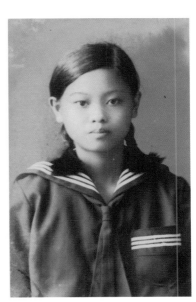

長女陳紫薇。

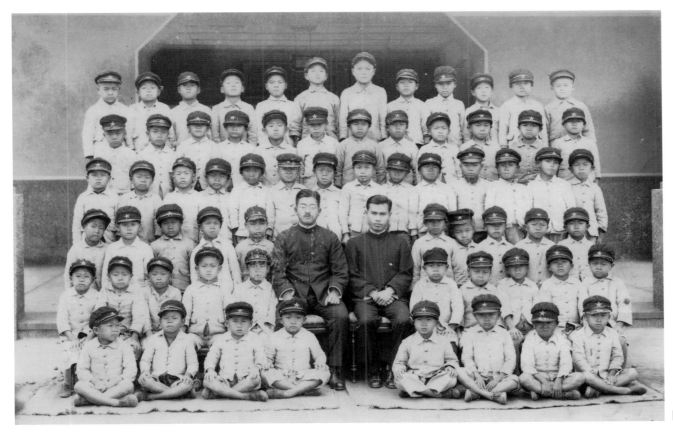

陳重光白川公學校一年級團體照。

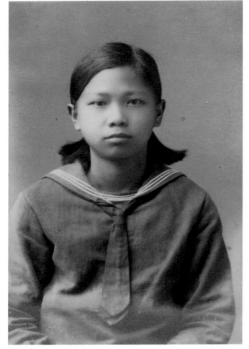

次女陳碧女。

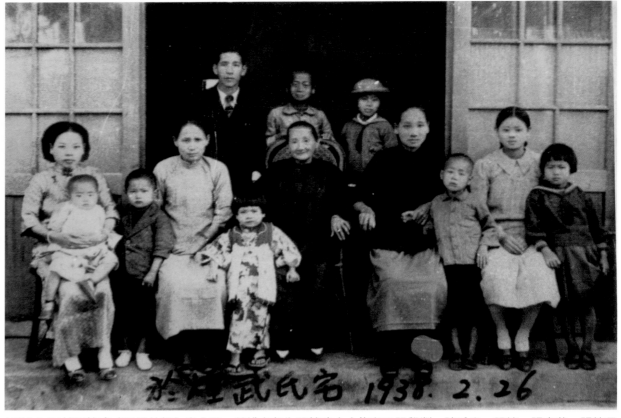

1938.2.26於張煌武（張捷外甥）宅合照。前排左起為張煌武太太抱兒子張學淵、陳重光、張捷、張惠英、張捷母親、張捷弟媳、□、陳紫薇、陳碧女；後排左起為張煌武、張煌興。

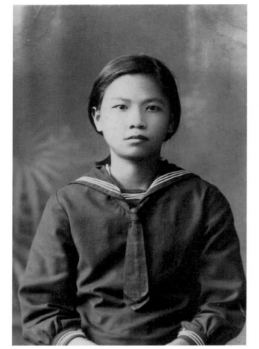

次女陳碧女。

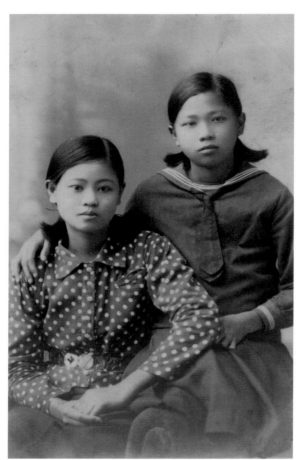

1939年陳紫薇與陳碧女合照。（圖片提供：蒲家）

約1939年陳澄波次子陳前民與三女陳白梅。

長女陳紫薇。

292

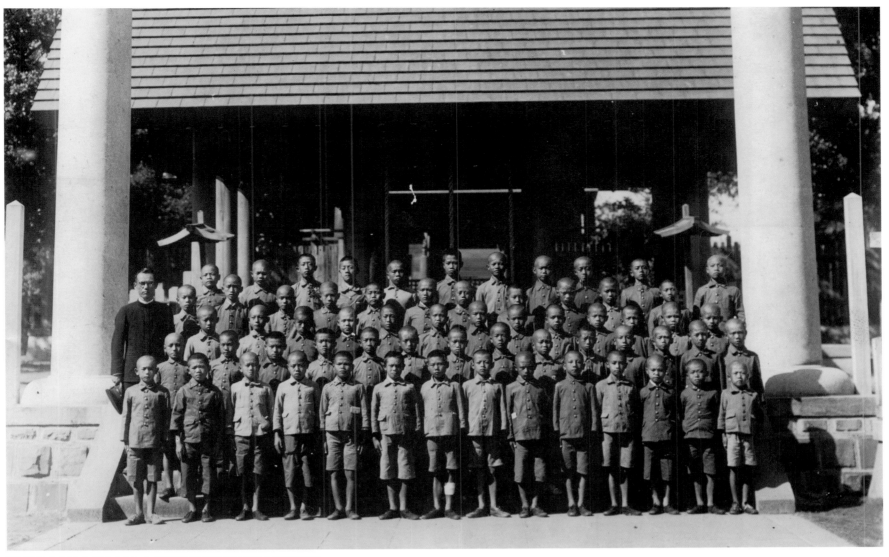

陳重光（前排左四）國小六年級畢業旅行攝於臺北臺灣神社。

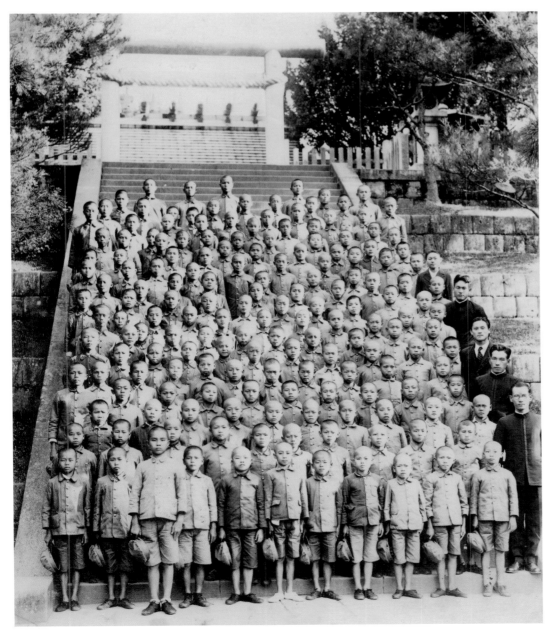

陳重光國小六年級畢業旅行攝於臺北臺灣神社。

四、親戚 Relatives

陳澄波岳父張濟美（中）與女婿（右）、長子（左）合影。

陳澄波岳父張濟美。

張濟美之妻（大房）。

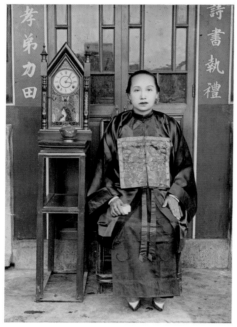

陳澄波岳母沈淮。

陳澄波姑姑陳順理。

陳澄波叔叔陳錢。

陳澄波嬸嬸羅仁（陳錢之妻）。

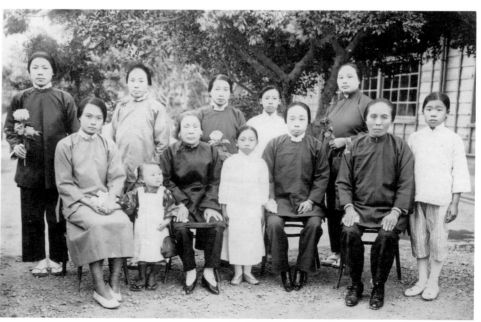

羅仁（前排左三）及親戚合影。

親戚。

陳澄波堂弟陳新雕（陳錢之子）。

陳澄波母親蕭謹之甥高玉樹。

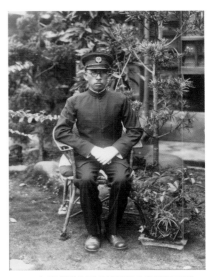

1940年陳澄波母親蕭謹之甥蕭玉樹。

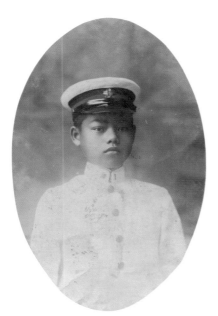

陳澄波六堂弟陳耀棋。

陳耀棋（右）與友人合影。

陳耀棋。

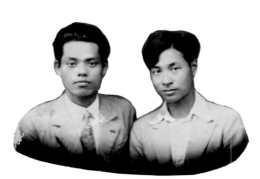

陳耀棋（左）與友人合影。

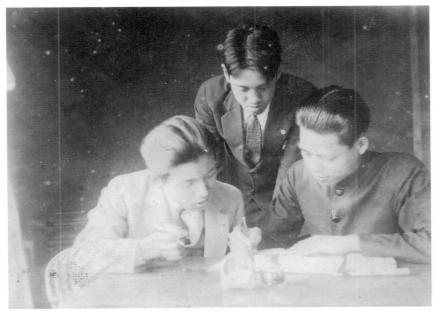

陳耀棋（右）與友人合影。

1929年陳澄波七堂弟（陳耀棋之弟）陳（劉）炳煌像。

陳耀棋（右一）與友人合影。

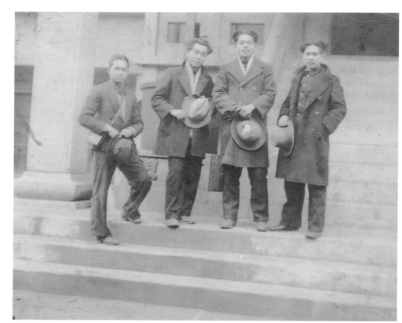

1929年陳耀棋（右二）與友人合影。

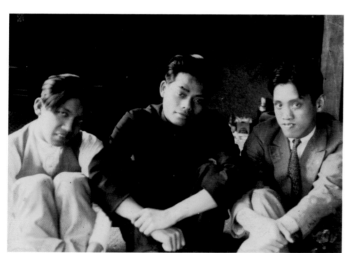

陳耀棋（中）與友人合影。

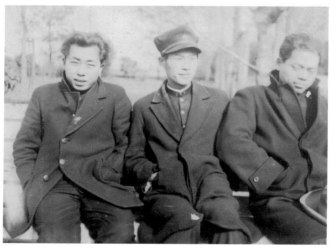

陳耀棋（右）與友人合影。

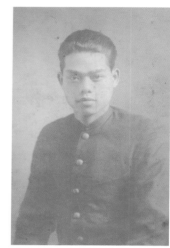

陳耀棋。

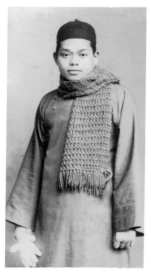

陳耀棋。

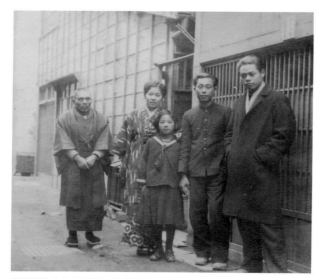

陳耀棋（左）與友人合影。

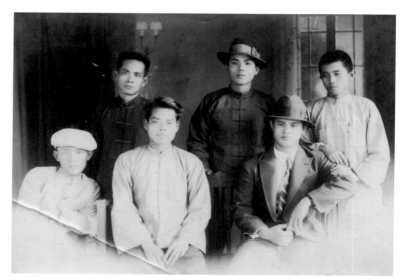

陳耀棋（前排左二）與友人合影。

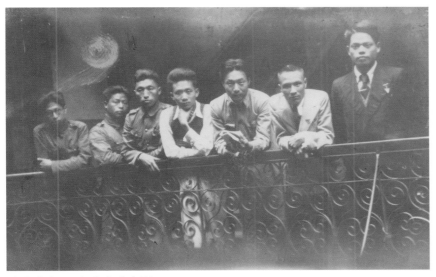

陳耀棋（右一）與友人合影。

陳耀棋游泳照。

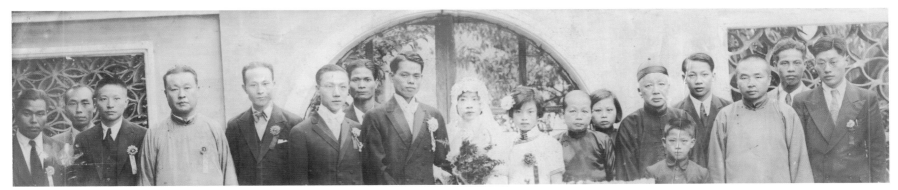

1935年陳耀棋與第二任妻子曾淑謹結婚時與親友合影。

陳耀棋（左）與友人合影。

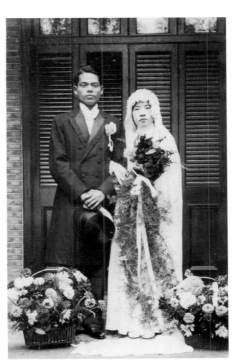

1935年陳耀棋與第二任妻子曾淑謹之結婚照。

陳耀棋與妻兒合影。

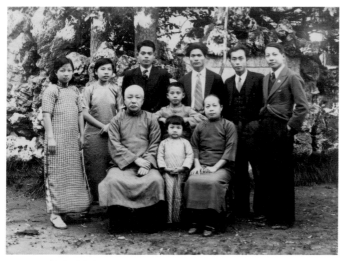

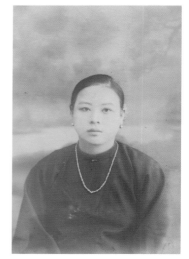

1935.5陳耀棋與親友攝於南通。

陳澄波四堂弟之妻。

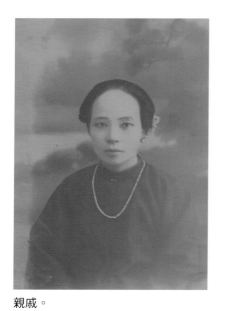

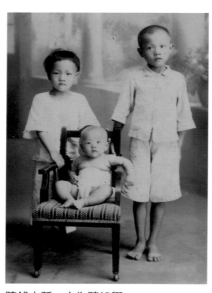

親戚。

陳錢之孫。右為陳旭卿。

1938.2.26張捷外甥張煌武之子張蕙英（左）與張學淵（右）。

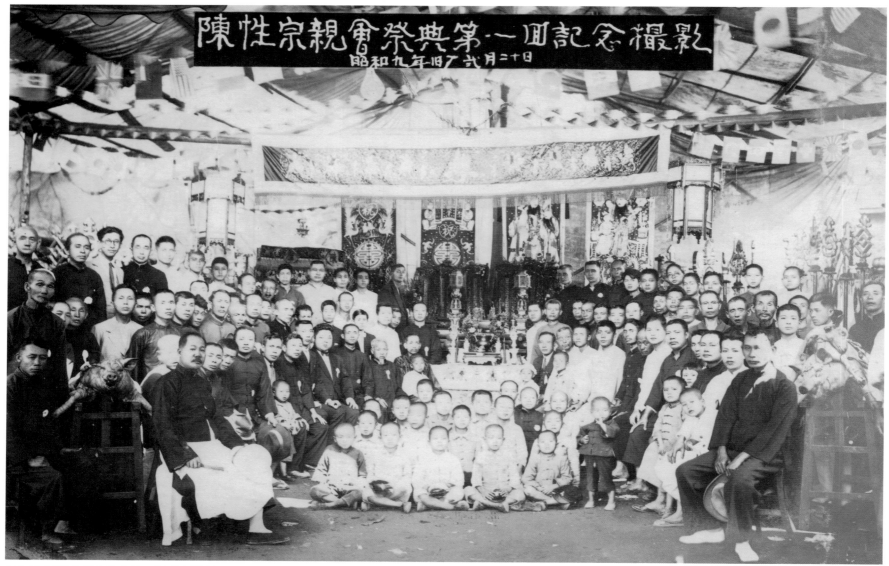

1934年陳氏宗親會祭典第一回記念攝影。

　　本卷與第九卷收錄的陳澄波自藏照片，除了一些單張照片外，大部分均黏貼在此三本相簿上。許多照片背後有書寫文字，多紀錄拍照日期、地點與人物等，實為辨識照片之重要資訊，但卻因黏貼於內頁紙上無法窺見，若要將照片揭下，內頁紙勢必會遭到破壞，相簿將無法保持完整。基金會在多方考量之下，乃決定以保留照片為主，遂委託國立臺灣師範大學文物保存維護研究發展中心完整揭取照片，並修復照片，移除照片上附著的黏著劑、紙渣、膠帶等。照片修復完成後，放置於透明無酸套夾內，除了可以安全持拿外，也便利閱覽背面訊息，之後並將此批照片捐贈給中央研究院臺灣史研究所典藏。而為了讓後人了解相簿的原始樣貌，選擇修復相簿封面、封底，內頁則改用無酸卡紙，並依原形式重新裝幀，之後將修復前之相簿內頁掃描圖檔以數位輸出，並剪裁照片，依原位置將重製的照片黏貼於內頁上，最後將三本相本放置於無酸保護盒中保存，並捐贈給國立臺灣歷史博物館典藏。（相片與相簿之修復步驟詳見《陳澄波全集 第十六卷：修復報告（II）》頁234-252。）

編後語

　　本卷收錄陳澄波的個人史料，包括：文章、剪報、書信、友人贈送及自藏書畫、圖片與照片等；編輯上以原始圖檔為主，詳細內文則另載於他卷（詳如下文）。茲分述如下：

一、文章

　　收錄陳澄波發表在報章雜誌上的11篇文章及8篇手稿；手稿多以鉛筆或鋼筆書寫，字跡較潦草；其中3篇是已發表文章的草稿，雖然與正式刊出的內容不盡相同，但也可窺見陳澄波書寫時的初始想法，深具研究價值。此外，特別要說明的是：〈回顧（社會與藝術）〉是一本筆記本的封面標題，前面內容符合文章標題，但後面幾頁卻又另寫了一些人名、一篇短篇小說〈一服三味清心湯（洗心湯）〉及口號等，為了怕破壞筆記本的完整性，編輯時選擇將整本筆記本逐頁刊出，不將與標題無關的部分另行獨立呈現。至於文章的辨識與中譯，則另收錄於《陳澄波全集》（以下簡稱《全集》）第11卷。

二、剪報

　　收錄與陳澄波相關的54篇剪報與雜誌文章，這些陳澄波自存的剪報與前項之文章約有30餘篇出處與日期不詳，為了確認年代與出處，編者花費許多時間在圖書館裡查找了可能的報紙資料庫、復刻本、微縮資料等，然因日治時期的報紙保存殘缺不全，至今仍有20餘篇尚未發現，尚祈日後有更多的資料出土時，能再將這部分的資訊補齊。至於編者另外蒐集之剪報，及本卷所載之剪報中譯，則另收錄於《全集》第12卷。

三、書信

　　收錄陳澄波的往來書信，分成一般書信、明信片與訂購函三類。一般書信即寫在信紙上之信件，包括：恩師石川欽一郎寫來的信，和寫給長子陳重光的家書等，計有19封；其中6封因信件佚失僅存信封，無法得知內容，甚為可惜，然書信為研究陳澄波交友情形的重要史料，信封上因有寄、收件人的資訊，因此仍將其納入。明信片總計132封，編輯時按日期依序呈現，故確認寄件日期乃為首要任務，然大部分明信片沒有落款日期，這時可經由郵戳判別，若郵戳無法辨識，則以書寫內容判斷，以上這些資訊均無時，才註記為年代不詳，置於最後。值得注意的是，明信片除了本身書寫的內容外，其背面常印有風景照或美術作品，許多現今已不在之建築、風景，與畫作等，皆可在明信片中看到，此批明信片與《全集》第8卷和第9卷中陳澄波收藏的美術明信片與照片明信片，可謂均為研究當代美術的重要史料，故將其背面一併刊出。訂購函計有9封，為陳澄波訂購顏料、書刊等之往來信件。書信的辨識與中譯，另收錄於《全集》第11卷。

四、友人贈送與自藏書畫

　　此類即為陳澄波的藝術收藏，依類型分成：書法、水墨、扇面、其他和印刷品，以書法和水墨為大宗；其中很多是友人或學生題字贈送的書畫，這些畫作也是瞭解陳澄波交友情形的重要史料。從這些書畫收藏檢視，陳澄波創作雖以油畫為主，但其交遊之藝術家也不乏書畫界人士。此外，陳澄波的三位兒女—陳紫微、陳碧女、陳重光於1936年參加臺灣書道協會主辦的第一回全國書道展皆以楷書入選，當時《臺灣日日新報》也有報導此事，此三件書法作品實為陳澄波特意保存下來，故

一併收編在此類中。最後，蔡耀慶老師不辭辛勞、耗費諸多時間協助內文之辨識與訂正，在此也一併致謝。

五、圖片與照片

　　收錄與陳澄波自身相關之圖片與照片，分為：畫作、本人、家人、親戚四類。「畫作」為陳澄波的作品圖片，計16張；「本人」即陳澄波相關之照片，計167張（含過世後之祭拜照3張），其中19張錄自其他出版品和他人提供，非自藏，因甚為難得，故一併收錄；「家人」主要收錄陳澄波配偶與直系親人之照片，計21張；「親戚」收錄陳澄波旁系親屬照片，計38張，其中以跟他感情最好的六堂弟陳耀棋的照片居多。這些照片除了少部分是單張外，其餘則被貼在三本相簿中，由於黏貼的關係，導致照片背面書寫的文字訊息無法得知，直到近年才委託國立臺灣師範大學文物保存維護研究發展中心將照片取下修復，移除背膠與紙渣後，才讓這些照片的背面重見天日。許多照片背後書寫著拍攝日期、人物、地點等訊息，對於照片內容的辨識，可說極為重要！編輯時亦將有書寫文字的背面納入。儘管如此，仍有部分照片因資料缺乏而無法辨識內容，有待日後持續努力。

　　本卷和第6卷收錄的陳澄波個人史料，是研究陳澄波的第一手資料，其重要性不言可喻。2016年，家屬決定將這些史料，捐給博物館典藏，以期得到更妥善的保存與應用。其中，文件類史料捐給中研院臺史所檔案館，物品類則由臺灣歷史博物館典藏。

財團法人陳澄波文化基金會
研究專員　賴鈴如

301

Editor's Afterword

This volume is a collection of Chen Cheng-po's personal historical materials including essays, newspaper clippings, correspondence, calligraphy and paintings from friends or privately collected, as well as pictures and photos. In compiling this volume, priority is given to original image files, whereas detailed texts are assigned to other volumes (see below). The various types of historical materials in this volume are described as follows:

1. Essays

Collected in this volume are 11 of Chen Cheng-po's essays that have been published in newspapers and magazines and 8 of his manuscripts. Most of the manuscripts were written with pencils or fountain pens, and the handwriting was a bit on the scrawly side. Three of these manuscripts are the drafts of published articles, and, though the contents differed somewhat when published, they nevertheless reveal Chen's original thoughts at the time of writing. For this, they are of immense value for studying. Also, it has to be pointed out that "Society and Art: a Re-examination" is the title for the cover of a notebook. Initially, the contents of this notebook are in line with the title, but in the last few pages, there are some names, a novella (titled "A Dose of Three-flavored Heart-cleansing Drink [Heart-washing Drink]"), and some slogans. In editing, to avoid affecting the completeness of the notebook, the entire notebook is reproduced page by page without setting aside those parts which are not relevant to the title. The identification and the Chinese translations of the essays are included in Volume 11 of *Chen Cheng-po Corpus* (the *Corpus*).

2. Newspaper Clippings

Under this section are 54 newspaper clippings and magazine articles related to Chen Cheng-po. Among the clippings kept by the artist himself and some assays under the previous section, about 30 pieces are of unknown source or date. To ascertain the time period and source, this editor has spent countless hours in libraries to check possible newspaper data banks, reprints, and microforms. Still, because of the fragmentary preservation of newspapers from the Japanese occupation period, to date, more than 20 pieces have not been identified. It is hoped that, with the unearthing of more information in future, this shortcoming can be remedied. As to the newspaper clippings collected by this editor, as well as the Chinese translations of the clippings collected in this volume, they can be found in Volume 12 of the *Corpus*.

3. Correspondence

The Chen Cheng-po correspondence compiled here are categorized into general correspondence, postcards, and purchase orders. "General correspondence" refers to letters written on letter paper, including the ones from Chen's mentor teacher Ishikawa Kinichiro, and also the family letters Chen wrote to his eldest son Chung-kuang. A total of 19 letters fall under this category. It is unfortunate that we do not know about the contents of six of the letters because these letters are missing and only their envelopes remain. Nevertheless, insofar that letters are important historical materials for studying Chen Cheng-po's friend circles and that there is information about the senders and recipients on these envelopes, they are included in the collection. A total of 132 postcards are collected. Since they are to be presented in chronological order, a primary task is to ascertain the sending dates. Since the senders of most postcards had not put down any date, sending dates are determined by the postmarks. If the postmarks cannot be read, the contents of the writings will be used for determination. In the absence of such information, the time period will be noted as unknown and the postcards concerned will be assigned to the end of the section. It is worth noting that, in addition to the contents of the writings on them, scenery photos or works of art are often printed on the back of postcards. So many buildings, sceneries, and paintings that are no longer in existence today can be seen on postcards. This batch of postcards, as well as the art postcards and photo postcards collected by Chen Cheng-po and compiled in Volumes 8 and 9 in the *Corpus*, are important historical materials for studying contemporary art. For this reason both the front and back of the postcards are presented. Nine samples are presented under the "Purchasing Order" section; these are correspondence concerning the ordering of color materials and publications by Chen Cheng-po. The identification and Chinese translations of these letters are compiled in Volume 11 of the *Corpus*.

4. Calligraphy and Paintings from Friends or Privately Collected

This is Chen Cheng-po's art collection, which is categorized into calligraphy, ink-wash paintings, fan paintings, others, and printed matters, among which calligraphy and ink-wash paintings are the largest categories. Since many of these calligraphy and paintings were autographed and presented by Chen's friends and students, they are important historical materials to learn about the artist's friend-making. From this calligraphy and painting collection, it is clear that, although Chen Cheng-po's works are mostly oil paintings, there is no lack of calligraphers and ink-wash painters in his circle of artist friends. In addition, when Chen's three children, Tzu-wei, Pi-nu, and Chung-kuang, participated in the first National Calligraphy Exhibition organized by Taiwan Calligraphy Society, all of them were selected for their works on regular scripts, and this was reported in *Taiwan Daily News* at the time. Since the three calligraphy works concerned were intentionally retained by Chen Cheng-po, they are also compiled under this section. Lastly, I would like to take this opportunity to convey my gratitude to Dr. Tsai Yao-ching for spending a lot of time and efforts to help identify and revise the contents of this volume.

5. Pictures and Photos

The pictures and photos related to Chen Cheng-po compiled in this volume can be classified into four categories: paintings, personal, family members, and relatives. "Paintings" are pictures of Chen Cheng-po's works, and there are 16 of them. Under "Personal" are Chen's photos, and there are a total of 167 (including 3 photos of worship after he passed away). Among these, 19 come from other publications or are provided by other people and not kept by Chen himself. As such, they are very rare and are also compiled here. Under the "Family Members" category are 21 photos of the artist's spouse and his direct relatives. In the "Relatives" category, there are 38 photos of relatives on Chen's side of the family, particularly those of his sixth cousin, Chen Yao-qi, with whom Chen Cheng-po had the warmest relationship. Except for a few that had been kept singly, most of these photos had been glued to three albums. Because of the gluing, there was no way to know the text messages written on the back of the photos. It was only until recently, after we sought the help of the Research Center for Conservation of Cultural Relics, National Taiwan Normal University, to restore the photos by removing the backing glue and paper residues adhered to it that the backs of the photos see the light of day again. At the back of many of the photos are information such as the day of photo taking, the people and the place, all of which are very important in identifying the photo contents. During editing, the writings at the back of the photos are also including. But even so, some photos can still not be identified for lack of information; continued efforts will have to be made in future.

The personal historical materials of Chen Cheng-po collected in this volume and also in Volume 6 are first-hand information for studying Chen Cheng-po. As such, their importance is beyond words. In 2016, Chen's family decided to donate all these materials to museums for archiving in order that they can get proper conservation and use. In particular, document type historical materials were donated to the Archives of Institute of Taiwan History, Academia Sinica, while physical ones were donated to the National Museum of Taiwan History for archiving.

Researcher,
Judicial Person Chen Cheng-po Cultural Foundation
Lai Ling-ju

國家圖書館出版品預行編目資料

陳澄波全集. 第七卷, 個人史料（II）/ 蕭瓊瑞總主編.
-- 初版. -- 臺北市：藝術家出版；嘉義市：陳澄波文化基金
會；[臺北市]：中研院臺史所發行, 2020.2
304面；26×37公分公分
ISBN 978-986-282-241-8（精裝）

1.陳澄波 2.畫家 3.臺灣傳記

940.9933 108016914

陳澄波全集
CHEN CHENG-PO CORPUS
第七卷・個人史料（II）
Volume 7・Personal Historical Materials（II）

發　　　行：財團法人陳澄波文化基金會
　　　　　　中央研究院臺灣史研究所
出　　　版：藝術家出版社
發 行 人：陳重光、翁啟惠、何政廣
策　　　劃：財團法人陳澄波文化基金會
總 策 劃：陳立栢
總 主 編：蕭瓊瑞
編輯顧問：王秀雄、吉田千鶴子、李鴻禧、李賢文、林柏亭、林保堯、林釗、張義雄
　　　　　張炎憲、陳重光、黃才郎、黃光男、潘元石、謝里法、謝國興、顏娟英
編輯委員：文貞姬、白適銘、林育淳、邱函妮、陳麗涓、陳水財、張元鳳、張炎憲
　　　　　黃冬富、廖瑾瑗、蔡獻友、蔡耀慶、蔣伯欣、黃姍姍、謝慧玲、蕭瓊瑞
執行編輯：賴鈴如
美術編輯：柯美麗
翻　　　譯：日文／潘襎（序文）、李淑珠
　　　　　英文／陳彥名（序文）、盧藹芹

出 版 者：藝術家出版社
　　　　　台北市金山南路（藝術家路）二段165號6樓
　　　　　TEL：（02）2388-6715～6
　　　　　FAX：（02）2396-5708
　　　　　郵政劃撥：50035145 藝術家出版社帳戶

總 經 銷：時報文化出版企業股份有限公司
　　　　　桃園縣龜山鄉萬壽路二段351號
　　　　　TEL：（02）2306-6842

製版印刷：欣佑彩色製版印刷股份有限公司
初　　　版：2020年2月
定　　　價：新臺幣2600元

ISBN　978-986-282-241-8（精裝）